秀威文哲叢書

韓晗主編

20世紀末中國戲劇
思潮流變與詮釋

葉志良　著

秀威資訊・台北

「秀威文哲叢書」總序

　　自秦漢以來，與世界接觸最緊密、聯繫最頻繁的中國學術非當下莫屬，這是全球化與現代性語境下的必然選擇，也是學術史界的共識。一批優秀的中國學人不斷在世界學界發出自己的聲音，促進了世界學術的發展與變革。就這些從理論話語、實證研究與歷史典籍出發的學術成果而言，一方面反映了當代中國學人對於先前中國學術思想與方法的繼承與發展，既是對「五四」以來學術傳統的精神賡續，也是對傳統中國學術的批判吸收；另一方面則反映了當代中國學人借鑒、參與世界學術建設的努力。因此，我們既要正視海外學術給當代中國學界的壓力，也必須認可其為當代中國學人所賦予的靈感。

　　這裡所說的「當代中國學人」，既包括居住於中國大陸的學者，也包括臺灣、香港的學人，更包括客居海外的華裔學者。他們的共同性在於：從未放棄對中國問題的關注，並致力於提升華人（或漢語）學術研究的層次。他們既有開闊的西學視野，亦有扎實的國學基礎。這種承前啟後的時代共性，為當代中國學術的發展提供了堅實的動力。

　　「秀威文哲叢書」反映了一批最優秀的當代中國學人在文化、哲學層面的重要思考與艱辛探索，反映了大變革時期當代中國學人的歷史責任感與文化選擇。其中既有前輩學者的皓首之作，也有學界新人的新銳之筆。作為主編，我熱情地向世界各地關心中國學術尤其是中國人文與社會科學發展的人士推薦這些著

述。儘管這套書的出版只是一個初步的嘗試，但我相信，它必然會成為展示當代中國學術的一個不可或缺的窗口。

韓晗

2013年秋於中國科學院

目次 | CONTENTS

緒論　歷史語境的重構與當代戲劇的轉型

　　20世紀的中國，大體來說，可以分為三個階段。第一階段，是20世紀的前二十五年，孫中山領導的資產階級民主革命運動，推翻了封建舊王朝滿清政府的統治，提出了新三民主義，把中國革命推向了新的階段；中間五十年為第二階段，以毛澤東為首的中國共產黨人，完成了新民主主義革命，建立了中華人民共和國，進行了社會主義革命和社會主義建設；第三階段為後二十五年，以鄧小平為首的新的領導集體，引導中國人民開創了建設有中國特色的社會主義的新時期，使古老的中華民族步入了經濟飛速騰飛的新階段。鄧小平的發展戰略和二十多年的實踐，不僅有力地改變著中國的實力和地位，而且引起了整個世界的巨大的震動。

　　我們所說的20世紀末，就是指20世紀的後四分之一，中國進入轟轟烈烈的政治、經濟、文化的全面轉型時期。這個轉型時期，往往被稱為「改革開放」或「中國特色的社會主義現代化建設」時期。從1976年毛澤東逝世、「四人幫」粉碎，一個時期結束開始，二十多年的「有中國特色的社會主義」的建設，是中國經濟飛速發展的時期，也是中國社會發生重大轉折的時期。90年代初期，鄧小平的南巡講話後，中國確立了建設社會主義市場經濟體制的目標，逐步實現了由「政治中心」到「經濟中心」過渡的歷史性轉換。中國面臨著空前未有的機遇和挑戰。這才是中國

歷史新階段的真正開始。時間將會證明，這在中國歷史和世界歷史的發展中都是一個有著重大意義的新起點。

　　作為社會意識形態表徵之一的中國當代文藝，自然也處在這個急速發展的歷史轉型時期並帶有這個時期明顯的痕跡。從1970年代末、1980年代初以啟蒙精神為基本特徵的嚴肅文藝，到1980年代中期後的蔚為大觀的商業性消費和通俗文藝的繁榮，中國文藝通過提供新的藝術生產手段、新的文化消費方式，探索著新的文藝秩序的建立和文藝格局的形成。但這又是一個動態的發展過程。有人曾經對1980年代到1990年代中國文藝的變化，作過這樣的描述：

> 首先是意識形態化從文學大步撤離，同時文學以及整個文藝又被推著進入了「第三產業」，文學由此失寵；其次，傳媒管道的暢阻情況有變，民間的社會話題已無須全由文學越俎代庖，特別是社會出現多元價值取向，經濟利益成為個人可以嚮往追求乃至操作的事情；正如人氣不聚，股市狂泄，心思轉移，遂使文學失重。從來是威威赫赫，從來是野火燒不盡、春風吹又生的文學，卻在這個世紀末遇到了真正深刻的震盪和分化。在「詩言志」、「文以載道」的文化背景和「天子右文，群公操雅」的政治背景下，以文為貴和以文為業者首先就敏銳地覺察了重新選擇職業與人生的可能性和必要性，經商下海在文藝圈內成為一個共同的話題和風氣，與此不無關聯。[1]

[1]　生民：《失寵失重後的文學》，《文匯報》1992年11月25日。

　　文藝工作者不約而同地感到文藝乃至整個文化正在經歷著深刻的轉型。一位文學評論家這樣說道：「我強烈地感受到，文學不僅面臨了一次根本性的挑戰，更重要的是也面臨著一次根本性的轉折。」²儘管「從混亂到有序」，是一切轉型社會的必然性表徵，同時商業文化的衝擊造成文藝某種程度上的物化傾向，但從整體上來說，20世紀末二十幾年中國文藝的轉型，由於涉及到價值觀、文化觀、審美觀等諸多方面，在文藝現代化進程中仍有其特殊的意義。

　　而對於中國當代戲劇來說，這種轉型，更是反映出中國戲劇的現代化的憧憬和追求。它不光引發了人們對戲劇觀的大討論，而且促使戲劇在尋找現代化過程中，對戲劇本質的深刻認識和多元化的戲劇形態格局的構建。用著名戲劇史家董健先生的話來說，1980年代與1990年代的中國戲劇至少在四個方面，顛覆了以往幾十年的戲劇存在的狀況：「一曰從現實主義轉向現代主義；二曰從工具論轉向本體論，即從戲劇的社會、政治色彩的迷戀轉向對其文化、審美意味的追求，從『為政治服務』轉向對戲劇自身藝術規律的重視；三曰從時強時弱的啟蒙主義意識轉向對啟蒙主義價值的重估與對啟蒙意識的解構；四曰從高揚戲劇文學到對戲劇文學的貶抑與排斥。」³這些變化，無疑把中國戲劇的現代化進程大大地推進了一步。

²　李潔非：《物的擠壓——我們的文學》，《上海文學》1993年第9期。
³　董健：《中國戲劇現代化的艱難歷程》，《戲劇與時代》，人民文學出版社2004年，第19頁。

一 中國話劇現實主義思潮的歷史呈現

簡要回顧中國話劇從誕生到1970年代末這一七十多年發展的歷史，還原中國話劇在各個歷史階段中的各自特點，無疑對審視20世紀末處於轉型期的中國戲劇思潮有極大的幫助。可以這樣說，儘管中國戲劇所處的語境不同，儘管中國也曾經出現過現實主義、浪漫主義和現代主義戲劇思潮，但總體上仍然體現出強烈的社會使命意識和政治服務意識。現實主義是中國話劇從一種舶來的外來藝術能夠在中國國土生根發芽的重要因素。

從早期話劇進入中國的兩條路徑來看，無論是從日本間接引進的南方演劇還是北方南開學校直接從西方引進的新劇，都十分看重戲劇的社會政治功能。1916年在日本東京成立的春柳社，後經由上海，通過春陽社的活動，成為話劇在中國登陸的南方路線。春柳社從一開始就標榜「無論演新戲、舊戲，皆宗旨正大，以開通智識、鼓舞精神為主」。要求戲劇發揮社會教育作用。以李叔同為代表的春柳社成員，把《黑奴籲天錄》搬上舞臺，這個標誌著由古典形態轉向現代形態最早的戲劇作品，其飽滿的反抗民族壓迫意識的思想內容，自然激起留日學生和革命人士的強烈反響，同時也與國內的資產階級革命派、改良派的觀點相一致。活躍在上海的以王鐘聲為代表的春陽社，也以新劇為武器，廣做革命宣傳。他們演出像《官場現形記》、《孽海花》這些諷刺清政府、揭露黑暗醜態的作品，革命色彩相當濃厚。王鐘聲始終堅持通過舞臺現身說法，宣傳革命，編演許多歌頌革命先烈的英雄業績、抨擊滿清王朝反動統治的新劇。而在北方的天津，在南開的校園裡，校長張伯苓以「練習演說，改良社會」為宗旨，掀起

了南開新劇運動的熱潮。從他們演出的《一元錢》、《一念差》、《新村正》等劇作中，現實主義因素就十分明顯。時在南開求學並投身演劇活動的周恩來，撰寫《吾校新劇觀》一文，強調戲劇的社會功效。他認為新劇負有「重整河山」、「復興祖國」的神聖使命，具有「開民智，進民德」的社會教育的作用，鼓勵人們按照寫實主義的原則去創作新劇，以「排擊舊物，催促新生」[4]。不難看出，作為早期話劇，從一開始，就實際上縫合了社會教化的中國式語境的需要。

到「五四」轉型時期，新文化運動的先驅者們，以《新青年》為陣地，發起了關於新舊戲劇的論證，以極大的熱情鼓吹現實主義的戲劇觀念，達成了以西方戲劇為模式創造中國現代戲劇的共識。但在引進西方各種思潮的同時，以易卜生為代表的現實主義更受到重視。1918年的《新青年》「易卜生專號」所刊登的劇本和專論，是以中國語境的特定需要而擇定的社會問題劇模式，讓易卜生納入到中國的軌道上並為中國的現實服務。胡適的《易卜生主義》就稱：「易卜生的文學觀，易卜生的人生觀，只

《新青年》雜誌封面

[4]　周恩來：《吾校新劇觀》，《南開話劇運動史料》，南開大學出版社1984年。

是一個寫實主義。」「易卜生的長處，只在他肯說老實話，只在他能把社會種種腐敗齷齪的實在情形寫出來叫大家仔細看。」[5]魯迅先生也對介紹易卜生有所感觸，認為易卜生「敢於攻擊社會，敢於獨戰多數」[6]，對易卜生戰鬥精神大加推崇。對易卜生的中國化定位，使得易卜生的「為人生」的戲劇創作原則，成為中國話劇現實主義的戲劇傳統，以至於影響中國話劇的前進途向。1921年在上海成立的第一個「愛美劇」戲劇團體民眾戲劇社，就積極宣導「為人生」的寫實社會劇。該社宣稱：「當看戲是消閒的時代現在已經過去了，戲院在現代社會中確是占著重要的地位，是推動社會使前進的一個輪子，又是搜尋社會病根的X光鏡……」[7]。它提倡「藝術上的功利主義」、「寫實的社會劇」，都體現了充分的「為人生」的現實主義戲劇思潮的思想。即使是陳大悲提出的「愛美的戲劇」，在強調演劇的「非職業」性質時，也十分重視戲劇的社會教育功能和戲劇家的社會責任感，並迅速崛起，成為中國現代話劇運動的主流。

由於易卜生和「為人生」戲劇觀念的啟示，尤其是易卜生《玩偶之家》這一劇作的影響，「五四」時期形成了「社會問題劇」的創作熱潮。胡適的《終身大事》率先提出婦女的「終身大事」問題。繼之而起的劇作廣泛涉及諸如人生問題、愛情問題、家庭問題、婦女問題、勞工問題等社會現實，尤其是娜拉式的女子「出走」戲，成為對於「問題」的一種普遍的解決模式。像歐陽予倩的《潑婦》、郭沫若的《卓文君》、余上沅的《兵變》、

5　胡適：《易卜生主義》，《新青年》1918年4卷6期。

6　魯迅：《集外集・〈奔流〉編校後記》，《魯迅全集》第七卷，人民文學出版社1973年，第523頁。

7　《民眾戲劇社宣言》，《戲劇》1921年第1卷第1期。

張聞天的《青春的夢》、成仿吾的《歡迎會》、陳大悲的《幽蘭女士》等，大都以「出走」來解決生活的難題。即使在藝術手法上採用了多種表達方式的丁西林、田漢、洪深等人，也無一例外地通過相關的「問題」最終把戲劇鎖定在反封建的社會立場上來。

　　1930年代隨著無產階級作為獨立的政治力量走上歷史舞臺，無產階級文藝的創作遂成為這一時期的主流。1928年，郭沫若最早提出了無產階級文學創作的口號，整頓過的創造社與新成立的太陽社嘗試著無產階級文學的創作。1930年中國左翼作家聯盟的成立，標誌著無產階級文藝的創作走上健康發展的道路。在「左聯」的領導下成立的中國左翼戲劇家聯盟，帶動著中國戲劇的「向左轉」，使得左翼戲劇運動形成浩大的聲勢。左翼戲劇的主要宣導者指出：「中國戲劇運動的進路是普羅列塔利亞（無產階級）演劇。」[8]強調戲劇的革命性、戰鬥性、階級性。認為戲劇是「能給社會以一種正確批判的反光鏡，同時也是引導社會到新時代的一隻皮帶輪」，戲劇要站在無產階級的立場上，「闡明社會的矛盾，引導大眾發生一種革命的熱情來反抗奮鬥，而達到革命的目的」[9]。「普羅戲劇」強調藝術服從政治、藝術為政治服務，自然使話劇成為政治鬥爭的一個重要的武器。顯然，無產階級戲劇運動推動著整個話劇的「向左轉」。即使像南國社這樣的社團，在新的歷史條件下，也發生了重大的轉折。負責人田漢在1930年代初期的《我們的自己批判》中，就嚴肅地批判南國社曾經有過的小資產階級的感傷情緒，公開表示向「左」的轉向。而1930年代中期開始的「國防戲劇」，則將反對日本帝國主義作為

8　鄭伯奇：《中國戲劇運動的進路》，《藝術》1930年第1卷第1期。
9　葉沉：《演劇運動的檢討》，《創造月刊》第2卷第6期。

自己的戰鬥任務，取材現實鬥爭與民族解放歷史題材，仍然是戲劇戰鬥性在具體歷史背景下的發揚光大。這個時期，戲劇創作緊緊地配合現實活動，將視野放射到社會的各個角落。有反映階級與階級鬥爭的作品，如鄭伯奇的《抗爭》、田漢的《梅雨》、洪深的《農村三部曲》等；有反映民族鬥爭意識的，如田漢的《回春之曲》、樓適夷的《S・O・S》、夏衍的《賽金花》等；有繼續沿著「五四」人道主義思想軌跡反映社會問題的，如曹禺的《雷雨》、《日出》、夏衍的《上海屋簷下》等。不消說，作為左翼作家的夏衍的《上海屋簷下》所體現出濃厚的詩化了的政治色彩，被人看作是沁人心脾的「政治抒情詩」。就連曹禺的《雷雨》，起初也只是以詩劇的方式呈現於世，但因社會語境的需要，也一度被人看作是「社會問題劇」的典範之作。顯然，關注民族利益，反映社會現實，仍然是這個時期戲劇的重要特點，無非是在這個過程中，其政治色彩顯得格外的濃烈。

1940年代中國戲劇處在抗日戰爭和解放戰爭的背景下，儘管戲劇呈塊狀分佈的格局——國統區、淪陷區（孤島）、解放區，但總體上呈現出戰爭文藝的特點。前期抗戰戲劇的重點，集中在反抗侵略的中心點上，革命化、戰鬥化、大眾化仍然是抗戰戲劇的追求。從街頭劇《放下你的鞭子》，到夏衍的《法西斯細菌》，從現實題材，到歷史劇的創作，像郭沫若的《屈原》，毫無例外地將矛頭對準民族矛盾的焦點上來。後期解放戰爭時期，民主自由解放的要求成為時代的強音，對國民黨政府、對民主的呼喚，自然也就成為這一時期的標誌。像陳白塵《升官圖》等政治諷刺劇的誕生，通過辛辣的諷刺，反映醜惡現象的卑劣無恥，凸現社會政治的不合理。而在解放區，在中國共產黨明朗的天空下，則有了實踐毛澤東《講話》的歌頌中國共產黨、歌頌人民當

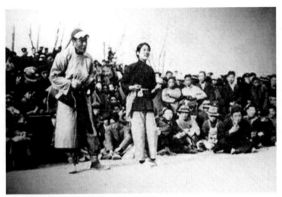

街頭劇《放下你的鞭子》劇照

家作主新時代的作品，如《戰鬥裡成長》、《兄妹開荒》、《夫妻識字》等，展現了前所未有的解放區的新的社會現實。尤其是賀敬之、丁毅執筆的民族新歌劇《白毛女》，以「舊社會把人逼成鬼，新社會把鬼變成人」的主題，由衷地歌頌了中國共產黨和新生的人民政權。

新中國成立後，新的時代賦予當代劇作家更為光榮而艱巨的歷史任務，滿懷激情地歌頌祖國的解放、歌頌人民的翻身、歌頌建國後一系列革命和建設的勝利、歌頌人民新生活，成為戲劇創作的總主題。來自解放區的文藝工作者，不約而同地、由衷地唱起了時代的頌歌，產生了像老舍的《龍鬚溝》、胡可的《戰鬥裡成長》、夏衍的《考驗》、曹禺的《明朗的天》以及《在新事物面前》、《紅旗歌》、《春風吹到諾敏河》、《婦女代表》等劇作。尤其是1956年黨的「百花齊放、百家爭鳴」方針的提出，更加啟動了劇作家的創造力，湧現出像《同甘共苦》、《洞簫橫吹》、《布穀鳥又叫了》、《新局長到來之前》等大膽干預生活、尖銳揭露現實生活矛盾的所謂「第四種劇本」，給建國初期

的劇壇帶來了清新而繁榮的氣象。但這種現象好景不長，由於50年代後期到60年代初期接連不斷出現的政治運動，如「反右」鬥爭的擴大化、「大躍進運動」、「反右傾」、「左傾」思想，當代話劇的創作陷入低谷。儘管此時也出現像《枯木逢春》、《霓虹燈下的哨兵》、《第二個春天》等這些優秀劇作，但政治的紐帶仍然緊緊地纏在戲劇創作之上。「文化大革命」時期，戲劇創作陷於停頓，幾乎所有的創作都濃縮在幾個樣板戲上，注重「主題先行」，突出「高、大、全」式人物的塑造。新中國戲劇創作在題材上有所拓展，社會主義革命和建設的重大事件幾乎在劇中都有所表現，也出現了一些這一時期所特有的新人形象，但現實主義的一元化、片面強調藝術對政治的從屬性，也致使現實主義單一化、絕對化缺陷的萌生。

　　中國話劇的進程是與20世紀發生在中國的三次革命——舊民主主義革命、新民主主義革命、社會主義革命緊緊聯繫在一起的，舊民主主義革命、新民主主義革命和社會主義革命自然是中國話劇誕生發展的歷史語境，它必然帶上各個歷史階段的時代特色。從思想啟蒙到政治啟蒙，從關注現實到「要炸彈與狂呼……從哪兒想，他都應當革命」，[10]政治型啟蒙促使中國現代戲劇日趨政治化。1930年代的左翼戲劇、1940年代的抗戰戲劇，其主流都是以政治上的戰鬥性取勝的。特殊的政治歷史語境，迫使中國話劇在很長一段時間內，在發展的進程中，輕視了戲劇藝術形式的探索，側重對社會政治革命的連姻，而成為「為政治服務」的工具。中國現代戲劇在現實主義的一元化道路上，步履蹣跚地走了漫長的路。

[10] 老舍：《我怎樣寫〈小坡的生日〉》，《宇宙風》1935年第4期。

黃佐臨

二　新時期中國戲劇的藝術轉型

進入新時期，新的語境的誕生使得戲劇家們發現，觀眾正在悄然離開劇場。因而，他們不得不用審美的眼光去重新審察劇壇。結果，他們得知，儘管當時全國舞臺上演的劇碼眾多，但風格單調，表演上也固守1950年代學自蘇聯的那套幻覺式的寫實方法。

這使人想起了剛剛過去的一花獨放的可怕景象，同時也使他們想起了著名戲劇藝術家佐臨在1962年「廣州會議」上的發言。在題為《漫談「戲劇觀」》的報告中，佐臨提醒大家，世界上存在著三種代表性的戲劇觀，這就是斯坦尼斯拉夫斯基戲劇觀、梅蘭芳戲劇觀和布萊希特戲劇觀。他說，儘管幻覺式的戲劇對中國現代戲劇的發展貢獻巨大，但是，「這個企圖在舞臺上造成生活幻覺的『第四堵牆』的表現方法，僅僅是話劇許多表現方法中之一種，在二千五百年話劇發展史中，它僅占了七十五年，而且即使在這七十五年內，戲劇工作者也並不是完全採用這個方法。但中國從事話劇的人，包括觀眾在內，似乎只認定這是話劇的唯一創造方法。這樣就受盡束縛，被舞臺框框所限制，嚴重地限制了

我們的創造力」[11]。佐臨在文中提出的「突破一下我們狹隘戲劇觀」的呼聲，在當時沒有產生足夠的影響。但是在時隔十餘年後的新時期文壇卻產生了深遠的影響。於是，突破幻覺式戲劇形式一統天下的局面，就成了新時期戲劇藝術探索發展的基本方向。胡偉民認為中國戲劇走向現代化，「從內容上講，應該深刻真實地反映當代中國人民的思緒、願望和命運，抓住現代中國社會發展的真正癥結（哪怕是一個側面、一個局部）。從藝術上講，劇本的結構方法和演出樣式，都應大膽突破，探求新的節奏、新的時空觀念、新的戲劇美學語言」[12]。這種著重形式上的「新」和內容上的「真」的藝術追求，體現出走向現代化的中國新時期戲劇的審美追求的自覺。

1980年，被認為是新時期戲劇最早的探索創新劇作之一的《屋外有熱流》，就是以非幻覺舞臺演出樣式而在上海、北京等地戲劇界引起轟動的。新時期戲劇在審美形式上的變革取得了巨大的成就。許多以前被認定為「反動」的戲劇流派、表現方式，如象徵主義、表現主義、超現實主義乃至荒誕派等表現方法，都在新時期戲劇中有所反映。中國傳統戲劇藝術與布萊希特、梅耶荷德的戲劇，也一樣為新時期戲劇廣為借鑒。長期受到冷落的非幻覺戲劇表現形式逐漸成為中國戲劇發展的最重要的特徵之一。從內涵層面上看，這些劇作已經沒有了1970年代末社會問題劇鼎盛期的那種凌厲的政治鋒芒和轟動效應，也幾乎沒有離奇的情節和劍拔弩張的矛盾衝突，儘量保持與現實生活一樣平淡、複雜、散亂無序的形態，表現出宏觀的審美觀照方式。如採用「散點透視」的方式，將現實生活中許多平凡瑣事稍加組合點化，便能成

[11] 佐臨：《漫談「戲劇觀」》，1962年4月25日《人民日報》。

[12] 胡偉民：《話劇要發展，必須現代化》，《人民戲劇》1982年第2期。

為點面結合、舒展自如的宏觀式散文戲劇。在《血，總是熱的》中，作者將主人公羅心剛的紛雜生活、工作片斷加以匯聚、排列，多方面立體地展示了這位企業改革家豐富複雜的內心世界。在《十五樁離婚案的調查剖析》中，劇作家深得中國戲曲之精髓，又借布萊希特戲劇中的「間離效果」，簡潔而瀟灑地將這麼多存在於生活之中的離婚案件，在觀眾面前一一擺開。劇作家沒有為這些離婚案件精心設計情節，鋪排場面，而是近乎隨意撿來的一個個生活片斷。所不同的是，作者巧妙地為觀眾提供了一個觀察這些生活片斷的獨特視角。象徵、隱喻、荒誕、變形、無實物表演、意識流等藝術修辭的大量運用，對舞臺假定性與非幻覺因素的高度重視，對綜合美學的刻意追求，對人物心理空間的多層次表現，諸如人的內心世界的外化、舞臺時空的自由轉換、燈光技術的廣泛採用、對舞臺造型的多媒介綜合、觀演關係的空間建構，這些嶄新的藝術語言，汪洋恣肆地表達了在新的文化語境中極為自由的藝術觀念，對中國話劇歷史中現實主義的一元體系的基調和格局，進行了無情的拆解。

像高行健的《車站》，對傳統的寫實敘事模式進行了瓦解，場面的異形化，同期獨白，「公共汽車」、「等車的人」與「沉默的人」的符號式存在，滑稽、反諷、希望與厭棄等的言語性動作，都產生了一種敘事性的變異。《WM》對事件經過極度淡化，採取散文化的風格，作靈魂的內心獨白，類比音響，無實物表演及演出的整體化象徵，都充分突出了假定性的舞臺功能。這些對傳統話劇文本與話語的解構，也不同程度地體現在《一個死者對生者的訪問》、《野人》、《魔方》等劇中，以至於八十年代後期，《狗兒爺涅槃》、《桑樹坪紀事》等，同樣承續了這種敘事體系的創新。《狗兒爺涅槃》對意識流、精神分析、隱喻、

怪誕、象徵、內心獨白等現代手法的舞臺化處理，以人物的心理活動作為結構手法；《桑樹坪紀事》對戲曲表演藝術的借鑒，轉檯幾乎成為舞臺表現的靈魂，對舞臺綜合性的和諧運用，都是對沿用已久的單一的寫實舞臺的一種揚棄，也是對戲劇審美形式的明顯突破和發展。

顯然，在新時期戲劇浪潮中，對戲劇本體的現有認識已經受到普遍的懷疑，「劇」的概念得以一定的擴展和延伸。以往，不管在劇場裡看話劇，還是在收音機裡聽實況轉播，沒有多大的區別。把這樣一種主要的戲劇之本體概括為姓「話」，的確是言簡意賅。而近來，戲劇發生了很大的變化。《野人》的舞臺演出，集歌舞、面具、傀儡、默劇、朗誦於一爐，無論是老歌師吟唱《黑暗傳》，那盤古開天的舞臺場面，還是由二十位男女演員的人體所表現出的原始狀態的森林和大地，那滿臺巨幅尼龍布覆蓋下的演員形體律動和舞美的聲色光影所創造的舞臺效果，都具有強烈的視覺感受。更不用說，那「褥草鑼鼓」的唱舞、趕旱魃的儺舞、「陪十姐妹」的娶親歌舞，尤其是臨終前細毛夢見野人的情景，都是不可能單純從劇本中讀解出來的舞臺效果，也不可能是聽話劇實況轉播聽出來的舞臺感受。《黑駿馬》中成功地運用了粗獷的蒙古舞蹈、古老的草原牧歌和新穎的舞美技術，尤其是索米婭生孩子的那一場戲中，沒有任何臺詞，全由這些表演來達到一種情緒的渲染和昇華，這一切同樣也只有在身臨現場時才能真切地領略的。《魔方》則乾脆是九個獨立的單元小戲的組合，既有基本上保留的傳統話劇的戲劇性和寫實表演的片斷，也有具有敘事體戲劇常用的間離效果的片斷，更有容納了默劇、音樂、舞蹈、時裝表演等多種表演手段的單元小戲。

由此不難看出，儘管新時期戲劇在題材、主題的開掘上多有

開拓，且突破了以往無人問津的「禁區」、「盲區」，從而深入到整個社會的精神狀態、心理狀況、生存狀態，從更深層的角度打量人生，但究屬到最後一點，總脫不出戲劇審美形式的變革。換言之，新時期戲劇製造的契合社會和時代的藝術效應，實際上也是戲劇形式變革所帶來的效應。

　　列寧在《哲學筆記》中，摘錄了黑格爾在《邏輯學》裡的一段論述：「從來造成困難的總是思維，因為思維把一個物件的實際上聯結在一起的各個環節彼此分隔開來考察。」列寧在筆記中審慎地寫上一個「對」字，並進一步闡發了這一原理：「如果不把不間斷的東西割斷，不使活生生的東西簡單化、粗糙化，不加以割碎，不使之僵化，那麼我們就不能想像、表達、測量、描述運動。」[13]戲劇家在進行戲劇思維時，同樣需要將連綿的、不間斷的生活流「加以分割」才能進行藝術的選擇、加工、提煉，並把這些分割的生活場面最終綜合起來，結構成一部完整的戲劇藝術作品。顯然，因「思維」而分割出來的場面最終仍要進行重新的組合。盧卡契在談到莎士比亞悲劇場面時說：「每個這樣的場面都是不可取消的獨立的個體，是一個完整的『單子』。……莎士比亞場面的戲劇綜合是一種由事實歸納出來的綜合。它是單一獨立的個體之間相互作用而建立起來的。」[14]列寧、盧卡契的表述，既提到對原生事件的分解、「場面」是完整、獨立的「單子」，同時又談到「場面」的綜合，從而肯定了戲劇思維實在是一個分析、整合的過程，而這又是影響戲劇藝術風格、樣式的重要內容。正如什克洛夫斯基所說的：「藝術是一種體驗事物之創

[13] 轉引凱德洛夫《列寧〈哲學筆記〉研究》，求實出版社1984年，第255頁。

[14] ［匈］盧卡契：《論莎士比亞現實性的一個方面》，《莎士比亞評論彙編》下卷，中國社會科學出版社1981年，第490頁。

造的方式，而被創造物在藝術中已無足輕重。」[15]在戲劇的二度創作中，人們除關心藝術所反映的物件世界外，更注重「體驗事物之創造的方式」，也即場面組合的形式要素，包括戲劇劇式的選擇、結構的安排、時空的構建、敘述形態、符號表現、劇場選擇、舞臺壘築等一系列的表現因素，實際上這正是戲劇進行場面整合時所擇取的形式規則。

中國話劇史上的不朽名著《雷雨》，從1933年問世以來，曾被戲劇工作者根據自己的理解和所處的語境，一次又一次地「體驗」、演繹過。1993年，當這部被文學界和戲劇界無數次評論過，由專業和業餘話劇團無數次演出過的劇作問世60周年之際，中國青年藝術劇院再一次把它搬上舞臺。這次演出，藝術家們在舞臺上對原作作出了不同以往的大膽闡釋和表現，它不僅在該劇主題和主要人物性格上作出了新的理解，在演出風格、表現手法、舞臺整體意境上也作出了新的設定。曹禺原作中有八個人物，九十年代的「青藝版」，則刪去了魯大海這一劇中人。導演王曉鷹稱：「從某種意義上說，我們這次將要創造的是一齣

青藝版《雷雨》劇照

[15] [俄]什克洛夫斯基：《作為手法的藝術》，《俄國形式主義文論選》，生活·讀書·新知三聯書店1989年，第6頁。

『沒有魯大海』的《雷雨》。」[16]「沒有『魯大海』」實際上成為「青藝版」《雷雨》包裝上的標誌。不僅如此，王曉鷹導演認為，它也是自己創作「新思路的標誌」。他在同一篇文章中說：「刪掉魯大海，並不僅僅為了縮短篇幅以適應今天的演出需要，也不僅僅為了除去與矛盾衝突主線關係不大的罷工內容而使全劇更集中，同樣不僅僅為了減免一個作者自己都不甚滿意的角色以使全劇更加成熟。以上諸條理由均成立，但所有這些的意義卻在於改變一個思路，換一種眼光來重新審視《雷雨》，越過人物社會階層差別帶來的表面化甚至概念化的對立和衝突，把人作為一個個有著各自完整、獨立的情感世界的具體的個人，去開掘他們內在的生命體驗，從而開掘出《雷雨》超越社會、超越時代的深層意蘊。」顯然，對魯大海的放棄，是避讓這一悲劇的社會政治意義的導演策略，讓《雷雨》還原到作者曹禺所說的「我寫的是一首詩」的境地。因此，「青藝版」《雷雨》放逐了這個劇在舞臺上傳統的「再現」手法和寫實風格，採用了表現主義的藝術語彙。首先，是人物內心世界的直接表現。當人物的情感高漲時，燈光處理隱去了他所在的現實環境，他便不是在與其他角色對話，他對他自己說，他對從不出現卻又無所不在的宇宙的主宰說，我們看見的，被追光照亮的是一些赤裸著的遭受壓抑的、即將爆發的、病態的、分裂的、扭曲的痛苦靈魂。其次，是時空假定的寫意性。假定性是戲劇存在的根本，沒有時空的假定，就沒有戲劇。為追求強烈的情感色彩、濃郁的詩意，導演選擇了寫意性的時空假定。當人物靜止、紅燭點燃時，是此時此刻，悲劇發生的十年以後；當燭光消逝，人物活動起來時，就是十年以前，

[16]　王曉鷹：《讓〈雷雨〉進入一個新的世界》，《中國戲劇》1993年第5期。

悲劇之時了。景物家具，不是按照實生活的細節，而是根據表演的要求置放；同一場景，既是周家，也是魯家。和經典的「北京人藝版」《雷雨》比，「青藝版」是一部非現實主義的、主觀情感色彩濃郁、象徵意味強烈的舞臺演出。比如，舞臺上魯家的窗戶，沒有物質的外形，它只存在於演員的想像之中，並通過他們的表演暗示給觀眾，而且位置不是在舞臺底部，卻是在臺前。扣窗也改成了敲窗，當周萍和四鳳在燃燒的激情與恐怖中幽會時，舞臺上繁漪敲窗的聲音響徹劇場，一聲聲撞擊著人的神經，那是誇張的非現實的聲音，極富詩意地表現了此刻繁漪心中的嫉妒、絕望和瘋狂，周萍和四鳳的震駭與恐怖。然而，這出別出心裁的戲劇之中，按照寫實原則表演的「板塊」仍鑲嵌其中，場面的組接十分和諧。雖然兩個版本在演出風格上迥然有異，然卻應了一千個導演有一千個哈姆雷特的說法。要緊的是，導演、戲劇藝術家在進行二度創作時採用什麼樣的方法去「逢合」場面，恰恰蘊示著戲劇形式對戲劇樣式、戲劇風格的決定性作用。

這裡，就自然牽出了戲劇這樣的一些問題：是以講故事為滿足，保持與實生活的同步，還是重敘述、重表現，以表達人物的深層意識來結構全域？是遵循物理時空的整一性，還是建立流動、空靈的自由時空？是維護戲劇是語言的藝術的觀念，還是不限於人物的臺詞、對話，動用一切舞臺表現語彙來創造劇作的詩意？是固守傳統的鏡框式舞臺，還是延展舞臺、劇場的邊界來強調劇場性？諸如此類。實際上，新時期以來的中國戲劇在藝術形式的演變中，都作出了與傳統有別的方法，來有機地整合戲劇場面。如在戲劇的結構上，新時期戲劇超越了以往的「情節劇」的意識，而進行了一系列結構的重組。有沙葉新《陳毅市長》的「冰糖葫蘆式」段落體結構、《魔方》以九個片斷組成

的「馬戲晚會式拼盤結構」、馬中駿《街上流行紅裙子》的散文式結構、宗福先《血，總是熱的》的電影式結構、高行健《野人》的多聲部與複調結構等。在時空的處理上，有意識地模糊時空觀，讓時空交錯重疊，拓展戲劇的演出空間。有像《魔方》這樣的在高潮處中斷劇情的間離時空、馬中駿《老風流鎮》時空跨度極大的跳躍時空、高行健《野人》幾條線索並頭齊進的並置時空、《WM》展示人物想像、回憶等的心理時空以及高行健《車站》、沙葉新《耶穌·孔子·披頭士列儂》的荒誕時空。在敘述形態層面上，重視戲劇的敘述功能，出現了一些極為先鋒的敘述方式。如林兆華的形式化敘述（如《浮士德》）、牟森《與艾滋有關》的遊戲即興式敘述、孟京輝《我愛×××》強化語言快感的雜語式敘述、《鳥人》式的病態敘述、王建平《大西洋電話》的「讀戲」式的單口朗誦敘述。並且為了大大方方地說謊，有意地設置了敘述者，出現了顯形的敘述者，如《狗兒爺涅槃》中，狗兒爺一生的遭遇，是在狗兒爺的回憶和幻覺中展開，他所回憶的往事和幻覺視像，通過主人公的自敘、回述等自知視角化為具體場面和現實動作呈現在觀眾面前；多元敘述者：魏明倫的荒誕劇《潘金蓮》，圍繞著主人公的命運，設計了多重視角，有施耐庵與當代小說《花園街五號》中的女記者呂莎莎辯論的場面，有賈寶玉、紅娘、安娜·卡列尼娜、曹雪芹、武則天、七品芝麻官、人民法庭庭長、現代阿飛、上官婉兒等古今中外的各色人物紛紛跨朝越國，或直接介入潘金蓮的命運發展，或為其與武松牽線搭橋，或對其沉淪品評辯說，劇作從多個角度來重新審視潘金蓮這個有爭議的人物；有中性敘述者，他們在劇中往往是主持人、歌隊或撿場人，像《十五樁離婚案的調查剖析》中的「男人」和「女人」兩個敘述者，他們像晚會的主持人從中串戲，連

貫全劇，把觀眾自然地帶入劇情，並和劇中人物巧妙地連在一起。在語言符號形式上，顛覆語言的詩意，讓戲劇的兩大基本形式──造型和語言疏離，尤其注重戲劇的造型能力。如《桑樹坪紀事》中的歌舞，每一個形體的背後似乎都包含著捨棄物理性媒介後的審美價值觀元素。「青女受辱」中，陽瘋子福林扒光了新嫁娘青女的褲子，這時，圍觀的村民呈半圓形規整地展開，無字歌響起，音樂富有宗教意味，在青女被按到的地方，躺著的不是青女本人，而是一尊殘缺的漢白玉裸體雕像。此時，村民們化作歌隊，肅穆地將一條黃綾覆蓋在雕像上。這一舞臺符號中，真實的青女被抽象化了，寫實的場面轉換成寓意性的畫面。舞臺上呈現的，已經由對青女這一個人命運的具體描繪，昇華成對歷代中國婦女命運的象徵性的哲理概括，完成了由實在向審美的轉化。新時期戲劇的劇場形態也豐富多樣，尤其是小劇場形式的重返展示了它的獨特魅力。最早的小劇場嘗試，當數高行健的《絕對信號》，直接帶動了新時期戲劇觀念的更新。小劇場強調戲劇的質樸性、親近性和參與性，是一種能夠改變觀演關係的有效機制。如《留守女士》，劇場的選擇直接放在咖啡館中，讓演員和觀眾共處一室，演員當眾談話，向觀眾致意，邀請觀眾跳舞，他們就像普通人中的一員，增強了觀眾與演員的交流和觀眾的參與熱情。

「戲劇需要永恆的革命」[17]。彼得‧布魯克宣導的不流血的「革命」，對於中國戲劇來說正在變成現實。新時期的中國戲劇，在藝術形式上的大膽創新，使戲劇藝術的內涵與外延都得到深刻的拓展，戲劇與他類藝術間的界限在模糊，生活與藝術間的

[17] 〔英〕彼得‧布魯克：《空的空間》，中國戲劇出版社1988年，第173頁。

界限也在日漸模糊，這樣勢必產生戲劇與其他藝術的互滲以及環境戲劇的出現，大大地增強了戲劇的生命力和觀賞價值。新時期戲劇在中國戲劇發展過程中的藝術探索，突破了以往現實主義的單一模式，無疑是對戲劇的一次深切的「革命性」的認識。

上篇
20世紀末中國戲劇藝術思潮的歷時形態

第一章 70年代末－80年代初：
思想解放語境中的當代戲劇

　　1976年以後在中國大地上所發生一切，無不意味著建國以後一段漫長的歲月中人民深處禁錮時對思想解放的等待與企盼。用政治化的語言來描述，思想解放運動的發生以及語境的形成，是長期以來極左政治教條籠罩的必然結果。當時剛剛復出的鄧小平即適時提出「解放思想，實事求是」的思想路線，指出「只有解放思想，堅持實事求是，一切從實際出發，理論聯繫實際，我們的社會主義現代化建設才能順利進行」[1]。從1970年代末到1980年代初，中國在充滿著尖銳鬥爭的社會背景中實現了思想解放、完成了歷史的轉折；也正是在這樣的思想背景下，掀起了文藝領域的聲勢浩大的撥亂反正運動。對於戲劇這一具體的文藝樣式來說，戲劇主題的擇定與拓展，自然也適逢其時地適應著歷史轉折的要求。當代戲劇成為人們壓抑已久的心靈解放的窗口：既是直面現實、反思歷史、展望未來的透鏡，又是鞭撻醜惡、呼喚人道、吶喊變革的號角。戲劇以自身豐富的拓展性主題，成為思想解放時期社會情緒的承載者，自然也是社會思想的傳達者。

[1]　《鄧小平文選》第二卷（1975-1982），人民出版社1983年，第133頁。

話劇《於無聲處》劇照

一　含淚的控訴：「傷痕」式主題首開風氣

　　1976年以後，出現在中國當代戲劇舞臺上的第一個浪潮，是伴隨著文學創作上的「傷痕文學」而隨之在舞臺上閃現的「傷痕」式戲劇的興起。這些以揭露十年動亂中的傷痕、批判極左路線為主旨的戲劇，本身就是思想解放運動的組成部分，既通過文學的方式實行思想——心靈的、精神的解放。同時，人們積壓已久的憤怒情緒，在「傷痕」處找到了突破口並得以釋放，它顯然是被以往極左路線強行鎮壓下去的情緒的流露。一時間，揭露、批判、清算「四人幫」的罪行，成為戲劇創作最具有時代氣息的重要主題。

　　最早在劇作中剝開「四人幫」畫皮的作品是1977年中旬的《楓葉紅了的時候》（金振家、王景愚編劇）。1978年推出的《於無聲處》（宗福先編劇）、《丹心譜》（蘇叔陽編劇）等，

形成了控訴「四人幫」的最初熱潮。在這一浪潮的進程中，還有像《神州風雷》（趙寰、金敬邁編劇）、《十年一覺神州夢》（趙寰編劇）、《有這樣一個小院》（李龍雲編劇）、《九・一三事件》（丁一三編劇）等優秀劇作。這些劇作，在廣闊的時代背景下，反映了黨和人民與「四人幫」所進行的驚心動魄的鬥爭，第一次刻畫了「四人幫」及其爪牙的反革命陰謀家、野心家的醜惡形象，揭露和批判了林彪、「四人幫」給國家、民族帶來的巨大災難，鞭撻了這夥丑類骯髒的靈魂，傾瀉了人們鬱積於心的義憤。這與當時對林彪、「四人幫」的政治討伐運動是融為一體的，充滿著強烈的政治批判色彩。

金振家、王景愚編劇《楓葉紅了的時候》，是以諷刺喜劇的面貌出現的反映十年動亂的劇作。劇本描寫了某科研機構圍繞著研製周恩來總理生前託付的「萬馬100號」重點科研專案，以及騙子陸崢嶸「發明」的什麼「忠誠探測器」所展開的一場鬥爭，無情地揭露了「四人幫」及其嘍囉為非作歹、飛揚跋扈、陰謀篡黨奪權的醜惡嘴臉。劇作不僅用誇張、諷刺、對比等喜劇手法，漫畫化地勾畫了陸崢嶸、張得志、馬秘書等這些「四人幫」集團的滑稽醜態，又進一步暴露他們兇殘而又愚蠢的本質，揭示了這些政治騙子們利令智昏、不可一世的荒唐舉動和在時代潮流面前的驚惶失措、空虛怯懦的本性及必然失敗的命運。這部作品之所以能夠在極短的時間內轟動一時，在於它與人民的愛憎、情感相通，它那淋漓盡致的批判，真實地吐露了人們長久鬱積的悲憤，準確地傳達了那個特定時代的政治情緒，具有極為強烈的社會感召力。

在「文化大革命」十年動亂中，最激動人心的莫過於1976年清明節爆發的天安門廣場上的悼念周恩來、聲討「四人幫」的

「四・五運動」。這是一場人民群眾與陰謀家、野心家之間展開的特殊形式的殊死搏鬥，是一場關係著黨和國家命運前途的光明與黑暗的決戰。最先以戲劇形式反映這場鬥爭，是1978年有工人作者宗福先創作的《於無聲處》。這部劇作的問世，把批判「四人幫」題材的作品推向高潮。故事發生在1976年夏初的一個上午，剛參加天安門運動的歐陽平，陪伴身患絕症的母親梅林途經上海，來到母親「當年從死屍堆裡救出來的老戰友」如今被張春橋接見並提拔的何是非家中。但他們萬萬沒有想到的是，正是這位戰友捏造的所謂旁證材料，使九年前的梅林被誣為叛徒甚至被開除黨籍，慘遭迫害。何是非的女兒何芸作為公安人員，如今正奉命緝拿一個散發天安門廣場革命傳單的「現行反革命」。當何是非得知歐陽平因積極參加天安門運動而成為通緝對象時，以為自己又一次得到向上爬的資本，於是，一方面把自己善良同時又內心充滿矛盾、內疚、痛苦的妻子劉秀英鎖在房間以免走漏風聲，另一方面又讓苦苦等待歐陽平九年的自己的女兒去公安局告密。於是一場動人心弦的靈魂搏鬥便在歐陽和何兩家展開。當何芸明白了長達九年的事件的真相後，她勇敢地站在了青梅竹馬的歐陽一邊，陪著歐陽走向監獄，徹底與可恥的父親決裂。這個劇作，雖然只寫了何家一隅，展示的也只有短短的九個小時，人物也只有兩家的6人，但通過對老共產黨員梅林、「四・五運動」的勇士歐陽平、卑劣的何是非的描寫刻畫，清楚地展現了在時代風雲面前不同人物各自的立場、態度和精神狀態，它不僅真實地再現了這場鬥爭中革命者的悲壯的正義行為，而且還深入地揭示了「四人幫」一夥的反動本質和他們必然滅亡的歷史命運。《於無聲處》為「天安門事件」的公正評價發出了最早的吶喊，表現出強烈的現實勇氣和思想意義。

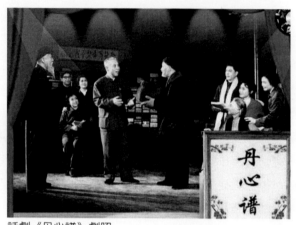

話劇《丹心譜》劇照

　　蘇叔陽的《丹心譜》，也同樣洋溢著撥亂反正時期濃郁的時代氣息。劇作把人物分成兩個陣營：一邊是四屆人大代表、醫院老中醫方凌軒，一邊是方的女婿、醫院黨委委員莊濟生。他們圍繞著防止冠心病的「03」新藥的研製工作，展開尖銳的矛盾衝突。「03」新藥的研製，採用中西醫結合的方法，得到周恩來總理的直接關懷和支援，但「四人幫」在醫藥衛生系統的代言人卻污蔑這是「城市老爺路線」，強行解散科研小組，封閉實驗室，調離科研人員。後來又宣佈恢復工作，企圖奪取科研成果，撈取政治資本……但不管是解散還是利用，他們始終把政治鬥爭的矛頭對準周恩來總理。這樣，作品中的翁婿之間、夫妻之間、親友之間、同志之間，圍繞著「03」新藥的研製所發生的鬥爭，便與整個社會所展開的光明與黑暗的搏鬥緊密地聯繫在一起。劇作中所展示的鬥爭，實際上也是現實生活中人民與「四人幫」抗爭的一個縮影。顯然，這個作品對「文化大革命」進行了批判和反思，歌頌了正義者，鞭撻了醜惡者，讚美了赤誠忠貞的知識分

子，同時也表達了對周恩來等老一輩革命家的懷念和崇敬。同時，作品也打破了以往的文藝模式而躍上一個新的臺階，成為新時期劇壇上最有影響的里程碑式的劇作，顯示了話劇現實主義精神的回歸。

蘇叔陽的另一作品《左鄰右舍》，也是一部反映人民遭受苦難的作品。作品準確地揭示1976年至1978年三年中社會變革的特徵，有濃烈的時代氣息和高度的現實感。在劇作中，既表現了1976年「四人幫」倒臺前夕他們實行法西斯專政的野蠻與恐怖，同時也顯示出「四人幫」的不得人心，寫出人民群眾心中的憤怒，揭示了「四人幫」行將滅亡的趨勢。在一個普通的大雜院裡，高音喇叭反覆播放著單調的歌曲，公安人員不時出沒「查衛生」，居委會幹部教訓大家「別光顧了過節，忘了革命」。而居住在這裡的居民無喜可慶：廠長李振民停職檢查，其妻被捕10年，生死不明；錢國良因散發「攻擊中央首長」的傳單被捕，其母因是反革命家屬而被取消工作的資格，從此沒有經濟來源；摘帽右派賈川動輒得咎⋯⋯大院裡瀰漫著不滿。造反派「工人階級」洪人傑雖然頤指氣使，但人們處處跟他作對；「評法批儒」的濫調成為人們保護自己、反對「四人幫」的擋箭牌。在這場平凡而生動的場景中，顯示了群眾久亂望變的意願。

「傷痕」式戲劇反映生活的面顯得相當廣闊。除了上述所介紹的劇作以外，還有像反映十年浩劫中人民奮起抗爭的《張志新》，有展開針鋒相對鬥爭的《九・一三事件》，也有展示人們心靈創傷的《十年一覺神州夢》等等。但不管怎樣，「傷痕」式戲劇總是把握著時代的脈搏，近距離地直面現實，痛定思痛，通過種種「傷痕」，揭露和批判了極左思潮對社會和人的損害，在理性的法庭上進行含淚的控訴和帶血的審判。顯然，「傷痕」

式戲劇是與「傷痕文學」相伴而來的文藝思潮。它隨著思想解放運動的興起洶湧而來，甚至可以這樣說，「傷痕」戲劇本身就是思想解放運動的組成部分，它與小說創作中的劉心武的《班主任》、盧新華的《傷痕》等，通過文學方式含淚訴說，實行文學方式的思想解放——心靈的、精神的解放，把作家高度的社會責任感和歷史使命和作家對歷史的審視，痛快淋漓地表達出來。

二　面對現實：新型社會問題劇的勃興

1970年代末，由於中國政治處在撥亂反正時期，劇作家隨著時代的潮流由「傷痕」進入到「反思」階段，特別是隨著現實改革的進行，一系列新的社會問題開始浮出水面。戲劇家們以自身敏銳的藝術觸角，盡力擺脫極「左」路線影響下所形成的創作觀念和表現模式，力圖恢復自「五四」以來形成的直面人生的現實主義戲劇傳統，對社會現實問題進行積極的反映，創作了一批針砭社會現實生活中的問題和矛盾的作品，它們對現實社會中的封建特權、官僚主義和文革餘毒等問題，進行了大膽的揭露與批判，大多表現出對國家、對民族和人民前途命運的深切關注、強烈的憂患意識和歷史使命感。其中影響最大的數沙葉新等的《假如我是真的》，因為作品所提出的問題的尖銳性，作品問世後引起了社會廣泛的爭議和反響。作為社會問題劇的代表作，崔德志的《報春花》抨擊了極「左」思潮下的「血統論」觀念，邢益勳的《權與法》提出了社會主義中國是「人治」還是「法治」的問題，趙國慶的《救救她》提出了如何對待失足青少年的問題……還有像趙梓雄的《未來在召喚》、中傑英的《灰色王國的黎明》

等，它們也都提出了富有現實針對性的社會問題。這些作品共同匯成了「社會問題劇」的創作潮流，是現實主義傳統在轉型期戲劇創作舞臺上的初步復歸。

　　1979年，由上海人民藝術劇院的沙葉新、李守成、姚明德編劇的《假如我是真的》，掀起了社會問題劇的一個浪潮。由於劇作所提出的問題過於現實敏感，以至於該劇一度「禁演」。作為一個典型的社會問題劇，劇作反映的是黨風不正、官僚主義、特權主義的主題。她描述了一個名叫李小璋的下鄉知青，為了能夠調回城市，居然冒充老幹部、老革命張老的兒子，贏得了市委吳書記的信任，為他特批條子辦了回城證。在李小璋的行騙過程中，塑造了一批腐敗的官僚形象，如到處要房子的趙團長，一心想出國的錢處長，利用自己手中的權力把女婿調回城裡的孫局長等。最終李小璋的騙局被戳穿而被推上法庭，但他在法庭上卻發出了「假如我是真的」質問，即在現實生活中如果是真的幹部子弟，那利用關係走後門行方便當是一件順利成章的事情，從而在一個騙子的嘴中提出了一個尖銳的社會問題。該劇公演後引起了很大的反響，有人認為它提出的問題切中要害，正是國家在新的歷史時期需要解決的問題，因此該劇無疑是一部具有高度社會歷史責任感的好戲。也有人認為這齣戲「滿臺無好人」，把共產黨的幹部描寫得很壞，不符合社會現實，甚至在指責我們整個黨、整個社會，會造成不良的社會效果。儘管如此，仍然有很多的人認為該劇提出了一個較為迫切的社會問題，具有一定的現實意義。劇作家沙葉新本人認為，這個劇作是「一個滿懷赤子之心的孩子向自己摯愛的母親提點意見的劇本，劇本決不是把矛頭指向社會主義制度，而是向那些大搞特權的幹部指出他們身上的特權思想和作風是和社會主義制度多麼地不相

話劇《報春花》劇照

容」[2]。該劇是新時期第一個引起較大爭議的話劇，它所引起的爭議可以概括以後一系列戲劇爭議的焦點：是否真實地反映社會生活的內容？會造成什麼樣的社會效果？這放映出社會問題劇，更多地集中作品的社會性和現實意義的層面。

崔德志的《報春花》，以一個藝術家的膽識，衝破了「以階級鬥爭為綱」的禁區，揭露了當時普遍存在的封建血統論的問題。新新紡織廠的青年女工白潔雖然只有26歲，雖然「四年幹了五年的活」，雖然創造了百分之一百一等品的「五萬米無次布」這個在當時全國紡織行業的織布記錄，但由於她「媽媽是右派，爸爸是歷史反革命」，而且她沒有與自己的家庭「劃清階級關係」，所以，不僅在廠裡長期不能當「生產標兵」，並且還受到許多人，尤其是某些領導的歧視。甚至她找對象結婚都成了政治問題，受到「政治出生」的影響。作者痛心地看到「龍生龍、鳳生鳳，老鼠的兒子會打洞」這樣荒唐、落後的封建信條竟然在20

世紀的社會主義中國香火不斷，真實地再現了這些「被社會歧視的人」的美好心靈以及他們所遭受的不公平的待遇。劇作緊緊圍繞著出身「有問題」的女工白潔是否能夠當選為勞動模範這一問題展開思想交鋒，歌頌了思想解放、實事求是、正確執行黨的方針政策的領導幹部，批判了「唯我革命」的極左思想。新任黨委書記通過一年努力，終於扭轉了這種局面，白潔的事蹟也在省報上「發了頭版頭條」。對於克服長期形成的血統論左傾錯誤思想，《報春花》起到了積極作用，產生了較大的社會影響。有人曾在觀看此劇後，對此劇作高度評價：「這是一齣激動人心的好戲。整個演出中，不斷聽到觀眾熱烈的掌聲——這是多少年來話劇演出中很少見到的現實。」[3]一位不願透露自己姓名的觀眾，也給劇院寫來一封感人肺腑的長信：「從電視上看了你們的演出之後，心情久久不能平靜。像白潔那樣人物在過去舞臺上都是反面角色，有誰敢歌頌這樣一來的典型呢？似乎生在剝削階級家庭裡的子女，滿腦裡想的就是復仇！這是不符合今天現實的。而如白潔所說的：我讓我的血液一滴滴地流，為人民服務，為反動老子贖罪。這種想法倒符合實際，起碼我自己經常這樣想。我與白潔一樣也有一個歷史反革命的父親和一個右派哥哥（已改正）。想到我還有一個為大家服務的機會，就很高興，默默地幹，不求當先進，也不求獎金。但想到我們的下一代還要為他們沒有見過面的爺爺贖罪，就又涼了半截。所以聽到舞臺上的白潔講了我的心聲，不禁熱淚盈眶，引起了強烈的共鳴。我深深地感謝你們，你們大膽地反映了『被社會遺棄了的人』的思想狀況，熱情地歌頌了實事求是的老幹部，批判了那些『不許人家革命』的極

[3]　陳荒煤：《關於〈報春花〉的一封信》，《劇本》1979年第11期。

左思想。你們的戲本身就是文藝舞臺上的一枝『報春花』，預
示著各種人的社會主義積極性都能夠得到充分發揮的春天即將來
臨。」[4]

趙國慶的《救救她》選取的是青少年失足的社會視角。劇作
通過青年學生李曉霞從墮落到覺醒的故事，憤怒地控訴了「四人
幫」毒害青少年的罪行，向整個社會發出了「救救她」的強烈呼
聲。劇作具有深刻的現實意義和巨大的感染力量，不僅敢於正視
目前還存在的青少年犯罪的社會問題以及挽救這些「落水者」工
作所遇到的各式各樣的困難，而且還通過劇中所塑造的形象告訴
人們，學校的教師、青少年家長和一切關心祖國前途的人們，都
應該積極行動起來，像方媛老師那樣關心下一代的成長，作好失
足青年的轉化工作。李曉霞在文革中因為冒充邱副主任的外甥女
上大學而被拘留，出來後，父親對她又打又罵，甚至叫她離開這
個家庭。與父母的態度相反，她的男朋友徐志偉卻認為，「一個
人在改正錯誤的時候，別人能主動跟她說句話，能看到別人的一
個好臉，都會感到溫暖，太冷酷了，即使是好的幫助，也容易使
她破罐子破摔。」因此他不僅在她拘留時拉琴給她聽，還在她出
來重新讀書後為她排隊購買《英漢詞典》，鼓勵她考大學。最讓
人感動的是方媛老師，她一次又一次地做李曉霞的工作，甚至為
挽救李而被火藥槍打傷……這些不同的態度對李的改造起了促進
或阻礙的作用。然而劇作的用意並不在於僅僅描述幾種客觀存在
的態度，也不僅僅停留於對它們的褒獎或批判，而是借此提出了
一個個嚴肅的社會問題：一個曾經「保護同學、愛護老師的好學
生為什麼變壞了啊？」一個純潔的青年是怎樣從憎惡特權，「到

4　《觀眾給〈報春花〉和〈權與法〉劇組來信摘登》，《人民戲劇》1979
　　年第11期。

變相的反抗特權，最後又屈服於特權」，……這一個個尖銳的問題，不只是對青少年，而且也是對整個社會提出的。這些帶有普遍性的問題，迫使全社會都來思考：「『四人幫』給我們造成了這麼大的災難，今天，我們該怎麼辦？」以別具一格的形式向全社會提出了這麼一個深刻的社會問題。

邢益勳的《權與法》敢於把筆觸伸進過去還未涉及的民主與法制這個敏感的領域，提出了在社會主義中國究竟是權大還是法大的問題。劇作一方面歌頌了以羅放為代表的堅持原則、執法如山的好幹部，一方面批判了像曹達、雷邦夫等人的濫用職權、踐踏法紀、敗壞黨風、玷污榮譽的惡劣行徑。這一劇作，雖然沒有離奇曲折的情節和引人入勝的故事，但它強烈地反映了廣大人民群眾渴望「在法律面前人人平等」的願望和要求，大膽、直率地揭露和抨擊了當前部分幹部以權謀私、違法亂紀的惡劣現象，說明共產黨領導下的社會主義國家，一定要擯棄「刑不上大夫，禮不下庶人」的封建觀念，堅持有法必依、違法必究，權力服從真理，在法律面前人人平等的原則。它將有助於人們正視「文革」浩劫後的嚴峻現實，有利於健全社會主義民主與法制，確實是切中時弊、發人深省的好戲。

趙梓雄的《未來在召喚》取材於新時期工業戰線上思想解放和思想僵化的激烈鬥爭。作者把梁言明和於冠群這樣兩個同樣是經受了十年浩劫的磨難的老幹部、老戰友，放在新長征的道路上來展現他們不同的思想、性格，從中提煉出一個具有重大政治意義的主題。梁言明從正反兩方面的深刻教訓中得出不徹底破除林彪、「四人幫」製造的現代迷信，勇敢地進行撥亂反正，四化建設只會是一句空話的結論。而於冠群卻根據他的「樸素的階級感情」，總結出一套如何保住烏紗帽、永遠不犯錯誤的經驗，堅持

「兩個凡是」的觀點，反對平反冤假錯案。這一矛盾衝突的實質是黨的解放思想、實事求是的正確路線同現代迷信、教條主義的錯誤路線之間的鬥爭，它直接關係到黨和國家的前途命運，關係到四化建設的成敗興衰，關係到千千萬萬人民群眾的切身利益，因此劇本在當時不僅有深刻的現實意義，而且有深遠的歷史意義。作者通過現代迷信給玉蘭所造成的深重災難的描寫，使觀眾于激動的情緒中，明辨政治是非，痛感摒棄「兩個凡是」觀點、堅持實事求是路線、對於調動一切積極因素建設四化的重要性和迫切性。該劇不僅「干預生活」，揭示了現實生活中為人們普遍關心的問題，而且還「干預靈魂」，注重寫人，寫人的遭遇，因而使它也自然成為新時期社會問題劇的佼佼者。

除此而外，像鞭撻利用個人權勢把黨的基層組織、國家的企業單位變成謀取宗派利益的「小王朝」的《灰色王國的黎明》，像勇敢正視數十年來中國農村所經歷的風風雨雨、曲曲折折辛酸歷程的《高粱紅了》，像譴責「走後門」、「搞特權」等不正之風給我們部隊造成混亂和危害的《宋指導員的日記》，以及揭露僵化保守、安於現狀、自私狹隘因襲重擔與種種不合理的規章制度給四化事業帶來巨大障礙的《血，總是熱的》等，都是受到普遍歡迎的社會問題劇。這些劇作不僅敢於正視現實的矛盾，大膽地揭露、抨擊阻礙社會進步的反動的、消極的現象，而且還善於發現、挖掘蘊藏在社會生活不同層面的積極的、美好的事物。同時，直接或間接地表現，正義一定能夠戰勝邪惡，光明必將替代黑暗的最終結局。因而使這些作品，雖然暴露了黑暗，揭發了醜惡，但並不使人感到壓抑和絕望，相反地，卻給人積極向上的鼓舞力量。

隨著1980年代初期關於「戲劇觀」的大討論，社會問題劇也

自然呼應這個潮流向更深的方向掘進。如謝民的《我為什麼死了》，通過市委書記死去的妻子的現身說法，揭露了特殊政治環境下人格的扭曲和人性的喪失。馬中駿的《屋外有熱流》則在弟妹為金錢的爭吵聲中，通過死去的哥哥趙長康幻影的不斷出現，運用暗示的手法揭示出帶有普遍意義的哲理：一個人，不能光在責備生活中生活下去，「從心靈深處發出來的冷，是任何東西都不能抵禦的」，「走出屋外，站在高處，和人民在一起，你們就不會冷；只要為國家，為大家做點事，你們就會有熱量」，作品驅使人們進行靈魂的洗禮。劉樹綱的《十五樁離婚案的調查剖析》，以研究社會學的女大學生到法院調查城市婚姻狀況為線索，把婚姻中的倫理道德問題作為社會透視的焦點，揭示了這一問題產生的種種社會原因，呼籲人們嚴肅對待這一家庭倫理問題。劉樹綱的另一劇本《一個死者對生者的訪問》，則以死者葉肖肖與活著的人進行的對話，一方面通過葉肖肖同活著的人的靈魂審視，冷峻地剖視了當代人在人生價值選擇上的真實心理和價值取向；另一方面，也通過社會對葉肖肖事件的不同態度，說明了「社會也在進行痛苦的批判與反省」。劇本提出的是具有普遍意義的社會倫理道德問題。顯然，社會問題劇的思想蘊涵依然在於現實人生的透視，並開始全面演進到剖視人類複雜的心靈和內心世界之中。

到了1980年代中期，戲劇界伴隨著小說界的「尋根」思潮，也出現了一批以對民族歷史和文化反思為題材的「文化反思劇」。從社會學角度來說，這是1970年代末、1980年代初社會問題劇的延伸與必然發展，是劇作家強烈的社會責任感與使命感所激發的憂患意識在戲劇中的反映。他們所「尋」的「根」，實際上是積澱於現代人意識深處的民族的劣根性。而所謂的「文化反

思」，其實是現代人以現代人的視角反映歷史、文化，以現代人的思維與感知方式對民族自我的又一次深刻而冷峻的剖析。像魏敏、孟冰、李冬青等人的《紅白喜事》，其審視的對象鎖定在浸透濃重封建意識的農村現實中的人身上。劇中那位集老封建、老革命、老家長於一體的鄭奶奶的善良與頑強，可笑與怪誕，無不與透入其骨髓的文化傳統密不可分。其他人物如二伯伯、三伯伯、五嬸甚至青年一代靈芝等人的身上，也無不打上了深深的歷史和文化的烙印。作為一齣風俗喜劇，它如同一幅斑斕多彩的風俗畫，鮮明地勾勒出當代農村生活的本質，即改革與保守、進步與愚昧、新與舊的對抗。以鄭家為主、齊家為輔，生動展現出進行著政治改革和經濟改革的農村的縮影。郝國忱的《榆樹屯風情》，則以更加清醒、更加自覺的文化意識洞悉並剖析現實生活中面臨變革的人們。作為「榆樹屯」社會權力象徵的吳老鐵，儘管蠻橫兇悍，但面對新的生產力的代表劉三，他還有其色厲內荏的一面。無論他有什麼表現，其實都是地地道道農民式的表現，其可卑與可笑、愚蠢與精明是緊密地交織在一起的。對於劉三，劇作家在表現其精明能幹的同時，也表現其軟弱妥協的一面。作者對他筆下的人物，常常表現出無所適從的彷徨與困惑，「大劫過後，當家鄉的父老如醉似狂地牽著他們的牲口趕回莊稼小院，一心要回到他們夢想了二十多年的那一段歷史中去的時候，我正在家鄉掛職當公社副主任。這時的我，已經會用頭腦對夢想的生活進行理智的分析了。我清醒地看到了那種夢想的悲劇結局。我的理智認同未來，我的情感卻毫無辦法地依舊眷戀著過去，眷戀著屬於農民的那一段最美好的時光。吳老鐵在著魔似地追尋著往日的夢，甚至連理性人物的代表馮鐵光也在癡情地追尋著往日那段農民式的姻緣的夢。我在描述他們的夢境的時候，就忍不住將

話劇《小井胡同》劇照

自己的一腔癡情潑灑了進去。」[5]作者構築了一個新舊生產力的代表者相衝突的矛盾。

　　李龍雲編劇的《小井胡同》是以活生生的藝術形象評說現實人生、從小井胡同的變遷縱覽當代中國歷史的成功典範。劇作以評書式的敘述方式，通過北京一條胡同中一個大雜院裡五戶人家從解放前夕到1980年夏三十來年的命運變遷，形象地評說了當代中國三十來年的歷史。劇作以劉、許、石、周、陳五戶人家為軸心的十三條線索、四五十個人物有個性的活動構成了北京下層市民的風俗圖象，以解放前夕、大躍進年代、「文革」初期、「四人幫」跨臺之際和十一屆三中全會之後五個漸次發展的歷史關頭，構成戲劇縱向過程的五個層次，把五幕話劇展開的歷史內涵進行評書式評點。劇作沒有劍拔弩張式的緊張的戲劇衝突，但是，在自然流動的生活圖象隱層，善與惡、美與醜的對峙構成了

5　郝國忱：《我所感知的「榆樹屯社會」──寫在〈榆樹屯風情〉獲獎的時候》，《劇本》1988年第8期。

劇作的結構內核，在歷史、民族、人生的三相交叉上透露出深刻的主題。在人物形象的塑造上，劇作採用「人物繡像」展覽的方法，使劇中四五十個人物，鬚眉畢露，各得其趣。老工人劉家祥的幽默感充滿著韌性，他與小媳婦的衝突，既飽含憤懣情緒，又不乏其獨特的性格情趣。當小媳婦藉口「五七」建倉庫要扒劉家的防震棚又自稱是「一片好心」時，劉家祥說：「那是，那是！沒你這片好心，小井這些年不會這麼熱鬧。您等等再去！我記得我那鹹菜缸底下好像壓著個當年紅衛兵的箍兒。我給您找找，找找，您戴上！戴上威風……」這使小媳婦惱羞成怒，無地自容。水三兒是祖祖輩輩世襲引車賣水的窮苦漢子，他的義膽俠骨中滲透著剛正之氣，使邪惡勢力凜然生畏。第一幕他一出面便整治了欺凌滕奶奶的人販子畢五，廖廖數筆，既點明身分，又富有動作感，使人物形神俱備，個性畢肖。其他如吳七的膽小怕事，許六的憨厚窩囊，馬德清的慈眉善目，滕奶奶的見多識廣，小曹的善良耿直，還有心軟嘴硬的劉嫂、心善嘴拙的九嫂子、自作聰明的石嫂、精於權術的小媳婦、死皮賴臉的小環子，都各具鮮明個性，給人留下難忘的印象。總之，在具有喜劇性意味的場面中挖掘深沉的悲劇性意蘊，是《小井胡同》刻劃人物、設置場面的鮮明特點。因而形成了素樸中蘊含深沉、幽默凝聚在悲劇感中的獨特的審美品性。

新時期現實主義戲劇，是在1970年代末、1980年代初的社會問題劇的創作中拉開帷幕的。社會轉型時期特殊的社會形態激發了劇作家們空前高漲的政治熱情，他們紛紛把戲劇作為政治情感的噴發口，講真話，抒真情，成為劇作家追求的目標。以揭露社會尖銳矛盾衝突為題材內容，以政治批評、社會批評為指歸的劇作，顯然成為這一時期戲劇創作的主潮。

三　為領袖塑像：革命傳記劇拓題材「禁區」

　　列寧曾經說過：「歷史早已證明，偉大的革命鬥爭會造就偉大人物，使過去不可能發揮的天才發揮出來。」[6] 轟轟烈烈的中國革命曾經造就了許多偉大人物的誕生。新民主主義革命時期以來，在艱苦卓絕的鬥爭中湧現的無產階級革命家和領袖人物，尤以自己的豐功偉績和高尚品質，贏得了廣大人民的尊敬。他們的革命精神和光輝形象，不僅影響著當代，而且還將垂范世世代代的中國人。

　　但是，新中國建立後，中國共產黨中央規定，為防止「個人崇拜」和反對「現代迷信」，並不贊成文藝作品直接描寫仍然健在的革命領導人的形象。因此，長期以來，中國文藝包括戲劇創作基本上都不正面描寫老一代無產階級革命家和領袖人物。這使得描寫革命領袖題材的作品成為創作領域的一大空白，戲劇舞臺上幾乎沒有出現過一部正面歌頌老一代無產階級革命家的劇碼。儘管50年代初期，劇作家李伯釗曾在她的歌劇《長征》中試探性地刻畫過毛澤東的形象，但場面短暫，臺詞也不多，自然沒有形成戲劇創作的熱點。據稱，演員於是之曾經是1950年代第一個毛澤東的扮演者，歌劇《長征》中的「這個毛澤東是個只有一句臺詞的毛澤東。只見他站在高處，大手一揮：『同志們，前進！』」[7] 而這個短暫的經歷，曾給演員帶來諸多的後果。尤其在「文化大革命」期間，出於某種特殊的政治需要，老一代無產階級革命家形象的塑造，儼然成為不准涉獵的「禁區」。

[6]　列寧：《悼念雅·米·斯維爾德洛夫》，《列寧全集》第29卷，第71頁。
[7]　李龍雲：《我所知道的於是之》，中國青年出版社2004年，第15頁。

　　1936年，著名作家郁達夫驚聞魯迅先生逝世的噩耗，在一篇悼念文章中悲憤地寫道，一個沒有英雄的民族是一個毫無希望的生物之群；有了英雄而不去珍惜、愛護、崇仰的民族，則是可憐的奴隸之邦。[8]郁達夫的慷慨陳辭，自然具有高度的思想內涵和呼喚英雄輩出的激情，它曾經激勵起多少中華兒女奮勇當先的高昂鬥志。當新中國的紅旗飄揚在祖國藍天時，英雄主義不僅應是對歷史的一種反芻，更應是對社會主義新時代的一種熱切呼喚。當然，新中國成立後不乏描寫英雄的作品誕生，但對英雄中的重要一員老一代無產階級革命家和革命領袖們的刻畫，往往令作家望而卻步。直到文革結束，文藝領域除了詩歌中有大量歌頌毛澤東的作品和革命傳記回憶錄中涉及許多無產階級革命家的事蹟外，對革命領袖們的形象塑造仍然是一片荒蕪之地。

　　這一「禁區」的突破是在粉碎「四人幫」之後的社會主義新時期。

　　可以說，新時期文學的第一個浪頭，便是在「揭批罪惡『四人幫』，歌頌革命老一代」的聲浪中展開的。特別是毛澤東、周恩來、朱德的相繼逝世，劉少奇、彭德懷、陳毅、賀龍等開國元勳在文革中被迫害致死的真相大白，於是，痛恨禍國殃民的「四人幫」、緬懷老一輩無產階級革命家，便成為舉國上下人民群眾的普遍心態。在這樣的背景下，一系列塑造無產階級革命家光輝形象的劇作便絡繹不絕地出現在舞臺上，全國戲劇舞臺湧現出以老一輩無產階級革命家的經歷為表現對象的革命歷史劇的創作熱潮。

　　在這次革命歷史劇的創作高潮中，最早出現的是喬羽、酈子柏等的話劇《楊開慧》，隨後又馬上湧現出白樺的《曙光》、

[8]　郁達夫：《懷魯迅》，《文學》1936年第7卷第5號。

《今夜星光燦爛》、蘇叔陽的《丹心譜》、邵沖飛等的《報童》、丁一三的《陳毅出山》、程士榮等的《西安事變》、史超、所雲平的《東進！東進！》、趙寰等的《秋收霹靂》、王德英等的《彭大將軍》、雪草等的《八一風暴》、馬融的《轉戰陝北》、沙葉新的《陳毅市長》、車連濱等的《朱德將軍》、尤小剛等的《江南一葉》、漠雁的《朋友》、呂西凡等的《向警予》、劉倩等的《平津戰役》、所雲平等的《決戰淮海》、李伯釗等的《北上》、邵興等的《回師北上》等。同時還出現了以舊民主主義革命為題材的歷史劇，如宋平等的《孫中山》、李培健的《孫中山倫敦蒙難記》、耿可貴的《孫中山與宋慶齡》等。而趙寰的《馬克思流亡倫敦》、沙葉新的《馬克思秘史》等，則將革命傳記歷史劇反映的地域，推進到國際無產階級革命導師的陣營之中。

這些革命歷史劇與以往歷史劇的最大不同，就在於劇作從各個不同的角度、各個不同的層面，塑造了老一輩無產階級革命家、革命領袖的光輝形象，因此也自然而然地被人稱作「領袖人物劇」。從新民主主義革命到社會主義革命和建設的每一個歷史階段，每一次重大的政治鬥爭和軍事鬥爭，都閃現著革命導師們的積極的身影，它們從總體上構成了中國革命豐富多彩、英雄悲壯的歷史畫卷。如《楊開慧》，主要描寫毛澤東的妻子楊開慧烈士的革命生涯，涉及到毛澤東初期革命時的形象；《秋收霹靂》通過大革命失敗後，毛澤東領導的秋收起義，表現了中國共產黨人前赴後繼的革命精神；《陳毅出山》寫陳毅深入南方游擊隊宣傳黨的抗日民族統一戰線政策，表現共產黨人以民族利益為重，與國民黨二次合作共同抗日的偉大胸襟；《東進！東進！》描寫陳毅率領新四軍東進蘇北，建立根據地，開展敵後抗日鬥爭的

英勇事蹟；《北上》展現毛澤東親自領導的震驚世界的長征；《平津戰役》、《決戰淮海》寫老一輩革命家聶榮臻、劉伯承、陳毅、鄧小平、羅榮桓、粟裕等，在解放戰爭的決戰時刻，指揮人民解放軍與國民黨反動派的生死搏鬥；《朋友》、《陳毅市長》寫上海解放後，陳毅擔任共產黨首任市長主政上海的赫赫政績。這些話劇在塑造無產階級革命家形象方面，與其他文學樣式相比，可以說走在整個文學創作的前列，沒有一個文學體裁，包括長篇小說的創作，能夠像它那樣大膽地突進這個「禁區」。同時，通過對領袖人物的刻畫，既讓觀眾看到歷史進程中領袖們的風采，又使當代觀眾感受革命領袖的人格力量和精神氣度，尤其是領袖人物對當今社會的影響。正像沙葉新在談到《陳毅市長》創作主旨時所說的：「儘管我寫的是上海解放初期的一段歷史，但我儘量要將這段歷史寫成鑒誠今天生活的鏡子；儘管我寫的是二三十年以前的往事，但我非常希望今天的觀眾能從中得到現實的啟示。不論在什麼情況下，我都不能為寫歷史而寫歷史。總之，不是為了發思古之幽情，而是為了寄深意於現實；不是單純地為了緬懷陳毅同志過去的豐功偉績，更為了陳毅同志的偉大精神化為今天的物質力量。」[9]

在大批的描寫領袖人物的劇作中，藝術成就取得較高的，應數刻畫周恩來、陳毅、賀龍、彭德懷等的作品。

白樺的《曙光》是一部具有鮮明特點的劇作。這是新時期第一部歌頌老一輩無產階級革命家的劇碼，也是第一次以戲劇的形式將第二次國內革命戰爭時期賀龍同王明「左傾」機會主義進行鬥爭的悲壯歷史搬上舞臺。在這裡，戲劇的幾要素十分分明。時

[9] 沙葉新：《〈陳毅市長〉創作隨想》，《文匯報》1980年8月1日。

話劇《曙光》劇照

間：第二次國內革命戰爭時期；地點：受「左傾」路線影響下的
洪湖地區；人物：賀龍；事件：劇本描寫的是從1931年春到1935
年春遵義會議確立全黨以毛澤東革命路線為指導的時期內，賀龍
領導軍民在洪湖湘鄂西地區展開艱苦卓絕的鬥爭的歷史。但作者
把同國民黨反動派的鬥爭作為副線，而把同黨內「左傾」機會主
義的鬥爭作為主線，通過慘痛的歷史和血淚的教訓，揭露和控訴
了「左傾」路線的嚴重錯誤和給革命事業造成的巨大損失，讓觀
眾從土地革命時期的歷史教訓去思索並得出有關「文化大革命」
的結論。劇作通過對早年賀龍形象的塑造，尤其是通過對他反對
和抵制「左傾」路線、保護革命幹部等行動的描寫，一方面表現
了當年賀龍處於敵我矛盾和黨內矛盾、公開鬥爭和隱蔽鬥爭的焦
點中的真實狀況，另一方面也起到了對「文化大革命」進行思想
反思的重要作用。在當時鋪天蓋地的「傷痕文學」潮流中，劇作
並不一味展示「文化大革命」給人們留下的「精神傷痕」，而是
對「文化大革命」為何給人們留下「精神傷痕」作進一步的理性

思考，它把「之所以發生文革」的思想根源，反思到中國共產黨早期革命鬥爭中所存在的「左傾」路線，這個反思，使得《曙光》作為這個時期第一部思想反思性的作品，無論在文學史還是話劇史上，都佔有自己獨特的歷史地位，彪炳史冊。白樺的劇本創作文學性高於戲劇性，注重對劇作詩性的追求，難怪有人評價白樺的劇作是「劇中有詩」，或者說「他的劇本是一首用對話形式寫成的長詩」[10]。

王德英、靳洪編劇的《彭大將軍》，顯然也是新時期以來塑造老一代無產階級革命家形象的優秀劇作之一。這是中國第一部以彭德懷為主角的大型話劇。它描寫朝鮮戰爭爆發後，毛澤東作出「抗美援朝」的決策，彭德懷擔任志願軍司令員率軍參戰的史實。而戲劇只截取彭德懷在抗美援朝戰爭初期指揮的頭兩次戰役的進程為主要事件，來刻畫這一卓越統帥和真正戰士的光輝形象。作為一部軍事題材的作品，劇作多次寫到敵我態勢、敵情戰報和戰局分析，但僅以抗美援朝為背景，把敵我矛盾推至幕後，而以彭德懷和程軍長的矛盾為主線，以彭德懷和毛澤東在作戰方案上的矛盾為副線，來組織戲劇衝突。全劇一切素材的取捨，情節的安排，細節的運用，始終都以彭德懷形象為中心。作者從豐富而複雜的生活和特定人物的個性出發，不但沒有神化彭總，而且敢於寫他的音容笑貌，寫他的嬉笑怒罵，寫他的「人情味」，寫他的孩子氣，寫他的發虎威，甚至寫他的缺點。如「夜闖中南海」，以國事為重，直陳己見，說服毛澤東改變已經作出的決定。劇作刻畫了一個正直坦蕩、不計個人安危，具有剛正不阿、坦率真誠的性格，有勇挑重擔、嚴於律己的品德，有關心戰士、

[10] 趙尋：《戰士和詩人》，《白樺劇作選》，上海文藝出版社1980年。

賞罰分明的作風，既有金戈鐵馬式的豪氣，又有無產階級的柔情，以及知己知彼、能征善戰的「彭大將軍」的豐滿形象，達到了歷史真實與藝術真實的高度一致。

周恩來也是新時期劇作重點反映的對象。新時期最早出現周恩來形象的作品是《報童》，它通過反映抗戰時期幾個報童的故事，勸慰新四軍烈士的兒子石雷，教導草莽「講究策略，有勇有謀」，鼓勵趙秀練習寫勞苦大眾生活的文章，解下圍巾給難童臘月等情節，生動細膩地描寫了周恩來的情趣橫生的生活側面，表現了老一輩革命家與人民群眾的血肉關係和對年輕一代的深切關懷。劇作巧妙地把兒童生活同重大的歷史事件聯繫起來，既有兒童情趣，又刻畫了革命領袖的光輝形象，是一部對兒童進行革命傳統教育的生動教材。蘇叔陽的《丹心譜》中，雖然周恩來的形象沒有直接出現在舞臺上，但通過周恩來的電話形象，其性格上的「鞠躬盡瘁，死而後已」的精神特點仍然十分醒目。《八一風暴》中，周恩來領導的「八一」南昌起義，以武裝的革命反對武裝的反革命，表現了周恩來的革命膽略和遠見卓識。而程士榮等的《西安事變》，根據1936年我黨和平解決震驚中外的「西安事變」的歷史事件，重點刻畫了周恩來的形象。這一事變雖然由張學良、楊虎城發起，但劇作者運用歷史唯物主義原理進行深入分析，認識到事變發生的根本因素是我黨抗日民族統一戰線的英明正確。因此全劇以我黨抗日民族統一戰線政策為貫穿線索，敵我友三方圍繞著這根線索來組織矛盾。而統一戰線政策的具體實施是由周恩來在第一線貫徹執行的，所以全劇以周恩來為駕馭事件的主角，把周恩來形象置於戲劇衝突的中心來正面描寫，把他在西安事變中的偉大歷史作用和功勳，他無畏的英雄氣概和卓越的鬥爭才能，以及他的精神風貌，都飽滿地描寫出來。尤其是作品

進行了一定程度的藝術虛構，讓周恩來與蔣介石進行面對面的正面交鋒，既反映了歷史的本質，又使劇中的矛盾衝突得以集中凝聚，有利於周恩來形象的塑造，取得了更好的藝術效果。這樣，自然把周恩來的形象塑造推向高潮。

描寫陳毅元帥也是新時期戲劇創作的熱點。史超、所雲平的《東進！東進！》、丁一三的《陳毅出山》、漠雁的《朋友》、沙葉新的《陳毅市長》等，從不同角度廣泛地描繪了從第二次國內革命戰爭時期到新中國誕生以後的陳毅形象。尤其是《陳毅出山》和《陳毅市長》，更是描塑陳毅形象的代表作品。前者選取了主人公所經歷的一個特殊歷史年份——國內階級矛盾和民族矛盾極為複雜地交織在一起的1937年，在特殊的歷史背景下塑造出陳毅所具有的典型性格。當時，陳毅受黨中央之命前去收編紅軍在南方的游擊隊，一面是不瞭解時事變化但一心反蔣的游擊隊，另一面是真反共假抗日的反動派，陳毅就在這樣的環境中展示自己的大智大勇。劇作既在廣闊的歷史背景下，揭示陳毅思想精神面貌的深度和廣度，同時，依據生活的真實邏輯，把陳毅作為一個活生生的普通人來刻畫，既表現他在與敵人周旋中，堅持原則，有理有節，沉著機智，運籌帷幄的大將風度，又細緻入微地刻畫了對人民群眾的純真感情，顯現出「這一個」無產階級革命家的特殊人格魅力。曹禺在觀看該劇之後說，劇作「把陳毅同志寫活了，它使我們看了之後永遠地想念著陳毅同志，決心跟著他前進。」[11]後者《陳毅市長》，選取陳毅出任上海市長所經歷的十件事，採用「冰糖葫蘆式」的戲劇結構，「著重選取那些陳毅同志所具有的而在今天現實生活中正在大力宣導或業已有所失去

[11] 《中國戲劇年鑒》1981年卷，中國戲劇出版社1981年。

的思想品質來寫」，[12]突出地塑造了歷史上人民好公僕的形象，
而且針對現實產生了較大的啟示效果，為革命歷史題材的創作如
何具有現實意義，探索出一條有價值的路。

　　顯然，這一時期出現的領袖人物劇，拓開了長期以來的題材
「禁區」。它敢於將一直神祕莫測的領袖人物當作描繪的對象，
一一展示在觀眾的面前。同時，也敢於將老一代無產階級革命家
置於重大的歷史事件中來描述，顯現他們的革命家的宏偉氣魄；
還敢於將他們放置在日常生活和愛情領域，來塑描他們平凡生活
中的人性亮點。可以這樣說，描寫老一代無產階級革命家的作品
在新時期創作中佔有突出的地位，並且對文學關於英雄形象的塑
造提供了足資可鑒的經驗。

[12] 沙葉新：《寫在〈陳毅市長〉發表的時候》，《劇本》1980年第5期。

第二章　80年代：
新時期探索戲劇的崛起與發展

　　轉型時期中國的探索戲劇思潮起源於1980年代初期。隨著戲劇危機的出現和戲劇家們危機意識的加強，中國戲劇界展開了一場史無前例的關於「戲劇觀」的大討論。這場討論是建國以來第一次沒有任何政治背景的、真正意義上的戲劇藝術大討論。一批有抱負、有作為的戲劇藝術家，從多層面、多方位表現他們對現實生活的審美感受，在新時期戲劇史上形成了一股實驗戲劇思潮。

　　當代探索戲劇的潮流，最早可以追溯到謝民的《我為什麼死了》，但真正在戲劇界乃至在文藝界引起轟動的卻是馬中駿等編劇的《屋外有熱流》、高行健的《絕對信號》的出現，標誌著中國探索實驗戲劇廣度和深度座標的建立。而其隨後高行健推出的《野人》、《車站》等，則更具藝術的探索性。在探索戲劇孕育成熟的過程中，沙葉新的《陳毅市長》雖然沒有明確的實驗意識，但他的段落體式的話劇結構，卻已經明顯體現出戲劇革新的藝術思想。

　　在中國探索戲劇潮流中，戲劇藝術家力圖以自己的創作實踐，衝破固有戲劇創作模式的束縛，給劇壇帶來新的面貌，展現戲劇藝術發展的樂觀前景。這些戲劇的創新與實驗，主要體現在：一方面，大膽否定按照情節因果組合線性單一戲劇結構的方式，而根據現實生活的實際情況，選擇靈活多樣、不拘一格的戲劇結構。像被譽為「戲劇新潮」濫觴之作的《屋外有熱流》，採

用的是荒誕的、自由的結構格式，來鞭撻世人醜惡的靈魂；《陳毅市長》打破了以中心事件貫穿全劇的戲劇結構，以一個人物貫穿十個生活片斷；《魔方》將九個各自獨立的生活段落組合在一起，由默劇、音樂、舞蹈、相聲等不同藝術形式構成，從而形成「馬戲晚會式」的結構。這一切，改變了過去戲劇結構千篇一律、模式化的弊端，而使新時期戲劇在表現生活的寬廣度上得到了很大提高。另一方面，探索戲劇注重表現人物豐富的內心世界，不斷開掘人物的心靈世界。特別是運用人物內心外化、內心活動具像化等藝術手段，使人物的感覺、想像、回憶、欲望等「內宇宙」的東西，得以在舞臺上形象地展示出來。這不僅表達了當代劇作家對人物複雜性、豐富性的思考，也有助於接受者對人物隱秘世界的深入瞭解探索。

一 在借鑒語境中形成的探索戲劇思潮

探索戲劇思潮的出現不是偶然的。隨著對「戲劇觀」的討論，在國門打開的新時期，中國話劇開始了新的探索。西方的各種戲劇思潮、戲劇流派、演劇觀念、表現形式，鋪天蓋地地湧入中國。西方當代戲劇在新時期的廣泛譯介，使得中國較為陌生的西方荒誕派戲劇、質樸戲劇、殘酷戲劇、象徵主義戲劇、表現主義戲劇等戲劇流派，尤其是布萊希特的敘事體戲劇，在中國新時期戲劇探索中發揮了積極和重要的作用。一時間，中國探索劇在一個外來戲劇的借鑒語境中誕生了。

1 馬中駿等人的《屋外有熱流》

最早引起普遍關注的探索戲劇是1980年由馬中駿、賈鴻源、

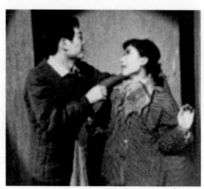

話劇《屋外有熱流》劇照

瞿新華創作的《屋外有熱流》。劇作選擇了一個習以為常的題
材，把當時人們談論已久的話題寫的極有新意。劇作一方面廣泛
借鑒和吸取西方現代主義的藝術語彙，諸如象徵主義、表現主
義、荒誕派及意識流等表現方法，形成了獨特的舞臺藝術風貌；
另一方面，劇作相當深刻地表現了一個嚴峻而具有哲理意味的社
會主題：「一個人如果逃避火熱的鬥爭，龜縮於個人主義的小圈
子，就必然抵擋不住脫離集體失去親人的寒冷，他只有走出屋子
才有熱流才有生命。」[1]《屋外有熱流》使戲劇界感到強烈的震
動，它成為新時期戲劇藝術拓展新路的第一次躁動。

全劇沒有離奇曲折的情節，沒有連貫完整的事件，「改變了
話劇舞臺上長期形成的傳統格局──完整的故事情節、起承轉合
的戲劇衝突、凝固呆滯的時間空間。劇本別開生面地將現實生活
中常見的、平常的道理放在不合常理、近乎怪誕的環境和衝突中
展示，使之產生出一種令人震驚的效果」[2]。的確，《屋外有熱

[1]　賈鴻源、馬中駿：《寫〈屋外有熱流〉的探索與思考》，《劇本》1980
　　年第6期。
[2]　蘇樂慈：《〈屋外有熱流〉導演闡述》，《探索戲劇集》，上海文藝出

流》旨在傳達劇作家跨越了寫實性表層描寫的象徵性的哲理意蘊，因而，其敘述格局只是表現劇作家對社會生活思考的一種形象的依託和結果框架。劇作沒有對客觀物象作逼真的描繪，而是靠著一種意念去組織劇本，那就是屋內與屋外、冷與熱、生與死——即崇高與卑微的對比，然後綜合地採用了象徵主義、表現主義、意識流、荒誕變形等手法，把屋內與屋外、社會與個人、自然屬性與社會屬性的冷與熱，肉體與精神上的生與死，現實的具體的與夢幻的意念的，交織在一起，融合成一種無形而又存在的藝術結構，完成了對生活的哲理概括。

　　「可以把整個戲全部歸結為現實生活中弟妹的一場噩夢；也可以理解為作者一種虛幻的想像，巴不得有個靈魂出來對弟妹猛喝一聲。」這個靈魂就是已經死去的哥哥趙長康。劇作家借助哥哥趙長康三次夢幻般的出現，表達對「丟失了靈魂」的青年「強烈的義憤、強烈的愛憎、強烈的焦心」[3]。趙長康身處冰天雪地的北疆，生活條件十分艱苦，但他充滿著樂觀的信念和健康的理想，終於在平凡的崗位上獻出了自己的青春和生命——他懷揣一袋稻種，在冰雪瀰漫的土地上爬行了兩天一夜，生生凍僵在雪窩中。但是，軀體雖已僵硬，他的「靈魂」卻依然充滿著熱情和活力。劇作以「靈魂」的遊走為戲劇行為展開的主要動力，創造了《屋外有熱流》自由舒展的結構格式——時間順序的錯位和空間的靈活轉換。這樣，趙長康的幽靈可以穿堂入室，在屋裡屋外、現在與過去、現實與幻境來去自由，使冷與熱、屋內與屋外的對峙成為劇作貫穿始終的象徵性意象。

版社1986年。

[3] 賈鴻源、馬中駿：《寫〈屋外有熱流〉的探索與思考》，《劇本》1980年第6期。

　　冷與熱這種自然特徵，在《屋外有熱流》這一劇作中，已經轉化為生命的象徵。弟弟、妹妹居住的屋內，有取暖爐，有音樂、咖啡和麵包，生活的一切應有盡有。但是，「爐火通紅沒有熱氣」，「妹妹披上毯子，弟弟披著大衣，兄妹倆仍冷得上下打戰」。因為，他們的心裡結了冰，他們丟失了一樣人生最寶貴的東西。兄妹倆見利忘義，渾渾噩噩，一味在「銅錢眼裡跳倫巴」，信奉「有錢不撈豬頭三」的市儈哲學，在狹小自私的小天地中過著沒有「靈魂」的生活。因此，「在這間屋子裡，火不再是熱的」。劇作中哥哥趙長康三次夢幻般地出現在弟弟和妹妹前。第一次，是在弟弟妹妹做著申請補助的美夢時，哥哥在這一特定的迷迷糊糊的場景中出現，顯然使劇本具體實在的情節得以虛化，顯示了象徵主義的寓意。第二次是在弟弟妹妹的回憶中出現的，這段回憶真切地寫出了哥哥對弟妹的關懷和愛護，然而回憶只是為了推諉對哥哥的照顧而在腦際中的顯現，現實與過去的轉換十分協調。第三次是一種超現實主義的虛幻存在。趙長康在這場戲裡，言語行動，表面上有虛有實，不可捉摸，一會是實在的與弟妹懇切交談，對他們的自私進行批判，為他們的靈魂的變異惋惜，一會是一個虛幻的靈魂，飄飄忽忽，說一些捉摸不定的話語。最後，作為作者的代言人，趙長康發出痛心疾首的呼喚：「趁大雪還沒有把最後一扇窗子封住，你們快去，把丟失的東西找回來，沒有它，你們要冷的。」「回來吧，那發光發熱有生命的靈魂！」

　　屋外，「西伯利亞寒流南下」，「氣溫達零下50度」，可以凍死人，但是，屋外有創造生活的熱流，「馬路上的嘈雜的人聲；車間裡汽錘的撞擊聲；汽笛高鳴；火車的疾駛聲……」，構成了沸騰的生活，充滿生機的音響，「連雪花都變得溫暖極了」。「屋外有熱流」，屋外有「發光發熱有生命的靈魂」。於

是，屋內、屋外這種建築物理空間，被賦予象徵的意蘊而獲得了一種哲理性的提升。近乎荒誕的冷熱倒置與不合常規的戲劇衝突，揭示了一個平凡而又嚴肅的主題：一個人只有投身於社會的創造性生活中，才會發出有價值的光與熱，生活的熱流是由無數平凡的光與熱凝聚而成的。

　　《屋外有熱流》是一出帶有探索性的獨幕短劇。它的哲理性意味經常流於善惡是非的直白評說，劇中人物不斷增強的冷感和劇作家熱情歌頌的屋外熱流，顯然有濃重的意念化色彩，有時還難以有效地轉化為可感的舞臺視像。但是，由於劇作大膽地運用了現代戲劇的藝術語彙，突破了戲劇表現的傳統方式，《屋外有熱流》獲得了審視人物內心世界的嶄新視角，揭示出劇中人物思想、情感、欲望和幻想的真實躍動。它表明新時期戲劇已經從對生活的表像的簡單再現邁向了藝術表現的假定性的真實。這次成功的藝術嘗試當是中國新時期戲劇新的戲劇觀念最初的萌動。

　　以業餘創作引起戲劇界關注的馬中駿、賈鴻源，仍然以鮮明的創新姿態繼續著他們的創作實踐。1981年發表的五幕現代話劇《路》，也是一部引人注目的話劇作品。這部反映當代築路工人生活的大型劇本，為揭示劇中人物複雜的內心世界，首次在舞臺上把人的主觀世界作為第二自我形象表現出來，發展了意識流的藝術手法。劇中多次出現主人公周大楚的自我形象，這個第二自我形象不僅自言自語，深刻地表白心跡，而且還參與戲劇情節，與周大楚形成矛盾衝突，推動劇情的發展。自我形象在中國當代舞臺上的出現，是這兩位青年劇作者在對西方戲劇觀念借鑒的基礎上的大膽創新。表面上看，「自我形象」顯得怪誕不經，但其實它是劇中人物內心複雜感情的具體化、形象化，對於人物的內心世界的揭示確實起到極好的作用。

無場次話劇《絕對
信號》劇照

2 高行健：藝術探險的「尖頭兵」

　　高行健無疑是中國新時期嶄露頭角並致力於創新探索的排頭兵。從1982年開始，他先後創作了一系列富有實驗精神的劇作，尤其是他的「完全的戲劇」主張，在他的劇作中得以較好的實踐，如《絕對信號》、《車站》、《現代折子戲》、《野人》、《彼岸》等。他還在《隨筆》上連載刊出戲劇論文《現代戲劇手段探索》。他的這一系列的創作和研究，不僅為他贏得了「學者化」劇作家的聲譽，也奠定了他在新時期戲劇史乃至中國當代戲劇史的重要地位。鑒此，葉廷芳稱之為「藝術探險的『尖頭兵』」[4]。1980年代後期，作者移居法國，即使身在國外，仍創作《逃亡》、《生死界》、《八月雪》等劇作，在國外引起不小的轟動，依然體現出咄咄逼人的前衛氣息。

[4]　葉廷芳：《藝術探險的「尖頭兵」》，《藝術廣角》1988年第4期。

　　無場次話劇《絕對信號》（與劉會遠合作），是實踐高行健探索戲劇觀念的第一個劇作。這個劇取得成功的重要原因是，劇作採取了新穎、奇巧、別開生面的藝術形式，給觀眾留下極為深刻的印象。從內容上來看，劇作具有鮮明的現實主義傾向，它所關心的是當時具有普遍意義的教育挽救社會失足青年的問題。該劇的故事發生在一輛昏暗、狹小的火車守車上，圍繞著一場劫車和反劫車的鬥爭而展開劇情。無業青年黑子由於受到車匪的誘迫，參與劫車，在老車長、朋友「小號」和戀人蜜蜂姑娘的教育和感召下，翻然悔悟，挺身而出揭發車匪並與車匪展開殊死搏鬥。這一過程，成為這一劇作的主要情節線索。但在形式上卻有明顯的實驗戲劇的色彩。劇作者和導演曾經說過：「在電影和電視的衝擊之下，話劇要葆其青春，就不能不研究這門藝術自己所特有的藝術魅力和藝術手段。加強作為活人的演員同作為活人的觀眾的交流……小劇場藝術則有助於加強這種交流。」他們又說：「我們也還給自己提出了另一個課題：在近乎戲曲的光光的舞臺上，只運用最簡樸的舞臺美術、燈光和音響來創造出真實的情景。也就是說，充分承認舞臺的假定性，又令人信服地展示不同的時間、空間和人物的心境，這都是我國傳統戲曲之所長。我們想取戲曲之所長來豐富話劇的表現手段。」[5]正因如此，《絕對信號》的出現，在當時讓人耳目一新。首先，《絕對信號》採用了小劇場的形式，它把演出場所從舞臺上搬了下來，而安放在一個並非舞臺的狹小空間，一節守車、一個夜晚的特定時空，形成一個由三面觀眾圍觀的特定場所，演員穿過觀眾席上場，人物與觀眾處在同一平面上頻頻進行直接的交流，演出空間不採用任

[5]　高行健、林兆華：《關於〈絕對信號〉的通信》，《十月》1983年第3期。

何寫實佈景，時空在演員的表演中自由變換，角色「心裡的話」可以外化，演出結束後演員和導演與觀眾自由交談等，構成了迥然不同於傳統鏡框式舞臺大劇場演出的獨特、新鮮的演劇方式。劇作選擇從傍晚到黑夜的守車作為故事展開的具體環境，展開矛盾衝突，既為劇作採用小劇場的形式提供了可能，也營造了一種超現實主義的浪漫色彩。其次，劇作最大限度地利用了傳統戲曲舞臺的假定性，借助多種現代戲劇的手段，把劇作處理成為一部耐人尋味的心理剖析劇。劇作有意淡化事件的過程，而強化人物心靈的流程，細膩而有層次地揭示人物複雜而豐富的內心世界。事件雖發生在一節守車、一個夜晚的有限時空間，但卻展示了守車到草原的無限空間和前後十餘年的綿長的時間。其戲劇時間，也按照人的心理流程，打破了自然時序、時速的規律，過去和未來、現實與夢境經由人物心態來截取和重新組合的時序，交織在一起並呈現於舞臺。全劇從頭到尾，還著力於人物的內心刻畫，讓人物在現實、夢幻、追憶三者的情景中，深入地、多側面地、多層次地展示思想情感、性格氣質、品德節操的同時，有意地把觀眾的思緒引入角色人物的心靈深處。黑子與蜜蜂在列車上意外相逢，黑子的犯罪計畫引起了兩人的心理隔閡，黑子內心痛苦，又不甘心放棄投機心理，欲言不能；他回憶蜜蜂對他的愛，回憶自己經受不住金錢的誘惑走上了犯罪的道路；他隱隱約約地為自己的犯罪行為疚恨、自悔，欲罷不能的困惑、孤獨感；在幻覺中蜜蜂痛哭不已，哭泣著躲避他。而這些幻覺與回憶的片斷都是在車匪與黑子準備合夥扒車的戲劇動作中，與黑子和蜜蜂、小號、車長的糾葛在同一時間內展開的，也是與列車的行駛在同一空間內流動的。再次，劇作在整體上採用了象徵手法，大大地拓展了劇作的寓意。那一節守車車廂，本身就是一個象徵，猶如我們國

家的縮影；其中的幾個主要人物，黑子是代表著許許多多迷茫青年的中心形象，蜜蜂姑娘和車匪又分別構成了兩種相互對立的牽制力量；車長的象徵是與守車聯為一體的；而「小號」則既區別於尚處於迷惘之中的黑子，又與車長的刻板格格不入，他的身上體現著所謂「幸運兒」的矛盾身分。正因為這幾個主要人物都同時是象徵的載體，他們之間的矛盾衝突就不僅僅是對80年代初中國社會現實的再現，而更包含有某種抽象的更為深廣的含義了。當然，這裡所說的戲曲手法，實際上是被布萊希特過濾過的敘事劇手法。

　　被劇作者自稱為「多聲部現代史詩劇」的《野人》，也是體現高行健現代戲劇主張的代表作之一。恰如這部劇作命名為「多聲部」一樣，這一劇作體現出明顯的複調色彩。關於複調，原先出自蘇聯巴赫金的確小說理論，但巴氏的複調小說理論，卻給中國新時期戲劇以有力的啟示，它提供了一種審視世界、表現世界的嶄新的藝術方法和結構方法。高行健的《野人》無疑把這種形式發展到一個新的高度。他在該劇的演出說明中明確指出：「本劇將幾個不同的主題交織在一起，構成一種複調，又時而和諧或不和諧地重疊在一起，形成某種對立。不僅語言有時是多聲部的，甚至於用畫面造成對立。正如交響樂追求的是一個總體的音樂形象，本劇也企圖追求一種總體的演出效果，而劇中所要表達的思想也通過複調的、多聲部的對比與反覆再現來體現。」[6]的確，這種以兩種或以上的不同聲音、不同意識，以不同元素、不同媒介的重疊、錯位、交織、對立，造成總體形象的內在複雜性，既是一種與線性因果關聯的敘事模式不同的結構，也是一種

[6]　高行健：《野人・關於演出的建議與說明》，《高行健戲劇集》，群眾出版社1985年，第273頁。

嶄新的戲劇思維。《野人》上下幾千年,透過人際關係中的交往、抵觸、碰撞,透過人類社會、文化、精神的種種世相、風習、心理,至少展現了這樣一些內容:人類對大自然的野蠻掠奪;暴風、洪水對人類生存的威脅——人類自然生態中的平衡與矛盾。現代文明、現代觀念與古老文化、古老習俗在日常生活中的交織——人類社會生態中平衡與矛盾。人類對愛情、婚姻的追求,及其與現實的矛盾所引起的內心激蕩——現代人心態的平衡與矛盾。這裡,對野人的追尋,在表面層次上,是一組滑稽可笑的諷刺性短劇,是古樸的山村生活在現代政治利害與物質利益衝擊下的畸變。生態學家和梁隊長為人類對自然的盲目掠奪,為自然生態的被破壞而心痛不已。他們憂思深遠,悲憫人類的短視,呼籲保護生態平衡。而為野人而追尋的王記者習慣於看風向去挖新聞以炫奇獵異,林主任、陳幹事則是上面要什麼就給什麼,被調查的人們將野人作為自己發揮利欲、情欲、殘忍念頭的話題,整個尋找野人的事件也變成受政治氣候、新聞行情播弄的滑稽戲。然而,匯聚於尋找野人事件的人心世態,正是人類自我迷失的象徵。在捲入野人考察事件的形形色色的人流中,只有孩子細毛表現出健康的人性。這表明,其深層結構則是人類對自身的自然資料、文化淵源的觀照,對人類自身的迷茫與錯失的省察,對人與自然的溝通、融合與跟完美人性的追求。作者突破話劇以往的寫實時空的藝術規範,根據人與自然這一總體意念,運用對位與對比的原則,自由地調度戲劇場面。同時,圍繞著主線生態學家有關生態平衡的考察,還動用各種藝術手段造成交相輝映的藝術氣氛和效果,如熱烈、淳樸的「褥草鑼鼓」,高亢有力的「上樑號子」,有趣、神祕的「趕旱魃儺舞」,古老、深沉的民間說唱《黑暗傳》,熱情、活潑的民間花歌「陪十姐妹」,以及粗

獷有力的伐木舞和野人舞，等等，既有機綜合組成「多視象交響」，共同完成劇作的主題，又各自相對獨立，形成多層次的審美功能。可以說，常規的戲劇呈現極難表達《野人》戲劇場景的豐富性和多義性，極難表達如此豐厚的思想內涵和如此宏大的主題意向。「多聲部與複調」結構的複雜的戲劇結構，正是為適應當代戲劇對生活這種更廣闊、更深遠的藝術概括的需要。

　　1983年的《車站》，是一部充滿寓言色彩的劇作，它以一個怪誕、變異的手法表現了一個等車的故事。劇作者在《有關劇本演出的幾點建議》中說：「這是一種藝術的抽象，或稱之為神似。」[7]因此，劇作隱去了故事發生的年代、地點，劇情的虛化，使每一個因素都被賦予了象徵意蘊：不停地運行的公共汽車，象徵著飛速向前發展的人類社會；等車的車站，象徵著人生旅途中繼往開來的連接點；轉瞬即逝的時光，象徵著流失不返的人生年華；一群苦苦等車的乘客，象徵著人類中不思進取的庸眾；「沉默的人」，則象徵著勇於探索前進的理想人物。這一劇作，明顯地受到荒誕派戲劇貝克特的《等待果陀》的影響，作者本人也並不否認這一點：「這影響無疑是存在的。我在《車站》之前早就讀過了《等待果陀》，當時給我的感覺應該說是一種震撼。」[8]劇作採用壓縮法把漫長的時間長度濃縮於某一瞬間，使日常的均勻時速迭合在一起加以完成，這種超日常的交疊式時間結構產生了強烈的陌生化效果，超強度放大和誇張了日常生活中盲目或無效等待的荒謬，催人從日常生活的麻痹狀態中清醒過來，頓悟時間的流逝、時間的有限，喚起行動的緊迫感。與貝克特不同的是，高行健明確指出，他的「車站」有種象

7　高行健：《對一種現代戲劇的追求》，中國戲劇出版社1988年，第122頁。
8　高行健：《對一種現代戲劇的追求》，中國戲劇出版社1988年，第167頁。

徵意味。即使是荒誕，也當是理性基礎上的荒誕。這諸多的人物和象徵因素匯聚一起，融合一體，為著傳達一個總的深邃的思想哲理。於是，在不無誇張、荒誕、變形的藝術處理下，形成為一則富有積極意義的現代寓言，向人們提出一種警示：不要在無休止的等待中虛度年華。顯然，這是一齣關於等待的劇，是關於等待的喜劇。對此，作者高行健本人是這樣認為的：「貝克特認為等待是個全人類的悲劇，而我把它作為一個喜劇，而且是一個抒情喜劇，一個同人們日常生活的活生生的經驗聯繫在一起的喜劇。」[9]正因為這樣，才使得人們的等車行為呈現出濃厚的荒誕色彩。

3 沙葉新的戲劇探索

沙葉新是新時期蜚聲劇壇的著名劇作家，但也是此時劇壇上最有爭議的劇作家之一。從《假如我是真的》開始，幾乎每一劇作的問世，多會在社會上引起不同程度的震動。像《馬克思秘史》、《陳毅市長》、《尋找男子漢》、《耶穌・孔子・披頭士列儂》等，都是當今耳熟能詳的作品。

1980年推出的十場話劇《陳毅市長》，是沙葉新早期劇作的優秀代表。沙葉新是新時期戲劇舞臺上將領袖偉人「平民化」的大膽嘗試者。在《陳毅市長》這一劇作中，作者不但將這位革命領導者、我軍的高級將領，還原成「普通人」，而且還通過富有特色的語言和行動刻畫了這位「普通人」的個性特徵，幽默、儒雅、和藹、可親。在個人崇拜和領袖神話仍有相當影響的時期，這種嘗試本身就體現了作者的勇氣與魄力。劇本選取解放初期陳

9　高行健：《對一種現代戲劇的追求》，中國戲劇出版社1988年，第168頁。

毅擔任上海市長的最初一、二年，讓陳毅在解決堆積如山的問題的過程中，展現出他那光輝而豐富的性格特徵。為了更好地反映生活的繁富性和複雜性，有利於通過豐富的生活畫面，多方面地刻畫人物的性格，作者借鑒布萊希特的敘事方法，創作了當時轟動一時的段落體寫法，別出心裁地冠以此劇為「冰糖葫蘆式」結構，來塑造新中國上海市第一任市長陳毅的光輝形象。劇作選取了十段生活的橫斷面，由陳毅這一中心人物貫穿始終，表現改造「冒險家樂園」的大上海的一系列紛繁複雜的鬥爭場景。但要表現解放初期改造上海的全景式社會圖景，傳統的一人一事顯然很難適應。因此，作者讓戲劇的各個場景獨立成篇，看不出什麼埋伏照應，也不講什麼起承轉合，在開拓表現廣闊的生活面上，作了有益的嘗試。作者在談到自己的構思時說：「我想寫的歷史時期雖然只有兩年，可是這兩年裡每年都有許多重大的歷史事件；我所想寫的陳毅同志的革命事蹟和思想品質儘管已有所選擇，但仍然是多方面的。這就使得劇本在結構時遇到很大的困難。如果以傳統的結構方式，以某一中心事件來貫穿全劇，僅寫陳毅的一人一事，顯然不行。因此，我便採用了現在這種我稱之為『冰糖葫蘆式』的結構方式；沒有統一的中心事件，只以陳毅這一主要人物來貫穿全劇；各場之間不相連貫，每一場都獨立成章，各有自己的一個完整的故事。」[10]這種結構，去「三一律」而代之以「三不一律」，時間空間錯位，動作情節不相干，十幕戲如同十塊碎片，但一系列精心選擇的戲劇場面，一系列發人深思的生活片斷，使我們看見了「舞臺上出現的一些為數較少的事件，我們也彷彿知曉了許多在動作進行時和在幕間在舞臺外發生的許多別

[10] 沙葉新：《寫在〈陳毅市長〉發表的時候》，《劇本》1980年第5期。

的事件」，以及「在開幕前就已經發生過的其他事件」[11]。綜觀全劇，《陳毅市長》寫了陳毅從率軍入城到主政上海近兩年時間裡的十個故事，時空跳躍，劇情也無主線，但它們都從不同的側面豐富和完善了陳毅作為一名新中國城市領導者的整體形象。借用散文寫作時常說的一句話：形散而神不散。這「神」，就是陳毅於平常生活中體現出來的不凡的人格魅力：作為「市長」，充分揭示他的「社會公僕」精神，從不同側面寫他的寬宏大度，禮賢下士，體察民情，關心疾苦，嚴以律己，一心為公，處處事事顯示出無產階級革命家的高風亮節；作為「普通人」，扣住其獨特的性格，寫他「倚馬走筆，興會淋漓」的詩人氣質，在文學上的深厚修養，表現他喜怒哀樂的感情和幽默風趣的個性。這便做到了多側面、多層次地揭示了人物的內心世界，充分表現了陳毅作為一位無產階級革命家，在一個偉大的歷史轉折時期所顯示的對未來形式的清醒估量和敢於改造舊世界的雄偉膽略。

　　《尋找男子漢》是沙葉新的又一力作。劇作以普遍的社會心理作為分析對象，在舒歡一次又一次的「尋找」真正男子漢的失望中，透視了陽剛之氣缺乏、萎靡之氣日盛的病態的文化心理。劇作通過人物符號化的處理，在青年改革家的身上，透露出在改革中重構民族人格的樂觀信念。劇本融多樣藝術方式於一爐，別出心裁地組織劇情結構，雜揉地運用了正劇、喜劇、鬧劇的因素，將主人公舒歡眼中的世界和「尋找」陽剛的主題，巧妙地吻合在一起。人物誇張化，但又符號化，如代表西方熱的「小李」，女性化的「小白」，顯然是抽象了諸多共象的類型形象。場面又十分怪誕，如舒歡與司馬娃的「相親」，司馬娃的「戀

[11] ［美］霍華德‧勞遜：《戲劇與電影的劇作理論與技巧》，中國電影出版社1961年，第237頁。

話劇《尋找男子漢》劇照

母」，本身也是民族弱質的一種象徵。劇作將嚴肅的命題與詼諧的情致互為補充，採用「無場次」的形式，使劇作在象徵化、符號化的情節和人物的構築中，透露出明顯的形而上色彩，顯示了劇作家開闊的藝術視野和不斷創新的意識。

　　1988年創作的《耶穌‧孔子‧披頭士列儂》，是沙葉新更為重要的作品。儘管作品沒有像以往的創作那樣引起強烈反響，但作為沙葉新協調喜劇性的世俗趣味和宏觀的文化思考的進一步努力，這確實是不可多得的一個作品。這個作品，主題性的象徵意蘊展開在不同文化、哲學背景的比較上，並且具有較為開闊的視野。劇作中的耶穌、孔子、披頭士列儂已經超越了形象本身的意義而被賦予不同的哲學文化色彩。承載文化思考和敘事性層面的是一個熙熙攘攘如市井的天堂，若有若無幻影般的月球以及金人國和紫人國，劇作以絢麗的想像和哲理意識完成了一種寓言式的意義構造。天堂裡，上帝已經忘記了他的誓約，而人類事實上在拋棄上帝之前就已經被上帝遺忘。「自古以來，人為了擺脫災難，都借助神力。神已經疲勞不堪了。人，早就長大了呀，他還要依靠神嗎？」但是，人卻在「瀆神」的歧途上邁向邪惡。因而，作者通過人類社會中不同價值觀的對峙，通過對拜金主義和

極權主義傾向的諷喻，揭示「人如何完善自己的生活，什麼樣的社會才是健全的社會」的命題，呼喚超越時空的理想存在。不過，劇作由於主題性象徵的意蘊過多地流失於淺顯層面，因而缺乏一種維繫全劇的張力。神子耶穌、聖哲孔子、披頭士列儂承載著不同的文化、哲學背景，具有較多的理性色彩，但是，他們又經常被淹沒在具有世俗色彩的喜劇性機趣中。為了增強這一劇作的哲學思考以及對不同文化背景的拷問，作者還有意識地營造戲劇的喜劇性和荒誕性，他把歷史與現實、天上與人間，融匯成一個沒有具體時空限定的大一統時空。不僅「天國」的時空是一種虛擬，而且由耶穌、孔子、披頭士列儂三人組成的「考察團」，從天上到人間去考察時，他們抵達的「金人國」和「紫人國」，也不是具體的歷史存在或現實存在，而是作者對人世高度抽象出來的荒誕式時空王國，立意顯得極為深邃、高遠。可以說，耶穌、孔子、披頭士列儂是三種視角，分別代表著西方基督教文化、中國古代儒家文化和西方現代資產階級文化三重視角，劇作只是假託歷史上實有其名的人物的軀殼，審察「金人國」和「紫人國」這兩個高度抽象化的金錢拜物教和精神拜物教的世界，達到揭示人類在發展進程中物質和精神兩種文明的異化現象之目的。用作者的話說：「我想通過這齣戲來表現當今人類社會普遍存在的一個世界性的現象──精神與物質的衝突」。[12]究《耶穌・孔子・披頭士列儂》之立意，表露了劇作家的超前思索：在東西文化的碰撞中，面對痛苦，戰勝痛苦，去尋求能夠給人類帶來幸福的理想王國；而理想，應該是永無止境的。因此，要真正解脫痛苦，唯一的出路在於永不懈怠的追求。

[12] 沙葉新：《它對我是個謎》，《十月》1988年第2期。

4 校園實驗戲劇的代表：《魔方》

　　歐洲最富權威的《格雷高世界戲劇大全》，把中國實驗探索戲劇《魔方》收入該書第14卷，同時收錄其中的還有《天才與瘋子》（趙耀民編劇）和《掛在牆上的老B》（孫惠柱、張馬力編劇）。這部由維也納大學戲劇學院和國際戲劇研究會合作主編的戲劇年鑒，把這些中國戲劇作品列為1984－1986年間出現在全世界話劇舞臺上的最重要的演出之一。

　　的確，1985年，由上海師範大學政幹班學員陶駿、陳亮等集體編導的《魔方》，充滿著對傳統戲劇觀念的挑戰意味，是當時沉寂的上海話劇舞臺富有啟發意義的衝擊波。後在北京公演，產生極大的影響，與《WM（我們）》、《山祭》等，同被認定是1985年中國探索實驗戲劇的代表作。

　　《魔方》取得的成功，首先在於劇作充滿著濃厚的哲理思辯色彩。正如有的論者所說：「《魔方》在表現當代青年的心理沉澱、精神氛圍、理想探求和文化背景方面，作了勇敢的探索。」[13]這一劇作的原作由7個微型戲劇組成，後經改編擴展到9個，與玩具「魔方」每一面的9個色塊相合，暗喻戲劇的9個小戲的主題如玩具「魔方」變幻無窮的解法一樣，它像大千世界一樣繁富多變，因而人們可以根據自己的感受、理解、思考、領悟去作出判斷。劇作由9個戲劇片斷組成，分別是「黑洞」、「流行色」、「女大學生圓舞曲」、「廣告」、「繞道而行」、「雨中曲」、「無聲的幸福」、「和解」、「宇宙對話」等互不連貫、各自獨立的片斷。這9個片斷，既無一個全劇統一的焦點和

[13]　胡偉民、劉擎：《〈魔方〉的探索》，《文匯報》1985年6月3日。

主題，每一片斷的含義也是多方、輻射的。如「黑洞」，通過角色面臨絕境的瀕死體驗，可能在揭露人類的虛偽；「流行色」可能在批判人的盲從；「女大學生」畢業分配到邊地，可能在表明人性的複雜；「廣告」在嘲諷庸俗；「繞道而行」是為了表現某種民族的心態；「雨中曲」是告訴人們什麼是真正的幸福；「無聲的幸福」呼喚人與人之間的相互溝通；「和解」在於勸告人們要善於妥協；「宇宙對話」可能在表現一代青年人的追求。但這也許只是「魔方」的一種解法，9個片斷完全可能有另外許多解法，尤其是它們的拼貼，可能更會生長出新的無數個解來，如「流行色」也許是在張揚個性，「女大學生」是真誠的流露，「繞道而行」是在鼓勵人們探險的勇氣……像「魔方」有1024種解法那樣，拼盤式戲劇《魔方》也有無數的解法，它像繁複多變的大千世界一樣，存在著無限多樣的可能性，而並非去尋求非此即彼的單一答案。當然，劇作的多解，並不等於主題的模糊，其實是反映了當代知識青年對社會、對人生的多角度、多層次的思考和對世界的獨特看法。這些思考未必成熟，但充滿著熱情。正如北京版導演王曉鷹所說的：「我們還年輕，沒有資格告訴別人什麼結論，但出於一種責任感，我們期望用我們的創造性勞動，與青年朋友共同探究：人應該怎樣理解社會？人應該怎樣理解自己？人應該怎樣成為『人』？這個主旨統一起了全劇的內容；這個主旨成為我們演出的最高任務；這個主旨就是《魔方》的『脊樑骨』。」[14]《魔方》的思考帶有鮮明的時代青年的特點：不穩定性。但這並不排斥它包蘊了某些生活的哲理：生活「就像一個魔方，多面體，多色彩，多層次，多變化，但仔細觀察也可以看

[14] 王曉鷹：《關於〈魔方〉的組合》，《劇本》1986年第4期。

到規律性、規定性和統一性」，它「不斷地運動，不斷地旋轉，不斷地進行創造性的排列組合，充滿渴求，充滿熱情，克服盲目，克服失敗，去接近真理」[15]。這就是《魔方》揭示的真理，也是它所表現出來的當代意識和時代精神。

其次，《魔方》一新觀眾耳目的原因還在於，它所採用的別出心裁的藝術形式。它在戲劇觀念和形態上對傳統話劇進行了徹底的反叛和解構，沒有統一的情節、統一的時空和統一的人物，它的9個片斷拼在一起就像是拼湊起來的幾個風格迥異的小品：或話劇，或默劇，或時裝表演，或廣告文藝，或單口相聲，或舞蹈，或演講……9個體裁、樣式、思想、情趣不同而又彼此獨立的段落，得力于擔任節目主持人的導演或演員穿梭其間，跳進跳出，自由地加以連綴。尤其是這「主持人」，不是一般的節目主持人，他（最初是劇作者自己）臺上臺下，自由走動，忽而向演員發問，忽而與觀眾交談，揮灑自如，不僅起到了聯結9個片斷的紐帶作用，而且成為觀眾和演員之間溝通的橋樑。顯然，該劇的樣式非常特殊，它像有不同涼菜組合成的大拼盤，像馬戲雜耍晚會的節目組合，沒有整一的動作和形而上層面的統一，猶如互不關涉的折子戲。然而，這一整體上呈現的輻射式的立體結構，表現的是更深一層的內在聯繫。編導者說：「這是一個動的世界，我們的戲劇模式也不應該是僵死的。」「《魔方》在任何一本編劇法上都找不到它的歸屬，那麼就給它命名吧，『馬戲晚會式』！這個提法有兩個含義：一是結構上它沒有一條明顯的線索，也沒有高潮，是由幾個風格迥異、似乎互不相干的戲劇小品拼成的一個大拼盤。不是傳統的『焦點透視』，而是『散點透

[15]　胡偉民、劉擎：《〈魔方〉的探索》，《文匯報》1985年6月3日。

視』。」「舞臺是一個千變萬化的大魔方，世界也是如此。聽說魔方存在1024中解法，我們努力尋找屬於我們自己的解法。」[16]而導演王曉鷹也說：「如果有人問我，《魔方》的主題是什麼，我只好模仿名人回答說：『《魔方》共有九九八十一個主題，我不知道您問哪一個？』的確，九段戲中的每一段的含義都是多向發散的。《魔方》沒有一個全劇的焦點，它似乎更像我們民族的『散點透視』。」儘管如此，這些「散點」最終都烘托出一個共同的神韻，那就是：「一條思索人生的『脊樑骨』，一副多彩多姿的『血肉軀』，一股現場交流的『精氣神』。」[17]

二 現代主義與現實主義的交融

現代主義與現實主義，作為美學法則和藝術方法，它們在當今中國戲劇的發展中，有著相互交融的可能性與現實性。這類戲劇，往往將形式與手法的創新與對現實人生的真切感悟相結合，注重情與理的結合。它不再將西方現代派戲劇追求哲理內涵的重理性與傳統戲劇的重情感相對立，而是把敘述性與戲劇性、間離與共鳴兩者融合起來，賦予日常生活片斷以更多的哲理內涵，又使戲劇的哲理思考寓於情感的激動之中。藝術需要當代戲劇透過時代生活現象、事件表層和故事外殼，而深入揭示人的深層心理，並把這種深層心理予以外化。以神傳形，以詩傳情，以「現代主義」的方式「現實主義」出現實的真實。這樣，兩種審

[16] 陶駿、陳亮：《我們的解法──〈魔方〉編導原則的幾點詮解》，《上海戲劇》1985年第4期。

[17] 王曉鷹：《讓戲劇的胸懷寬廣一些──〈魔方〉導演談》，《戲劇》1986年第4期。

美方式和創作方法的融合，便自然成為新時期戲劇的新形態和新走向。

　　社會的發展，變革的時代，要求戲劇藝術有新的發展與新的突破。現實主義戲劇仍然具有頑強的生命力但不再獨尊劇壇，有現代主義傾向的實驗戲劇仍有魅力但也有其優劣，於是一種融現實主義與現代主義於一體的相容話劇應運而生。由劉樹綱的《一個死者對生者的訪問》起，經由蘇叔陽的《太平湖》，到錦雲的《狗兒爺涅槃》和陳子度等人的《桑樹坪紀事》，標誌著戲劇創作的相容傾向已經成為一種不可逆轉的審美拓展，傲首在新時期中國劇壇。

1 劉樹綱的戲劇實驗

　　劉樹綱是1980年代引人注目的劇作家。1980年，他針對社會上出現的一切向錢看的觀念，改編了美國電影《靈與肉》，較早

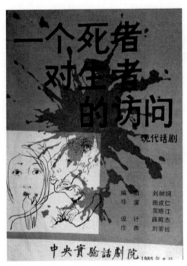

話劇《一個死者對生者的訪問》節目單

採用開放式的結構，進行話劇多場景的嘗試。1983年，他創作了第一部社會調查劇《十五樁離婚案的調查剖析》，以舞臺的假定性和間離效果，以及羅南、路野萍和盼秋三人的感情糾葛，生動、形象、尖銳、深刻地揭示了當前社會在戀愛、婚姻、家庭生活中各種道德觀念的矛盾。1984年發表的第二個社會調查劇《一個死者對生者的訪問》，從對人物的刻畫到情節結構的安排，以至各種表現手法，都進行了大膽的探索，在藝術創新的道路上又邁進了一大步。

《一個死者對生者的訪問》作為劇作者的代表作，在國內外都產生了廣泛的影響。究其原因，在於該劇無論是在內容還是形式上，都體現出鮮明的特色，內涵較為豐富，形式也頗具立體感和新鮮感。劇作著力刻畫當代現實生活中的一個極普通的小人物──葉肖肖，一個平時膽小怯場、並不瀟灑，業餘搞服裝設計的劇團末流演員，在公共汽車上，出於正義感，還有點猶豫不決。然而，就是這樣一個表面上缺乏陽剛、甚至引人誤解的人，面對暴行，敢於赤手空拳與兩個流氓搏鬥，用自己的生命譜寫了一曲正義勇鬥邪惡的頌歌。作者沒有像通常所寫的那樣，通過描寫英雄與暴徒的搏鬥，表現英雄的高貴品質。而是選擇了一個非常特殊的角度：主要描寫葉肖肖死後的靈魂對各位當事人的訪問，讓當事人在與「死魂靈」的對話中，充分暴露出各自靈魂深處的自私、冷漠、庸俗和卑微的一面。劇作通過無辜的死者葉肖肖對活著的各類人物的寬容諒解來激發他們幾乎喪失的良知，使這些在嚴峻考驗面前隱藏著各自私欲的人們，得以捫心自問，自慚形穢，逐步實現自我道德的完善。實際上，在靈魂的走訪中，事發當天在車上的乘客旁觀的理由微不足道：膀大腰粗的趙鐵生，只是怕管了閒事沒了座位；商業局某處長，護著自己瞎眼的女兒；

一位妻子怕丈夫吃了眼前虧而緊緊拉著他，而丈夫又捨不得手中的兩串冰糖葫蘆；一對農民兄妹，哥哥為了護著妹妹買嫁妝的錢，妹妹為了保護20隻小兔子……劇作就是通過這樣一個死者與生者的對話，剖析了我們國人某些人靈魂的麻木，同時也指出了我們社會在心理和精神方面存在的某些嚴重缺陷。這顯然是一個帶有普遍意義的社會道德問題：人在關鍵時刻，不能只想著自己；如果生活中沒有像死者那樣普通平凡而勇於獻身的人，那麼社會將是多麼的可怕，人生將是多麼的可悲。這個問題不光對剛剛經過「文化大革命」的中國人具有普遍的現實意義，而且對整個人類都有一定的啟發作用，這恐怕也是西方諸多國家將之搬上舞臺的原因之一。從這個意義上說，與其說這是一個社會問題劇，不如說這是一個具有普遍價值意義的社會心理劇。

劇作在藝術形式上也體現出大膽的探索和創新。從總體戲劇流程看，該劇徹底地打破了傳統話劇分場分幕的封閉式結構，而代之以意識流動的開放式結構。劇作以葉肖肖被刺殺後死在歌廳為開端，由對葉肖肖的死因的追述、調查以及處理後事貫穿始終。全劇雖然沒有連貫的矛盾衝突，卻有著錯綜複雜的情節，圍繞著主體事件葉肖肖為制止車上的扒竊行為而被刺殺的開端，向四處發散，自然地牽出對劇中其他幾位主要人物的思想性格、精神風貌的刻畫，並且通過死者靈魂的遊走引出當代社會各類人物的「眾生相」，折射、映襯、烘托出五光十色的社會現實問題。結構錯綜複雜但井然不紊，較好地實現了劇作對主題的深層開掘。劇本還廣泛地借鑒、融匯了中國傳統戲曲與西方現代派具有生命力的藝術手法。為了追求劇作的理性層面的哲理價值，劇作引進了歌隊、鼓手，讓演員不斷地更換面具扮演各種角色，甚至充當道具、佈景，有意識地中止劇情並把觀眾從劇情中拉出來，

將觀眾引入嚴峻的理性思考之中，即德國劇作家布萊希特所謂在間離劇情中追求哲理。葉肖肖在整個劇作中是作為鬼魂出現的，這既是內容表達上的一種視角的選擇，更是形式表現上的一種創新探索。人與鬼魂的對話，現實與冥界的交叉，使該劇明顯具有了表現主義戲劇的特點。劇中，葉肖肖死後復生，實際上是內心真實的物質化表現，他向周圍人追憶自己遇刺的經過，與情人傾心交談，與公共汽車上的目擊者逐一對話，奇跡般地出現在雙目失明的姑娘面前，甚至能夠補寫入黨申請書，作為活照片鑲嵌在木頭相框中，參加自己的追悼會……這些均是劇作從主題和刻畫人物的需要出發，採取的荒誕、象徵、意識流等手法。雖然不符合生理的邏輯、自然的規律，但在藝術的前提下，符合心理的真實，符合情感的邏輯。其實，作者劉樹綱對創造怎樣的新型戲劇，有自己的認識：「戲不管怎樣突破，不管怎樣借鑒現代派手法，卻都要立足在中國藝術的根及土壤上。情節可以淡化，但不能無情節、無衝突、無矛盾、無人物性格、無戲劇性。」「還應該考慮現代中國人傳統的欣賞習慣，有可看性，能吸引人。」[18]劇作者在劇中動用現代主義的藝術手段，把荒誕、象徵、虛擬、寓言等表現方法有機地融合起來，色彩斑斕，但都深深地縶入在現實主義的沃土之中，顯得含蓄而不晦澀，荒誕而不恐怖，離奇而不失真，並融現代主義的抽象性、思辯性於現實主義的情節性、故事性之中，將傳統性與現代性結合起來，使劇作最終完成了對詩化主題的追求，在對現實本質的揭示中，進行深沉的哲理思考。

[18] 柏松齡：《大膽的創新，執著的追求——記中央實驗話劇院編劇劉樹綱》，《戲劇報》1986年第9期。

話劇《狗兒爺涅槃》劇照

2 錦雲的《狗兒爺涅槃》

　　錦雲是新時期湧現出來的優秀劇作家之一。從1985年與他人合作創作《山鄉女兒行》起，1986年創作的《狗兒爺涅槃》，使他一舉成名。隨後，他還創作有較有影響的《背碑人》、《鄉村軼事》、《阮玲玉》等。錦雲以其獨特的探索，奠定了他在中國話劇史上的重要地位。

　　多場現代悲喜劇《狗兒爺涅槃》，以其深刻的思想主題、獨特的藝術形式脫穎而出。它不僅是作者錦雲的代表作，而且也是新時期戲劇的代表作之一。

　　《狗兒爺涅槃》最富成就感的是它對中國農民形象的成功塑造以及對中國農民命運的關注和思考。作者在談到狗兒爺形象時曾說：「我不是直白地發幾句惱騷，咒罵極左路線對農民的坑害，而是著意嘲笑和批判小農意識中的因循守舊、妄自尊大、報復心等特徵，生活中忠厚善良與愚昧保守的混合，賦予了劇中人

有多側面的立體感。」[19]劇作形象生動地通過狗兒爺這樣一個飽經憂患、癡迷土地的農民幾十年艱難坎坷的生活經歷及希冀追求的行動蹤跡，來反映老一代農民酷愛土地、幻想發家致富的強烈而樸實的願望，來揭示農耕時期中國農民的獨特的心態。「三十畝地一頭牛，老婆孩子熱炕頭」。這是世世代代農民嚮往的幸福境界。正因為土地是農民的命根子，所以為了土地，農民可以冒任何危險，甚至不惜獻出自己的生命。劇作的整個劇情便是圍繞著狗兒爺與土地的關係及其變化展開的。狗兒爺，這是記載著主人公與他父輩辛酸歷史的諢號。主人公陳賀祥的父親，酷愛土地但沒有土地，他以與別人打賭活吃一條小狗最終撐死的代價，為兒子贏得兩畝地，也為兒子陳賀祥贏來了「狗兒爺」的惡名。狗兒爺正是伴隨著這個父輩迷戀土地的記憶跋涉著自己七十餘載人生旅途的。他把「土裡刨食兒」看成是「正道兒」，顯然，他是個「捨命不捨財」的莊稼人。土地是他的靈魂，「莊稼人地是根本，有地就有根，有地就有指望，莊稼人沒了地就變成了討飯和尚，處處挨擠對。」他曾經歷過佔有耕種自己的土地又失去土地的年代。在兵慌馬亂中，狗兒爺搭上了媳婦和孩子的性命，堅持守護著自己的土地。有了一定「存項」的他，又將小寡婦馮金花娶進了門，夫婦兩人，「男的是耙子，女的是匣子」，生活才有了轉機。但是，「這把土兒還沒攮熱乎兒，就奶媽子抱孩子——人家的啦！」為了不當「黑膏藥」，為了「樓上樓下，電燈電話，喝牛奶，吃餅乾」，人馬土地都歸了「大堆堆兒」。失去了剛剛獲得的土地，狗兒爺的心理發生了傾斜。在奇詭的幻覺中，他夢繞魂牽的仍然是土地。

[19] 錦雲等：《踩著收穫的泥土，注視農民的命運——三人談〈狗兒爺涅槃〉》，《文匯報》1986年12月15日。

　　狗兒爺因襲著父輩對土地感情的專一和摯愛。但是，這塊土地及其構成特殊氛圍的環境虛化了。他承受著中國歷史上一個非常特別的階段中社會歷史變遷而投向普通農民心靈深處的創傷，社會政治事件被推向幕後。於是，狗兒爺沉甸甸的靈魂便直接撩撥著讀者的心弦。他兼有幾千年來農民的勤勞、儉樸、純厚、刻苦的品質以及保守、自私、順從、短視的意識。他的視野十分狹窄，在這個村莊裡，像祁永年那樣擁有土地是極有誘惑力的。祁永年是個「捨不得吃，光知道攢錢置地，一輩子沒吃過一條直溜的黃瓜，完了得不到一爐香」的「土老財」。超越了淺顯的社會、階級分析而塑造的祁永年形象，不僅使我們獲得了新的審美視角，也通過他與狗兒爺的對話使狗兒爺靈魂的涵蓋面顯得更為豐富。

　　可以說，祁永年是狗兒爺一生追求的理想。因而，當狗兒爺重新獲得了土地之後，依然深藏著這個夢寐以求的願望：「自然大老爺啊，你再讓我倒退三十年，不，二十年，我要攢上全身的力氣，攮斷它十根鋤把子，不賽倒他祁永年，不把他那小匣匣兒拿到手，不掛上千頃牌，我就在這涼水泉兒裡頭一頭浸死。」貫穿全劇始終的狗兒爺與祁永年幻像的對話使狗兒爺的心理波動有了可感的形象。假如說狗兒爺與祁永年的對話因存在於虛幻世界而顯得幽深的話，那麼，那方印章、那座牌樓，則使狗兒爺的心跡得到具體的表現。在被剝奪了土地和政治權利之後，祁永年那方神祕的印章特別使狗兒爺感到「欣欣然，悵悵然」，一心想得到它。一方印章暗示了歷史演進並涵括了豐富的內容，印章作為舞臺符號從「所指」到「能指」的轉化，其語義功能也在不斷的擴大。更重要的是，狗兒爺與土地的關係被賦予了沉重的歷史涵義。祁永年家的門樓則儼然是權力和理想的象徵。在狗兒爺命運

發生轉機的時候,他便對著門樓抒發過自己的歡欣。實際上,狗兒爺與祁永年的身分有過相互的轉換,但無論是擁有土地還是喪失土地,他們的理想都是一個:掛「千頃牘」當地主。所以說,他們實則上還是同類人,即一個地主與一個農民在價值取向上沒有任何不同。劇作中的門樓這個特殊的建築,將兩人的理想具象化了。狗兒爺土改時特別要求分得祁家門樓,他發家致富後也把家道興旺的象徵放在修葺門樓上。而當兒子陳小虎要拆掉門樓,他寧可讓門樓毀於自己的雙手。正因為狗兒爺的人生理想與祁永年的完全一致,門樓才能歷經幾十年風雨而巋然不動。劇作以現代意識觀照傳統,在民族意識與現代意識的撞擊中,揭示出中國一代農民的悲劇性命運。既寫出了千百年來小農經濟文化意識對農民的禁錮,也有對民族文化意識的剖析和反思。

　　《狗兒爺涅槃》不僅在思想內容上,而且在藝術形式上也蘊涵豐富。首先,劇作採取了一種開放式的敘述體制,類同於小說的敘述機制,但又並不等同。它以主人公狗兒爺作為敘述主體,從揭示人物的內心世界和思想性格出發,或與人對話,或與鬼魂纏繞。劇本涉及的人與事,召之即來,揮之即去。顯然,狗兒爺一生的遭遇,是在狗兒爺爺的回憶和幻覺中展開的,他所回憶的往事與幻覺視像,通過主人公的自敘、回述等自知視角化為具體場面和現實動作呈現在觀眾面前,充分展示他的內心圖景,把回憶、聯想、幻像等內心情感世界外化在舞臺上,成為主人公「心理化了的現實」(黑格爾語)。即便是祁永年的亡魂的出現,與狗兒爺對話,也是在狗兒爺獨自默想自語自言之時。這裡,狗兒爺與死去的祁永年的幻影對話,實際上可以理解為是狗兒爺內心的衝突,即狗兒爺的內心中同時存在著農民和地主這兩個角色的衝突。在這種情況下,人與魂的對話場面,不僅具有強烈的戲劇

性，充分揭示了人物的內心活動，而且賦予了象徵意義，有效地深化了劇作的內涵。同時，劇作的敘述方式是第一人稱和第三人稱的交疊出現，以狗兒爺為敘述主體的戲劇行為超越了傳統寫實戲劇對人物性格的再現層面，為對人本體的生動觀照獲得了極大的自由度。第三人稱的插入，則為我們提供了審察靈魂波動歷程的高度。狗兒爺的生活包括現實與回憶兩部分，從他72歲時對他的青壯年時代的回憶寫起，在近四十年的時空跨度中，寫了他正常、犯病和恢復正常等幾個生活階段，構成了以倒敘、插敘等人物心理上結構為中心的多層面的戲劇世界。

　　其次，劇作採用多元融合的藝術表現手法。它對主人公狗兒爺的形象塑造，是真實的，歷史的，似曾相識的，它當是現實主義的；然而，又是超現實的，狗兒爺是具有幾千年文化和心理積澱的中國農民的象徵，他的遭遇是當代農民命運的象徵。他既是現實的，又是象徵的。即使是祁永年這一人物，也是寓意深刻。在劇中，祁永年是以鬼魂的存在方式出現的，他靈活自如，時虛時實，變幻無常。有時出現在狗兒爺的回憶中，這是真實的地主形象；旋即映入狗兒爺神志不清的幻覺裡，變成了虛無縹緲的地主鬼魂。時而作為主人公心態的對立物，站出來議論嘲弄幾句，顯示其特殊階層的特殊心理，又暴露主人公的心靈祕密；時而直接介入生活，與狗兒爺展開矛盾糾葛，推動劇情的向前發展，展示主人公的思想性格；有時作為一種意念，讓狗兒爺旁若無人地與之對話；有時作為一個獨立的人物形象，參與現實的活動。他是具體的，也是抽象的，當然更是兩者的融合，這樣，自然擴充了祁永年形象的整體蘊藏。劇作還以意識流動為中心，對人物命運及深層感受的揭示以敘述的格式呈現，即使是狗兒爺與幻覺和內心視像的對話也具有敘述性因素，因而結構上以「無場次」的

方式出現，旨在有利於在情緒的自然流動中引進觀眾的創造性
思維。

所有一切都表明，《狗兒爺涅槃》並非是一齣單純的戲劇，
這一具有深刻歷史內涵和文化批判意識的優秀劇作，在藝術上具
有寫實與象徵兩者兼備的特色。全劇人物性格突出，思想蘊涵深
厚，在借鑒西方現代主義戲劇表現手法並融合傳統現實主義表現
上，也處在新時期戲劇創作的前列。

3 《桑樹坪紀事》：戲劇探索的界碑

1988年面世的《桑樹坪紀事》，是由朱曉平的小說《桑樹坪
紀事》、《桑原》、《福林和他的婆姨》綜合改編而成的一部無
場次「中國現代西部戲劇」，由陳子度、楊建、朱曉平連袂編
劇。它以熱烈而冷峻、激越而蒼涼、悲情而深沉的筆觸，描繪了
現代中國西部黃土高原上桑樹坪人因貧困與生存的衝突而發生的
一幕幕扭曲可笑而又令人慘不忍睹的悲劇。

《桑樹坪紀事》劇照

　　導演徐曉鐘把桑樹坪，看成是「歷史的活化石」。他認為：
「在這塊『活化石』中凝固著黑暗而漫長的中國封建社會及農民
千年命運的蹤跡，一方面是李金斗、金明、榆娃、彩芳這些忠厚
農民和自然環境、和貧窮的艱苦卓絕的搏鬥，另一方面是那閉
鎖、狹隘、保守、愚昧的封建落後的群體文化心理。桑樹坪的先
民用自己瘦骨嶙峋的脊背肩負著民族生存和發展的重壓，為黃土
高原的文明奠定了基礎，而桑樹坪人自己卻仍留在閉鎖、愚昧與
貧窮的蠻荒之中。這塊因封閉而留下的『活化石』可以提供人們
領悟民族命運的內蘊。」[20]《桑樹坪紀事》確實為人們展示了一
段特殊年代的特殊生活，同時通過這段生活，讓人們對民族的生
存進行深深的思索。幕啟，在一陣沉重、古老而緩慢的鐘聲中，
桑樹坪人與鄰村的人有板有眼地對罵著，桑樹坪大隊隊長李金鬥
和生產隊李主任死拉活攥。「知青娃」朱曉平與生產隊大動干
戈。這絕不是僅僅為了雨水落在哪埠地上和一畝地二百還是一百
七的問題，而是貧瘠土地上生命的吶喊。於是，隨後展開的彩芳
和榆娃的愛情悲劇、月娃被賣為哥哥「陽瘋子」福林換親、青女
受辱變瘋、桑樹坪對異姓人王志科的圍攻和村民們追殺老牛「豁
子」等沒有因果關聯、平列的戲劇性行為就有了一個悲劇性的背
景，他們的生命激情幾乎全都消失在與群體力量產生對峙的精神
圍攻中。彩芳是李金斗的兒媳，一個十二歲入門當「乾女兒」、
十八歲便守了寡的青年女子，她把青春的熱情獻給了麥客榆娃。
本來，彩芳與榆娃肉體與精神的結合是極其美好而合乎人性的行
為，但他們卻遭到鄉親們的圍毆，最後，彩芳因不願和「柳拐
子」結「轉房親」，把生命的最後一點火花熄滅在村口的那眼磨

20　徐曉鐘：《在相容與結合中嬗變──話劇〈桑樹坪紀事〉實驗報告》
　　（下），《戲劇報》1988年第5期。

井裡。因生活窘迫娶不上婆姨的「陽瘋子」福林，在桑樹坪這塊精神荒漠中「哭鬧」，但在他心底卻藏有一方明淨的天地——為了妹妹月娃不哭，他可以「一輩子不娶婆姨」。但是，正是為了讓他能成個家，費盡心機的父母卻要十二歲的月娃「女大當嫁」，遠送到甘肅做人家的童養媳。青女也是因兄弟的親事被父母草率地聘給福林的，為了喚醒福林久被壓抑的生命衝動，她甘願丟棄少女的羞澀。但是，她的忍氣吞聲、委曲求全，換來的卻是全村閑後生的凌辱，終被逼瘋。外姓人王志科，在李金洪、李福綿父女的庇護下，尋到了「活著」的暖意。他不願離開這塊埋著他愛人的土地，於是桑樹坪人便誣告他為「圖謀殺人報復」的兇犯，原因就是隊裡正等著用他的窯安石磨。在這塊瘠薄而愚昧的土地上，為了生存的競爭，竟能演化為一場活生生的廝殺。桑樹坪人追殺老牛「豁子」的場景，使生存選擇的悲劇內涵得到了哲理性的超越。祝賀公社革命委員會的成立，「富隊出了豬啊、草啊，還有雞、蛋和乾果等啥的」，桑樹坪得到指令，公社要用四十元錢買大隊的耕牛「豁子」。「我們打都捨不得，可他們要殺了吃哩。」桑樹坪人終於憤怒了：「那咱就不讓它活著去！」最愛牛的人變成了殺牛的人，演出了一場遠古初民似的「圍獵」。這「圍獵」，是劇作的中心意象，它不僅使散佈在局部的象徵性意義獲得了整體的凝聚力，同時也開掘了劇作的悲劇性主題：爭取生存權利的人之自我戕害。於是，它便超越了特定的時間和空間獲得了新的意義。悲劇性的主題因其賦予了命運的凝重感和歷史的厚實感，而得到了具有哲理意味的擢升。

　　《桑樹坪紀事》無疑是一部現實主義劇作，但它又不是一部單純的現實主義劇作。它在表現形式和藝術處理方面，吸取了當今世界和中國新時期以來戲劇藝術探索的各種成功經驗，實現了

較深的社會內容與盡可能完美的藝術形式之間相當理想的結合，從而使該劇成為新時期話劇的集大成者，成為新時期話劇的重要界碑。

在藝術表現手法上，《桑樹坪紀事》擇用了「電影化」的敘事格局，使劇作構成了流暢、自然的節奏形態。全劇三幕二十七節，其戲劇性行為沒有按起承轉合的程序及生活循序漸進的外在邏輯組接，而是在主題性整體意象的控制下展開。巨大的轉檯通過人物、場景的漸次「淡入」、「淡出」，突破了舞臺時空的局限性，把體現生活無序性和詩意性特徵的場景有機地融入時空交錯、虛實相間的戲劇世界中。借助電影藝術語彙，使劇作形成了新的舞臺形象，無論是李金斗按手印的動作特寫，還是村民們「圍獵」耕牛的「高速攝影」式的慢動作展開，都給人以強烈的感受。它使人們從生活表象的幻覺中走了出來，在震驚之餘對戲劇場景所蘊涵的哲理意味進行清新而理智的思索。

為了在整體上實現主題性象徵的意蘊表達，劇作還竭力追求舞臺符號的詩化。如通過捨棄物件形態的某些枝節的特徵和個別的內容，保留其能顯示本質的形象特徵和意蘊的方式，「圍獵」就是成功的例子。飼養員金明愛牛如命，然而公社的「腦系」們卻要宰殺耕牛以果口腹。金明悲憤難抑，拿起扁擔向牛砸去。導演虛化了殺牛的過程，舞臺上沒有模仿殺牛的自然的動作方式，也沒有展現牛被宰殺時血淋淋的事實，而是以人為的慢動作放大表現了牛臨死前的痛苦及人們心靈所受的刺激。牛被人們層層疊疊地包圍著，它迷茫不解地望著曾經疼愛它的人們。它轉輾翻滾，悲哀惶惑，得到的是如雨般棍棒的打擊。導演抓住殺牛事件所激起的人們的心理過程，在處理這一血淋淋場面時，讓牛的掙扎、人們的棍打變形為舞蹈、造型的組合動作，使情節呈現出遠

為廣泛至為深刻的社會內涵。劇作虛去了「對男女青年肉體和心靈野蠻摧殘的」場面，「昇華成為一場象徵『圍獵』的舞蹈」，也虛去了「血淋淋的棒殺耕牛」的殘酷場面，「創造了一臺較為悲壯的『圍獵耕牛』的詩化意象」。[21]而其舞臺的選用，也透出強烈的象徵色彩。它的基本形式是一個荒寒空寂的巨圓，基本色是一片沉滯渾茫的土黃。圓形的轉檯製成一個斜面，表現一塊坡地，隨著舞臺的轉動，依此出現制實的窯洞、窩棚、小徑。十分巧妙的是，在圓形斜面上，利用梯田的曲線劃出了一個八卦形，它既表現了順山勢而展開的梯田，又成為一幅具有象徵意義的圖案。八卦，象徵著五千年中華的古老文化，它凝固在舞臺中央，強調了傳統對今日中國社會的巨大的慣性作用力。它幾乎成了一種宿命力量的化身，今日的中國農民在歷史的怪圈裡輪迴往復地消耗生命，他們的終點和起點相同。這使劇作超越了某一具體村落的限定，成為一種更為寬泛的生存空間，從而達到了一種形而上的深度。

理性的評判也構成了劇作形式的重要方面。在劇作中，歌隊代表當代人和編劇的冷峻審視，自然為劇作引進了敘述性的因素，引發了人們對戲劇場景的思考，賦予場面更多的歷史反思的內涵與震撼力。劇作把對生活場景的真實再現和歌隊的理性判斷有機融合，構成了敘述體戲劇特有的審美效應。它所追求的「陌生化」效果並不排斥各章各節內部的傳統戲劇性戲劇的特徵，有時在具體場景處理中採用某些有象徵意蘊的藝術語彙，使敘述體戲劇與傳統寫實的戲劇性結合起來，既能使觀眾沉浸在劇作家營造的悲劇氣氛中，又增強了戲劇的思索品格。導演徐曉鐘曾說：

21　徐曉鐘：《在相容與結合中嬗變——話劇〈桑樹坪紀事〉實驗報告（下）》，《戲劇報》1988年第5期。

「我們教學與科研知識結構的三個組成部分是：堅持現實主義基礎；在更高的層次上研究傳統藝術的美學原則；有分析地吸收現代戲劇（包括現代派話劇）的一切有價值的成果……一切新的、外來的觀念、演劇原則、舞臺藝術詞彙，還是需要與我們民族的傳統美學原則相結合，和中國傳統的欣賞習慣相結合。……我個人想追求既破除生活幻覺，同時又創造一種和中國民族、民間審美相適應的詩意幻覺（叫做詩化的意向）以及形式與內容的完美結合。」[22]的確，《桑樹坪紀事》發揮了綜合性藝術的藝術相容性，以現實主義為基礎，融多種戲劇體系、戲劇手法為一體，結合寫實與寫意、再現與表現、現實主義與現代主義，表明敘述體戲劇與戲劇性戲劇有機融合後所具有的巨大藝術潛力和充分的藝術表現力。

[22] 《悲壯的歷史畫卷，精美的舞臺創作（首都文藝界座談〈桑樹坪紀事〉）》，《人民日報》1988年2月23日。

第三章　90年代：
當代戲劇思潮的兩種流向

　　比起1980年代，戲劇在1990年代遭遇低靡。從總體上看，1990年代的戲劇，很難引起像80年代那樣牽動整個社會的轟動效應，劇場觀眾不斷流失。儘管如此，當代戲劇藝術家們仍然執著地在彷徨中探索戲劇藝術的振興之路，竭力從藝術的夾逢中尋求立足之地。作為20世紀末市場經濟大潮中的重要藝術形態，戲劇也緊隨著時代和文化的步伐，盡力展示著自己的價值。如果對1990年代處在市場經濟語境中的戲劇作一個較為完整的描述，那麼，戲劇創作呈現出的主旋律戲劇、通俗戲劇、先鋒戲劇多元並存的整體格局，正好吻合了市場經濟語境中的藝術的潮流和脈動。這也是戲劇尋找生機的一次積極的努力。

　　市場經濟中的主旋律戲劇，意指貫穿於文藝創作中的社會主義意識形態。戲劇一方面立足於經濟改革的現實，作有像趙耀民的《本世紀最後的夢想》、賀國甫的《大橋》、藍蔭海、顧威的《呇兒胡同》等描繪中國經濟建設前景的獲獎作品，直接反映在社會主義市場經濟中率意創造的場面；另一方面關注在經濟轉型期人的內心世界的變化，歌頌先進人物的崇高思想，像孫祖平等的《徐虎師傅》、白雪生的《張鳴岐》等，為當代英雄造像。同時，大量的反腐倡廉題材，也豐富著主旋律戲劇，像根據同名小說改編的《蒼天在上》、南京軍區前線話劇團的《「厄爾尼諾」的報告》等，以清除蛀蟲，消除腐敗，為經濟建設保駕護航。對

歷史人物的注重，也是對主旋律戲劇的一種豐厚，像郭啟宏的《李白》、邵鈞林的《虎踞鐘山》等，當是進行歷史、傳統教育的好作品。這種既反映建設熱潮又關注靈魂淨化的劇作，無疑是提升人的精神境界的極好作品。通俗戲劇，通常以市民階層生活和愛情、婚姻、家庭等為題材。如樂美勤的《留守女士》、楊利民的《危情夫妻》、王承剛的《熱線電話》、吳玉中的《情感操練》、熊早的《泥巴人》、沈虹光的《同船過渡》、蘇雷的《靈魂出竅》、過士行的「閒人」系列等，往往給人一個通俗易懂且感人肺腑的故事，而又不乏道德感化和某種人生感悟。先鋒戲劇也不示弱，一批來自民間的戲劇愛好者，像牟森、孟京輝、張廣天等，他們最早推演外國名劇，進行先鋒文本的嘗試。後又進行自創先鋒作品的體驗，從此有了頗為熱鬧的先鋒實驗和戲劇景觀。

但，從總的傾向來看，無論是主旋律戲劇，還是通俗戲劇，它們既含有再現的現實主義因素，同時也有一些超越傳統現實主義的成分，從本質上來看，不妨通稱其為新寫實戲劇，則更有包容性。倘若這樣，那麼1990年代戲劇實際上形成了新寫實與先鋒兩大戲劇潮流。

一　新寫實戲劇：現實主義的深化

北京師範大學出版社推出的《九十年代文學潮流大系》，18本近七百萬字，全方位地展示和總結了九十年代十年中中國文學取得的成績。其中，事關九十年代戲劇的，即以《新寫實戲劇》（田本相、宋寶珍編選）命名之，足見這個十年中中國戲劇的主流創作傾向，乃為新寫實。兩位編選者在這本作品集的序言中

說：「新時期以來中國戲劇的歷史，重演了現代派戲劇為現實主義戲劇主潮所吸納的一幕。有人把這種包容性的現實主義稱為新現實主義，並把一些劇作如《狗兒爺涅槃》、《天邊有一簇聖火》、《桑樹坪紀事》等歸入其類。」「九十年代的中國劇壇出現了現實主義的回潮，這既是新現實主義的興起，在我們看來，也是中國話劇歷史上的詩化現實主義在當代社會形態下的發展和繼續。如本書收入的《棋人》、《地質師》、《商鞅》等，基本上可以說是這種戲劇思潮在中國發展演變，進而形成的優秀代表作」[1]。這說明，這類劇作已經超越了傳統寫實的約束，無不吸收西方現代主義文學思潮的影響，從八十年代甚至更早的時代，就已有萌芽、發展之勢，九十年代這類劇作得以繼續生長，但其創作方法仍是以寫實為主要特徵。劇作十分注重對現實生活原生態的還原，直面現實人生，同時滲透出強烈的歷史意識和哲學意識。

實際上，戲劇創作向新寫實主義的轉變，抑或現實主義的復歸與深化，早在八十年代後期就已經出現在劇壇上了。像何冀平的《天下第一樓》、李龍雲、楊利民的一些劇作，都或多或少地體現了中國戲劇的這種轉型。

1988年推出的《天下第一樓》，是何冀平以都市題材探尋戲劇現實主義深度表現的力作，也是成功地繼承和發揚老舍戲劇的優良傳統的優秀作品。但劇作者顯然在傳統現實主義的創作模式中注入了一些新的表現內涵，使得現實主義在這裡得到深化。正如演員於是之說的那樣：「何冀平創作《天下第一樓》，走的正是像老舍先生《茶館》的路，但是他並不亦步亦趨地模仿《茶

[1] 田本相、宋寶珍：《新寫實戲劇・序》，《新寫實戲劇》（田本相、宋寶珍編選），北京師範大學出版社1999年。

話劇《天下第一樓》海報

館》，而是另闢蹊徑。」[2]全劇以福聚德的興衰起落作為結構劇作的線索，以華夏文化的重要組成部分——「吃」為切入口，詳盡地描繪了跑堂、掌櫃、廚子這些「吃」文化的共同的創造者的酸甜苦辣，人世滄桑，從濃郁文化氛圍的世俗風情中去探尋世態人情的複雜性，同時審察這些人身上體現出來的民族根性。

　　劇本展現的是北京著名的烤鴨店福聚德的興衰歷史。福聚德創建與清朝同治年間，曾以其獨特而精美的口味名噪京師。但是，進入劇本所敘述的年代——民國初年時，情況有了很大的變化。由於老掌櫃年老體弱，少掌櫃又不務正業，福聚德烤鴨店的事業每況愈下。在這個時候，劇本的主人公盧孟實出現了，他受老掌櫃之聘，任福聚德的經理，以艱苦的努力和卓越的經營管理才能，使福聚德重整旗鼓，並後來居上，創造了福聚德歷史上的鼎盛時期。但是，隨著老掌櫃的去世，少掌櫃的掌權，盧孟實仍

2　史美令、潘仁山：《重振雄風——北京人藝談〈天下第一樓〉》，《光明日報》1988年8月13日。

然無法避免解聘的命運。盧孟實滿腔悲憤，留下一幅耐人尋味的對聯，拂袖而去。「天下沒有不散的宴席」。福聚德重新回到以前的狀態，再一次走向衰敗。盧孟實無疑是這個劇作性格關係構成的焦點。他出生「五子行」，深諳個中人物的內心困苦與辛酸，既有父親被辱身死的慘痛記憶，也有難以施展抱負的滿腔苦悶。在挽救奄奄一息的福聚德的經營過程中，使瀕臨破產的福聚德東山再起，轉枯為榮，充分顯示了他的雄才大略。該劇以他為中心，構成三個層面的人物性格關係。一是盧孟實與兩位少東家的關係，盧孟實是一個勵精圖治的實業家，與熱衷於票友、俠客的兩位少東家不是一路人。正當福聚德「日進百金」時，兩位少爺卻釜底抽薪，奏響了福聚德的「尾聲兒」。他們的關係，決定著戲劇情勢的發展方向。二是盧孟實與出入「燒鴨子鋪」的三教九流、社會各色人等的關係，暗示福聚德盛衰的社會內涵。三是盧孟實與福聚德中的堂、櫃、廚、夥計們的關係，尤其是與堂頭常貴、八大胡同的青樓名妓的關係，揭示了潛隱在福聚德盛衰史這一淺顯故事層背面的內在意蘊。在這層關係中，二掌櫃盧孟實按「高瞭兒」修鼎彰新的比喻也是個「掌勺」的，他是苦的，李小辮是鹹的，羅大頭是辣的，常貴是酸的，「大到一國，小到一室，都要有人執掌，古詩云：『鹽拔金鼎美調合』，就是比喻宰相用朝廷這個大炒勺做菜。」劇作家由此揭示了被杯光碟影掩飾了的酸甜苦辣，從盤中五味表現了人生五味，透視了在中國美食美「吃」背後的血淚。顯然，作品的內在精神是對中華文化作深層的反思，在世俗化的北京民俗文化的展示中，通過主人公盧孟實的命運變遷和福聚德的興衰變異，對傳統文化的惰性作了深刻的批判，從而使一些超越時空的穩定性和普遍性的民族心態，引發觀眾從不同角度、不同層面對現實生活進行聯想和思考。難怪

著名作家蕭乾曾將《天下第一樓》高度譽為是一齣「警世寓言劇」。

　　李龍雲創作於1987年的《灑滿月光的荒原》（又名《荒原與人》），同樣也是一部初露新現實主義端倪的劇作。劇作標明的時間是「人的兩次信仰之間的空間」，地點是「落馬湖王國——坐落在一片處女荒原上的、人們頭腦中一個虛構的王國」。但從劇中描寫的情景來看，當是70年代初靠近蘇聯邊境的烏蘇里江畔的北大荒荒原。其實這並不重要。重要的是這個劇作在歷史、社會、自然和人生的多相交叉上，開掘了人的生命意識，那些在北大荒掙扎的人的圖景，也是整個人類生存狀態的真實圖景。

　　這是一部人類生命意識的多聲部交響曲。而交響曲的主題是馬兆新帶有生命原質的衝動。人的世界是充滿矛盾的，馬兆新的情感世界始終存在著兩極對立的傾向。他對細草的感情，始終存在著兩種對立的力量，「一種是理智支配下的溫柔、愛撫、理解：『我應該像個大哥哥似的守護著她，一下也不碰她。』看到細草那突起的腰身，他告誡自己：『不要瞎想，她是無辜的。她真的愛我，只愛過我小馬一個人……』；另一種是狹隘、嫉妒、佔有欲所帶來的暴躁與殘忍。他瘋了似地轟趕著轅馬，把自己的女人送給了一個愚笨的馬車夫，『這是世界上只有男人對女人才作得出來的報復』，聽著嘩嘩的馬鈴聲，『像有人用刀子在心裡剜動』，他想喊，他實在控制不住自己的淚水，但他卻拼命控制自己的舉動。所謂的男人的自尊把馬兆新的理性世界抽打得粉碎。」[3]他就是在愛人最需要的時候遠走他鄉。十五年後，重新回到落馬湖畔的馬兆新，展示了以青春為代價換來的一種精神

[3]　李龍雲：《人・大自然・命運・戲劇文學——〈荒原與人〉創作餘墨》，《荒原與人——李龍雲劇作選》，中國社會科學出版社1993年，第313頁。

上的超脫，但是它仍然無法掩飾精神家園失落而帶來的惆悵和蒼茫。生活從不給人第二次機會，馬車與扒犁的反覆錯身而過，那永遠平行不會再有交叉點的深深轍溝，使劇作對個人命運的象徵提煉為對人類生命的沉吟。應該說，整個落馬湖王國是由一群受到扭曲的人組成的，馬兆新的性格的兩面，就明確地暗示著這一點。劇作家由此深刻地昭示：「有人說，世界上最殘酷的鬥爭總是發生在男人與女人之間，其實這是一種偏狹。最殘酷的鬥爭是人與自身的搏鬥。」[4]馬兆新分裂的兩個自我，一個是當年的馬兆新，一個是十五年後帶著淡淡懺悔與自審的馬兆新，恰恰在這樣的性格對峙中，加重了人性的悲劇色彩。因為，「在落馬湖這群人面前，不論善的、惡的，他們似乎有著一個共同的朋友和敵人，這個朋友和敵人就是命運，是自身，是大自然。」[5]劇作看似描寫知青生活，實際上是借此反映人與社會、人與自然、人與人、人與自身鬥爭的主題。這是一部悲劇，其悲劇的實質在於：「落馬湖荒原上的人們重建自己理想的願望的破滅。令人痛苦的是：這些人所追求的理想並不是過分的奢望，不過是一些做人的基本權利：愛情、理解、尊嚴、人世間的溫暖。」[6]作者說：「這個戲是寫給整個世界的。我力圖接觸一些人類自身無法解決的問題：人在命運面前的倔強與悲壯，人在大自然面前的自尊與自卑，人及自身與生俱來的弱點的對抗與妥協，人在重建理想過

4　李龍雲：《人‧大自然‧命運‧戲劇文學──〈荒原與人〉創作餘墨》，
　　《荒原與人──李龍雲劇作選》，中國社會科學出版社1993年，第313頁。

5　李龍雲：《人‧大自然‧命運‧戲劇文學──〈荒原與人〉創作餘墨》，
　　《荒原與人──李龍雲劇作選》，中國社會科學出版社1993年，第309頁。

6　李龍雲：《人‧大自然‧命運‧戲劇文學──〈荒原與人〉創作餘墨》，
　　《荒原與人──李龍雲劇作選》，中國社會科學出版社1993年，第309-310頁。

程中的頑強與蒼涼，人在尋找歸屬時的茫然無措……」[7]

在藝術形式上，劇作在過去和現在的支點上觀照人生，以人物內心獨白為敘述主體的戲劇格局形成了多層次的「對話」形式。劇作的主體部分是由無數浸透著人生體驗和飽含詩情的內心獨白組接而成的。劇作家創造性地把人物與自己的獨白作對白式的處理，使人物的心路歷程帶有濃厚的自審色彩，強化了心靈探索的歷程和人類生命流動的歷程。

楊利民是1980年代嶄露頭角的劇作家。從1986年的《黑色的石頭》。到1989年的《大雪地》，從1991年的《大荒原》，到1996年的《地質師》，楊利民的創作，總是與黑土聯結在一起，並以現實主義的姿態，「尋找到一條通往人們心靈的路。」[8]

《黑色的石頭》的問世，標誌著楊利民在探尋人生之路上的突破性進展。它突破了傳統戲劇的模式，將重點從描寫重大的事件，轉向對日常平凡生活的抒寫。這是一部反映新時期大慶石油工人的劇作，主要通過石油基地日常生活中幾個片段的生動描繪和石油工人群像的細緻勾勒，廣泛地涉及到社會的人和自然的人的生與死、愛與仇、苦與樂、高尚與卑微、勇敢與軟弱、進取與保守等物質欲求和精神渴望多個方面，真實地顯示了生活本身所具有的豐富性和複雜性。在三江平原最蠻荒的土地上，活躍著年輕的石油工人們生動的群像：性格粗獷的大黑、沉穩有謀的石海、樸實憨厚的老兵、忍辱負重的秦隊長、調皮搗蛋的大寶子、柔順善良的慶兒……每個人都有他們各自的生活背景和獨特個

[7]　李龍雲：《人・大自然・命運・戲劇文學──〈荒原與人〉創作餘墨》，《荒原與人──李龍雲劇作選》，中國社會科學出版社1993年，第305頁。

[8]　楊利民：《生活的饋贈──話劇〈地質師〉創作的前前後後》，《人民日報》1997年8月23日。

性。劇作憑藉著這一群體形象的塑造，憑藉著對荒原上石油工人原生態的日常生活的摹寫，展示出石油工人鮮為人知的生存狀態以及他們對人性欲求的追求，無不洋溢著昂揚的生命激情。這一「沉重的石頭，燃燒的石頭；憤怒的石頭，歡樂的石頭」的人物群雕，使劇作成為「一部嚴格的現實主義作品，既不粉飾現實，也不歪曲現實，寫出了生活的複雜性，人的複雜性，從中透視出時代前進的腳步。」9《大雪地》則「把藝術的目標轉向塑造一個典型環境中的典型人物，試圖通過主人公黃子牛的形象，提示特定歷史時期社會生活的某些本質方面，力求使這一形象涵蘊更大的歷史生活的容量。」10它對人的思考達到了一定的深度，在黃子牛命運的失落中，「冷靜地思考時代和人生，……掌握世界和人的生存狀況。」11《地質師》是楊利民1996年創作的作品，後被收入《新寫實戲劇》，成為當代中國有代表性的新寫實文本。該劇表現了幾位六十年代的大學生，在中國石油工業的發展歷程中所經歷的坎坷人生。六十年代初期，正是大慶油田創業之際，滿懷理想與獻身精神的大學生們，紛紛要求到最艱苦的環境中去。眼看著同學們投入到火熱的工作第一線，留在學校任教的蘆敬哭了鼻子。在極端惡劣的自然環境中，羅大生把握時機回到了北京，贏得了蘆敬的愛情，卻在平庸中消磨了一生。而人稱「駱駝」的洛明卻在艱苦的條件下，失去了愛情和健康，做出了一系列重大成績，使自己的人生閃現著理想的光芒。這一作品，歌頌的都是真實得、平凡得我們隨處可見的熟悉的人，但唯其如此，更是擁有民族之魂、時代之魂、人之所以為人的精魂的人。

9　康洪興等：《〈黑色的石頭〉四人談》，《戲劇》1988年第2期。
10　譚霈生：《〈大荒野〉序》，百花文藝出版社1991年。
11　楊利民：《冷靜地思考社會和人生》，《劇本》1990年第3期。

話劇《地質師》劇照

　　在楊利民的戲劇創作中，「對人生命本體的探尋超越了自然本性層面，生存價值層面進入到人生命精神價值的最高境界。他的筆犀利地伸入人的靈魂世界，在穿透人性弱點的同時，始終盯住人類的集體無意識，啟動那些能表達『千千萬萬個聲音』的中華民族的原始意象；他大膽地渲染人的情欲，但卻在情欲的搏鬥中昇華出令人肅然起敬的純美之情；他立足於當代意識，但永遠沒有忘記歷史，試圖在當代與歷史之中尋求一種超越與融合完美結合的人性；他描繪的永遠是一個大寫的人，然而這個大寫的人卻那麼真實可信，那麼平凡而普通；他致力於傾注全部藝術心血去表現苦難中的崇高。」[12]顯然，他的劇作無不貼近詩化的現實主義傳統的。

　　如果說，1980年代返回到普通人的戲劇，還有在日常生活中折射歷史滄桑、社會變遷的企圖，那麼，1990年代的新寫實戲劇則更注重對當下生活甚至世俗生活原態的呈現。雖然劇作也重新關注那些社會熱點問題，但這些問題往往是世俗的問題，社會生

[12] 馮毓雲：《大荒野中的老牛仔・楊利民論》，黑龍江人民出版社2002年，第38頁。

活只是作為一種背景，真正著力表現的還是人的境遇與心態，探討在一個轉型時期和歷經了重大變化的人們的心路歷程。可以說，九十年代特有的世俗生態幾乎在戲劇中都有所反映。

　　像樂美勤的《留守女士》，涉及的是普通市民所關心的「出國」、「留學」題材，細膩入微地表現了出國淘金者的女眷們在漫長的分離和企盼中內心經受的孤寂與痛苦，展示了「出國的」或「留守的」人們在精神觀念、心理情感上的微妙變化和層層波瀾。女主人公乃川是一個具有夢幻氣質的女人，「就像小說裡的女人一樣」。她修養不凡，事業順利，家庭美滿。但自從自己的丈夫到美國淘金以後，她的生活便失去了明媚的陽光，日益感到空虛和寂寞。灑脫沉著的子東是個妻子在美的「留守男士」。在一個除夕之夜，乃川和子東邂逅相遇，約法三章成為「合同情人」。像吳玉中的《情感操練》、蘇雷的《靈魂出竅》等，是涉及愛情、婚姻、家庭問題的題材，反映的是平凡的世俗生活，實際上是非常「私人化」的，即劇作關心的是普通人個人生活的經歷和個體生命的體驗，來展示當代商海弄潮人的心靈和情感世界。前者從表面上看，寫的是夫妻家庭生活的恩恩怨怨，實際上是表現商品大潮中人的失衡。它「表現了一對中年夫妻的情感危機，他們彼此厭倦，相互隔膜，而當妻子以自己的死跟丈夫開了一個『玩笑』之後，這意義就決不僅僅是黑色幽默問題，而是人與人之間難以溝通、難以理解的普遍性悲劇。」[13]這個家庭已經維持10年之久，劇中的丈夫，原是個小職員，由於不甘心安貧守賤式的清苦生活，遂同幾個哥們下海一試身手，不料卻「賠了夫人又折兵」（妻子因發財心切，投靠了大款），隨之家庭情感生

[13] 宋寶珍：《中國小劇場戲劇的歷史成因及當代形態描述》，《二十世紀中國話劇回眸》，北京廣播學院出版社2000年，第77頁。

活出現裂痕。但夫妻倆又難捨難離，他們時而互揭傷疤，時而互相愛憐，唇槍舌劍的爭吵中不時地透出黑色幽默。導演在節目單上寫著：「當你在黑暗中『窺探』別人的隱秘時，你怎麼知道的窺探的不是你自己？」劇作就這樣，讓觀者也置身其間，體驗生活和情感的複雜性，從而折者出人際關係、社會結構和一定的文化內涵。後者寫一個掙足了錢的款爺，愛上了自己身邊的小秘。劇中有這樣一段精彩的臺詞：「家庭的不幸已經造就出了太多的天才和惡棍，我們要維護安定團結的大好局面。噢！家庭！這個上帝賜給人類的避孕套！使我們的世界裡產生了無數的罪惡與災難，多少情人在這個保險櫃裡尋歡作樂，開花結果，打架扯皮，親親密密。它消化了人類太多的過剩精力。而每一個破碎了的家庭都像那失了效的避孕套，給這個愛的世界裡帶來了麻煩和數不清的後遺症。」是的，家庭是「上帝賜給人類的避孕套」。在這個「套」中，每個人都感到疲憊不堪，絲毫感覺不到家庭的歡樂與溫馨。林浪和張佳麗相愛8年，結婚5年，13年的愛之路仍然無法阻擋林浪愛上了年輕美麗的秦曉咪。這正好印證了《圍城》式的主題：愛情是個圍城，城裡的人想衝出來，而城外的人想衝進去。同時也通過這個命題，揭示了人們處在情感圍城中的精神困惑。

楊利民的《危情夫妻》、王建平的《大西洋電話》、費明的《離婚了，就別再來找我》等，從不同的側面，表現了人們在社會變革大潮中的失衡心態，以及在這一心態環境中愛情給人們帶來的煩惱與痛苦。正好像《戀愛的犀牛》中的主題歌所表述的那樣：「愛情是蠟燭，給你光明，風兒一吹就熄滅。愛情是飛鳥，裝點風景，天氣一變就飛走。愛情是鮮花，新鮮動人，過了五月就枯萎。愛情是彩虹，多麼繽紛絢麗，那是瞬間的騙局，太陽一

曬就蒸發。愛情是多麼美好，但是不堪一擊。愛情是多麼美好，但是不堪一擊。」[14]愛情固然美，但帶給人們的遠不是單純的美，而是無窮無盡的煩惱。

沈虹光的《同船過渡》，則從另一個角度展示了世俗生活的層面。這個劇作，著眼於日常生活中的平凡小事，表現了人與人之間建立在寬容、理解基礎上的真情。故事顯得十分的平易親切，同時也不乏豐厚的人生況味與思想蘊涵。該劇成功地刻畫了一位善良、寬厚、真摯、樸實、具有豐富人生閱歷和渴望在晚年獲得人生溫暖的普通的老船長形象。他雖不是聖人賢哲，但在他飽經風霜的人生歷程中，在他那有情就有威的待人處事中，卻蘊蓄著深刻的人生哲學；他雖然不是詩人，但他那善解人意、寬以待人的胸懷，分明就是一首感人肺腑的詩。這類戲劇，充分顯示了戲劇越來越生活化、世俗化、平民化的傾向，同時也無不包含著對人生的看法，使表現世俗生活的非主流俗話語與社會主流話語合拍，即這些戲劇著眼於九十年代出現的新變化、新現象、新問題，在貼近時代脈搏的同時獲得了世俗性的認可。並且，「已超乎傳統現實主義的窠臼。其審美視角更為開闊，更希冀從生活中挖掘一些關乎人類的帶有普遍意義的命題」。[15]

藍蔭海、顧威聯合創作的兩幕話劇《旮旯胡同》，曾經獲得「五個一工程」獎，無疑是九十年代新寫實話劇的較有代表性的劇作。該劇以九十年代初期大都市敏感的住房問題為題材，真實地描寫了街道胡同中一個大雜院裡的人情世態。「民以食為天，

[14] 廖一梅：《戀愛的犀牛》，《先鋒戲劇檔案》，作家出版社2000年，第279頁。

[15] 田本相、宋寶珍：《新寫實戲劇・序》，《新寫實戲劇》（田本相、宋寶珍編選），北京師範大學出版社1999年。

以房為地」。居住空間的狹窄與擁擠，並不寬裕的經濟狀況，使大雜院彼此為鄰的居民的生存狀態處在一個十分窘迫、尷尬的境地。在北京宏偉壯闊的馬路高樓背後的那些不被人注意的犄角旮旯胡同裡，有幾代同堂、雙層上下床的鴿子籠生活；離婚了的男女雙方還擠在一間屋子裡；主人與保姆的床位只用一簾相隔；為使用一個自來水管，鄰里之間鬧得臉紅脖子粗……終於，隨著改革開放政策的不斷深入，房改與拆遷臨到他們的頭上，胡同的居民們為此而欣慰，也為此而憂慮，為此而紛爭。他們為處境的改善而欣喜，也為分配的多寡而惱心。這裡的各戶居民，性格不同，經歷不同，處事心態不同，各自的表現也就差異有殊：何吉，老實巴交的三輪車夫，四代同居陋室，上有瘋母，下有傻兒，妻子早逝，命運多劫，但他善良明理：「鍋裡有了碗裡有，甭急，早晚得給咱們盛上。」樸實的言語中透著達觀憨厚，乃樂天知命本份人。編劇石川，帶著知識分子的矜持，苦水強咽到肚中，眼巴巴地忍辱負重，用劇中話說，是「死要面子活受罪」。何祥是胡同中唯一的暴發戶，幾十萬元蓋起了一座小樓。他也有自己的煩惱，怕損失自己的家業。房改委找的鋪面房和合營夥伴打消了他的顧慮，他終於搬進了並不豪華的新居。房管所張所長、區領導傅區長來到胡同深處，幫助居民解決困難。要解決的雖然是住房問題，但也是一個個社會關係和感情糾結的難疙瘩。劇作以現實主義的膽識和勇氣，直面現實生活和社會矛盾，通過何家、吳家、石家、溫家、馮家這些不同住戶的家庭內部環境以及這個破舊四合院居民住房狀況的變化，揭示了改革開放政策給北京帶來了「舊貌換新顏」的大題旨。

作為一部優秀的劇作，《旮旯胡同》在情節結構上有其新穎之處。全劇沒有一個貫穿始終的完整的戲劇矛盾和衝突，而是採

用散文式的結構方式，將一系列富有意義的生活片斷編織成一個嚴謹的整體。同時，劇作採用了再現寫實手法並賦予新意。該劇的場面製作十分逼真，真實細緻地展現了北京四合院的旮旮旯旯。然，轉檯的使用，使詳實的佈景煥發出寫實主義的新的藝術生命。它不僅變更了戲劇場景，豐富並強化了戲劇節奏，轉檯象徵著一對轉動的眼睛，穿透了這個封閉的四合院的門窗轉牆，看到了住在這裡的家家戶戶，讓觀眾聽到了每家每戶那本秘而不宣的難念的「經」。轉檯的轉動，好像電影鏡頭的推搖，把觀眾帶向一個個擁擠的家庭，觀眾似乎跟隨著區長去挨家挨戶地察看危房的情況，傾聽大家的真情述說。轉檯把觀眾的感情帶進到劇情的境遇中去，使人感受到小小四合院中轉來轉去的憋悶和堵心。劇作還設置了一個「新住宅建築模型」，讓胡同的老住戶們看到將來新居的面貌，起到了一種道具展示的常規作用。到劇作的最後，一切矛盾都得以化解，導演在這套住宅模型上別出心裁地翻出新意。燈光都暗下去了，似乎意味著舊的、擁擠不堪的年月一去不復返。但舞臺中央的住宅模型剔透通亮，它象徵著已經落成的新住宅建築，層層亮起華燈，點綴得新的生活是那麼光明、溫馨與舒適。一個道具的作用，從新和舊兩種居住條件的反差對比這種寫實處理中解脫出來，昇華為對未來生活的憧憬。這一升騰，使寫實再現泛出了詩意，在全劇中成了畫龍點睛之筆。

過士行以其厚積薄發的態勢，懷著對人生的感悟與思索，對平民生活的熟悉與提煉，表現了敢為人先、不拘一格的創作本色，成為勇於創造的新寫實劇作家。他的作品不多見，也就是進入九十年代以來的幾個劇作，如被稱作「閒人」系列的《魚人》、《鳥人》、《棋人》和《壞話一條街》（「我們曾在下邊給這齣戲起了一個名字叫《苟人》，意思是蠅營苟苟，也可以說

是『狗人』」[16]）。他將閑人文化的那種恬淡、閒適而又怪異、反常一一呈現出來，給人留下並不恬淡、閒適的話題和觀棋亦迷的茫然。《鳥人》的故事在一群養鳥人、一位鳥類學家和一位精神分析學家之間展開。精神分析學家丁保羅將所有的養鳥人看作精神不正常的「鳥人」，出資成立「鳥人心理康復中心」，想借西方最熱門的心理治療，在中國創造醫學奇跡。而在養鳥行家、過去的花臉演員三爺看來，所謂精神分析的那套「洋聊天兒」，不過是「過堂」而已。鳥類學家陳博士為追求中國僅有的一隻珍禽褐馬雞而混跡於養鳥人中。劇中每一個人的視點都是偏執的視點，也因此成了對人們在感情、事業等追求上的偏執的嘲諷。假如說，「鳥人」的不正常，是因為他們重鳥道而輕人道，那麼精神分析學家對病人的健康漠不關心，感興趣的只是自己四處兜售的戀母情節與窺陰癖泛理論能否自圓其說，鳥類專家對稀有鳥的滅絕無動於衷，迷戀的是收集、佔有珍奇鳥類的標本，京劇演員不在乎京劇的衰亡，痛惜的是自己的行當沒有傳人……這樣，除了對偏執的職業性調侃或嘲諷外，實際上還有更深一層的深邃意義：「鳥人」是人的生活、社會心態的象徵，是人們生存狀態、生命感受的一種先在的抽象判斷。這個「鳥人」式的象徵，自然贏得了阿Q式象徵意義的展示。「鳥人」超越了語詞本身所擁有的「養鳥者」的「小義」，而指向人生本體象徵之「大義」。劇作一反傳統的因果關聯、環環緊扣的情節推展，也不注重通過細節的鋪陳、環境營構的方式塑造個中人物的性格，也極少運用是非判斷和善惡判斷的價值標準，而是「通過對執迷於一端的行為方式、對陳舊的舞臺程序的滑稽模仿，賦予這些行為方式、舞臺

[16] 田本相：《過士行劇作斷想》，《壞話一條街》，中國國際廣播出版社1999年，第320頁。

話劇《鳥人》劇照

程序以喜劇色彩，將一個從現實主義開端的故事輕易地轉入寓言王國，使《鳥人》成為一則人的自我囚禁的現代笑話，一種對人類自身生存處境的讀解。」[17]實際上成為一個關注人類自身生存狀態的現代寓言。

《棋人》講述了一老一少因棋而癡的故事，老少棋癡的言行與心理貫穿始終，也是一種近乎病態式的自我偏執的展示。下了一輩子棋的圍棋高手何雲清，在他決心退出棋壇時，闖進一個智力發達、有些神經質、酷愛圍棋的年輕人──他所愛過的女人的兒子司炎。他把年輕的棋手當作自己生命的延續。然而，女人司慧卻痛恨下棋，痛恨為棋燃盡激情而冷落一切世俗幸福的棋癡，她登門苦勸何雲清不要用圍棋去誘惑她的兒子，甚至懇求老棋手，下一盤絕命棋，永遠摧毀年輕人的意志。已經厭倦了圍棋生涯、開始品味現實人生的何雲清，以一盤絕棋永絕年輕棋手的圍

[17] 林克歡：《閒人不閒──閒話過士行的「閒人三部曲」》，《壞話一條街》，中國國際廣播出版社1999年，第317頁。

棋之夢。輸棋的年輕人實踐了自己的諾言，在斷絕了下棋的前程後也斷絕了自己的生命。這部看去貌似荒誕的劇作，「以看似平淡的棋人生活和幻化無窮的棋藝玄機，展示著生命本身內在的激越成分，揭示了一個富有哲理意味的人生命題，即人類普遍心理中，既想高蹈於現實之上，又想沉湎於紅塵之中的兩難選擇的問題」[18]，躍動著某種難以言明的生命感受。其實，何雲清的「光低頭下棋，沒抬頭看天」，也使他無時無刻陷於孤獨和焦慮之中。那種因棋而癡的結果，是他的脆弱和心理的變位。弗羅姆說過：「孤獨的經歷引起人們焦慮。的確，它是焦慮的來源。孤獨意味著無助，意味著無力主動地把握這個世界——事物和人，意味著這個世界無需發揮我的能力並可以侵犯我。所以，孤獨是強烈焦慮的來源。在這之後，它可以引起羞恥感和罪惡感。」[19]這個幾乎將自己的一生交付給下棋的人，突然對自己的經歷後悔不已。「我用我的生命，我的青春，焐暖了這些石頭做的棋子，而我的肉做的身體卻在一天天冷下去，真的冷呀！」「可是他們知道那傾倒了他們的下棋人是在多麼孤寂地活著嗎？」「在一個人將要離開這個世界的時候，忽然想到除了棋，他什麼也沒有經歷過，他會是一種什麼樣的心情？」他認為自己的生命、時間，都被這冰冷的石頭白白地消耗了。劈掉棋盤，與司炎的女友發生關係等舉動，就是他孤獨、痛苦和焦慮心情的流露。過士行喜歡「以悖論的眼光看待人的生存困境」[20]，何雲清的遭際，剛好體現了這一點。

[18] 田本相、宋寶珍：《新寫實戲劇·序》，《新寫實戲劇》（田本相、宋寶珍編選），北京師範大學出版社1999年。

[19] ［德］弗羅姆：《愛的藝術》，安徽文藝出版社1987年，第7頁。

[20] 過士行：《我的戲劇觀》，《文藝研究》2001年第3期。

　　《魚人》講述的是釣魚迷的故事，那釣魚迷為釣上一條巨大無比的大青魚，丟了孩子，老婆也棄他而去。30年後，釣神再次邂逅大青魚，展開了一場人與「魚」的較量。其實，魚人釣「魚」的過程，也是現實生活中的人與人類普遍境遇交互作用的過程。用劇中人物老于頭的話說：「其實不是人釣魚，魚也釣你啊，本事小的魚，你釣它，本事大的魚，它釣你，一根線，一頭是你，一頭是它；你在岸上，它在水裡，就比試開了。」這段臺詞，形象地寓示著現實中人的普遍處境。

　　《壞話一條街》，充滿著各種各樣的「壞」話。從形式上來看，壞話有繞口令、歇後語、民謠、諺語、順口溜等；從內容上說，有幸災樂禍、打擊報復、欺詐哄騙、諷刺挖苦等；從表現風格來講，有幽默、粗俗、滑稽等。如幽默：「大禿子有病二禿子瞧，三禿子買藥四禿子熬，五禿子撿板兒六禿子釘，七禿子抬，八禿子埋，九禿子哭著走過來，十禿子問，怎麼啦？我們家死了個禿乖乖。」如粗俗：「豬吃我屎，我吃豬屎」。在這條街上，人人都會說壞話，人人都喜歡說壞話，人們以說壞話而樂此不疲。

　　顯然，無論是養鳥、下棋，還是釣魚，本來只是一種業餘的休閒方式，而劇中人卻似乎把它當作自己的事業——傾其所有為之奮鬥的事業。《魚人》中釣神與魚30年的對峙，《鳥人》中的「公案」，《棋人》的「絕命棋」，《壞話一條街》的槐花（壞話）胡同的壞話與槐花……編導正是通過這種幾近病態的偏執狂的獨特視角，採用悖論的方式來思考生活，發現了人的生存的悖謬，來重新引發對「人」這一命題的寓意性思考。

　　田本相先生在仔細地閱讀了過士行的劇作後指出：「如果以現實主義戲劇來衡量過士行的劇作，也不是完全對號的；如果以

現代主義戲劇來評估它，也未必合榫。他是注意寫實的，無論是
鳥人的、棋人的、魚人的生活，他太熟悉他們了，甚至說他自己
比鳥人還鳥人、比魚人還魚人和比棋人還棋人。在他們的生活的
細節上，是具有高度的細節真實性的。但是，在他的劇中卻沒有
什麼社會的熱點和焦點，也沒有社會關注的事件，甚至還沒有什
麼具體的年代特徵，他不追求這些。同時，他又不是那麼傾心於
現實主義的人物典型的創造，傾心於塑造典型。」[21]顯然，這種
評價是扣著過士行的劇作，並把握著新寫實戲劇反映普通人共性
的特點，當是對過士行乃至對新寫實戲劇藝術特點的精確概括。

二、前衛姿態：先鋒戲劇試驗

先鋒一詞，源於法語Avant- Garde，原為軍事術語。這一概念
與文學藝術產生聯繫，則在19世紀後半葉。美國學者羅傑·夏土
克說：「Avant- Garde法文，軍事術語，適於19世紀的先進的和實
驗的藝術運動。通常與『現代主義』有關係，『先鋒』（Avant-
Garde）這個詞意味著藝術形式的變革，同樣，這個詞也意味著
藝術家們為把自己和他們的作品從已經建立起的藝術陳舊過時的
桎梏成規和藝術品味中解放出來所做的努力。先鋒在被認識和接
受為正統合法的藝術表達之前，常有一個長時間的忍受和力爭得
到社會承認自己存在價值的奮鬥或掙扎的痛苦。先鋒派的方法與
已經被大眾接受的藝術品味和學術實踐的矛盾對抗程度經常近於
引起公憤和暴力。比如1920年的達達運動和超現實主義運動引起
的示威。在不同的藝術幻想中，憑藉知識的文學潮流與合作，先

[21] 田本相：《過士行劇作斷想》，《壞話一條街》，中國國際廣播出版社
1999年，第323頁。

鋒派的藝術家和作家通常組成一種鬆散的社團。他們經常在藝術
或科學革命之外的革命性政治運動中尋求靈感，他們總是努力開
展一些公共性活動或象徵性行為作為他們工作的風格。很難從
他們的實驗和高度神經質的行為中區分出什麼是精粗，什麼是愚
弄觀眾，什麼是機會主義。」[22]夏土克側重從藝術形式方面去理
解先鋒，並且從字裡行間演指出先鋒的一些特徵：有別於藝術成
規的形式的變革；與大眾藝術品味和學術相對抗；有一個奮鬥過
程；價值很難判斷。當然這也是對一般先鋒藝術的概括和解釋。

　　實際上，先鋒的誕生總是與它所處的語境有關。尤其是在一
個後現代式的語境中，先鋒表現得更為活躍。德國柏林藝術學院
教授尤根・霍夫曼，從後現代主義的立場上，提出了先鋒戲劇的
三個特徵：1.非線性劇作；2.戲劇解構；3.反文法表演。他解釋
說，非線性劇作既無線性故事又無以對話形式交流的確定人物，
文本全部或部分是由既不表現確定戲劇性又不與角色相關的平實
的文字和段落組成，事件不再受時空限制，它們既無開端又無結
尾，更不遵循任何敘述脈絡。戲劇解構是把形象從作為人物的持
續性中撕裂出來，撕去它們的面具，或至少像嬰孩出世一樣被裸
露，事件借助對線性故事的打斷、改變和分裂來發展，精心編就
的對話變成了尖叫、口吃、搖滾似的文本。解構的編劇法包括對
經典作品的分析、重組、刪除，以及外來的、即非戲劇性文本的
插入。反文法表演的構成並不依賴于把某個現成的東西搬上舞
臺，而是依賴於大綱草稿與即興創作之間的相互作用。即使存在
人物對話的文本，也只是支離破碎、斷章殘句，只追求語言價值
和節奏感。形象的呈現並不是理智意義上的，而只是肉體、空間

[22]　轉自尹國均：《先鋒試驗——八九十年代的中國先鋒文化》，東方出版
　　社1998年，第4頁。

意義上的。事件的意義保持最小限度，通常只是在其自身的語境中，而不是在非戲劇現實的語境中被理解。[23]

儘管中國與德國乃至西方國家的現實藝術處境有很大的區別，但在先鋒戲劇這一觀念上，仍然有很大的相同之處。尤根·霍夫曼的先鋒戲劇理論的精妙之處，在於他能夠在一個西方文化圈內審視整個世界文化圈中的先鋒戲劇表演。

轉型時期中國的先鋒戲劇源于探索戲劇的實驗，有1980年代的《絕對信號》、《車站》、《野人》、《WM（我們）》、《一個死者對生者的訪問》等劇。但真正具備先鋒特質的，是來自民間的一群年輕的戲劇愛好者，像牟森、孟京輝、張廣天之類。牟森成立的「蛙」劇團，八十年代末演出了三個實驗劇碼：尤內斯庫的《犀牛》、拉繆的音樂劇《士兵的故事》、奧尼爾的《大神布朗》。牟森，一個帶有前衛意識的先驅者人物，使先鋒戲劇接近二十世紀西方現代戲劇，從而徹底瓦解了封閉的、依舊自我中心的實驗格局。其後，九十年代初期中央戲劇學院的狂歡節，學生們情不自禁地拿出幾十部作品，有像品特的《運菜升降機》、《風景》、尤內斯庫的《禿頭歌女》等西方名作，還有自編的《飛毛腿或無處藏身》等，這一操練意味下的戲劇景觀，打開了中國先鋒戲劇的大門，於是就有了九十年代幾乎沒有間斷過的先鋒戲劇實驗，有了九十年代近十年的牟森、孟京輝們推演外國名劇和自編劇目的先鋒戲劇潮流。

作為先鋒戲劇的代表，牟森熱衷於戲劇的即興敘述遊戲。他們搬演《關於〈彼岸〉的漢語語法討論》、《與艾滋有關》、《零檔案》這些劇中，沒有劇本，沒有故事情節，沒有著意編造

[23]　轉自曹路生：《國外後現代戲劇》，江蘇美術出版社2002年，第14-15頁。

過的生活。由牟森導演、詩人于堅策劃的《關於〈彼岸〉的漢語語法討論》，具有偶發的性質。它的最大的特點是身體的直接出現和空間意識。這是一種先鋒的、激進的「視覺經驗」。它表達了一種社會理想式的視覺體驗，同時又暗示著「遊戲」和「偶然」的創造性。對於這一詩、戲劇、生活被「身體」的自由進出攪亂，而且在行為中有意自由隨機地進行的創造性對話。的確，這個劇沒有情節，不分場次，演員在長達兩個小時的演出中，一邊一刻不停地穿插於觀眾之中蹦蹦跳跳摸爬滾打做著各種自由運動，一邊一個接著一個，你一句我一句毫不間斷地用他們的南腔北調念著所謂的臺詞。全劇像一首躍動的詩，形體動作成為與話語一樣重要的表義形式，不停插入的現代音樂旋律以強烈的節奏敲擊著人們的心房，戲到高潮處演員還在現場眾目睽睽之下殺了一隻活雞血流滿地……于堅在《關於〈彼岸〉的漢語語法討論》劇本的後記中寫道：「說它是劇本相當勉強。它沒有角色、沒有場景。它甚至認為，導演從任何角度對它進行理解都是正確的。它唯一的規定性，就是必然和強烈的身體動作結合在一起。這些運動完全是形而下的，毫無意義的，它們自然會在與劇本的碰撞中產生作用。為理解臺詞而設計動作只會導致這個劇的失敗。導演可以完全即興地在劇本的間隔處，隨意編造加入日常人生場景，……總之，這個劇本只是一次滾動的出發點，它只是在一個現場中才會完全呈現。因此，永遠是一次性的。」[24]

　　而于堅參演的牟森另一先鋒代表作品《與艾滋有關》，也是這樣一個「滾動性」的、一次性的演出文本。這是一齣充滿怪味的中國式實驗先鋒戲劇。說它怪，是因為它根本就不像戲，或者

[24] 于堅：《關於〈彼岸〉的現代漢語語法討論‧後記》，《今日先鋒》（1994年），生活讀書新知三聯書店1994年，第83頁。

《與艾滋有關》劇照

說它本身就是以「反戲劇」的方式出現的劇。出現在劇場裡的倒好像是一個像模像樣的大廚房。一群青年男女（既是演員又是角色）忙碌著絞肉、切菜、和麵，包起了豬肉白菜餡的包子。有人在油鍋中炸肉丸子，或者熬胡蘿蔔紅燒肉──戲的結尾是開飯，由十來個真正的民工，上臺把做好的飯菜「消滅」掉。在演出過程中，演員們邊幹活邊閒聊，一切都是漫不經心地進行著。演員們那些支離破碎的語言不是臺詞，聽起來很模糊，甚至不知道他們到底在說什麼。牟森的這個戲劇作為滾動，沒有角色，沒有劇本，他的戲劇不是現成的。在他這裡，「戲劇」只是一個動詞，不是演「戲劇」，而是通過「演」呈現劇本，戲劇的過程是演員、表演、劇場發生創造的過程。開始只有一個方向，將要滾動出來的，一切都不能事先預見，充滿著可能性。在這裡，「戲劇的傳統方向被改變了。它是導演和演員在現場的活動，在這種充滿繁殖力的活動中，導演被創造出來，演員被創造出來，劇場被創造出來，臺詞被創造出來，是演員的日常個性決定著每一場的

主角、配角……劇本在最後出現，成為戲劇的歷史的記錄。而且它永遠沒有定本。戲劇不再是劇本的奴隸，它的文本就是它自身的運動。戲劇的開始就是它被創造出來的開始。它的結束也就是它的創造過程的結束或暫停。在第一場演出和第二場演出之間不是一次重複的開始，而是暫停。這種戲劇的創作過程是裸露的，可以看見它的進展、轉變、插去、錯誤和完成的所有過程的戲劇。它像古代的戲劇那樣，首先是人的活動，然後才是文字的記錄。」[25]對於這個演出，牟森有自己的解釋：「這個戲沒有腳本，全靠演員的文化修養。昨天與今天講的不一樣，明天又會與今天不一樣。」「我不能告訴觀眾我要在這個戲裡說什麼，因為我沒想跟他們說什麼，只是展示這麼一個東西，我覺得不同的觀眾可能會從裡面得到不同的東西。從我個人來講，我談的不是艾滋，談的是與艾滋有關的某些事情，但我覺得是展示生活中的某種狀態，人的這種生活態度。……我要總體上傳達給觀眾的不希望是給他一個定義給他一個結果，我希望對某個人是一種情緒對某個人是一種氛圍，但是總體上我希望震撼觀眾，讓他感受到一種東西，而不是明白一種東西。」[26]

包括牟森的其他劇作，注重的均為即興式的敘述遊戲。在他的《寫在戲劇節目單上》一文中，牟森反覆地強調了這個意圖。「《零檔案》是一齣充滿可能性的戲劇。從構想到排練到現在的結構，都充滿了可能性。」「任何一個人，只要願意，都可以走上這個舞臺，講述自己的成長。」[27]這為處在市場經濟環境中的

25　于堅：《棕皮手記》，東方出版中心1997年，第202頁。
26　汪繼芳：《在戲劇中尋找彼岸──牟森採訪手記》，《芙蓉》1999年第2期。
27　牟森：《寫在戲劇節目單上》，《藝術世界》1997年第3期。

人們提供了一個自我宣洩的機會。看得出來，牟森我行我素標新立異的先鋒實驗戲劇中，充滿著對正統戲劇「標準化」的挑戰，他的戲劇無法用任何既定的戲劇理論來框定。有記者曾經問他，他的戲劇定義是什麼？他回答說：「我沒有定義。下定義很簡單，從各個方面都可以給它下定義，可是那沒意義。戲劇有很多可能性，我自己就做出很多種。」「從1993年到1996年我排戲基本沒用過一個文學劇本，也就是說我的舞臺創作不是對原作者一度文學創作的解釋，我的舞臺創作不是二度創作。我是直接表達，就是將戲劇還原於戲劇。」[28]「戲劇就是戲劇」，這是牟森的先鋒姿態。

孟京輝也是1990年代極具個性的先鋒戲劇的實踐者。他的先鋒戲劇試驗開始於1990年代初期中央戲劇學院的碩士畢業演出，《等待戈多》的搬演標誌著孟京輝風格的形成。其後，孟京輝又推出了《思凡》、《我愛×××》、《放下你的鞭子·沃伊采克》、《愛情螞蟻》、《壞話一條街》、《一個無政府主義者的意外死亡》、《戀愛的犀牛》、《盜版浮士德》等中外劇作，其標新立異的姿態，使他自然成為1990年代中國先鋒戲劇的旗幟性的人物。

孟京輝的先鋒劇作擅長拼貼。如1993年的小劇場實驗戲劇《思凡》，體現出鮮明的超前意識，成為中國小劇場戲劇誕生以來最為優秀、也最具原創力的劇碼。該劇根據中國古典戲曲劇碼《思凡·雙下山》與義大利作家卜伽丘的小說《十日談》改編而成，其中的幾個段落情節是：一、小尼姑色空在庵內孤獨寂寞，度日如年，她思戀凡間生活逃下山來，路遇逃出寺門的小和尚本

28　魏力新：《牟森：戲劇有很多的可能性》，《做戲——戲劇人說》，文化藝術出版社2003年，第8頁。

實驗戲劇《思凡》劇照

無；二、兩個青年人在小客店過夜，半夜裡，一個去和主人的女兒同睡，主婦又錯把另一個當成自己的丈夫；三、馬夫冒充國王溜進了王后的臥室，國王發覺此事後不動聲色，當夜把那馬夫偵察出來並剪去了他的一把頭髮，不料，馬夫把別人的頭髮也同樣剪了……全劇一共七個演員，除扮演小尼姑、小和尚的演員之外，其餘的人都是故事的敘述者又隨時扮演故事中的角色，摹仿各種聲音製造音響渲染氛圍，又直接對劇中人物和故事進行調侃式評述。如兩個男女青年摟抱在一起和馬夫爬上王后的臥榻時，演員們馬上用一面火錦旗將他們蓋住，上面赫然寫著「此處刪除×××字」，這顯然是借用了古典小說《金瓶梅》和當代賈平凹小說《廢都》中的手法，富有極強的調侃意味。「思凡成真」、「偷情成功」的中西故事的組合，使舞臺表現呈現出輕鬆滑稽和遊笑調侃的風格，是一齣在遊戲外表包裝下有著思想批判鋒芒的戲，成功地消解了不同民族、不同文化在不同階段曾被稱為「第一禁忌」的性道德禁忌，是人的「凡心」或愛情甚至性壓抑的直

白宣洩。顯然，《思凡》的大膽反叛，消解著長期以來形成的戲劇的「確定性」，而「表演形態具有極大的不確定性，舞臺處理與演員的即興發揮，經常遊弋於遊戲式的虛擬化和理智的間離效果之間；激情的投入和冷靜的旁觀交融雜錯，在一種誘導與強化並存的氛圍中，完成戲劇空前的最大擴展。」[29]《放下你的鞭子‧沃伊采克》將中國1930年代著名的街頭劇與德國劇作家畢希納的經典名劇組裝在一起，也通過後現代式的拼貼來實現導演先鋒實驗的思想。孟京輝在該劇的場刊中稱：「我們的演出是一個特殊形式的戲劇實驗：我們把一個中國街頭劇和一個德國的話劇結合起來。中國演員和德國演員同臺演出，中國導演和德國導演共同合作，我們使用中文和德／英文。我們試圖找出不同文化背景的藝術家進行藝術交融的可能性。」[30]而確實，當不同題材、不同表現方式，打破時空，打破各種媒體的壁壘，放置在一起時，很容易收到意想不到的戲劇效果。

　　而《我愛×××》作為一個先鋒戲劇文本，其主要的特點是體現在它的語言的重複組構上。這是1960年代出生的一代人坦誠直率的內心獨白，臺詞急劇膨脹，並擺脫了傳統話劇情節、對話和人物等元素的束縛，強化語言的組接。全劇由「不由分說」、「字幕」、「說的比唱的好聽」和「說到做到」四部分組成，在「愛」與「不愛」的語言重複組合中顯示出它的意義，在混亂無序的意象、幻燈畫面的組接中顯示出演出者創意的邏輯性。在90分鐘時間裡，五男八女集體朗誦著「愛」與「不愛」的700多個句子，革命導師、影星歌星、文學人物與生理疾病、抽象的靈魂

[29]　孟京輝編：《先鋒戲劇檔案》，作家出版社2000年，第57-58頁。
[30]　林克歡：《中德結合的實驗——看〈放下你的鞭子‧沃伊采克〉》，《戲劇電影報》1995年6月30日。

與具體的肉身器官⋯⋯林林總總，演員在「愛」的鋪排與「不愛」的乾脆中，縱情地張揚著作為個體生命選擇的自由意志。我們可以隨便截取其中的一個片段：

　　我愛你噴香而乾淨的腸子
　　我愛你的肚子
　　我愛你的肚臍
　　我愛你的脊椎
　　我愛你的尾椎
　　我愛你的坐骨和坐骨神經
　　我愛你的臀部你美麗的半圓
　　我愛你的睾丸你美麗的陽物
　　我愛你的陰毛你美麗的陰道
　　我愛你的陰唇你美麗的子宮
　　⋯⋯

　　全劇就是在這樣的「準詩式」的語言格式下進行「語言繁殖」，而這種繁殖，實際上是對戲劇反臺詞的大膽的實驗，是一次語言的狂歡與慶典。在這種判斷句式樣的不斷重複中，連綴起一個縱跨一個世紀、橫跨東西世界的諸多事件與人物，從而涵蓋了相當廣闊的意識形態內涵。

　　孟京輝的先鋒嘗試實際上也是一次戲劇的解構行為。至於他解構之後想建構一種什麼樣的戲劇，他不知所然，只是跟著感覺走。對此，與孟京輝有過合作的劇作家過士行認為：「孟京輝是沒有想法的導演，在沒有想法當中，在紛亂中製造出一種新的東西。⋯⋯他會從演員的即興表演中確定他所需要的，跟戲沒關係

都不要緊，只要好看。」[31]而孟京輝並不甘休，反而以「去偷去
搶去殺人去放火」，來作為自己對這種先鋒藝術的追求的實踐的
宗旨：

> 「偷」——偷招，拿來主義，偷樑換柱，從中外名
> 著中外名劇上下點偷功，在形式感和風格化上偷點新玩意
> 兒和舊東西，偷偷地用心用腦子用身體去作戲，想清楚了
> 再偷或者偷得正大光明一些。
>
> 「搶」——搶奪！搶先！出手堅定而迅速……使戲
> 劇和社會時代相聯繫，發揮戰鬥性和當下性的特點，讓戲
> 劇來得快一點、準一點、狠一點。
>
> 「殺人」——……創作者需要向自己宣戰，觀眾也
> 沒有停滯、墮落的權利。……
>
> 「放火」——讓火種燃燒，讓火勢蔓延，火光熊
> 熊。火上加油。火化舊的戲劇，誕生新的戲劇。從小事做
> 起，去普及新觀念戲劇，培養會做夢的心和年輕的火苗。
> 火暴、火拼、火辣辣、火線出擊，讓我們享受縱火的快
> 樂。[32]

　　顯然，先鋒強調的是戲劇行為的「偶發」性質和「身體」的
性質，強調「即興」創造和「身體」的要素。于堅說：「詩不
是一個名詞。詩是動詞」，是一個「動作」、「操練」[33]。講究

[31]　《過士行談劇作》，《戲劇》2000年第1期。
[32]　孟京輝：《從達裡奧・福的中國版談起》，《今日先鋒》第7集。
[33]　于堅：《拒絕隱喻》，載謝冕、唐曉渡主編《磁場與魔方》，北京師範
　　　大學出版社1993年，第310、311頁。

「即興」和「身體」，實際成為視覺文化語境中戲劇的重要特徵和藝術策略。這是一個圖象氾濫的時代，似乎沒有什麼東西是不可圖象化的，人類文化進入向圖象或視覺文化的轉向的讀圖時代。美學家黑格爾早就指出，在人類的所有感官中，惟有視覺和聽覺是「認識性感官」。因為惟有視覺和聽覺的「遠距感官」，可以超越對象對主體的限制來把握事物，或許正是因為視覺本身所具有的優先性，因此視覺或形象在文化中就不但具有發生學上的優先性，而且具有邏輯上的優先性。突出戲劇的「身體」性和動作性，給「以正視聽」的文化時代剛好提供了視覺和聽覺上的刺激抑或是猛烈的視聽覺衝擊。當今的戲劇創作中，引進很多的非語言化的動作、行為的因素，幾乎每一個劇作中都或多或少有舞蹈、雜耍等動作化傾向，甚至行為藝術化。像擅長即興式敘述的牟森的「戲劇車間」，在根據于堅詩作改編的《零檔案》中，劇中人的敘述不時被同臺進進出出的男女演員走路、放答錄機、鋸鐵條、吹風機的嘈雜聲打斷，突出在其中的是演員們似乎在製作什麼。果然，在戲劇接近尾聲時，鋸好的鐵條被一根根地焊接在一個鐵架上，像一棵枝枝蔓蔓的鐵樹，每個「枝端」上被演員們戳上蘋果和番茄，像一棵色彩鮮豔、形狀奇特的化學分子鍵模型。然後，男女演員取下鐵樹上的蘋果和番茄，向開動的吹風機瘋狂投擲，讓果漿紛落如雨，濺在戲劇活動空間裡的所有人身上。牟森強調「身體」動作的即興表演，是強烈的借助戲劇動作滾動戲劇的行為藝術意識。即使像林兆華導演的《棋人》，也大大弱化了臺詞的表意功能而肆意放大了行為。演員一邊忙於搭建鐵籠子，一邊毫不經心地說著話，吐詞並不清晰，許多時候，演員的搭建行為遠遠壓過了臺詞，人們關注的似乎是演員的技藝。而行為藝術，也總是以人自身的軀體為基本媒介，嫁接一些戲劇

的因素，來進行軀體的展示與張揚。曾經在北京郊區的一個上頭上，十幾名裸體男女疊在一起，共同完成《為無名山峰增高一釐米》的行為作品；《九個洞》則是九名裸體男女將自己的下體相交於地上的洞或凸出物，臥伏作靜止狀，似在構成一幅人與大地交尾的圖象。其場地及表演的方式，頗有環境戲劇的精髓流貫其中。從某種程度上，動詞化的戲劇與行為藝術達到了高度的一致。

總而言之，先鋒戲劇消解了劇本的中心地位，對傳統戲劇的「標準化」進行了無情的解構，刷新了人們對戲劇的認識。有人曾這樣評說：「實驗戲劇是因戲劇本身而存在的，它要表達的是戲劇存在的本身，而劇本內容只是成為戲劇為了表達自身的一種結構元素而已。……實驗戲劇要展示的是戲劇現在的真實存在狀態……這是一種新的戲劇觀念。」[34]而一位對先鋒戲劇身體力行的工作者說：「實際上自己特別強烈的戲劇是什麼？我覺得真不重要。我覺得重要的是這種姿態，這種姿態是不流俗，不媚俗，我就不跟你們一樣。除此之外，我做得還比你好，比你精彩，我做得還和整個觀眾心心相印。你看了我的戲了吧？你不理解，你不明白，沒事兒，你激動，你心跳，你到我這兒來以後，我就要給你一種強烈的印象，我的語言非常強烈，我要讓你徹底地在我面前按我的語言系統，按我的審美方式，來構築一個咱們舞臺上的一個共同的空間，在這種情況下，我覺得實驗戲劇就是一個姿態。」[35]的確，作為激進、前衛的先鋒戲劇，敢於挑戰戲劇的「合法化」地位，成為二十世紀末引人矚目的藝術風景。

[34] 易立明：《關於這樣一種實驗戲劇》，《今日先鋒》第7集，天津社會科學院出版社1999年。
[35] 許曉煜：《談話即道路》，湖南美術出版社1999年，第145頁。

下篇
20世紀末中國戲劇藝術思潮的共時形態

第四章　超越「情節劇」結構意識

　　作為敘事藝術，戲劇藝術的中心意識是講述故事，故事為戲劇敘事提供了外在框架，往往直接地搬用和模擬自亞里斯多德以來尤其是十九世紀歐洲頗為流行的「情節劇」的結構策略，企盼在戲劇文本中複現真實的世界。這種情節劇的經典語彙是條狀的邏輯結構：按自然時序作連貫敘述，注重事件的因果鏈和完整性、連續性，尋找一種穩定的因果關係，在一個閉鎖的結構中建立起一種超然的秩序。也就是說，這種情節劇，多以事件或人物為中心來結構劇情，一般要具備開端、發展、高潮、結局諸元素，才算是完整的結構形式。其敘事時間必然是一種線性時間，使情節變成一種人為性和順序性的時空敘述，故事也只能在一個敘事層面上線性發展。

　　這一情節劇的理論重鎮亞里斯多德有過這樣的表述：「情節有簡單的，有複雜的，因為情節所模仿的行動顯然有簡單與複雜之分。所謂『簡單的行動』，指按照我們所規定的限度連續進行，整一不變，不通過『突轉』與『發現』而到達結局的行動；所謂『複雜的行動』，指通過『發現』或『突轉』，或通過此二者而達到結局的行動。但『發現』與『突轉』必須由情節的結構中產生出來，成為前事的必然的或可然的結果。兩樁事是此先彼後，還是互為因果，這是大有區別的。」[1]在這裡，亞里斯多德

[1]　［希臘］亞里斯多德：《詩學》，人民文學出版社1962年，第32頁。

將直線到底的情節結構稱為簡單結構，有曲折變化的稱為複雜結構。但不管「簡單」、「複雜」與否，亞里斯多德注重的始終是「必然的」或「可然的」結果以及因果關係。而這段歷史上最早對戲劇結構形式進行分析的話語，也早已成為情節劇的經典。「情節劇」意識一時成為戲劇藝術的一種可靠的策略。然而，作為一種幻覺意識、一種敘事神話，「情節劇」意識鑄就了它與當代戲劇文化語境的齟齬。當代社會是一個色彩紛呈的多元並舉的世界，欲望奔湧，人欲橫流，生活是有種種聯繫和相互作用無窮無盡交織網路而成的立體結構，啟用單維的線性因果關聯的有序性和內聚力的邏輯結構，顯然脫離了當代戲劇的語言／生存環境。所以，當代戲劇超越了這種以情節為表徵的邏輯表述，使戲劇敘述辯證地超越了原先的「情節劇」──故事性水準，以及「情節劇的情節依賴的是令人難以置信的巧合、毫無破綻的偽裝及不可能的良心發現」，[2]打破了「情節劇」整一的結構模式，從注重情節敘述而轉向結構敘述，指向對事件的非邏輯性秩序的排列。

提供新的表意策略以取代「情節劇」式的敘事方式，是一個具有「實驗性」的行為。這種新的表意方式表現在新時期以來戲劇探索對戲劇形式的令人眼花繚亂的嘗試上，主要集中在「敘事層面」和「語言層面」上。

在「敘事層面」上，當代戲劇從根本上解構了有頭有尾的連續性敘事，間斷的、交錯的、反覆的結構取代了「情節劇」的組構方式，強化戲劇的空間擴張性。這種以空間性抵制時間連續性的戲劇結構，就其形態而論，可分為塊狀結構、情緒結構、複合結構以及外結構，明顯地展現了當代戲劇在「敘事」層面上對經

[2]　[英] 詹姆斯・史密斯：《情節劇》，中國戲劇出版社1992年，第77頁。

典進行反撥的努力。

當代戲劇的塊狀結構，是指情節的線性運動，變為塊狀的空間結構，抑或是心理空間和感覺空間。這種板塊接進式結構，採取的是板塊連接的結構形式，將故事段落和情節事件調整、擠壓成幾個大的板塊，以數個板塊的接進來完成整臺戲的創作。如高行健的《野人》，劇作者讓生態平衡、現代文明、考察野人和古文化《黑暗傳》，平行推進，通過一種「複調中的對位與對比」來實現多聲部多主題的追求。這種多維結構顯然表現在多聲部的對話、多表演區、多情節線索和複調主題上，使劇作者從那在一對矛盾衝突的主線上展現情節的開端、發展、高潮、結局，靠懸念作為推動力的線性結構中解放了出來。劇作一方面對歷史進程進行大跨度的縱向的歷時性的考察，一方面又把發生於不同時空的事物進行橫向的共時性的並列呈現，這裡的時間（從遠古至今）和空間（從遠古森林到現代大城市），既具體又抽象，因為它對具體的事件沒有直接的約束，只是在整體上給人一種廣闊和深遠的感覺。

當代戲劇中的情緒結構，既不以衝突律為基礎，也不以人物來貫穿，而是採用一種「以情緒演變為主」的結構方法。即把人物思想的各個側面，生活中相互關聯的各個場面，按照一種情緒的脈絡有機組合，並多層次地展開，從而完成對人物內心世界的深入刻畫。像馬中駿、賈鴻源的《路》，描寫的是一群青年馬路工的生活和勞動，但作者的立意蕩開了對馬路工的歌頌，而闡明瞭一條真理：要通向未來的文明，必須掃除愚昧，剷除舊習，鋪起一條純潔、高尚的心靈之路。這個戲具有象徵、寓意、哲理的意味，運用了情緒結構法，使本來平淡的生活籠罩上一層濃郁的、抒情的詩意，體現出一種深邃的意境。

話劇《十五樁離婚案的調查剖析》劇照

　　戲劇中的複合結構，主要通過增加敘述人和敘述角度交錯敘述，或使時空重疊、交叉而獲得的。如劉樹綱的《十五樁離婚案的調查剖析》，是一部具有速寫體風格和採訪式素材感的紀實性「報告劇」的演出樣式。劇中的男女敘述人不僅從外部來介紹人物，評價事件，同時還串演了戲裡的各種角色。一方面，在時空的連接上採用了現實時空套現實時空、現實時空套心理時空、心理時空又套心理時空，以及這三個不同層次的時空靈活交錯變換的獨特形態；另一方面，它又採用了敘述者、本戲、戲中戲以及戲中戲裡再套戲這四者穿插交織，組成戲劇的情節和場面，如在本戲——民事法庭審判離婚案件中，又有一層戲中戲，從而構成了多視角、多側面、多層次的複合結構。

　　當然，戲劇結構的設計並不一定非以「多重」來取勝，如果是這樣，就會造成新的模式化的出現。一個高明的戲劇藝術家總是因戲而異，根據戲的需要，而對戲的結構進行恰如其分的選擇設計。像徐曉鐘導演的《桑樹坪紀事》中的現代歌舞隊，既不

介入劇情，也不作客觀的描述，只是在劇情進行中間幾次「淡入」、「淡出」，不僅在劇中起到了關聯劇情的作用，更主要的是昇華了審美情感。顯然，在舞臺上由於現代歌舞隊的突兀出現，使觀眾的審美感情從戲中間離出來，把視點的焦距一下推遠——使眼前的事成為往事。歌舞隊在這裡便成了大於本戲的外結構。

這是對「戲」的通則——「情節劇」的顛覆和超越。被稱之為「馬戲晚會式」的組合戲劇《魔方》，構成戲的九個段落之間竟沒有設置任何情節聯繫，「結構上沒有一條明顯的戲劇線索，也沒有高潮，是由幾個風格迥異、似乎互不相干的戲劇小品拼湊成的大拼盤」，也「不是傳統的『焦點透視』，而是『散點透視』。」³它徹底打破了線性的因果性秩序。而維繫著這九個互不連貫的片斷的，是由擔任節目主持人的導演或演員穿梭其中、自由地連綴而成，體現出該劇作「馬戲」般的濃厚的片斷「組合」性。在《十五樁離婚案的調查剖析》中，被劇作者等量齊觀地並置著一件件離婚案，零散、並列，除了發生的地點——法庭相同外，找不到它們之間的任何情節點。但正是這些各自獨立的離婚鬧劇的綜合，才構成了一份完整的對城市離婚案的調查、剖析的綜合報告。可以說全劇的戲劇性存在於每一個獨立自足的鬧劇式的小插曲中，尤存在於它們的對立、對應之中。無場次話劇《大趨勢》亦如是，通過某軍事院校女教官對軍校畢業生的逐一走訪等幾個零碎的生活側面和故事組合，揚棄了傳統戲劇文本具有的情節性格等因素。

而在「語言層面」上，當代戲劇解構了經典戲劇的交流形式—對話。正如一些知名劇作家所說：「一齣戲在結構上的缺陷

³ 陶駿、陳亮：《我們的解法——〈魔方〉編導原則的幾點詮解》，《上海戲劇》1985年第4期。

是和對話的風格有極密切的關係」[4]，「語言和情節並非互不相關。它們相映生輝：一個情節的全部意義只有通過語言方能探討至深」。[5]對戲劇語言、對話的解構，從某種意義上說，也是對戲劇結構的一次有效的調整。

　　當代戲劇從布萊希特的語言形式中，就業已發現並借鑒了戲劇藉以敘述的語彙：語言、姿勢及其他視聽覺成分的綜合。戲劇對話被壓縮到最小程度，語言成分成為非對話的、無貫穿全劇的邏輯意義的聲音，而演員的形體動作和其他舞臺形式成分如道具的運動，則成了這種綜合語彙的主流。像高行健的《車站》，它的語言是借鑒了音樂上曲式的結構，主要運用了七種手段：一，兩組以上事不相干的對話互相穿插，然後再銜接到一起；二，兩個以上的人物同時各自說各自的心思，類似重唱；三，眾多人物講話時錯位拉開又部分重疊；四，以一個人物的語言作為主旋律，其他兩個人物的語言則用類似和聲的方式來陪襯；五，兩組對話和一個自言自語的獨白平行地進行，構成對比形式的複調；六，七個聲部中，由三個聲部的不斷銜接構成主旋律，其他四個聲部則平行地構成襯腔式的複調；七，在人物的語言好幾個聲部進行的同時，用音樂（即劇中「沉默的人」的音樂形象）來同他們進行對比，形成一種更為複雜的複調形式。顯然，《車站》刻意運用非對話式、非情境意義的語言，用「同音齊唱」消除了語言的戲劇性，卻使它贏得了多聲部意義的效果。

　　形體動作的表現力也更為豐富，它不僅僅是作為對話的附

4　[美]霍華德・勞遜：《戲劇與電影的劇作理論與技巧》，中國電影出版社1961年。

5　[英]弗賴伊：《為什麼要用詩體寫劇？》，《外國現代劇作家論劇作》，中國社會科學出版社1982年。

庸、作為文字的解釋，而是作為具有極大表現力的舞臺語彙，與對話互相輔充，共同去揭示人們行為與戲劇場景的意義。《桑樹坪紀事》中麥客上山、割麥、愛情、獵殺場面，對話均退隱到舞蹈語彙的背後，顯示出歌舞在動作與語言基礎上的延伸。《搭錯車》則用較大比重的歌舞，替代對話與動作，該劇也藉此被冠以「歌舞故事劇」之美稱。丁小平執導的《世界在她們手中》，把激烈拼搏的體育比賽處理成舞蹈化的形體表演，充滿青春活力的形體造型，把中國女排的姑娘們表現為一個集體、一座英雄群雕，賦予形體表演一種詩意、一種獨立的意蘊。上海的《芸香》的舞臺造型也很有魅力，如阿果與葉子結婚的場景，表達喜慶的對白被放逐，編導用一條漸漸橫貫舞臺的大幅紅綢，既表現結婚的排場、氣氛，也賦予強烈的舞臺造型美，透射出此時難以用言語傳達的熱烈情緒。從戲劇符號學的角度來看，這種「眾聲喧嘩」（巴赫金語）的語言形式具有遠比傳統文本的對話更大的「密度」。

顯然，這兩種新的表意策略的生成，敦促當代戲劇超越「情節劇」結構意識的單向功能，其前後構成關係由若干看上去並非有因果關聯的片斷組成，削弱抑或分離了戲劇各組成部分的關係，這是對傳統文本的邏輯性和一致性的反動，顯示了新的文化語境中後現代式戲劇的一般原則——「片斷」（fragmentation）化傾向。

一　結構——功能的重構

對「情節劇」結構的拆解，使得當代戲劇的「結構——功能」發生變異。率先在這方面進行探索的，是謝民的獨幕悲喜劇

《我為什麼死了》和馬中駿、賈鴻源、瞿新華的哲理短劇《屋外有熱流》。以此為標誌，當代戲劇吸收了西方戲劇技巧諸如象徵主義、表現主義、荒誕派等的精華，使戲劇結構的安置體現出新的特點。

1 從現實的真實到心靈的真實

隨著思想解放運動的深入開展，一批有抱負、有作為的戲劇藝術家，已不再滿足於戲劇只「提出並回答某個社會問題」，無法忍受一味提倡的「高臺教化」，對單調的寫實手法也感到厭倦。正是在這樣的創作背景下，謝民創作了他的《我為什麼死了》，開始了當代戲劇從注重現實真實到專注于心靈真實的轉換。

被謝民自己稱作是「喜劇中的悲劇」的《我為什麼死了》，以一種死者現身說法的近乎荒誕的形式，向人們訴說在那十分可悲又十分可笑的歲月裡，一位純真樂觀女性十分可笑又可悲的人生經歷。劇中的女主人公范辛，曾經是一位愛唱歌、愛跳舞、愛嗑瓜子的快活女性，卻被當作政治謠言的傳播者送入監獄，而又在春天已經來臨的時節猝然倒下。這裡，范辛被「四人幫」迫害致死的故事，是現實的真實，但劇作者卻讓她的鬼魂出沒於舞臺，嬉笑怒罵，為所欲為，以表現作者內心的無比憤慨。於是，現實的真實被心靈的真實所代替。這以後又出現了《屋外有熱流》、《絕對信號》、《路》、《一個死者對生者的訪問》等一系列探索性劇作。這些劇作不再駐足於膚淺地展示與現實直接相關的社會內容，不再注重題材的外在價值，而是越來越看好主體意識，他們力求通過自己獨特的思維方式、獨特的生活感受和獨特的審美觀念，去能動地表現人的心靈的真實。他們廣泛借鑒西方現代主義的象徵主義、表現主義、意識流、超現實主義等多種

藝術手法，將內心世界的矛盾衝突直接轉化為舞臺形象。像《一個死者對生者的訪問》，通過一位勇於同歹徒搏鬥而壯烈倒地的死者對生者的逐一訪問，剖析人物靈魂深處的真實。葉肖肖與歹徒如何英勇搏鬥的過程，是現實的真實，在這裡僅僅是全劇的一個引子。而葉肖肖在太平間的「復活」，飄然回到當代社會，去對人情世態作一次精神的漫遊，查訪和他同坐一車的乘客，卻是心理的真實，符合人的心理邏輯。《屋外有熱流》也同樣借助一個已經死去的人的舞臺形象，來表達他們對十年內亂使人靈魂變質的那種「強烈的義憤，強烈的愛憎，強烈的焦心」[6]。導演說，該劇的「劇本結構非同一般，改變了話劇舞臺上長期以來出現的『傳統戲劇』的格局——完整的故事情節，起承轉合的戲劇衝突，嚴謹的時間、空間限制。而這個劇本將現實生活中常見的、平常的道理放在不合常理、近乎怪誕的環境與衝突中展示，使之產生了意外震驚的效果」[7]。這就是《屋外有熱流》注重展示人物內心深處的隱秘。哥哥趙長康在冰天雪地的屋外，感到渾身充滿了生活的熱流；弟妹們精神空虛，他們在屋內雖然爐火通紅卻感到寒氣刺骨。這種冷熱的對比剝離了自然的屬性，它只是一種心靈的感覺和哲理的思考之結果，是生命的一種象徵形態。劇中人物和幽靈同處一個時空序列，他們可以招之即來，揮之即去；夢幻、回憶和現實生活場景在舞臺上可以相互交替或並列出現，時間和空間可以任意延伸、跳躍。這裡的一切，全都遵循著心靈真實的原則。

[6] 賈鴻源、馬中駿：《寫〈屋外有熱流〉的探索與思考》，《劇本》1980年第6期。

[7] 蘇樂慈：《〈屋外有熱流〉導演闡述》，《探索戲劇集》，上海文藝出版社1986年。

　　當代戲劇還力圖將現實的真實統一在心靈的真實之中。《絕對信號》描寫一列貨車的守車上的五個人物，該劇從頭至尾致力於人物內心的刻畫，讓人物在現實、夢幻、追憶的互相交融中展示心靈，並將人物內心活動變幻為可視、可聽、可感的舞臺形象。《狗兒爺涅槃》引入了小說的敘述性因素，加強了人物心理流程的揭示。狗兒爺的回憶、祁永年的幻影，都成為狗兒爺的內心獨白，編導努力把人物深藏內心的衝突予以外化。這樣，對人物主觀現實的掘進，不僅展現出一個癡戀土地的農民的心靈真實而且在一定程度上揭開了歷史、民族文化的內蘊。不消說，現實的真實在這裡只是一個契機或一個媒介，它的作用是引發出人物綿延不絕和紛繁複雜的內心活動。

2 從「散點式」結構到拼貼組合

　　從亞里斯多德「悲劇是對於一個嚴肅、完整，有一定長度的行動的模仿」[8]，到十七世紀強調時間、地點、情節的三整一律的古典主義「三一律」，戲劇要求其結構單一、完整，強調它的高度集中。但物質世界尤其是人的內心意識並非整齊劃一，它們更多地呈雜亂、零散、無序的狀態。於是，當代劇作家們開始有意打破傳統戲劇結構的整一性，開始將結構處理成零散性、開放性、無序性乃至未完成性的結構形態。其中，最典型地體現為「散點式」結構的建構和結構的拼貼組合。

　　馬中駿、秦培春的《紅房間、白房間、黑房間》是一出四幕喜劇，蘊有三條戲劇線索：24歲的浙江鄉鎮少婦葛藤子抱著孩子來上海尋找孩子的父親，孩子的父親李紅星卻早已另覓新歡，

[8]　[希臘] 亞里斯多德：《詩學》，人民文學出版社1962年，第19頁。

葛藤子受到一幫寄居在紅房間裡的馬路工的熱烈歡迎；昔日資本家的女兒甯恒，愛上了馬路工賀水夫，但資本家堅決反對；馬路清潔工甯娜愛上了一位青年畫家。這三條線平行發展，沒有因果關聯，就像劇中三個色調不同而又相互分隔的房間。全劇既無集中的情節和衝突，也無主要人物、次要人物的劃分，作者彷彿是隨意截取了一段現實生活，通過各色人物的喜怒哀樂，不加雕飾地展示出當代城市的生活面貌。這種對自然生活的自然的記錄，將昔日的戲劇的真實還原於現實的真實的方法，便是所謂「散點透視式」結構。組合式戲劇《魔方》則以九個片斷的組合，明言自己「不是傳統的『焦點透視』，而是『散點透視』」[9]，好像是關係鬆散的無主題變奏曲，以無限多解去叩問人生的意義。

　　所雲平編劇、李維新執導的《朱德軍長》，也體現出「散點透視」的結構特點。該劇以當代觀眾走進莊嚴肅穆的中國革命軍事博物館參觀為線索，用當代青年的眼光去審視革命前輩用鮮血和汗水繪製的歷史畫卷。因此，舞臺上出現三重時空層次：

> 作為參觀者又作為敘述者的當代男女青年，徜徉在博物館的展覽大廳裡；組合平臺前的一組當代生活短景：中國女排的拼搏，火箭的發射……；1927年南昌起義失敗後，朱德率領部隊轉戰湘粵一帶，直至湘南暴動的史實。

　　這三組初看上去各不相關的事件，被奇特地交織在一起，彼此交錯，互為間離。有時甚至不同時空層次的人和事同處在一個

9　陶駿、陳亮：《我們的解法——〈魔方〉編導原則的幾點詮解》，《上海戲劇》1985年第4期。

話劇《一個死者對生者的訪問》劇照

舞臺場面上，引發觀眾去感受歷史深沉的搏動與今天生活的緊密聯繫。

　　劉樹綱採用「全方位視點」的結構，完成了他的代表作《一個死者對生者的訪問》。該劇通過死者葉肖肖逐一走訪生者，引出當代社會各色人物的「眾生相」，折射出五光十色的社會現實問題。該劇運用了拼湊技法，「把音樂、歌唱、舞蹈、造型等多種手段融匯在一個戲裡，甚至用戴面具來表演人物。」[10]過士行編劇、林兆華導演的《鳥人》，以顛覆自身的結構來達到無中心的戲劇呈現。無論是養鳥、唱戲和大侃心理分析，這三者間並不構成矛盾張力，因而《鳥人》猶若拼貼而成的玻璃碎片。鳥人談鳥是有趣，三爺唱戲是有趣，丁保羅侃佛洛德也是有趣。那位鳥學專家陳博士所表現出的大陸知識分子的漫畫形象及三爺對外國專家查理的調侃，也並無關聯現實問題的深度，它們都只是劇中

[10]　劉樹綱：《創作瑣談》，《1984、1985年獲獎戲劇集》，中國戲劇出版社1989年。

的調料，不過是加強戲劇趣味而已。正是在這種意義上，《鳥人》的意圖表明了它是一出富於後現代色彩的拼貼畫。

臺灣「表演工作坊」1986年創作、演出的《暗戀桃花源》（賴聲川策劃、導演，集體即興創作完成），是一出包容了《暗戀》與《桃花源》這兩出戲夾戲的戲。《暗戀》敘述了四十年代末一對青年男女的愛情，三十年後相見百感交集，無言唏噓。《桃花源》戲擬陶淵明的原作，時空為「晉太原中」，一對捕魚為生的夫妻的遭遇。這原本是兩個劇團的戲，由於劇場管理員在時間安排、場地調度上的差錯，加上兩個劇團又互不相讓，於是《暗戀》和《桃花源》便忽前忽後、錯落交疊地在同一場地進行排演。在雙重的戲夾戲中，一古一今，一悲一喜，彼此抵觸又彼此反襯，組合成一出奇特的拼貼結構的現代寓言劇。

如果說《暗戀桃花源》的拼貼出於集體即興創作之故，那麼，「穿幫劇社」的《思凡》則是一次極為自覺的藝術行為。孟京輝編導的《思凡》，根據古典戲曲劇碼《思凡‧雙下山》與義大利小說家薄伽丘的小說《十日談》改編：先寫小尼姑下山遇小和尚，再說《十日談》中的兩則故事：某男青年到旅店借宿，與店主女兒偷情相愛；馬夫爬上了王后的臥榻。「思凡成真」、「偷情成功」的中西故事的組合，使舞臺表現呈現出輕鬆滑稽和遊笑調侃的風格，卻是人的「凡心」或愛情甚至性壓抑的直白渲泄。

當代中國劇壇不可抑止地出現了一批「情節組裝」、「故事拼貼」的戲劇，它們是：林兆華導演的《中國孤兒》，系中國元人紀君祥的《趙氏孤兒》與法國伏爾泰的《中國孤兒》的拼貼；孟京輝執導的《放下你的鞭子‧沃伊采克》，將抗戰期間的街頭劇與德國畢希納的名劇拼合在一起；林蔭宇導演的《戰地玉人

魂》，為中國的《八女投江》和前蘇聯的《這裡的黎明靜悄悄》
的拼貼。在素來講「立主腦，減頭緒」，講「貫穿動作」與「行
動統一」的中國戲劇語境中，這種「拼貼」、「組裝」的「演故
事」的方法，無疑是先鋒的，其結構特徵，非常貼近後現代主義
的基本特徵之一「拼湊」。只不過，在中國劇作家這裡，拼湊是
在劇作家主體高揚下理性的選擇，在對傳統結構模式的反叛和顛
覆中，仍然能形成自己獨有的風格。

3 理性基礎上的荒誕變形

　　荒誕劇是第二次世界大戰後，在法國巴黎產生的一種戲劇流
派，1950、1960年代開始統治整個西方劇壇。1961年，英國的戲
劇理論家馬丁・艾思林把這一風靡西方世界的「新戲劇」，言簡
意賅地概括為「荒誕派戲劇」，這一術語遂成為對該流派的經典
概括。在這以荒誕的形式直喻荒誕的內容的先鋒戲劇中，意義的
缺失，關係的斷裂，邏輯的混亂，常理的違背，語言的貶
值……，這一切都被直截了當地展示於舞臺，藝術家以大膽的想
像和多種手段「直取」「荒誕的真實」。荒誕派戲劇揚棄了傳統
的戲劇衝突，揚棄了「起因、展開、高潮、結局」的情節結構，
而代之以無矛盾衝突、無起伏跌宕、甚至無頭無尾的「非戲劇
性」的戲劇展示，「非情節性」的情節鋪陳。「情節，在我看來
是任意安排的，我覺得整個戲劇，都有某種虛假的東西」[11]。結
構精巧完整的戲劇，意味著對現實生活的某種可知性的藝術理
解，而在荒誕派戲劇家眼裡，這種題旨明確的結構安排，當屬人
為的任意剪裁而充斥虛假的成分。因此，荒誕派戲劇徹底打破了

[11] [法] 尤奈斯庫：《戲劇經驗談》，《荒誕派戲劇》，中國人民大學出版
　　社1996年，第39頁。

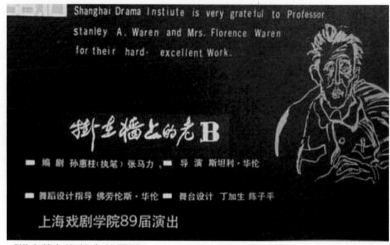

《掛在牆上的老B》節目單

原有的戲劇結構模式，剔除了種種「非本質的東西」，取消了人為的戲劇懸念，而只是在舞臺上設定形形色色的境遇，直陳形形色色的場景，白描形形色色的夢境，重複形形色色的動作，以此誘發觀眾對意義缺失的荒誕本質的思考。

當代戲劇出現過借鑒、研討荒誕劇戲劇手法的熱潮。劇作家高行健、魏明倫、劉樹綱、沙葉新等對此頗為鍾情，創作出一批具有荒誕特色與品味的戲劇作品：《車站》、《潘金蓮》、《一個死者對生者的訪問》、《耶穌、孔子、披頭士列儂》、《掛在牆上的老B》、《屋外有熱流》、《尋找男子漢》等。有的側重內容，有的則側重形式。從整體看，荒誕色調醒目，劇形奇特，哲理意蘊深遠，具有強烈理性色彩。這批中國式的荒誕戲劇，對傳統戲劇觀念無疑是一次強烈的衝擊和反撥，給中國戲劇的沉悶空氣帶來了一線生機。

　　《車站》明顯地受到了荒誕派戲劇貝克特的《等待果陀》的影響，用荒誕的形式，象徵的手法，直喻性結構，表達劇作者的哲理思考，那就是如導演林兆華所解釋的：「對等待的麻痹，對進取的惰性。」[12]這是一個城郊公共汽車站，聚集在此等車的有要去趕一局棋的「大爺」、在公園門口第一次約會的「姑娘」、忙於複習功課考大學的「戴眼鏡的」、急於回家洗涮的「做母親的」、專程進城赴宴的供銷社「馬主任」，還有一個「沉默的人」，……他們一等再等，汽車不是不靠站，就是渺無蹤影。他們焦急、煩躁、抱怨、失望，一等整整過了十個年頭，人們才發現站牌上沒有站名，似乎張貼過廣告，卻又被風吹雨打，早沒影兒了。「姑娘」長出了白頭髮，「做母親的」頭髮全部花白了，「戴眼鏡的」錯過了報考學校的年齡。與貝克特不同的是，高行健明確，他的「車站」有種象徵意味。特別是劇中沒有貝克特式對人生否定的悲觀意識，仍然企圖在劇中說明些什麼、批評些什麼，所以在「荒謬」的外衣中，仍然包藏有一顆批判現實主義的心，「分明是一些很直接、很明確、很強烈的對現實社會的政治性的批判」[13]，該劇當是理性基礎上的荒誕。

　　魏明倫的川劇《潘金蓮》乾脆命名為「荒誕川劇」，它「襲取了『荒謬劇』人物錯亂的技巧，但究其意旨，卻在為潘金蓮做翻案文章，以達伸張女權的目的」[14]，看來借取的多是荒誕的形式與方法，其內容依然有強烈的理性思辨色彩。全劇分設荒誕與非荒誕的雙線結構，橫向縱向的對比形式。主線戲，講述了一個

[12] 轉引自葉廷芳《「墾荒」者的足跡與風采》，《文藝研究》1992年第5期。
[13] 杜高：《〈車站〉三人談》，《戲劇報》1984年第3期。
[14] 馬森：《中國大陸的「荒謬劇」》，《當代戲劇》，臺灣時報出版公司1991年。

女人和四個男人的故事，「佛面獸心」的張大戶、「懦弱善心」
的武大郎、「鐵面冷心」的武松、「粉面狼心」的西門慶，依次
迫使潘金蓮走向沉淪。副線戲，強化思辨色彩，施耐庵、賈寶
玉、安娜‧卡列尼娜、武則天、七品芝麻官、紅娘、呂莎莎、人
民法庭庭長、現代阿飛等古今中外人物，與潘金蓮交流感情，展
開法律、道德上的論辯，引發人們從幻覺中跳出來，對劇作作理
性的判斷。古今中外人物共時空，也是誇張、荒唐的直觀表現形
式，直喻人物隱秘的心理活動。對潘金蓮的命運進行評說，看上
去好似荒誕不經，其實卻是劇作者對婦女問題的深刻反思。

4 從戲劇性形式到敘述性形式

早在1960年代，佐臨就著文指出，當今世界主要存有兩種戲
劇觀，即造成生活幻覺的戲劇觀和破除幻覺的戲劇觀。與之相對
應的，斯坦尼斯拉夫斯基代表了寫實的戲劇觀，而布萊希特則代
表著敘述的戲劇觀。進入1980年代，中國戲劇界把學習借鑒的重
心，由斯坦尼斯拉夫斯基獨佔天下，開始轉向於布萊希特。

布萊希特的理論出發點，是對以亞里斯多德為代表的戲劇傳
統進行反叛，其核心是「陌生化」理論，所以又叫做非亞里斯多
德體系。布萊希特指出：「戲劇必須使觀眾驚異，而這就要借助
於技巧，把熟悉的事物變為陌生，以便除卻所要表現的人物和事
件中被認為理所當然、眾所周知、明白無誤的因素，使之產生驚
訝和新奇的效果。」「使觀眾對所表演的事件採取探討、批判的
態度」，即「使人們對對象物產生陌生感的同時又認識它」[15]。
這便是所謂「認識（熟悉）──不認識（陌生）──認識」的三

[15] 轉引自葉廷芳《現代藝術的探險者》，花城出版社1987年，第239頁。

話劇《伽利略傳》劇照

級跳。由於戲劇觀的改變，整個舞臺開始發生傾斜：舞臺不再
「化身」為事件，而是在敘述事件；觀眾不再只是被動接受，而
是能動地作出自己的判斷；劇作家不再用暗示法渲泄感情，而是
用說理的手法把感情變成認識；情節不再是直線自然地展開，而
是不規則地跳躍式進行。

　　高行健追求的就是這種非亞里斯多德式的戲劇境界。他曾就
敘述問題在文中多有表述，並且認為：「一旦承認戲劇中的敘述
性，不受實在的時空的約束，便可以隨心所欲建立各種各樣的時
空關係，戲劇的表演就擁有象語言一樣充分的自由。」[16]在他的
劇作中，敘述性因素也非常突出。如《絕對信號》，任人物自由
打開自己心扉，袒露隱情，把真善美和假惡醜的事物擺在觀眾的
面前，任憑觀眾思考、選擇。人物「內心的話」，也不是亞里斯
多德式的用「畫外音」的表現方式，而是由人物自己直接說出，
使觀眾深入到人物的內心深處，從而作出理智的判斷。

[16]　高行健：《對一種現代戲劇的追求》，中國戲劇出版社1988年，第82頁。

　　布萊希特所著的《伽利略傳》，被認為是成功地傳達了非亞里斯多德敘述體戲劇思想的演出。導演深信「辯證戲劇深刻的思想內容和它巨大的藝術魅力，以及生動的舞臺形態，將給觀眾的思想和藝術感知帶來新的震動」[17]。因而加強了伽利略的自我批評，強調了戲的辯證色彩和間離手法。尤其是對作為全劇敘述人的說唱藝人夫婦的處理，極為成功。布萊希特的敘述體戲劇不分幕分場，而是分成若干段落。導演巧妙地以說唱藝人的演唱貫穿，既評價事件又連貫劇情，保持了全劇敘述的流暢性。他們既是角色之一，又充當全劇的敘述者。他們與劇情若即若離，既在劇情之中，又超乎劇情之外。他們的存在，時時提醒觀眾：在觀眾面前的生活場景，是一種變形的現實生活，是表現生活的戲劇，而不是戲劇本身。充分給予觀眾干預舞臺上所反映的事物的權利，幫助觀眾的思考能動地超出觀看的範圍。

　　傳統的敘述形式，敘述因素一般是作為戲劇的附加成分，置於劇情之外。為使敘述成為重要的構成因素，使之融入情節之發展中，當代劇作家作了必要的調整。首先是使敘述主體向客體靠近，參與劇情，敘述人以雙重身分出現，既是敘述人又是劇中角色。如《十五椿離婚案的調查剖析》中的敘述人在戲中扮演「千面人」，整個戲劇情景均是敘述人的切身經歷和內心感受。第二是把縱的敘述溶到橫的場景之中，其時間性和因果關係被冷置，使空間性內容得到充分拓展。如《桑樹坪紀事》中時間性和社會背景被虛化，著重描繪的是桑樹坪農民的日常事件，來表現大文化背景中民族傳統意識的種種表現。第三是把往事和內心活動化為舞臺場面，用直觀動作加以表現，從而消除回憶者（敘述人）

[17] 陳禺頁：《從〈伽利略傳〉到〈高加索灰闌記〉》，《青藝》1985年第4期。

與往事、幻覺之間的不同時態的限制，使現實與想像，客觀生活進程與主觀意識活動進行自由轉換與連接。如《狗兒爺涅槃》的戲劇情節，是在狗兒爺的回憶和幻覺中展開的，而他所回憶的往事和幻覺視象都隨著他的敘述化為現實動作和具體場面，呈現在觀眾的面前。由於這些場景均是主人公「心理化了的現實」（黑格爾語），被心理流程所統攝，所以人物的敘述與再現性戲劇場面能夠自然地融為一體。

二　「不像戲的戲」的結構形式

著名導演胡偉民曾著文聲稱，「戲劇，開始從封閉式的戲劇走向開放式的戲劇」。而所謂「開放式戲劇」的一個特徵，就是「中國的話劇舞臺上出現了一些在結構上講，簡直不像戲的戲」。他說：

> 李漁的「立主腦」、「減頭緒」經典性的指示，現在有很多作家不遵守，而是無主腦、多頭緒。給你紛雜的一片，讓你自己去想。多層次、輻射式的結構，在小說創作中就寫這樣的小說；在戲劇裡如高行健就寫這樣的作品，在結構方法上很不一樣。結構不僅是個技巧問題，而是一個戲劇思維問題，對生活如何認識以及用什麼手段來表現我所認識的生活。因此，結構問題不僅是技術上的問題，而且是作家對生活的認識把握以及表達生活的熱情。現在，出現了一種新的戲劇思維，改變了單純講故事的法規。在敘事的方法上不是按照順序先第一件，然後第二件、第三件，而是跳著來，先講第七件，然後第五件、第四件、第

> 八件，它是七跳八跳，往往是以人的心理情緒來結構全
> 劇，而不是按照事件的順序來結構全劇，再也不是以講一
> 個故事為滿足，而是以深刻的挖掘人物的內心來表達人物
> 的深層意識來結構全劇。[18]

　　的確，當代戲劇實行著對傳統戲劇的一次大規模的沖涮，戲
劇結構正在擺脫傳統的結構模式，建立著「不像戲的戲」之新
的結構形式，出現了較為陌生的「冰糖葫蘆式」結構、散文體
結構、電影式結構、馬戲晚會式拼盤結構、「多聲部與複調結
構」……，呈現出多元發展的態勢。

1 「冰糖葫蘆式」結構

　　英國戲劇理論家阿契爾在《劇作法》一書中，對戲劇結構曾
有過三個形象的比喻：

> 粗略說來，一共有三種不同的一致：葡萄乾布丁式的一
> 致，繩子或鏈條式的一致，以及巴特農神殿式的一致。讓
> 我們分別稱它們為調和的一致，銜接的一致，結構或組織
> 的一致。[19]

　　這大致上就是指三類結構形式。1980年5月，沙葉新運用
「繩子或鏈條式」、借鑒布萊希特的《第三帝國的恐懼與痛苦》
的結構方式，創作了轟動一時的段落體話劇《陳毅市長》，佐臨

[18] 胡偉民：《開放的戲劇（之二）》，《劇藝百家》1985年第2期。
[19] ［英］威廉・阿契爾：《劇作法》，中國戲劇出版社1964年，第111頁。

話劇《陳毅市長》劇照

先生別出心裁地冠以此劇為「冰糖葫蘆式」結構[20]。此劇選取了十段生活的橫切面，由陳毅這一中心人物貫串始終，表現改造「冒險家樂園」的大上海的一系列紛繁複雜的鬥爭場景。但要表現解放初期改造上海的全景式社會圖景，傳統的一人一事顯然很難適應。因此，沙葉新讓戲劇的各個場景獨立成篇，「表現為一系列的事件，彼此多少有著密切的交織或者聯繫關係，但卻並沒有形式任何勻稱的相互依賴」[21]，看不出什麼埋伏照應，也不講什麼起承轉合，在開拓表現廣闊的生活面上，作了有益的嘗試。

　　沙葉新在談及自己的構思時說：「我想寫的歷史時期雖然只有兩年，可是這兩年裡每年都有許多重大的歷史事件；我所想寫的陳毅同志的革命事蹟和思想品質儘管已有所選擇，但仍然是多方面的。這就使得劇本在結構時遇到很大的困難。如果以傳統的結構方式，以某一中心事件來貫串全劇，僅寫陳毅的一人一事，顯然不行。因此，我便採用了現在這種我稱之為『冰糖葫蘆式』的結構方式；沒有統一的中心事件，只以陳毅這一主要人物來貫

[20]　佐臨：《沙葉新劇作選‧序》，江西人民出版社1986年。

[21]　譚霈生、路海波：《話劇藝術概論》，中國戲劇出版社，第72頁。

穿全劇；各場之間不相連貫，每一場都獨立成章，各有自己的一個完整的故事。」[22]這種結構，去「三一律」而代之以「三不一律」，時間空間錯位，動作情節風馬牛不相及，十幕戲如同十塊碎片，但一系列精心選擇的戲劇場面，一系列發人深思的生活片斷，使我們看見了「舞臺上出現的一些為數較少的事件，我們也彷彿知曉了許多在動作進行時和在幕間在舞臺外發生的許多別的事件」，以及「在開幕前就已經發生過的其他事件」[23]。

這種結構，近似於布萊希特的「敘事式」戲劇結構，它從注重線式情節線的描述，轉到注重生活場面的描繪上來。其好處在於，可以更好地反映生活的繁富性和複雜性，有利於通過豐富的生活畫面，多方面地刻畫人物的性格。這一結構形式，還體現在白文的《一個美國朋友眼睛裡的中國》、李維新、鄭邦玉等集體創作的《原子與愛情》、中央實驗話劇院的《周君恩來》等劇作上。《一個美國朋友眼睛裡的中國》以12個片斷構成，而以主人公愛德格・斯諾的訪問足跡串聯起來；《原子與愛情》採取了大跨度（前後15年）、多場景（全劇近30場）、大段回述的方式，全劇沒有中心事件，以原子武器試驗和愛情糾葛為貫串線索，著力塑造了幾位新老科學家的生動形象。《周君恩來》全劇不設置中心事件，而將眾多分散的事件並列地串聯在一起。連老劇作家陳白塵在改編《阿Q正傳》時，也一反傳統劇作的集中、凝聚，「向小說靠攏」，「依照原著的章節次序，大致不變地轉換成多場景劇」[24]，以反映廣闊的社會生活圖景和人物性格的各個側面。

[22] 沙葉新：《寫在〈陳毅市長〉發表的時候》，《劇本》1980年第5期。

[23] ［美］霍華德・勞遜：《戲劇與電影的劇作理論與技巧》，中國電影出版社1961年，第237頁。

[24] 陳白塵：《向〈阿Q正傳〉再學習》，《文藝報》1981年第19期。

話劇《原子與愛情》節目單

2 馬戲晚會式拼盤結構

1970年代中期，東德戲劇家海納・米勒創作了一系列的「組合式戲劇」，如《戰鬥》、《哈姆雷特機器》、《鞏德林的生平普魯士的弗裡德利希萊辛的睡眠夢幻喊叫》等。不管這些劇作有無對中國劇作家發生影響，但這種組合的樣式卻出現在一批並不熟諳戲劇藝術規律的門外漢的創作中。

1985年，由上海師範大學政幹班學員陶駿、王執東等集體編導的《魔方》，共有九個互不連貫、各自獨立的片斷，由擔任節目主持人的導演或演員穿梭其間，跳進跳出，自由地加以連綴。在大約兩個多鐘頭的演出中，一新觀眾耳目。這九個體裁、樣式、思想、情趣不同又彼此獨立的段落，包括：

黑洞：三個正在排戲的大學生，結伴到一個大岩洞體驗神祕感覺，不料路盡糧絕，進退兩難。在伸手不見五指、滴水可聞的死寂與黑暗中，他們預感到死神的降臨。他們不願帶著不潔的靈魂與死神相對，便虔誠地檢討自己往日的過失。詩人承認他的成功，實際上是沽名釣譽的欺騙，導演承認他的摩托車是昧著良心拿藝術做交易的贓物，女明星披露她在舞臺上擅演愛情戲然本質

上憎恨愛情，……突然，節目主持人打斷演出，他們紛紛狡黠地推翻在死神面前的懺悔詞，理由是剛才不過是在演戲。

流行色：在「一九八五年秋──流行色」的看板下，廣告工正在佈置色譜板。一男子瞟了黑色色譜板一眼，匆匆而去；一摩登女郎專程趕來，看到紅色色譜板，扭頭便走。當男子全身著黑、女郎渾身透紅得意而來時，似乎發現自己錯了。當男子換為紅裝、女子換上黑服重新返回，並暗自嘲笑對方不合時宜時，才發現流行色是「紅黑」兩色。女郎急中生智，脫下黑上裝，露出紅襯衣；男子如法炮製，脫去紅上裝，露出黑背心。可是，流行色迅速變化著，無可奈何的男女各自以素色便裝與七彩衣來應付這個迅速變化的世界。

女大學生圓舞曲：記者採訪一位元主動報名到新疆工作的女大學生，詢問她的報名動機、政治信仰、周圍反應和愛情觀念。女大學生不假思索，隨意作答，給人一種樸實自然、不加偽飾的親切感，但她的回答中分明包含著某種苦澀、嘲弄乃至偏頗，令人難以說清當代大學生究竟屬於哪種顏色。

廣告：衣著入時的廣告商，借《魔方》上演之機，替所謂「中華實業開發大學」作廣告。該校教授現代舞、迷你化妝術、送禮語言學、擺攤地理學，組織交際舞會、准考證號碼對獎活動。教員有鄧麗君的親戚鄧麗絲小姐、姿三四郎的後裔姿三八郎先生。不問年齡、性別、相貌、健康、政治傾向，交1500元者均可「入學」。

雨中曲：在路口，遠遠飄來兩朵雨傘。傘下都有一對情意綿綿的戀人。一對是瀟灑的男子和風流的女子，一對是矮胖的男人和跛足的少女，他們擦肩而過。時間流逝，第一對新婚燕爾，第二對已為人父母。同樣是綿綿雨絲，第一對已經離異，那男子在

《魔方》劇照

雨中躑躅獨步；第二對中妻子已死，丈夫臂纏黑紗，懷抱嬰兒，悼念著亡妻。

　　繞道而行：主持人在大道上放置一塊「繞道而行」的木牌，過往行人紛紛繞道而行。一位老漢戴上「糾察」臂章，自告奮勇地出來維持秩序。最後，連安置木牌的主持人也疑惑起來，不由自主地尾隨眾人走上泥濘小路。突然，尋找父親的小女孩越過木牌，向那平坦的大道奔去。

　　和解：答錄機一邊是喝茶、下棋、打撲克的老人，一邊是活躍好動、愛跳迪斯可的青年。老年人喜聽京戲，青年人愛播現代舞曲，他們幾番爭奪答錄機，竟至拔拳相向。節目主持人以一曲「京劇迪斯可」和解了兩代人的紛爭。

　　無聲的幸福：體貼的丈夫和文靜的啞妻組成一個幸福的家庭。丈夫請醫生用針灸治好了妻子的毛病。不料，恢復語言能力的妻子一古腦兒把多年的心裡話、政治語彙、街頭巷議傾倒而出，欲罷不能。丈夫難以忍受這些沒完沒了的噪音和騷擾，用針

把自己扎成啞巴。幸福的家庭又恢復了原來的平靜與溫馨。

宇宙對話：宇宙，星光閃爍，神祕難測。人們仰望長空，在心靈空間與外星人遙相對話。人們幻想著沒有總統、沒有家長、戰爭被人遺忘的未來。

顯然，上面的列舉說明該劇的樣式非常特殊，它像由不同涼菜組合成的大拼盤，像馬戲雜耍晚會的節目組合，沒有整一的動作和形而上層面的統一，猶如互不關涉的折子戲。然，它表現的是更深一層的內在聯繫。編導者說：「這是一個動的世界，我們的戲劇模式也不應該是僵死的。」「《魔方》在任何一本編劇法上都找不到它的歸屬，那麼就給它命名吧，『馬戲晚會式』！這個提法有兩個含義：一是結構上它沒有一條明顯的戲劇線索，也沒有高潮，是由幾個風格迥異、似乎互不相干的戲劇小品拼成的一個大拼盤。不是傳統的『焦點透視』，而是『散點透視』。」「舞臺是一個千變萬化的大魔方，世界也是如此。聽說魔方存在1024種解法，我們努力尋找屬於我們自己的解法。」[25]

像魔方有1024種解法那樣，拼盤式戲劇《魔方》也有無數解法，它像繁複多變的大千世界一樣，存在著無限多樣的可能性，並非尋求非此即彼的單一答案，沒有明晰的指示路標，讓觀眾去思考、分析、豐富這個複雜的現實。

3 「散文式」結構

「散文式」結構不追求人為的戲劇性，將全劇構成嚴密的整體，而側重於截取一系列平平常常的生活片斷，根據劇作者的「戲劇性」連綴，組合成一個「形散神不散」的藝術有機體。

[25] 陶駿、陳亮：《我們的解法——〈魔方〉編導原則的幾點詮解》，《上海戲劇》1985年第4期。

西文中「平淡無味」所用的詞是prosaic，是「散文」prose的派生詞，本意為「散文體的」，這恰好說明「散文式」結構不注重故事情節而講究真實自然、追求情調意境的事實。

這種結構，追求「戲劇的生活化」。像劇作《婆婆媽媽》、《街上流行紅裙子》、《五（二）班日誌》、《宋指導員的日記》、《左鄰右舍》、《田野又是青紗帳》、《街頭小夜曲》等，借助散文靈活自由的形式和長於敘事、抒情、議論的藝術功能，採用非戲劇性的敘述方式，來聯結戲劇場面和動作體系。李龍雲就說：「我傾心於散漫體結構。傾心於散漫體與其他結構方式的有機統一。」[26]恐怕即是當代戲劇藝術家對散文體劇作追求願望的體現。

沈虹光的《五（二）班日誌》和漠雁、蕭玉澤的《宋指導員的日記》，以一個物體細節（「日誌」與「日記」）作為媒介，把眾多人物和情節、分散不相連貫的生活場面連接在一起。兒童劇《五（二）班日誌》突破了表現一個封閉自足的微型世界的框範，展現了一個家庭、學校、社會場景時空頻繁交錯、寓多樣性於統一之中的複雜世界。劇作家不講述一個有頭有尾、扣人心弦的緊張故事，也不提供和諧地導向結局的完整情節，而只是展開一系列精心選擇的戲劇短景，一系列發人深思的生活斷片。全劇開始時，五（二）班在校運會拔河比賽中一度失利，吳勇、郎軍力氣使不到一起，童明明的瞎指揮，引起了片刻的混亂。然而，劇作毫無過渡地跳接一系列形態不同、情趣各異的學生家庭生活的瑣事，放到複雜的社會生活背景去加以透視：妮母教妮娜在同學面前說假話、奶奶對童明明嬌縱、郎經理把看電影說成開會的

[26] 李龍雲：《學習・思索・追求》，《小井風波錄》，黑龍江人民出版社 1987年，第31頁。

謊言、吳大昌對孩子不問青紅皂白的打罵……。彼此毫無關聯、毫無糾葛的並列著的五個學生的家庭瑣碎的生活場面，情趣各異的學生生活的戲劇短景，鬆散得幾乎難以找到它們共同的凝聚點。但眾多人物系列不同的家庭經歷，正是編導者用以展現學校生活的廣闊社會生活背景的有機內容。編者沈虹光說：「在學校採訪時，進入我腦子中的盡是一些小事，然而我卻感覺到它們像許多窗口，讓人從那裡窺見到社會中一些較為深刻的矛盾。」[27]

由業餘作者史美俊、張志成編寫的獨幕劇《婆婆媽媽》，把「開會」巨細無漏地搬上舞臺。在改選女工委員的班組會上，紡紗女工時而收衣服、沖奶粉、哄孩子、換尿布，時而七嘴八舌地拌嘴、吵鬧、嘔氣……，劇作曾被人視為「太平庸瑣碎，缺乏戲劇性」。但導演張應湘卻認為：「透過她們的哭笑吵鬧和婆婆媽媽的紛繁瑣事，讓我們看到了一群當代女工，特別是年輕媽媽們的歡樂和煩惱，同時還看到了她們美好的心靈。」[28]編導者努力表現普通人的喜怒哀樂和平淡生活，去發掘日常生活中深藏不露的戲劇性與詩意。

在馬中駿、賈鴻源共同創作的《街上流行紅裙子》中，戲劇場景選擇在像女工更衣室或集體宿舍這樣的公共活動場所，讓人物按照一定的生活方式、依據各自不同的性格邏輯，對客觀環境作出反應。兩個主要人物陶星兒和阿香的故事幾乎是平列、齊頭並進的。另外一些人物的設計也不例外：對女兒既負疚又深深懷念的陶思凱、表面逢場作戲實則追求誠摯愛情的民警董曉勤、對突然發現身患癌症不無憂慮又較為達觀的土根夫婦、習慣使然以致對女兒所作所為看不順眼又不無愛心的值班長、生活在眷戀中

[27] 沈虹光：《〈五（二）班日誌〉創作情況》，《長江戲劇》1983年第2期。
[28] 張應湘：《〈婆婆媽媽〉導演手記》，《戲劇報》1983年第6期。

根據話劇改編的電影《街上
流行紅裙子》海報

的賣花老人等。他們的出現和充滿著生活情趣的小插曲，並不構成環環緊扣的情節鏈條的特定環節，也不是構成戲劇轉機的激發因素。它們並列地、平等地、各自成為戲劇敘事的單元，共同構成繁富多義的生活圖景。而劇作的豐富性和多義性，主要是借助散文化的情節結構，以及在這一結構下人物行為的複雜內涵來表達的。

4 「電影式」結構

有人在盛讚查麗芳導演的話劇《死水微瀾》的文章中這樣說：

> 舞臺場面時而淡出淡入時而跳出跳入，同中性的舞臺空間和寫意的佈景結合的如魚得水。這種電影特有的思維方式—蒙太奇思維方式能有機地溶入戲劇，在舞臺演出中大顯身手……它至少給我們兩點啟示：蒙太奇技巧並非只是為電影藝術而存在；按照舞臺藝術的假定性原則，蒙太奇

技巧也許更有可能成為戲劇藝術的主要敘述手段和表現方
法之一。[29]

　　當代戲劇藝術的確與電影有密切的聯繫，並表現出「戲劇電
影化」的發展態勢。這種「電影化」的戲劇結構的特點，當在它
的不受傳統戲劇時空限制的表現情節的電影蒙太奇手法的運用
上。像都鬱的《哦，大森林》、程浦林的《再見了，巴黎》、賈
鴻源、馬中駿的《路》、劉樹綱的《靈與肉》、宗福先、賀國甫
的《血，總是熱的》、查麗芳執導的《死水微瀾》等，均是當代
劇壇蓬勃湧現的「電影式」結構戲劇樣式。

　　都鬱的《哦，大森林》，首先在當代舞臺上體現出「電影
化」傾向。這個劇雖然只分六幕，但它在同一幕中常常利用切
光、壓光等燈光手段，來實現場景的靈活轉換，從而打破了一幕
（場）一個場景的傳統方式。程浦林的《再見了，巴黎》電影化
傾向稍顯一些。然這些劇的主要結構還是傳統話劇式的順敘，場
景轉換也只是用了某些穿插。只能算是「電影化」結構的萌動。

　　劉樹綱根據美國影片《出賣靈肉的人》改編而成的多場景舞
臺劇《靈與肉》，該是「電影式」戲劇結構之成形。該劇在二
個多小時的演出中，場景多達29個。有些場景像電影鏡頭一般短
促，時空之變換幾乎是隨心所欲的輕巧靈便。劉樹綱在劇作說明
中稱：「除了此劇在思想上有較強的現實意義之外，對演出形式
進行探索的興趣，促使萌動改編的念頭。」因此，改編本「試圖
打破傳統的分幕分場和時空觀念，在場景的變幻上要求有更大的
跳動的自由。結構上是多場次的。場次的變換用燈光控制，場

[29] 郭富民：《話劇舞臺上的一次創造性實驗》，《戲劇》1992年第3期。

次之間的組接變換，應當達到電影上的『淡出』，『淡入』，『溶』，『化』，『劃』，『甩』，『漸隱』，『漸現』，甚至無技巧剪輯的直接切入，以圖能達到一種特殊的蒙太奇效果。」[30]

《路》劇中，老實厚道的修路工楊七貴與電子管廠的「白衣姑娘」未婚先孕，內心惶惑不安。當七貴想到「白衣姑娘」時，她就出現在舞臺縱深的高平臺上；七貴不想她時，她就隨之消失。在七貴的想像中，她有時與七貴對話，有時只是默默地注視著七貴的行為。七貴與他想像中的「白衣姑娘」同時面對觀眾，他們的交流是以一種異乎尋常生活場景的方式進行的。而出現在第二表演區的「白衣姑娘」，其實只是楊七貴腦海中浮現的形象，從而出現了由現實和想像或幻覺組成的、多層次的、蒙太奇式的時空迭化與交錯。

宗福先、賀國甫的《血，總是熱的》，是「戲劇電影化」的代表作。這部戲的故事情節完全打破了分幕分場、場景集中、順序發展的傳統法規，全劇既不分幕也不分場，而劃分成十七個電影鏡頭式的情節「單元」。每一「單元」不等於原來戲劇中的幕和場，只是顯示情節運動的段落。整個演出廢除了大幕，「單元」與「單元」之間並不用幕的關閉來進行分割，而是利用燈光的明暗來連接，每一段場景也利用燈光的明暗進行若干次轉換。以第十段為例：這一情節「單元」的場景轉換達十次之多，戲一會兒在廣州進行，一會兒又轉到上海，一會兒在公司，一會兒又轉到賓館。有時戲在三個表演區同時進行。劇作以蒙太奇的電影方式對其進行「剪輯」和時間、空間上的「組接」。

[30] 劉樹綱：《關於劇本及演出樣式的幾點說明》，中央實驗話劇院1980年6月演出本（油印件）。

　　顯然，在運用「假定性手法」的戲劇創造中，對戲劇時空所做的種種流動、重疊、平行、跳躍的重新組合處理，以及在現實與心理之間的自由往返，的確可以在諸如「疊映」、「淡出淡入」、「平行蒙太奇」、「聲畫對立」等蒙太奇技巧中找到相近的對應，而一些原本屬於電影蒙太奇技巧的專用術語，如「閃回」、「特寫」、「畫外」、「定格」、「慢動作」等，也早已成了許多導演的常用語。當代戲劇老練地模仿著電影鏡頭的組接，以燈光的明暗和舞臺的分切來使固定空間變為能動空間，自由地表現各自獨立性質不同的時空內容。

5　「多聲部與複調結構」

　　戲劇中的複調結構概念，借助的是蘇聯巴赫金的小說理論。在對陀思妥耶夫斯基的藝術世界進行考察時，巴赫金認為「複調結構」是陀氏構築小說的語言整體的原則。他說：「有著眾多的各自獨立而不相融合的聲音和意識，由具有充分價值的不同聲音組成的真正的複調——這確實是陀思妥耶夫斯基長篇小說的基本特點。在他的作品裡，不是眾多性格和命運構成一個統一的客觀世界，在作者統一的意識下層層展開，這裡恰是眾多的地位平等的意識連同它們各自的世界，結合在某個統一事件之中，而互相間不發生融合。」[31]巴赫金在此表示了這樣一種觀念：複調小說沒有作者的統一意識，不是根據某一種統一的意識展開情節、人物性格和命運，而是由多種不相混合的獨立意識，各具完整價值的聲音構成的。而不同人物意識之間的對立，人物與顯形或隱形的敘述者意識的不相融合，它們形式對列、對應、對峙等複雜關係而不發生直接的情節關聯，這是複調理論的重要貢獻。

[31]　[蘇]巴赫金：《陀思妥耶夫斯基詩學問題》，三聯書店1988年，第29頁。

話劇《祖國狂想曲》節目單

　　巴赫金的複調理論，無疑給當代戲劇以有力的啟示，它提供了一種審視世界、表現世界的嶄新的藝術方法和結構方法。借鑒這種結構去表現生活自身所包含的複雜的價值關係，有王煉的《祖國狂想曲》。該劇在戲劇結構上大膽創新，採用了一種可以稱之為複調音樂「交響樂式」的戲劇結構。劇中包含了兩條平行發展、彼此獨立，但又時而交織、相互照應的情節線：一條是幾十年前那動亂社會中辛柯與羅薩利真摯的愛情線索，另一條是當代社會中林岱和陳喬及安妮三者曲折的愛情線索。它依據「奏鳴套曲」方式分為四個樂章，每個樂章下不是分場而是分為幾節，分別來呈示樂曲的兩個主題：主部主題（辛柯）和副部主題（林岱）。從戲劇發展過程來講，第一樂章「如歌的行板」（《難忘的巴黎》），是情節的開端和初步發展，第二、三樂章，兩個音樂主題充分發展，情節迅速向前推進。最後在第三樂章的第三節，兩個主題終於碰撞在一起，激起感情的驚濤駭浪，戲劇情節達到了高潮。第四章「深沉的懷念」，是戲劇的結局。戲劇的情節線索相互交錯，時間場景前後跳躍，既像小說中的「話分兩頭」，又象電影中的「平行蒙太奇」，這是對戲劇順序結構法則的重大突破。

　　高行健的《野人》則把這種結構形式發展到一個新的高度，而且使這種結構更趨獨立、完整。他在演出說明中明確指出：「本劇將幾個不同的主題交織在一起，構成一種複調，又時而和諧或不和諧地重迭在一起，形成某種對立。不僅語言有時是多聲部的，甚至於用畫面造成對立。正如交響樂追求的是一個總體的音樂形象，本劇也企圖追求一種總體的演出效果，而劇中所要表達的思想也通過複調的、多聲部的對比與反覆再現來體現。」[32]這段文字，說明了《野人》的總體藝術構思。在接受《文匯報》記者採訪時，高行健又說：他對現實和人生的複雜、重疊、豐富的感受，在一個傳統的封閉式結構裡是容不下的。說《野人》一劇借鑒交響樂的結構，以多主題、多層次對比的框架為結構[33]。這種以兩種或兩種以上的不同聲音、不同意識，以不同元素、不同媒介的重疊、錯位、交織、對立，造成總體形象的內在複雜性，既是一種與線式因果關連的敘事模式不同的敘事結構，也是一種嶄新的戲劇思維。

　　《野人》透過人際關係中的交往、抵觸、碰撞，透過人類社會、文化、精神的種種世相、風習、心理，至少展現了這樣一些內容：

　　　　人類對大自然的野蠻掠奪；暴風雨、洪水對人類生存的威脅——人類自然生態中的平衡與矛盾。
　　　　現代文明、現代觀念與古老文化、古老習俗在日常生活中的交織——人類社會生態中的平衡與矛盾。

[32] 高行健：《野人·關於演出的建議與說明》，《高行健戲劇集》，群眾出版社1985年，第273頁。

[33] 唐斯復：《毀譽參半的話劇〈野人〉》，《文匯報》1985年5月17日。

　　人類對愛情、婚姻的追求，及其與現實的矛盾所引起的內心激盪——現代人心態的平衡與矛盾。

　　對野人的追尋，在表面層次上，是一組滑稽可笑的諷刺短劇，是古樸的山村生活在現代政治利害與物質利益衝擊下的畸變。其深層結構則是人類對自身的自然資料、文化淵源的觀照，對人類自身的迷惘與錯失的省察，對人與自然的溝通、融合與更完美人性的追求。常規的戲劇呈現極難表達《野人》戲劇場景的豐富性和多義性，極難表達如此豐厚的思想內容和如此宏大的主題意向。「多聲部與複調結構」的複雜的演出結構，正是為適應當代戲劇對生活這種更廣闊、更深遠的藝術概括的需要。

　　當代戲劇在其發展過程中，各種不同的聲音、不同的風格往往互相滲透，彼此交織，出現無數各具特徵的混雜形式。在這些混雜形式裡，統一的視點消失了，這使得不同的聲音、不同的意識在同一齣戲裡的同時呈現成為可能，複調結構的存在便也有了堅實的土壤。

第五章　時空重組和結構張力

　　亞里斯多德式的戲劇十分推崇「三一律」，即情節、時間和地點的整一。它把舞臺當作相對固定的空間，採取以景分場的辦法，截取生活的橫斷面，把一切戲劇糾葛都放到這個特定場景中來表現、發展和解決。這種明晰的時空觀，需要以符合生活邏輯為前提。然而，當它面對超生活秩序現象時，就顯得力不從心。《十五椿離婚案的調查剖析》的導演耿震，在執導該劇時，就有深刻的體會。他說：「該劇劇情發展的時間、地點，隨時都在變化。全劇要出現幾十個不同的時空環境。顯然，用『幻覺主義』的舞臺景觀演出這樣一齣戲，是行不通的。」因此，他決定「在景觀方面充分利用舞臺的假定性，創造一種非幻覺主義的舞臺佈景，靈活自由地表現劇作所規定的時間、空間的複雜變化」，「擴大戲劇的生活容量，增強舞臺的表現力」[1]。於是，在無限多樣的時空假定的非幻覺主義戲劇中，獲得了戲劇表現的自由：劉樹綱在《一個死者對生者的訪問》中，讓死者葉肖肖在太平間裡挺屍而起，看不見的幽靈在人間四處遊蕩，去一一訪問那些在他遇害時見死不救的人們；沙葉新在《馬克思秘史》中，讓馬克思坐在自己的墓地的臺座上，與在他死後一百多年到此訪問的中國劇作家娓娓交談；胡偉民在《秦王李世民》的演出中，讓盛唐的人物與沒有生命的秦俑對話；陶駿等人在《魔方》中，讓生活

[1]　耿震：《充分發揮戲劇「假定性」的魔力》，《探索戲劇集》，上海文藝出版社1986年，第200、201頁。

在地球上的人類與外星人展開一場友好的心靈交流；馬森的《在大蟒的肚裡》，男男女女徒勞地企圖以愛情遊戲去對抗無盡的漆黑，而這無盡的黑暗竟然是一條大蟒的腹腔……相對于物理時空的清晰性而言，這種時空是模糊的。

　　毋庸諱言，當代戲劇突破時空界限、生死界限的情境假定，自然不是毫無根由的胡編亂造，它來自中國傳統戲劇的創造精神。在中國戲曲中，戲的空間和時間是經過藝術家的模糊處理，由確定、清晰的狀態變為不確定、不清晰的狀態，因此，舞臺上的空間和時間才取得了不斷轉換的高度自由。具體而言，戲曲的舞臺空間之所以能夠靈活自由，關鍵在於戲曲的空間不是由模仿生活的佈景和道具組成的，而是一種心理空間。這種心理空間要由演員在沒有寫實景物的舞臺上用唱念做打的形式來體現，唱念提示了劇情發生地點，虛擬和非虛擬相結合的動作又相應地表現出劇中人對自己生活於其間的戲劇環境的感受和反應。無論是高原跑馬、大江行船，舞臺上沒有馬匹、船隻、高山、江河，通過演員的唱念做打就能讓觀眾深信舞臺上應有此物。可以說，空間的模糊化處理，就在於要設法讓觀眾視野中的那些舞臺景物的屬性和邊界處於不確定、不清晰的狀態，使邊界有限的空間變成邊界無限的空間。而戲曲的舞臺時間也具有極大的假定性，它不像自然節律可以精確衡量。一齣戲所包含的若干情節單元的時間流程，以及若干情節單元相互銜接區域的時間流程，都經過模糊化處理而處於不確定、不清晰的狀態。它們已經擺脫了物理時間的制約，成為一種可以小於劇情規定時間，也可以大於劇情規定時間的心理時間。舞臺時間需要壓縮時就壓縮，需要延伸時就延伸，一切都決定於戲劇的假定性和模糊化思維這種放射著異彩的思維方式。

　　當代戲劇沖決沿襲已久的「三一律」、「第四堵牆」之類的禁律，回到無限豐贍、寬廣、自由的戲劇時空世界中，吸收的正是中國戲曲的模糊時空觀。這些戲劇的實踐者們反覆申明：二十世紀中國的戲劇探索者們不會拋棄擁有兩千多年戲劇傳統的中國戲劇藝術的寶貴財富。戲劇要撿回它近一個世紀來喪失的許多藝術手段，當代戲劇要回復到戲曲的傳統觀念上來。「向傳統戲曲汲取復甦的力量，正是我們主張的我國現代戲劇發展的一個方向」[2]。而當代戲劇向戲曲傳統的學習、回歸，最根本的恐怕就是時空觀念的重建。

　　傳統的寫實戲劇遵從著嚴格的時間和空間的規定性，把自己死死地框在嚴格的時空規範內。而模糊的戲劇時空則顯得從容裕出，自由灑脫。模糊時空中的一切，不必完全恪守生活邏輯，可以更多地以藝術邏輯為依據，展示藝術思維的翅膀，去表現世界、評價生活。模糊時空的建立，極大地解放了編劇、導演、演員乃至舞臺美術人員的藝術「生產力」，擴大戲劇藝術的表現力。於是在有限的劇場空間和規定的演出時間裡，天上地下，人鬼神仙，虛擬場面和內心隱秘，都可以在戲劇中得以充分的展現。

　　如高行健的《絕對信號》在一節守車、一個夜晚的有限時空間，展示了從守車到草原的無限空間和前後十數年的綿長的時間。其戲劇時間打破了自然時序、時速的規律，過去和未來、現實與夢境經由人物心態來截取和重新組合的時序，交織在一起，呈現於舞臺。黑子與蜜蜂在列車上意外相逢，黑子的犯罪計畫引起了兩人的心理隔閡，黑子內心痛苦，又不甘心放棄投機心理，欲言不能；他回憶蜜蜂對他的愛，回憶自己經受不住金錢的誘惑

[2]　高行健：《時間與空間》，《對一種現代戲劇的追求》，中國戲劇出版社1988年。

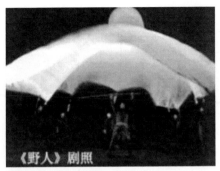

話劇《野人》劇照

走上了犯罪的道路；他隱隱約約地為自己的犯罪行為疚恨、自悔，欲罷不能的困惑、孤獨感；在幻覺中蜜蜂痛苦不已，哭泣著躲避他。而這些回憶和幻覺的片斷都是在車匪與黑子準備合夥扒車的戲劇動作中，與黑子和蜜蜂、小號、車長的糾葛在同一時間內展開的，也是與列車的行駛在同一空間內流動的。

《野人》在時空處理上更為大膽，在有限的時空內，鋪渲了縱橫數萬里（「一條江河的上下流，城市和山鄉」）上下幾千年（「七八千年前至如今」）的時空跨度中的事件。忽而城市廳室，忽而山鄉農院，喧鬧的都市，靜寂的山林，從洪荒遠古人類的幼年到現代文明的今天……一個廣闊的流動的戲劇時空。這種藝術探索在有限中達向無限，創造了一種「思接千載」，「視通萬里」，「吟詠之間，吐納珠玉之聲；眉睫之前，卷舒風雲之色」[3]的美學境界。

高行健的最大貢獻在於：在當代戲劇創作中，創造了面狀時間的敘事體態和模糊時間的結構性質。被稱作「生活抒情喜劇」的《車站》，採用壓縮法把漫長的時間長度濃縮在某一瞬間，使

[3]　劉勰：《文心雕龍》，《文心雕龍注釋》，人民文學出版社1981年。

日常的均勻時速疊合在一起加以完成，這種超日常的交疊式時間結構產生了極其強烈的陌生化效果，超強度放大和誇張了日常生活中盲目或無效等待的荒謬，催人從日常生活的麻痹狀態清醒過來，頓悟到時間的流逝，時間的有限，喚起行動的緊迫感。《彼岸》進一步採用了「說不清道不明」的模糊時間，它沒有時序，沒有時速，也沒有時值，只剩下光禿禿的演出時空。然而，《彼岸》取消的是戲劇時間與日常時間的一一對應關係，模糊的是物理性質，而不是時間本身。時間概念相對化，完全喪失了它的絕對性，這就導致了花瓣式的、一對多的時間結構，「產生了一種時間的多數，它們像各層次一樣能夠互相滲透，邊滲透邊形成了人們在傳統的詩學裡從不可能接觸到的組合。」[4]《彼岸》的時間靈活自如地流動在表演時間、哲理時間、抒情詩時間、音樂時間和劇情時間之中，戲劇時間的態性和類屬邊界模糊不清，戲劇被引向多主題、多方位、多判斷。陳述故事的時間喪失了戲劇基本圖案的地位，哲理、詩歌和音樂等「評論時間」劇情時間以外的戲劇時間，一般被稱作「評論時間」，它包括哲理時間，詩歌時間稱音樂時間。脫離了在情節邊緣反思的依附性，成為完全獨立於情節的思考，並且延續成為組合劇情、抒情詩的結構。可以說，《彼岸》把高行健的戲劇推到了假定性的極致，也把高行健的戲劇的抽象推向了極致。引子「玩繩子的遊戲」，表明該劇的基礎與起點仍是表演，戲劇的「感性的理念」就從這個遊戲所提供的人際關係解釋展開思考，接著以抒情詩的筆調敘述橫渡忘川的過程，抒情詩的節奏加上「那麼一點音樂」，自然而然地延展了時間的寬度。

[4] [德] 漢斯・考夫曼：《寫意劇、喜劇的陌生化》，《布萊希特研究》，中國社會科學出版社1984年，第116頁。

　　模糊時空觀的確立，意味著對戲劇假定性的重視和強化。高行健曾公開表明：「承認戲劇藝術的假定性並把自己的技藝建立在這種假定性之上正是現代戲劇的自我意識。」[5]「三五步走遍天下，七八人千軍萬馬」，中國傳統戲曲的假定性藝術特徵當是非常明顯的。模糊時空觀回復到傳統戲曲的觀念上，在借鑒和融合中，設立一套既傳統、又現代的表演規程。像傳統戲曲一樣，佈景極為簡單，甚至放逐佈景。部分地借助於現代技術手段（音響、燈光等）來變換場景；同時，最大限度地發揮演員的表演才能，完成時空的自由轉換。時隨人移，景從口出。像高行健的《喀巴拉山口》將八千米上空一架民航班機的機艙與海拔五千米的山口同時顯示在舞臺上，造成不同空間的置合；《絕對信號》中三個青年人黑子、蜜蜂和小號對於歷史的回憶和對未來的嚮往，全交織在現實的環境中，形成不同時空的凝聚。演員可以集雙重性格於一身，忽而演員，忽而角色。這些，無不建立在戲曲假定性觀念之上。

　　模糊戲劇時空贏得了像文學一樣的自由，使戲劇成為一個神奇的時空迷宮，也使觀眾可以獲得在日常生活中極少獲得的一種全新的時空感受：「當戲劇贏得像文學一樣的自由，不受時空限制的時候，在劇場中就可以創造出各種各樣的時間和空間關係，把想像與現實、回憶與幻想、思考與夢境、包括象徵與敘述，都可以交織在一起，劇場中也就可以構成多層次的視覺形象。而這種多視像又伴隨著多聲部的語言的交響的話，這樣的戲劇自然不可能只有單一的主題和情節，它完全可以把不同的主題用不同的方式組合在一起，⋯⋯這也更符合現時代人感知和思考的方式。」[6]

[5] 高行健：《談假定性》，《隨筆》1983年第6期。

[6] 高行健：《要什麼樣的戲劇》，《文藝研究》1986年第4期。

一 非線性時空的構築

從「一切存在的基本形式是空間和時間」[7]這一命題出發，戲劇的存在也是由時空對應的延續並存而構成其有機的外部聯繫的。傳統的「情節劇」，遵循著時間的自然持續和與之對應的空間轉換，按主人公經歷的先後，來安排情節的開端、發展、高潮和結局。這之間雖然時有插敘、倒敘或情節「閃回」等敘述輔助，但其最基本的構架，則是一維的和順序性的時空敘述，敘事的時間與空間在這裡就等同於壓縮了的故事時間和空間。然而，它缺乏時間的間斷性，缺乏藝術應有的空間空白，缺乏因時空的分離、鑲嵌、迭合所產生的戲劇「容積」，這種帶有人為性、封閉性的時空方式迫使故事只能在一個敘事層面與水準發展，這就把生活限制在比較窄的範圍之內了，而難於適應正在不停運動著的現在，更難於顯示劇作家在這萬花筒般的外部刺激下所激起的豐富複雜的感受和情感活動。

伴隨著劇作者思維空間的拓展，以及劇作者對自然和現實生活的整體把握及自我意識的自覺與增強，戲劇便從一維的和順序性的時空連接結構中解脫出來，出現了一個更吻合于現代劇作家藝術思維特徵的時空結構方式——這就是時空顛倒、交叉、疊合的非線性組合結構方式。戲劇的時空順序不再是以人物經歷的先後、自然的時空順序來延續和轉換，而是以人物或敘述者的活躍的意識活動、交錯迭出的自由聯想表現出時空的多層次變化和轉折，人們把這稱為戲劇的非線性時空。

[7] 恩格斯：《反杜林論》，《馬克思恩格斯選集》第三卷，人民出版社1972年。

　　正如艾略特所說，「創造一種形式並不是僅僅發明一種格式，一種韻律或節奏，而且也是這種韻律或節奏的整個合成的內容和發覺。」[8]當戲劇家意識到生活內容並不完全像過去人們所理解的那樣有序、單純與透明時，非線性時空交錯的敘事結構也就應運而生。

　　如陳坪導演、蘭州軍區戰鬥話劇團演出的多場次話劇《未完成的攀登》：

　　　　序幕：金編劇、常導演告訴觀眾，此劇敘述的是八十年代一群大學生人生道路上跋涉、攀登、探索的故事。

　　　　第一段：華山道上。遊人如潮。軍醫大學的學生們攀援登上。

　　　　常導演、金編劇向觀眾交代，第一段戲本應發生在校園裡，此處顛倒，用的是時空交錯的辦法。

　　　　第二段：軍醫大學校園。學生們議論張華為搶救掏糞老農而獻身意義何在？霍隊長生硬地沒收了同學們傳看的《存在主義》、《佛洛德心理學》等書。

　　　　第三段：校園。袁真向新來的劉政委告狀。

　　　　第四段：路奇家。路奇鼓動袁真與他一道出國，去尋找自己的價值。袁真不同意。

　　　　常導演、金編劇對袁真的行為進行評論。

　　　　第五段：華山道上發生遊人滑坡的險情。大學生們奮力搶救。

　　　　常導演詢問正在搶救傷患的袁真：此時此刻你是怎

[8]　轉引自宗白華《美從何處尋》，《美學散步》，上海人民出版社1981年。

麼想的?

第六段:校園裡。袁真因為同學用了自己的洗衣粉,冷嘲熱諷,出語傷人。

第七段:校園裡。霍隊長批評袁真。

常導演、金編劇對參加華山搶險的英雄在平日卻難以逾越自己思想上的障礙發表評述。

第八段:華山道上。學生們忍饑挨餓地抬著傷患轉移。

常導演、金編劇的評述。

第九段:校園裡。被推舉為張華式先進人物的杜華披露自己的私心,給了袁真極大的震動。

第十段:學校標本室。一位生前報國無門、死後留下遺體給學生當標本的女教師的事蹟,深深地感動了袁真,她決心續寫老師未完成的論文。

常導演、金編劇的評述。

第十一段:華山道上。艱難行進的同學終於把傷患抬下山。

話劇《未完成的攀登》劇照

　　第十二段：袁真、霍隊長等重上華山，尋找心情迷
亂的路奇。

　　尾聲：常導演、金編劇對年輕的大學生們的祝願。

　　編劇張即黃、傅超、趙玉林說：「我們構思《攀登》一劇的
結構時，決定設置兩條貫穿線———一條是『華山搶險』，一條是
『校園生活』；一條在山上，一條在山下。讓戲沿著這兩條貫穿
線，以『時空交錯』的舞臺表現形式同步進行。」[9]編導者採用
的是雙重的雙線交錯的時空結構：一是華山搶險的英雄壯舉與學
校平凡生活場景的交錯；一是華山道上與校園內學生的所作所為
與常導演、金編劇的議論相交錯。編導者不拘於華山搶險的真人
真事，不滿足于學生們豪氣沖天的外部行為，而是從多姿多彩的
軍校生活中截取幾個情趣盎然、內涵豐富的場景，讓大學生們在
華山搶險一天的行為與他們在學校裡近一年的生活交錯起來，幫
助觀眾更深地瞭解這群年輕學子的日常經歷與生活衝突，力求從
更深更廣的角度去探究英雄之所以成為英雄的複雜因由。編導者
以一種複雜多維的時空結構，來把握和表現複雜的社會生活，來
揭示現代人複雜的生活感受與複雜的思想意識。

　　顯然，戲劇家眼中的世界並不等於物質世界，而是物質世界
和劇作家精神世界經過整合而重新建構的整合體。在劇作者對物
質世界的感知過程中，主體的心理建構是使主客體重新整合的
仲介，因此，感知和情感的活動方式必然地要體現在作品這一
整合體的外部結構中。而感知和情感活動並不受規則的支配，

9　張即黃、傅超、趙玉林：《淺談話劇創作的新觀念———〈未完成的攀
　　登〉創作隨感》，《解放軍文藝》，1985年第2期。

「精騖八極，心游萬仞」[10]，它可以輕易地從一個意念跳到另一個意念，出現的意象會突然中斷，現在的、過去的、耳聞目睹的、記憶之中的，還有幻象、夢境，一經觸發點撥，就會立即閃過腦際，沿著創作主體自由聯想的軌跡，非因果地交錯迭出。這種活動的方式既是形式，也是內容，一旦創作主體強調主觀性的抒寫，這種內心活動狀態便自然地會通過一種同構對應的外化形態顯示出來。而戲劇的時空交錯恰恰在外部組合上吻合了這樣的內心活動狀態。所以像《屋外有熱流》這樣的劇作就非得用交錯時空不可，作者以時間順序的錯位和空間的靈活擴展，創造了一種自由的結構形式；更重要的是，作者在創作這一作品時，他們自由的內心活動也絕不是有次序的時空把握。高行健的《絕對信號》似乎只是以一種平淡語調，客觀描述一節守車上發生的簡單故事。但其實，外在行為只構成一個主幹，在主幹周圍衍生出無數的枝椏。這些枝椏便是人物被外部現實所誘發的內心活動。小號、黑子的回憶，蜜蜂姑娘、黑子、小號的想像，黑子與蜜蜂、車匪與黑子、車長與車匪的內心交流，同現實場景彼此滲透，把複雜的人物意識同外部動作緊密地結合起來。不僅表現角色在某一特定時刻的具體生活內容，而且表現在他心頭飛掠而逝的思緒與心象，強調過去經驗對現在行為的影響以及兩者的有機統一。現實時間與心理時間互相滲透，現實圖象與心理圖象交替出現，使全劇形成多層次的時空結構，表現出一種在複雜認識的基礎上把握人及其周圍環境的能力。《絕對信號》之影響，也在於時空交錯的組合結構比傳統的情節劇結構更吻合劇作者的高度的複合感覺能力。

[10] 陸機：《文賦》，《中國歷代文論選》，上海古籍出版社1979年。

當代戲劇時空交錯的結構擴大了戲劇的內在張力。戲劇結構的內在張力，就是聚集與排斥、偏離與回歸、擴張與收縮、持續與中斷的對立統一關係。戲劇就依靠這樣的結構內在張力，把不同時空的畫面、不同人物的不同情緒、意念和行為方式組合成整體，從而給觀眾一種在相互對抗力作用下的動態平衡感。當然，任何結構精妙的戲劇都有這股內在張力，但維繫和造成這股張力的方式則是各具蹊徑。戲劇的時空交錯顯然顯露出追求更有活力、更具彈性、更富於強度的結構張力趨勢，但在它打破了傳統戲劇靠情節結構來維繫結構張力後，就得有其他的藝術方式來維繫戲劇的結構，保證戲劇的內在張力。就當代戲劇現狀看，有以下常見的幾種方式。

1 以「框架」美學控制著似鬆散的藝術斷面

往往是這樣，散漫無序的生活現象，一旦賦予其一個「框架」，就會產生一種聚集與排斥、擴張與收縮的對立，而同時又會顯示出生活自身的整一性。這裡，「框架」的作用在於，它將生活的本來風貌置於美學控制之中，與生活拉開距離，使之成為一個在結構上富有相互矛盾因素存在的自給自足的藝術整體。在時空交錯的當代戲劇中，採用「框架」美學控制來獲得戲劇結構的內在張力，是個較普遍的美學現象。蘇雷的《瘋狂過年車》，寫的是一列由首都發出的特別快車上發生的事，單個地看，並無什麼特別的聯繫，湊合在一起只是緣於偶然。擅于與乘客談心的新婚燕爾的乘務員齊膠、王燕，賭博成精、玩世不恭的賭鬼白板、麼雞，財大氣粗的個體老闆馬達飛，捨身救火但飽經滄桑的英雄魏華及她的丈夫沈夢游，忠於職守任勞任怨的列車長，綁架案的當事人陳龍、崔金海，每個人都有自己的故事，幾乎不構成

《瘋狂過年車》VCD封面

對立和衝突，然而劇作家把這一切置於舊曆除夕夜，攔在一節特別快車的車廂這一狹小的空間內，以時間框架和空間框架的結合，控制了現代人芸芸生活的眾生相，形成了一個既散亂又凝聚的藝術整體。當代時空交錯組合結構的戲劇，往往喜歡將故事背景置於一條街、一個院子、一節車廂、一間木屋甚至是一張床，從形式上說，正是要以此來做為美學的控制「框架」。

　　與蘇雷戲劇不相同的是還有一些戲劇採取不易察覺的「框架」形式，框架構建在戲劇的深層結構裡，這種「框架」即「內框架」。高行健的《絕對信號》即是一例。

　　《絕對信號》的故事當屬簡單，是一個寫青年人的戲，作者著力描寫象黑子一類的青年人從幾乎失足到重新擔負起保衛列車安全的責任、重新獲得做人權利的人生歷程。然而，這一故事，由於被劇作者打亂了時空，取了時空交錯的組合結構，讓現在、過去、幻覺交替疊現，而具有了較豐富深刻的人生內涵。這裡，劇作是用「內框架」的形式來控制戲劇的多重時空。現實時空中正在發生的事、過去發生過的事件、以及外化人物想像之中的、但實際上並沒有發生的事件，是通過劇作者向劇中人物內心世界的透視，在舞臺上一再呈現出黑子、小號、蜜蜂的回憶和想像、

現實時空疊化和交錯的場面，促使戲劇「內框架」人的心理流程來網路牽引，使得各個局部的關係在一個更加統一的控制中聚集起來，保證戲劇結構的內在強力。

2 借用蒙太奇手法以組合起對比性的藝術場景

蒙太奇的意義不言而喻，原是指電影的一種藝術表現形式和方法，即按照編導者的創作意圖，將各種鏡頭有機地銜接和組織起來，並以各個鏡頭中的動態效果和內在邏輯聯繫，構成一個富於運動感的有機藝術整體。當代很多戲劇作品，就是借用這種鏡頭組接法，來結構交錯不定的時空，通過對比性的生活斷面的蒙太奇組接，獲得戲劇藝術的內在張力。

王曉鷹執導的法國現代戲劇《浴血美人》（原名《艾絲倍塔》），劇情主要建立在對過去的事情的敘述上，因此那個以「殘破但堅實的古堡」為整體造型形象的佈景結構，並沒有確切的環境規定性和嚴整的現實邏輯意義，戲劇時空始終在回憶與現實、客觀與主觀之間穿梭往返，而且大多數情況下都是幾種時空形態混雜為一體。演出沒有閉幕，沒有「切光」，劇中人物艾絲倍塔從頭至尾沒有下場，她的動作和情感也始終保持著毫不間斷的連續性。在這樣的演出中，無論是對表面的戲劇情節的敘述性鋪排還是對深層的情感內容的象徵性表達，都顯而易見地與建立在鏡頭內部物質現實性和造型完整性基礎上的蒙太奇有關。

由查麗芳導演的《死水微瀾》，通過蒙太奇手法獲得高度的舞臺時空自由。如丟了女兒的顧天成氣急交加病倒在地，鐘麼嫂要用洋藥為其治病，此時後面的高平臺上出現了四個鄉民，一會兒說顧天成是被女鬼纏身，無法以藥物救治，一會兒說洋藥有

話劇《死水微瀾》劇照

毒，況且洋鬼子自己就是「鬼」，焉能驅鬼？總之吃洋藥非但不
能治病且必死無疑。當顧天成服洋藥當場病除後，四人又說『鬼
才相信是洋藥治好的』並揚長而去，在這其間鐘麼嫂一邊做救治
顧天成的動作，一邊面向觀眾與那四個人對話、問答、爭辯。與
此處理頗為相似的是在「青羊宮花會」中，羅德生和鄧麼姑毫無
顧忌地相互親熱，後面的平臺上又出現四個手執民間玩具「風吹
吹」的婦女，指手劃腳地做著議論譏笑狀。顯然，「吃藥」、
「青羊宮花會」這樣的場面裡時空邏輯已完全不再具備現實性，
而是處於不同時空概念中的演出形象，以蒙太奇結構法，將非連
續的、對比性場景，在一個不切割的舞臺空間和一段不間斷的舞
臺時間裡被重合、疊加成一個有機整體，在相互矛盾的兩力作用
下產生結構的內在張力。

3 設置貫穿道具以串通時空交錯畫面

　　「貫穿道具」是戲劇理論概念的明顯標示，從某種意義上
說，它是結構的技巧手段。時空交錯的戲劇，往往設置「貫穿道
具」的結構因素，作為散亂的時空畫面的焦距，使交錯的時空結
構既有所偏離而又達到回歸，既似鬆散卻又是聚集。在當代戲劇

話劇《黑駿馬》劇照

領域，不少劇作者喜歡用某一首詩的固定出現形成「貫穿道具」的作用。在被認為是「載歌載舞，旋轉多變」的《桑樹坪紀事》中，反覆迴響著那支沉重的歌，來聯結戲劇表現的人物命運：

中華曾在黃土地上降生，
這裡繁衍了東方巨龍的傳人。
大禹的足跡曾經佈滿了這裡，
武王的戰車曾在這裡奔騰。
……

委婉悲愴的旋律，大片傾斜的黃土地背景，步履滯澀的麥客以及臨終場前後村民們唱的那首悽楚的民歌，有力地渲染了凝固、深遠的西部風采，恰到好處地凸現了「桑樹坪」主題的內在節奏。在歌舞音樂故事劇《搭錯車》中，《酒干倘賣無》、《是否》、《一樣的月光》來統一錯亂複雜的心理時空，這裡，詩歌不僅承擔起表現故事和創造形象的任務，而且在間續的情境更迭中，發揮著昇華悲劇題旨的作用。而《黑駿馬》中那支古老的蒙古民歌的每一次延伸，都帶出時空的交錯變化。也許是詩、歌的

反覆吟唱具有「使意識不斷地回到同一主題」[11]的美學功能，所以由一首詩或一首歌來貫穿交錯時空的戲劇，總給人特別感到一種形散而神一的結構性質，而有了結構的內在張力。

不惟如此，「貫穿道具」還體現為某一具體的物件或事象。例如《街上流行紅裙子》中的「紅裙子」，《狗兒爺涅槃》中反覆呈現的「門樓」，《鳥人》中的「鳥」，既是該劇意象化的意義承載，又是聯結時空的具體手段。李亭編劇、盧昂導演的小劇場戲劇《船過三峽》，象徵著愛情的「紅帆船」貫穿始終，強化了詩的意境。從男女主人公各自苦苦思念、尋找「紅帆船」，到二人團圓時得到山區學生奉送的根雕「紅帆船」，到全劇高潮江中婚禮時出現的巨大的紅帆船，使全劇表達對愛情和理想的追求連成一氣。郭小男根據義大利劇作家創作的《開放夫妻》，巧妙地利用一條白色床單作為貫穿全劇的道具，並賦予這條床單在多時空境況下的象徵意義：床、性生活、夫妻間的情感碰撞、婚姻危機、人的責任感與本能之間的衝突。在《大西洋電話》、《熱線電話》等劇中，「電話」也成了時空串通的「貫穿道具」。王建平編劇的《大西洋電話》，裡面寫了一個人，從頭到尾接了好幾個電話。在這個全劇出場人物只有一個的劇作中，女主人公丁玫與未出場人物的交流，是通過電話這一「貫穿道具」表現出來的。無疑，劇中50個電話，把不同時空中發生的事情自然地聯結在一起。王承剛、蔡偉編劇的《熱線電話》，由蘇琴和江遠主持的「情感世界熱線電話」播音室，就自然成了連接各個時空的區域，播音室的前後左右皆是展開劇情的各個演區，現實生活中的喜怒哀樂將在這兒彙集並散射出來，充分顯示了交錯時空的結構張力。

[11] ［美］派克：《美學原理》，廣西師範大學出版社2001年，第179頁。

4 選擇敘事視點以達到多樣化時空的統一

在當代戲劇的時空交錯中，還可以發現一些戲劇並沒有顯眼的形式框架的控制，也不借用蒙太奇或設立貫穿道具，但它依然是不失為一個有機統一的藝術整體。這樣的戲劇的結構內在張力，依賴的是劇作家選擇的有效的敘事視點。

戲劇的敘事視點實際上又被稱為戲劇的觀察點或視點，從敘述者與故事的關係來說，即誰在看，誰在說，由誰來充當戲劇內容的敘述者。珀西‧盧鮑克曾經說過：「觀點起著決定性的作用——所謂觀點即敘述者與他所講的故事之間的關係。」[12]

空政話劇團演出的《周郎拜帥》，全劇是由某一角色（孫權）敘述的，然而演出中一再呈現周瑜的幻覺，以及他的本我與另一自我的內心搏鬥，選擇的是一種「跳躍式」的敘事觀點。孫權的視點、周瑜的視點、內心的視點交替在戲劇中出現，戲劇時空伴隨著視點的變換而變換。這樣，戲劇所容納的就不僅是一個敘述者的所見所聞所感，而是幾個主要人物放射出來的多維性的現實和意識的組合，而這種組合又憑著一個大於人物的「孫權」的敘事觀點加以控制，對人物「時而嚴加看管，時而放任自流」[13]。總政話劇團的《朱德軍長》也採用了「跳躍式」的視點。全劇是由一對當代男女青年參觀軍事博物館南昌起義的群雕引發的，也即是說，這是當代青年眼中的歷史。但劇中卻出現朱德隊伍中的老伙夫做夢的場景。編導者不加思索地授權給他們，使他們獲得了一對能穿透任何人、包括死者心靈的「神眼」，將

[12] 轉引自喬納森‧雷班：《現代小說寫作技巧》，陝西人民出版社1984年，第13頁。

[13] ［英］福斯特：《小說面面觀》，花城出版社1984年。

人物隱秘的內心活動，毫無疑義地納入到一個透明如洗的世界。

　　錦雲的《狗兒爺涅槃》則採取「同時觀察」的結構手法。作品的敘述者等於作品人物，主人公狗兒爺一生的遭際是通過他自身的回憶而為人所知的，這是「自知視點」。劇作將故事投射到人物的意識中來表現，幕啟時，從黑暗中火柴閃爍的光點，打開狗兒爺的心扉，將觀眾帶入人物的心靈世界；解放後，買地、哭墳、與祁永年鬼魂的三次較量，都努力突出對狗兒爺失態的心靈造像，獲得強烈的情緒感染。顯然，該劇以一個視點交融著往事和現在兩條時間線索，讓交錯的時空圍繞著狗兒爺的內心活動而展示出來，從而為現實世界的再現和精神世界的表現提供了一種更為廣闊的基地。

二　折疊後的時間空間呈示

　　在徐企平導演、上海戲劇學院第三屆藏族表演班演出的莎士比亞名劇《羅密歐與茱麗葉》一幕五場中，凱普萊特家正在舉行盛大的假面舞會。自以為情場失意的羅密歐無精打采地倚立一旁，彷彿他不過是這個歡聲笑語、燈光舞影的豪華場面的旁觀者與局外人。當他無意之中抬起頭來，瞥見茱麗葉的倩影時，茱麗葉含情脈脈的目光像不可逼視的烈焰一樣，猛然間把羅密歐朦朧的追求一下子全照亮了。頓時，舞臺上出現了類似電影中的「定格」鏡頭，整個場景凝固了，只有羅密歐一個人欣喜若狂地凝視著這飄飄欲仙的絕色佳人，輕輕地撫摸她那嬌柔的嫩臉，握一握她那纖纖的素手。導演巧妙地將情節發展的時間「卡」住了，使外部動作的連續性發生中斷，以充滿浪漫激情的心理圖象，去表現青年人愛情的覺醒與青春活力的迸發。

　　這裡，導演「卡」住的是情節發展的時間，中斷了人物外部動作的連續性，但它並沒有中斷敘述，而是用一段人物的心理時空接續在外部動作時空的後面。這就是當代戲劇中經常使用的時空折疊法。

　　現實時間具有二重性，一方面它是固定的，一方面它又是流動的。固定的、流動的時間屬性制約著戲劇的敘述特性。可以說，任何敘述形式的變革，大體都取決於它如何表現時間關係。能動地、創造性地挖掘舞臺時空變形的無窮潛力，是當代戲劇的重要成就之一。

　　戲劇可以忽略正常的時間感，可根據需要延長或縮短某些特定的時刻。為了獲取藝術表現的更大自由，越來越多的劇作家、導演藝術家採取時間折疊的方法，用兩個或數個相似或相異、互不關聯、互不依賴、各具審美獨立性的事件，構成平列的複線結構，突出敘事體態的共時性，以吸納更大的生活容量、更多的生活方面，表現更為寬廣、更為複雜的社會生活圖景。

　　在沈虹光編劇的《五（二）班日誌》中，有一段表現中秋之夜、家家團聚賞月吃月餅的戲。編導者敘述同一個夜晚五個孩子在家中的不同境遇：寄養在奶奶、爺爺家的童明明，備受溺愛，吃月餅挑三撿四，專吃豆沙餡的；家境富有的妮娜，吃的、住的乃至行為準則，都由媽媽作了安排，但她生活並不愉快，誠實、友善的幼小心靈與世俗的環境發生抵觸；郎軍有個當公司經理的爸爸，他不但有月餅吃，而且在戳穿了爸爸的小小謊言之後，父子倆若無其事地一同去看電影；平日經常挨打受罰的吳勇，節日裡例外地享受了普通勞動家庭的溫暖與幸福；然而，在吉冬家，瘋媽媽把做飯的事情忘得一乾二淨，饑腸轆轆的孩子只好趴在小凳子上睡著了，夢想著嫦娥給他送來美味的月餅……演出用簡易

推拉平臺更換場景，將五個生活短景迅速地連綴在一起，並列地展現這些生活場景的差異與對兒童成長的潛在影響，採取了類似我國說唱藝術中的「花開兩朵，各表一枝」的敘述手段，在將時間加以折疊之後，講述了幾乎發生於同時的五個故事，淺近而自然地揭示出問題的複雜性、嚴重性。

時間的折疊，還可以通過空間形態，尋找時間的空間表現。周來導演、中國兒童藝術劇院演出的《保爾·柯察金》中，保爾得知自己身患絕症、無法繼續工作時，萌生了自殺棄世的念頭。當他用手槍對準自己的太陽穴時，內心異常矛盾。此時，天幕上自左至右同時映出三個畫格：保爾掩護黨的地下工作者脫險後，被白軍吊打的情景；保爾身穿軍裝，騎在戰馬上揮刀殺敵的雄姿；在築路工地上與暴風雪搏鬥的保爾形象。這是保爾的內心圖案。人的一生中那些完全不同的重要時刻，被導演折疊在一起，化為可觀的圖畫。空間化了的時間彎曲，成功地表現了人物的內心活動與外部活動的相互關係，以及過去經驗對現在的影響和兩者的辯證統一。

在徐曉鐘導演、中央戲劇學院表演系86屆幹修班演出的《桑樹坪紀事》中，圓型的舞臺造型，圓型或半圓型的舞臺調度，沉重地緩慢地驅動著轉檯……使所有的戲劇場景都籠罩著一層超現實的光影，獲得一種形而上的抽象。時間彷彿是一面沒有指標的錶盤，一切的是是非非、善善惡惡，都消解在這無頭無尾的渾圓之中。類似的舞臺調度一再出現，轉檯周而復始的重疊，象徵著歷史的一再重複，成為凝滯不前的時間行程的空間圖式。

徐曉鐘在導演楊利民編劇的《大雪地》中有兩處非常精彩的時空折疊處理。其一是黃子牛在草堆旁與秀玲互相表達愛慕之心以後，秀玲要用自己的棉帽子為黃子牛的手取暖，兩人在音樂中

誇張地扭捏推拉，而在互相發生接觸的那幾個瞬間，他們的動作都被徐曉鐘做了「定格」處理，這幾個定格中止了外部現實時間的進程，而恰恰是因為外部時間的短暫停滯，使得他們相互間的姿態造型所顯露的情感含義，特別是他們與此時的舞臺燈光氣氛一起變得格外明亮開朗的面部表情所顯露的情感含義，鮮明而富於美感地向觀眾揭示了兩人心中初次萌發的美好戀情給他們帶來的內心的歡樂。其二是在「抓強姦犯」一場，大翠與大海深夜幽會被發現，來不及逃脫的大翠情急之中謊說被人強姦，於是保衛幹部便集合全體工人，讓大翠當眾指認「強姦犯」。在大翠迫於無奈而向大海走過去時，其他工人消失了，只剩下大海一人站在臺口，而轉檯則在越來越強烈的音樂中向大翠走動的反方向旋轉，於是現實的時間和空間被大大地延伸擴展直至被完全隱沒，為將親手毀掉自己所愛的人而痛苦不堪的大翠一直走在觀眾面前，她好像永遠也走不到大海的近旁，永遠在這殘忍的過程中承受心靈的折磨。轉檯在這裡的轉動，其意義已遠遠超過了一般的「假定性」的時間處理或空間展開，它在最恰當好處的時刻以最恰到好處的方式將戲劇時空順暢地由客觀環境直接突入主觀環境，實現了時空的順利折疊。

　　戲劇藝術的假定性使時空的變化極為靈活自由，既可把人物充滿豐富內涵的內心的一瞬無限延伸，也可把劇情悠長的時光化為一瞬。如查麗芳執導的《死水微瀾》，鄧麼姑初嫁蔡興順的那一剎，根據情感需要時間被延伸。鄧麼姑和蔡興順剛拜完天地，大紅綢子一掀，緊接著響起了一陣有力的嬰兒啼哭聲，鄧麼姑從此變成了蔡大嫂，則將至少十個月的時間凝於一瞬。強化的舞臺時間不僅使時間戲劇化，而且可以使時間在舞臺上擁有相對的流動和自由，它的進程可以加速、放慢、顛倒或停止。而空間則可由演員

的表演帶出，在《死水微瀾》中，一個圓場演員把觀眾帶進了雲集棧，三兩下踩石頭的動作，演員把觀眾從小河邊帶進院壩。空間一旦擺脫了逼真性的束縛，反而大大拓展了演員的演出空間。

可以說，在當代戲劇家多樣探索的過程中，戲劇時空的開拓呈現出斑斕絢麗的色彩，既有對人的心理時空作深入骨肌的尋索，又按照藝術規律對時空組接作藝術的重構，不拘一格，營造出豐富的多時空的戲劇藝術景觀。

1 間離時空

間離時空是當代戲劇的一種新的敘述時空和審美感知時空。源於布萊希特劇作和理論與中國戲曲傳統的影響，將戲劇的純粹的代言體降格，而使敘述性成為戲劇活動的有機組成部分。其意義正如高行健所言：「一旦承認戲劇中的敘述性，不受實在的時空的約束」，也就「不必顧及時間和地點的客觀性以及由此而來的這種統一」，同時「可以隨心所欲地建立各種各樣的時空關係，戲劇的表演就擁有像語言一樣充分的自由」[14]，注重的是時空度的自由，以敘述間斷戲劇性情節的發展，挽回觀眾在戲劇性戲劇前喪失的清醒的理性思考和主動的評價能力，重構被主體所感知、所理解的藝術時空。即擯除以往以環環緊扣的情節牽動觀眾的感情，以喚起「恐懼或悲憫」的情感共鳴的方法，對現實生活進行「間離」或「陌生化」處理，把「熟習」當「陌生」，變「習俗」為「異常」，以便「除卻所要表現的人物和事件中被認為理所當然、眾所周知、明白無誤的因素，使之產生驚訝和新奇的效果。[15]

[14] 高行健：《對一種現代戲劇的追求》，中國戲劇出版社1988年，第84頁。
[15] ［德］貝·布萊希特：《戲劇小工具篇》，《布萊希特論戲劇》，中國戲

　　當代戲劇始以理性的目光打量世界，總體理性效果和局部情感效果之結合，取代了獨一的情感效果。像《魔方》的主持人總出現在每一段戲的高潮處，中止劇情的繼續深入，其既發表自己的意見，又穿梭於觀眾席詢問觀者的看法，一起探討人生的體驗和生命的意義。顯然，敘述者的設置破除了「第四堵牆」苦心經營起的生活幻覺，中止了觀者一味沉溺的劇情輻射的情感場，喚醒了觀者的理性參與。又像《十五樁離婚案的調查剖析》，採用男女主持人「戲中戲」套層式的敘述方法，往返於敘述者與角色之間，使觀演兩極的情感與理性交叉移位，增強了戲劇對現實的思辨色彩。而諸如《桑樹坪紀事》中的歌隊，既不直接介入劇情，也不作客觀評述，似旨在分割場次，推遠審視焦點，切斷劇情營造、激發的情緒連綿，在停頓中昇華情緒乃至引發哲理，提升觀者的思考層次和審美能力。

　　當代戲劇還通過對「表演者的被表演」來營造間離時空。這在布萊希特的劇中一再出現，他強調：「演員作為雙重形象站在舞臺上，既是勞頓（演員，引者注）又是伽利略，表演者勞頓不能消逝在被表演者伽利略裡。」[16]這就需要演員必須具備嫻熟的表演技巧同時又應具備清醒的評價意識。如在中央戲劇學院演出的《桑樹坪紀事》中，從王巍所扮演的陽瘋子福林身上，可感受到表演的間離所產生的藝術魅力。為了證實自己不是一個閑荒漢，擁有一個屬於自己的婆姨，他氣勢洶洶地撲向青女，在眾目睽睽之下撕破她的衣衫，扒下她的褲子。這超出常規的「陌生化」舉動，使起鬨者、圍觀者乃至觀眾都頗為愕然。然更令人震

劇出版社1990年。
[16] ［德］貝·布萊希特：《戲劇小工具篇》，《布萊希特論戲劇》，中國戲劇出版社1990年。

驚的是，當福林從人群中衝出來時，王巍一反福林萎縮的常態，挺直腰身，邁著堅定的步履，像揮舞旗子般地揮動著手中的褲子，以勝利者的姿態，大聲吼道：「我的婆姨！錢買下的！妹子換下的！」急登登地走下場去。此時此刻，王巍既是福林，又不完全是福林。福林既是瘋子，又不完全是瘋子。在王巍／福林間離性的複合形象中，帶有強烈的評判意識，獲得了更為深廣的涵蓋面。在同一劇作中，月娃被變賣離家的戲也是間離時空的典型。十三四歲的小姑娘月娃，為換取錢財給哥哥成婚，被父母變賣去當童養媳。哥哥福林得知消息後，喊著去追月娃。在這裡，劇作一方面強化情感共鳴的效果，要求扮演哥哥的王巍全身心投入角色，將人物一心要追回妹妹的急切心情表現得情真意切；另一方面，在福林追趕的時候，舞臺一角整齊地排著歌隊，吟唱著主題歌。福林搖撼著歌隊成員的身體，大聲詢問妹妹的去向，而歌隊成員毫無反應。這樣處理，使歌隊與福林處在兩個不同的層面，兩者不發生直接關係，其作用是通過時空的間離來激發人們對舞臺所展現的生活，進行理性的評價和反思。

2 跳躍時空

這是一種改原先「線性」時空為「點性」選擇重組的時空。它往往省略生活時空中本亦存在的次要成分，對生活時空實施切割，組合情節單元鏡頭般的時空。日本著名戲劇理論家河竹登志夫說：「劇作家的歷史，自古以來便是如何克服超脫這種物理的制約、怎樣全面地實現自己所要描繪的戲劇世界，從某種意義上也可以說是同物理制約搏鬥的歷史。」[17]對時空擇重捨次的跳躍式組合，實際上正是對物理時空的一次藝術性的超越。在當代戲

[17] [日]河竹登志夫：《戲劇概論》，中國戲劇出版社1983年。

話劇《老風流鎮》節目單

劇創作中，像《血，總是熱的》一劇有十七段情節運動的單元
（段落），一單元中又擁有若干次的變化，完全打破了分幕分
場、場景集中、順序發展的傳統法則；劉樹綱改編的多場景話劇
《靈與肉》，「試圖打破傳統的分幕分場和時空觀念在場景的變
幻上要求有更大的跳動的自由」[18]，全劇竟有好幾十個場景；老
劇作家陳白塵改編的《阿Q正傳》，也一反傳統劇中的凝聚，而
依照小說原著的章節次序，轉換成跳躍式的多場景劇。在單元運
動中，亦注意時空的跳接。如第六幕時空的變換和情節的切換：
趙府客廳──土穀祠外──縣大堂上──縣監獄中，時空無疑是
跳躍式進展的。

　　尤其是無場次戲劇的時空，跳躍得很為活現，其團塊組織被
拆解，但團塊的本質並未完全取消。蘇樂慈在《血，總是熱的》導
演闡述中談到該劇的時空變化，分為幾個層面：（1）屋外漫天大
雪，屋內弟妹各自蜷曲在溫暖的小天地裡打小算盤；（2）劇中弟
妹激烈爭吵，互相揭短，引出了兩個回憶場面；（3）大哥靈魂歸
來後，發現純真的弟妹已失去了人生最寶貴的東西──一顆火熱的

<hr>

[18] 劉樹綱：《關於劇本及演出樣式的幾點說明》，中央實驗話劇院1980年
　　演出本（油印本）。

心，他痛心地驅趕弟妹到屋外去，到生活的熱流中去重新獲取熱量……[19]。對時空的處理手法更酷似連環畫，選擇要點，刪減無關的細節和過渡，實際上是對劇情時空的壓縮與綴連，因而有彷彿觀看連綿山巒之感，但見群峰簇動，而山與山的間隔掩飾不明。

跳躍時空能夠表現快節奏的現代生活，滿足當代人的高資訊需求。同時，也可在時空的跳躍組接中，傳達某種形而上的意念。如馬中駿創作的《老風流鎮》，劇情主線發生在中世紀與近代交替之間的時空裡，結尾卻突然跳到八十年代末的一個早晨，身著各種當代時髦服裝的善男信女們跪拜在作為恪守封建道德準則的化身的城隍廟前。時空的超常躍遷表達了作者的直覺：「透過洋裝革履，我看到的是心理時間凝固停滯的心。」時空跳躍的場景與劇作從實到虛的結構相應，在怪誕中撞擊了黑色幽默，在悲愴的休止中令人深省不已。

3 並置時空

該時空的特點在於：情節鏈的消失，劇情組合並非按時間次序，也非異時異空，而是交叉重迭，異時同空、同時同空抑或同時異空。

沙葉新創作的段落體式話劇《陳毅市長》，便是這類時空的一個代表。這部被稱為「冰糖葫蘆式」的作品，選取了割斷情節鏈的十個生活的橫切面，由陳毅這一中心人物串接這些獨立成篇的場景，「沒有統一的中心事件，只以陳毅這一主要人物來貫穿全劇；各場之間不相連貫，每一場都獨立成章，各有自己的一個完整的故事」。[20]這些「多側面」時空並置的組合方法，較為全

[19] 參見《探索戲劇集》，上海文藝出版社1986年，第30頁。
[20] 沙葉新：《寫在〈陳毅市長〉發表的時候》，《劇本》1980年第5期。

面地反映了那一歷史時期眾多的鬥爭，在開拓表現廣闊的生活面上，無疑作了有益的探索。

高行健的《野人》，時稱「多聲部與複調結構」，借鑒了交響樂的複式結構，遂構成時空的並置，城市的嘈雜音響與曾伯神祕的山歌吟誦、市民躲避水災與防洪抗災、盤古開天與現代人的貪婪攫取、野人考察隊的整裝待發與各國科學家對雪人行蹤的判明……，各個事件所處的時空之物理屬性的意義已被剝落殆盡，而其所構成的兩兩並置的效果，猶如蒙太奇鏡頭組接產生第三義一樣，表達出對現實和人生繁紛複雜、交錯重疊的豐富感受。劇作者認為：「將幾個不同的主題交織在一起，構成一種複調，又時而和諧或不和諧地重疊在一起，形成某種對位」，是為適應當代戲劇對生活更廣闊、更深遠的藝術概括的需要。同時，「多聲部和複調的敘述方式，彼此並不相關，便造成一種距離，構成一個評價」[21]，這恰恰是當代戲劇的藝術魅力所在。

歐陽逸冰編劇的兒童劇《紅蜻蜓》，講了四個發生在不同家庭裡的故事，通過熱情的個體戶紅蜻蜓的活動，將四個並置的故事時空貫串在一起。其中《一板之隔》寫一個中學生因得不到父母之愛和理解，在商品大潮的衝擊下，精神上失去平衡，與父親產生了很深的隔閡；《人面不知何處去》寫一個多年和獨身父親相依為命的女孩，因父親有了新的戀人，致使父女關係產生隔膜；《茱麗葉諧謔曲》表現的是中學生早戀引起的矛盾……這幾個故事的組合，反映了在當今改革大潮中人與人之間關係發生的變化，贏得了重要的社會意義。

[21] 高行健：《我與布萊希特》，《對一種現代戲劇的追求》，中國戲劇出版社1988年，第55頁。

話劇《老古塔街》劇照

4 心理時空

內心化是當代戲劇轉型的重要標誌之一，它走入人的內心，把人的夢境、回憶、想像、幻覺等意識狀態都具象化了，以探求人物豐蘊的內心世界。從這個意義上說，心理時空是人的主觀世界的呈示，是人的主觀感受和心理狀態的形象化體現，因而它軟化、稀散了戲劇的情節因果鏈。

像《絕對信號》的劇情就相當簡單，講的是一個劫車團夥如何被瓦解的故事。該劇的現實時空固定在一個春天的黃昏和晚上，一節正在行駛中的火車守車上。但它對心理時空的探索影響深遠：把被外部現實啟動的人物內心世界、隱意識的波動及人物之間的內心交流等心理時空滲透於現實時空之中。以黑子為例：a.臨時參加劫車的黑子與戀情不斷的蜜蜂不期而遇，兩人的內心交流，互訴別離的相思、邂逅的激動及黑子的煩惱；b.黑子回憶分離之原因；c.黑子想像他犯罪後蜜蜂、小號離他而去的孤獨境況；d.車匪與黑子的內心交流，黑子的動搖；e.黑子懸崖勒馬後小號幻覺中的黑子與蜜蜂跳起歡快雙人舞的情景。顯然，劇作將

人的內心活動空間化了,形象地交代了人物之間的關係和人物的心理活動與變化。

李傑的《古塔街》的現實時空顯得很為狹窄:一條翌日即將拆除的小鎮老街,一個普通的夏日後半天發生的事件。如果襲用傳統的敘述時空,活動環境的局促和固定的時空間限制就無法搬演獨有的風情:古塔街的四季、恩怨和戀情。心理時空擴大了作品的視野,延展了歷史的縱深度,使人目睹普通人在貌似寧靜的外衣下內心的翻江倒海、驚心動魄的靈魂裂變和傳奇般的歷史。

顯然,心理時空是突破乃至拋棄現實時空邏輯,僅只依據情感邏輯、哲理邏輯並通過創造想像而對時空另行組合的創造性的時空概念,它的價值體現在為潛藏於深層意識中的情感內容的表現或抽象的人生哲理的形象化表達提供一個具體的時空形式。它不受物理因素的制約,具有明顯的主觀意識色彩,因而具有極大的自由度。

王曉鷹、羅大軍合作改編的《保爾‧柯察金》,就大量採用了超越現實邏輯的心理時空手法。如保爾‧柯察金與冬妮亞決裂一場,冬妮亞在共青團的活動中受到眾人的排斥,連保爾也因她給他帶來的難堪而大為不快,冬妮亞只得將內心的痛苦與失望渲泄在一架鋼琴上。她的演奏吸引了眾人,大家慢慢圍攏來靜靜地聆聽從冬妮亞指間流淌出的美妙音樂時,冬妮亞卻站起身來走向獨坐一旁的保爾,琴聲在繼續,眾人仍在入神地注意那架白色的鋼琴,這是物理時空,而保爾與冬妮亞則進入心理時空之中,冬妮亞與保爾開始了他們的談話。談至艱難之處,優雅的旋律悄然停止,替代它的是一位戰士在琴鍵上隨意敲擊的斷斷續續的單音,其他人則將注意力轉向保爾和冬妮亞,但也只是像觀眾一樣,以一種歷史的冷靜目光從旁關注著他們,關注著這場決定他

們的愛情與友誼的命運的談話。這樣處理,使這場導致他們最終分道揚鑣的兩種生活觀念的爭執能夠更多地被處理成一次心靈深處的對白,因而也就能夠帶有更多的情感色彩。

《WM》中,「板車」在「將軍」責問他為什麼拋棄了「白雪公主」時,表現出玩世不恭的態度,可心靈深處卻產生了一種潛在的自責心理,這時,劇作採取了中斷自然狀態的現實時空、營造人物心理時空的手段,讓一個面罩黑紗的人在舞臺後區鳴鞭抽打,「板車」則應著鞭聲做出各種好似挨了鞭打的痛苦表情和形體動作。這黑面人其實就是「板車」尚未泯滅的道德良心。這種時空處理強烈展示了人物性格、心理的複雜性和矛盾性。

北京人民藝術劇院排演的德國劇作家畢希納的《沃伊采克》,其表演空間裡只有一些椅子,演員在表演時也未刻意追求現實環境。表現沃伊采克的恐懼,就爬在地上傾聽,表現瑪麗的煩躁,就對代表嬰兒的布娃娃大聲吼叫,表現沃伊采克刺殺瑪麗時,兩人相距幾米遠,妻子就能被沃伊采克的憤怒情緒「擊倒」,而表現沃伊采克被溺死時,卻顯得異常冷靜,演員只是慢慢走到臺中,然後趴在地上不動,如此種種。這裡,現實時空幾乎不復存在,全然是人物在心理時空中種種變形扭曲的情緒感受的直接外化,卻帶來充分的舞臺自由度和巨大的創造可能性。

5 荒誕時空

營造戲劇的喜劇性、荒誕性,旨在表現與現實時空的不相溝通,這乃是當代戲劇頗為推崇的荒誕時空的構築。

引入超生活時空即鬼魂、神祕世界,這是當代戲劇荒誕時空模式的初級構成。其最初的躁動是1979年就出現的謝民的獨幕劇《我為什麼死了》,以死者「她」自述的方式。俟後出現的《屋

外有熱流》，始奠定了荒誕時空的巨大影響：夢境和鬼魂的出現，時空的無限度自由，令後繼者競相效仿。《一個死者對生者的訪問》中，被刺身亡的葉肖肖離開太平間，逐一訪問目睹現場的人們。被尋訪的對象向來訪的死者敘說了當時的真實想法，問心無愧地為自己辯白，絲毫沒有意識到此時的葉肖肖已經處於另一世界對自己進行靈魂的拷問。這是邏輯時空向情緒時空的荒誕式延伸，死者可像生者一樣地「活」在同一時空中。

　　而在不知不覺抑或極為自然的敘述中，反映生活本身的荒誕，這是當代戲劇荒誕時空的深層呈現。《車站》中的等車者們，並未意識到時間的汩汩而逝，卻倏忽過了十餘年，突然發覺站牌上的「路線」早已經改變，月臺亦已廢置。剎那間的時空變位，猶如《等待果陀》裡的枯枝一夜間長出綠葉，用誇張的時間處理直喻等待時間的漫長無期，是時間壓縮的荒誕。沙葉新的《尋找男子漢》，是時間錯位的荒誕，司徒娃年屆三十，但一直處於母性的庇護傘之下，父母的時空（他人的）完全主宰著兒子的時空（自我的），在尋找的時空與現實的時空的錯位中，不消說，其荒誕色彩凸現無遺，其民族文化的批判力也更為尖銳。沙葉新的另一劇作《耶穌・孔子・披頭士列儂》，把歷史與現實、天上與人間，融會成一個沒有具體時空限定的大一統時間。不僅「天國」的時空是一種虛擬，而且由耶穌、孔子、列儂三人組成的「考察團」，從天上到人間去考察時，他們抵達的「金人國」和「紫人國」，也不是具體的歷史存在或現實存在，而是作者對人世高度抽象出來的荒誕式時空王國，立意較之其他劇作就顯得極為高遠。顯然，荒誕的時空構築，不僅僅是藝術形式的簡單選擇，它凝聚著作家對社會現實與歷史文化的宏觀審視基礎上的理性思考。

第六章　敘述觀念與舞臺表現

　　布萊希特宣導的「史詩劇」或「敘事劇」，使「敘述」與「展示」成為戲劇話語的兩種基本衝動。他在人們將展示作為戲劇話語的規範的時候，卻提請將史詩請回劇場，在戲劇文本中重新加入敘述因素：「舞臺開始了敘述。丟掉第四堵牆的同時，卻增添了敘述者。」[1]布萊希特以「敘述」為基點建立起他的「非亞里斯多德體系」的史詩劇，實際上就是讓演員脫離虛構劇情，變成詩人一樣的敘述者，「直接向觀眾講話」，在「表演中敘述一件事」[2]。如在他的《四川好人》中，一個演員突然超出自己的角色，向觀眾解釋該劇沒有結局，請觀眾自己在困境中選擇。《高加索灰闌記》中安排的一位「歌手」，是一位超越劇情的敘述者。《三角錢歌劇》中的「所羅門之歌」，「演員在唱歌時就改變了他的功能」[3]，演員具有雙重角色身分，這二重功能實則就是敘述與展示的功能。高行健說：「戲劇本來同敘述性的文學諸如小說、報告文學是兩大不同的類別。布萊希特偏把敘述的手段運用到戲劇中去，而且成為他的戲劇結構的主要方法，這不能不說是他的一大發明。」[4]顯然，這是一個中國劇作家對引進「敘述」觀念的西方劇作家的讚賞和膜拜。

[1]　[德]布萊希特：《布萊希特論戲劇》，中國戲劇出版社1990年，第69頁。

[2]　《布萊希特論戲劇》，第84頁。

[3]　《布萊希特論戲劇》，第336頁。

[4]　高行健：《現代戲劇手段初探之三：戲劇性》，《對一種現代戲劇的追求》，中國戲劇出版社1988年，第18頁。

　　當代戲劇並不排斥敘述的手段，相反，對敘述和展示的一視同仁啟動的卻是當代戲劇的活力。高行健無疑是這種探索的排頭兵。他一再表示出對敘述的看重心情：「戲劇本來是不排斥敘述的。布萊希特用了一種獨特的即所謂間離的方式來進行敘述。敘述也可以有別的方式。我主張回到更為樸素的敘述方式中去，這樣可以把劇場變得更為親切。」[5]他的《野人》中就採用了敘述的方法，該劇體裁上就分明標示著「多聲部現代史詩劇」，劇作的時間是「七八千年到如今」，地點是「一條江河的上下游，城市和山鄉」，如此縱深的時間跨度和如此廣闊的空間跨度，假如搞成24小時內發生在一間客廳裡的「三一律」式話劇，是難以表現的。那種時空高度集中的濃縮結構變成了「童裝」，敘述手法顯示了它的神奇威力。小戲《喀巴拉山口》借用江南的曲藝形式評彈來敘述，只不過把這種原本基本上坐著演唱的藝術改為站著走動著說說演演，由兩名藝人的互為伴唱和搭腔，改為四名演員演五個角色。評彈形式中存在著一個貫串始終的說白與彈唱的敘述者（表演者），他對角色的扮演幾乎全是一種「引述」。這種快進快出的「引述」，使得演員的表演十分自由。《車站》的敘述則用七個聲部，構成比較完全的複調，而「複調是一種更有表現力的敘述方式，能使在劇場裡容易變得單調的敘述充滿吸引力」[6]。在《絕對信號》中，作者又相當大膽地把小說的記敘因素放到劇本裡，而且，就用這種敘述手段來聯絡「現實」和「回憶」（即「現在」和「過去」）的層面。在蜜蜂和黑子的甜蜜回憶當中，在河邊草地上的戀愛景象前，劇本的舞臺指示作了散文式的敘述性描述：「車站上的燈光從瞭望窗口照在黑子臉上，黑

[5]　高行健：《我的戲劇觀》，《戲劇論叢》1984年第4期。
[6]　高行健：《我的戲劇觀》，《戲劇論叢》1984年第4期。

根據同名話劇改編的電影《凱旋在子夜》海報

子瞇起眼。列車進岔道，搖晃著。令人煩躁的撞擊聲，行車的節奏彷彿破碎了，小號站在平臺上，向站上回信號，列車出站，車廂裡立刻變得昏暗了。黑子靠在椅子上，閉上眼睛，彷彿要入睡的樣子，舞臺上全黑。以下是黑子的回憶……。」在蜜蜂的以獨白形式表現的「想像」場面之前，劇作也有類似的敘述：「在車長的車燈照耀下，黑子很不自在地動彈著，小號也望著他。蜜蜂不安地看了看黑子，又看看別人，小號避開了她的視線。她又看黑子，黑子木然，毫無表情，車長熄燈。列車呼嘯著進入第二個隧道。舞臺漆黑。列車的行駛聲彷彿突然遠去，一束白光照亮了蜜蜂的臉。以下是蜜蜂的想像……。」這裡，把小說的敘述方式用到當代戲劇創作中，作用於人物的內心世界，外化了劇中人物的心理活動：「列車交會的聲音突然減弱，蜜蜂急速的心跳聲越來越響」，從列車的車輪聲轉向蜜蜂的心跳聲、從現實世界的物質層面轉向人的內心活動，無不得益於對敘述手法的大膽移植。

當代戲劇擅長於把「敘述」與「展示」的特長結合起來，使劇作的戲劇性與敘述性相結合。像《桑樹坪紀事》、《狗兒爺涅

槃》、《中國夢》、《凱旋在子夜》等，都是這兩者結合得很成功的例子。這種組合，往往不需要統轄整個劇情發展的中心事件，不需要頭尾連貫、環環相扣的故事情節和戲劇衝突，它往往喜用「戲中戲」或歌隊吟唱、敘述者評述劇中的人和事的藝術手法，有意識地鬆弛劇情的緊張性，催發觀眾的理性思考。也即在局部，十分注重矛盾衝突，發掘人物的心理衝突，製造人物關係，強調角色相互間思想、情感、心理等糾葛的戲劇性表演；在全域意義上，打松情節結構，使劇作的戲劇性緊張得以適當遲緩，既有直接向觀眾訴說事情原委、角色心情、人物關係的敘述性表演，也有演員自身對角色的某種批判意識和評價意識。「敘述」與「展示」的結合運用，使戲劇表現別開生面。

即使是像上海戲劇學院推出的主旋律作品《徐虎師傅》，也因成功運用了敘述手法而使劇作獲得了盎然詩情。全劇以戲劇話語作個人行為的展示，以文學（詩歌）話語作對大眾靈魂的追問。前者以戲劇話語展示了徐虎生活工作的六個小片斷，由徐虎普普通通的日常工作、生活片斷組成，講徐虎為居民開報修箱、為居民解決水電工所能解決的生活難題的近四千個夜晚，從平和、樸實和常人的心態中映現徐虎「辛苦我一人，方便千萬家」的奉獻精神。後者採取詩化手法，以領誦和歌隊的語言進行敘述，把徐虎事蹟提升到詩的境界，達到了藝術的凝煉與昇華。這裡，評說與情感的抒發、敘事和抒情融為一體，就取得了相當的自由度和靈活性。而歌隊的參與，則使整出戲凝聚整合、入詩入畫，藝術地拓展了該劇的內涵和外延。

難怪，兩位戲劇大師對戲劇的「敘述」，發出由衷的讚歎。桑頓·王爾德說：「戲劇把敘事性藝術提高到比小說和史詩還要高的境界，……戲劇家必須是講故事的能手」。蕭伯納說得更

絕：「寓有議論的戲劇是現代戲劇，而僅有動人場面的戲劇則是
過時的戲劇。」

一　逾越常規的敘述操練

　　凡有文化的地方必有敘事。「我們不必到學校去學習如何理
解敘事在我們生活中的重要性。世界的新聞以從不同視點講述的
『故事』的形式來到我們面前。全球戲劇每日每時都在開展，並
分裂眾多的故事線索。這些故事線索只有當我們從某一特定角
度——從美國的（或蘇聯的，或奈及利亞的）、民主的（或共
和的，或君主的，或後馬克思主義的）、基督教的（或天主教
的，或猶太教的，或穆斯林的）角度理解時，才能被重新統一起
來。」[7]不難看出，敘述即意味著一種組織世界的特定方式。澤
克尼克則說：「意識形態被構築成一個可允許的敘述即是說，它
是一種控制經驗的方式，用以提供經驗被掌握的感覺。意識形態
不是一組推演性的陳述，它最好被理解為一個複雜的、延展於整
個敘述中的文本，或者更簡單地說，是一種說故事的方式。」[8]

　　戲劇敘述是把可感事物安排成序的一種表述，但它是以某一
種為藝術家所理解的「秩序」為依據來「說故事」的。藝術和生
活都擁有自身的秩序。古典主義認為，事物的發展有一條自始至
終的明晰線索，原因和結果存在著一種由此及彼的穩定的鏈式關
係。因此，沿循古典主義的傳統戲劇，往往從已有的經驗出發充
當全知全能的上帝，強調線性因果關聯的有序性和內聚力，因而
只能按照已有的經驗符合邏輯地結構起秩序化生活的情節關聯模

[7]　[美]華萊士・馬丁：《當代敘事學》，北京大學出版社1990年，第1-2頁。
[8]　轉引自《敘述形式的文化意義》，《外國文學評論》1990年第4期。

式，情節的組織、事件的發展符合於生活的既定邏輯。單線發展
的情節模式過分人為地簡化了生活，在情節模式的因果鏈外，時
常遺落生活豐富的涵蓋面，同時，很難表達當代人複雜的意識、
感受、經驗和價值，阻礙了戲劇把握現實的深度和廣度。這時，
超越邏輯的敘述形式便責無旁貸地在傳達視角的轉換方面表現出
超越的優勢。在當代人的視角裡，世界並非單相發展抑或是一張
平面圖，廣袤的人的內外宇宙永遠也不可能被邏輯的情節鏈所窮
盡。當代戲劇超越了這種以情節為表徵的邏輯表述，使傳統的戲
劇敘述辯證地超越了原來的故事性水準，而指向對事件的非邏輯
性秩序的排列。非邏輯敘述方式決不意味著「藝術鐘」的紊亂，
它描畫的是主體連綿不斷的獨到感受。對藝術主體精神的強調，
使得當代戲劇蓄意將人們熟視無睹的事物陌生化，將習以為常的
事情、人物置於高倍望遠鏡或哈哈鏡之下放大和變形，任意折疊
時空使外部動作的連續性中斷。敘述的一切手法，「可以解釋為
最初局面的顛倒，不嚴格地說，是為了設想秩序恢復的最終結局
而打亂一個秩序。」[9]

　　當代戲劇以其開放鼎新的態勢，從多方面突破戲劇的穩定結
構，使當代戲劇敘述表現出大膽創新的動態發展趨勢。

1 先鋒式敘述

　　在傳統的敘述中，敘述形式只服務於主題，處於「用」的被
動地位。八十年代以來的中國戲劇舞臺，是現代中國戲劇文化風
景裡最富於色彩變化與層次縱深的景點，一群戲劇工作者在現實
變得朦朧的非理性氛圍裡，開始淡化文藝傳統的本體性，而日益

[9]　[法] 保羅・利科爾：《解釋學與人文科學》，河北人民出版社1987年，第
　　296頁。

看重藝術形式的本體性。他們把敘述的形式與文藝的目的性疊合為一，把對敘述的追求上升到藝術的本體地位。於是，敘述的形式受到特別的關注，敘述的遊戲意義、敘述的直感愉悅、敘述的語言快感，成為先鋒戲劇家們爭相表現的創作方法。

a 形式化的敘述

尼采認為，藝術在本質上只是向他人傳達感受的能力，而這種能力就表現在為一定的感受（內容），尋找適當的形式，因此，形式對於藝術家具有重要的意義。「只有當一個人把一切非藝術家看作『形式』的東西感受為內容、為『事物本身』的時候，才是藝術家。」[10]林兆華執導的戲對於藝術手法的創造性使用，都達到了形式化敘述的高度。1980年代的《車站》的總體演出形式本身就是內容。1990年代又接二連三地在《哈姆雷特》、《羅慕路斯大帝》、《浮士德》中，把玩解構的遊戲。如為「演劇工作室」導的莎劇名作《哈姆雷特》，哈姆雷特由濮存昕、倪大宏、梁冠華三人飾演，新王克羅迪斯由倪大宏、濮存昕兩人飾演，梁冠華又同時扮演大臣波洛涅斯。他們的分工並不依幕次而定，而是在一種「無序」狀態下的存在，有時在同一幕中，二者或三者的身分互換，甚至在面對面地念做之時也會發生身分對調。這種身分的變更是不露聲色的，觀眾只能從臺詞中領會出來。

濮存昕飾演的哈姆雷特抒發了對母后的怨憤之情後退場，緊接著他又以毫無二致的形象與王后相攜上場——卻已在扮演克羅迪斯了。國王與王后親昵調笑，但在觀眾眼裡，此時的克羅迪

[10] ［德］尼采：《悲劇的誕生》，生活·讀書·新知三聯書店1986年，第17頁。

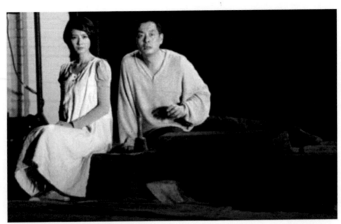

林兆華版《哈姆雷特》劇照

斯還未把方才的哈姆雷特的影子摩擦退掉。哈姆雷特的著名獨
白，也是由三位演員同時完成的。分別扮演哈姆雷特、克羅迪
斯、波洛涅斯的三個人，在一瞬間轉身，相互背對，呈三角形站
立，奇異地變成一個人。第一位白：「生存，還是毀滅，這是一
個問題。」第二位白：「生存，還是毀滅，這是個值得考慮的
問題。」第三位白：「生存，還是毀滅，這是個必須考慮的問
題。」三個人的臺詞之間沒有空隙，宛若回聲。獨白之後，一個
轉身動作，他們又變成了三個不同身分的人。劇末，倪大宏扮演
的哈姆雷特殺死濮存昕扮演的克羅迪斯。但在舞臺上，卻是「倪
大宏」訇然倒下，「濮存昕」站立良久，緩緩開口，念的是哈姆
雷特的臺詞，並吩咐他的朋友霍拉旭（由扮演波洛涅斯的演員充
任）向後世傳述他的故事。這裡身分的模糊，可以有四種解釋：
哈姆雷特殺死克羅迪斯；哈姆雷特殺死他自己；克羅迪斯殺死哈
姆雷特；克羅迪斯殺死他自己。原初文本中的復仇，因先鋒形式
的敘述，變得豐富起來。而讓三個演員對哈姆雷特這一人物作共

時性敘述，成功地營造出「人人都是哈姆雷特」這一舞臺意象。

b 敘述的遊戲性

牟森和他的「戲劇車間」熱衷於即興式的敘述遊戲。在他們搬演下的《關於〈彼岸〉的漢語語法討論》、《與艾滋有關》、《零檔案》這些戲中，「沒有劇本，沒有故事情節，沒有編造過的另一種生活」。[11]

如《與艾滋有關》，觀眾只看到半扇豬肉從掛鉤上摘下來，送進絞肉機，最後與大白菜、胡蘿蔔一道被做成熱氣騰騰的炸丸子、肉燉胡蘿蔔及三蒸屜包子的過程。演員或觀眾在食物製作過程中，可以隨意當眾講述自己的任何事。同時，兩名雇來的民工砌起了半包圍的三面牆。這是「食品製作」、「自由講述」與「砌牆工程」三種行為的無邏輯組合和平行展開。而《零檔案》則根據于堅的同名長詩改編而來，據說在國內未上演過，卻參加了1995年夏在倫敦舉辦的第8屆倫敦國際戲劇節。整出戲，是在一位演員的回憶性獨白中展開並完成的。那是一種對童年的壓抑、苦悶與痛苦的回憶，敘述不時被同臺男女演員走路、放答錄機、鋸焊鐵條、吹風機的嘈雜聲打斷。接近敘述尾聲時，鋸好的鐵條被焊在一個鐵架上，像棵枝枝丫丫的鐵樹，每個「枝端」上被演員們戳上蘋果和番茄，像一顆色彩鮮亮、形狀奇特的化學分子鍵模型。然後，男女演員取下蘋果和番茄，向開動著的吹風機瘋狂投擲，讓果漿紛落如雨，濺在戲劇活動空間裡的所有人身上。牟森後來解釋說，「我覺得我們喜歡給觀眾一種東西，這個東西並不代表特定的一種意思，而是各種各樣的感悟，……我們

[11] 牟森：《寫在戲劇節目單上》，《藝術世界》1997年第3期。

《零檔案》劇照

沒有想賦予它什麼，那麼需要觀眾，不同的觀眾去賦予它不同的意思」。[12]

　　根據高行健《彼岸》和于堅的新腳本《關於〈彼岸〉的漢語語法討論》捏揉在一起的《關於〈彼岸〉的漢語語法討論》，注重即興型的形體動作表演，動作很隨意，幾近遊戲狀態。彼岸是什麼？演員在激烈的身體活動的間歇，不斷地質問著。語言在形體的停頓後，活躍起來。演員討論著彼岸的漢語意義，它是一個有花的地方，一片蔚藍的大海，一個形容詞，一個名詞，兩個漢字，它是正在演出的戲。演員不斷地用攀援直喻著人們對彼岸世界的追求。如此，語言動作便瓦解了形體動作的喻意，彼岸作為希望理想的象徵，在語言和形體的雙重敘述中被解構了。

　　包括牟森「戲劇車間」的其他劇作《紅鯡魚》、《醫院》在內，注重的均為即興式敘述的遊戲意義。在《寫在戲劇節目單

[12] 轉引自辰地：《懷舊‧夢尋‧詠唱——國際戲劇展神話》，《藝術廣角》1995年第5期。

上》[13]一文中，牟森反覆強調了這個意圖。「《零檔案》是一出充滿了可能性的戲劇。從構想到排練到現在的結構，都充滿了可能性」。「任何一個人，只要願意，都可以走上這個舞臺，講述自己的成長」。「這是一出關於自己的戲劇，不是演員扮演別人的戲劇」。《與艾滋有關》是一出「直截了當的戲劇」。「參加演出的人都是作為他們自己。做他們自己的事，說他們自己的話，展示他們自己的生活狀態，表達他們自己的生活態度」。《紅鯡魚》「是關於五個演員自己的，是他們對生活的感受、體驗和理解。不一定是生活故事和生活歷史」。「演員們說的都是關於自己的話，而且每一場演出所說的話都是不一樣的話。請觀眾們不要把這些話理解成事先寫好的臺詞。這些只是說話，日常生活。像我們每個人每天都說的那些說話一樣」。在這樣的「充滿可能性的戲劇」、「開放性的演出」當中，「只要你願意，任何一個人，都可以走上這個舞臺，講述你自己」。

c 敘述的語體快感

高行健曾寫過一組短劇，可稱為把「舞臺調度和動作減少到最低限度」的「語言的戲劇」[14]。抒情短劇《躲雨》，講一對涉世未深的少女的呢喃細語：「甜蜜的聲音」和「明亮的聲音」。盼望「讓毛毛細雨把衣服都濕透」、「恨不得脫光衣服，讓雨水淋一場」、「想在雪地裡打滾」的姑娘們，在那一段兩個聲音同時訴說的場景裡，其實已各自領略了「不斷破碎著的鏡子比完整的月亮更好看」、「不知道我的未來在哪裡」的心境。加上「退休老人」的存在，則呈現出人物心境的「複調」。《喀巴拉山

[13] 牟森：《寫在戲劇節目單上》，《藝術世界》1997年第3期。
[14] 《高行健戲劇集》，群眾出版社1985年，第184頁。

《我愛×××》劇照

口》、《行路難》、《模仿者》也注意語言的密集，讓角色絮絮叨叨地大段說理或敘事，以語體的濃烈，拓展現代戲劇的藝術表現力。

孟京輝編導的《我愛×××》，則強化語言組接、表達的語體快感。《我愛×××》於「愛」與「不愛」的語言遊戲中來顯現它的意義，在混亂無序的意象、幻燈畫面的組接中顯現出演出者創意的邏輯性。全劇由五男三女八個演員的「愛」與「不愛」的對話組成，革命導師、影星歌星、文學人物與生理疾病、抽象的靈魂與具體的肉身器官……林林總總，演員在「愛」的鋪排與「不愛」的乾脆中，縱情地張揚著作為個體生命選擇的自由意志。「我愛病」、「我愛結核病」、「我愛肝炎病」、「我愛心臟病」、「我愛性病」、「我愛麻瘋病」……「愛得愛不得，全在自己願意不願意」。全劇在唾沫橫飛的語言講述中，實現著個體生命選擇的主觀隨意性。

先鋒戲劇強化了敘述的本體地位，使敘述的形式意義更加突出，而觀者也在敘述形式的玩味中獲得一定的美感。

2 非常態敘述

近年來的戲劇敘述中，出現了一些非常態敘述的現象，它以別具一格的敘述方式和反傳統、非常規敘述的傾向，對當代戲劇敘述產生著深刻的影響。

a 分裂式敘述

分裂式敘述是一種雙向式敘述。在敘述中，主人公產生人格分裂，從本我中再分裂出另一個自我，而這個我既是本我的影子或幻影，又是處在非常狀態中的「我」。如郭大宇、彭志淦的《徐九經升官記》中「苦思」一場，徐九經斷案遇到困難，喝得醉醺醺地左右為難。這時舞臺上出現了兩個「幻影」，一個是徐九經的「良心」，一個是徐九經的「私心」，兩個「幻影」互相撕打，三個徐九經同臺表演。這在戲劇中是較為別致的。早在1929年，梅耶荷德就提出了兩個演員同時表演哈姆雷特的設想，他說：「我產生了一個念頭，同時有兩個演員來扮演哈姆雷特，一個念悲愴的獨白，另一個念歡愉的獨白，並不是兩個演員輪流上臺表演，相反，他們得形影不離。」[15]梅耶荷德的設想是為了使哈姆雷特的內心世界的矛盾視覺化、形象化，其理論基礎是意識的「自我分裂」。六十年代蘇聯舞臺上出現過五個演員同時表演普希金和馬雅可夫斯基的情況。《徐九經升官記》在這方面的借鑒，可以說是中國戲劇洋為中用的新嘗試。

高行健的喜劇小品《模仿者》也用了這種敘述方式。在《模仿者》中，形影相弔，影不離形。「這主兒」有自己的影子，時

[15] 轉引自《新時期文學六年》，中國社會科學出版社1985年，第375頁。

林版《浮士德》劇照

髦姑娘有影子，憂鬱症患者有影子，長者也有影子。「這主兒」
與「模仿者」（影子）的形體動作除了左右不同外，其他近乎一
模一樣，但表情與臺詞由兩位演員分別扮演。「這主兒」討厭
「模仿者」，又從「模仿者」照見了自身。事實上，這「模仿
者」既是「這主兒」的影子，又不完全是他的影子。加上「模仿
者」語義上的寬泛性，遠遠大於「這主兒」的影子的含義。

　　林兆華執導的《浮士德》，兩個浮士德似乎形影不離地出現
在舞臺上。浮士德由倪大宏和韓童生兩位演員飾演。附著在前者
身上的，是那個永遠都在求索、時時苦思冥想的浮士德的靈魂。
他灰衣舊鞋，蓬頭垢面，被頭腦中的思想逼得要發瘋。韓童生飾
演的，則代表著浮士德的另一個靈魂：易受誘惑、易否定、躁動
不安、敏於行動的浮士德。從外形上看，後者頗似北京街頭招搖
過市的款爺。冥思苦想皓首窮經的浮士德對聲色犬馬尋歡作樂的
浮士德太放任，喝酒泡妞升官發財全憑他意願，絲毫不加發問，
不予反思。在這兩個相互割裂的舞臺形象演繹的歷時性故事裡，

揭示了在理性和物欲中掙扎的靈魂的兩極，浮士德的形象變得豐滿起來。

顯然，分裂式敘述已遠遠超出了形式的表層創新意義，與戲劇內蘊的表達密切關聯，促進了戲劇主題的掘進。

b 病態式敘述

病態式敘述就是人物病態心理傾瀉的敘述方式，其內容由人物病態心理構成。如過士行編劇的「閒人三部曲」，以「偏執狂」式的病態敘述來講述故事。

《鳥人》講了一群養鳥成癖的京城市民，領頭人為既是鳥癡更是戲癡的三爺，他身在鳥人堆心憂京劇衰落特別是自己的行當後繼無人。胖子，一個人到中年的京劇迷，日夜渴望成為三爺的繼承人。華人精神分析學家丁保羅立志治療中國的心理病患者，他順利地將三爺與胖子等養鳥人收入「鳥人心理康復中心」進行治療。鳥類學家陳博士為追求中國僅有的一隻珍禽褐馬雞而混跡于養鳥人中。劇中每個人的視點都是偏執的視點，而整部戲也因此成了對人們在感情、事業等追求上的偏執的嘲諷。

《棋人》也講述了一老一少因棋而癡的故事，老少棋癡的言行和心理貫串始終，也是一種近乎病態式的自我偏執的展示。《魚人》講述的是釣魚迷的故事，那釣魚迷為釣上一條巨大無比的大青魚丟了孩子，老婆也棄他而去。30年後，釣神再次邂逅大青魚，展開了一場人與「魚」的較量。顯然，無論是養鳥、下棋，還是釣魚，本來是一種業餘的休閒娛樂方式，而劇中人卻似乎把它們當作自己的事業——傾其所有為之奮鬥的事業。編導者正是通過這種幾近病態的偏執狂的獨特視角，重新引發了對「人」這一命題的思考。

《棋人》劇照

c 朗誦式敘述

朗誦式敘述，這是一種「讀戲」式的反戲劇敘述手法。傳統戲劇敘述忌諱缺乏戲劇動作的語言朗誦式的講述手法，那是對戲劇通則的一種悖離。而當代戲劇則不避其短，反而採用這種朗誦法，依然能使舞臺滿堂生輝。

上海青年話劇團根據美國劇作家戈奈的作品上演的作品《愛情書簡》（袁國英導演），即是一出由兩個演員出演的戲。舞臺上只有一張桌子、兩把椅子，兩位男女演員往椅子上一坐，開始讀他們手中的信，一讀就是100分鐘。信是從他和她從7歲在教室裡寫便條開始的，整整50年的書信往來，340封信。兩個人的心靈流動及生活際遇，通過他們各自敘述的命運透視到社會的變遷和世態的炎涼。這是一齣獨具匠心的舞臺藝術，其方式極為簡單：讀信。這是一次朗讀，也是一次挑戰，因為把朗讀行為變成戲劇在以前是不可想像的，而現在朗讀卻成為戲劇的敘述手段已是現實。劇作完全依靠演員的語調、情緒來感染觀眾。

　　王建平編劇的《大西洋的電話》，構思別致：一個名叫丁玫的中國女人剛到美國，便或打或接了50個電話，電話中迎接她的，是變卦、敲詐、性騷擾、排擠、恐嚇等，終於使她精神崩潰、希望破滅，不得不含淚回國。劇作成功而痛快地對出國及自由美國的神話進行了一次道德評判。該劇的敘事方式很特別，一個人，從頭到尾接電話，故事、情節是通過她的語言表述「帶」出來的，劇中人物如丁玫的丈夫容德和女兒琪琪、老同學芬芬、外國人大衛、病人啞女及母親沃倫太太、公司董事長埃米爾先生、氣功師黃山和其女友阿慧、來自上海的經理夫人等，也均未出現，而出現在丁玫的語言中，以丁玫的語言塑造了這些未出場的各色人物。這種獨角口語式的講述方法，也是以往戲劇所不曾看到的。

3 戲劇性與敘述性相結合

　　戲劇性與敘述性相結合，這既是劇作的體例問題，也是當代戲劇舞臺創作中喜歡用的一種敘述方法。布萊希特把歐洲傳統話劇稱之為「戲劇性戲劇」，把自己創立的史詩劇稱之為「敘述體戲劇」。這兩種劇作方式和演劇方式本是背道而馳的，然而，隨著對藝術規律理解的深化，純粹的「展示」抑或純粹的「敘述」已不為多見，寥若晨星。而更多的以傳統「展示」式為重的戲劇創作中，「敘述」總不失時機地穿插其間，敘述使戲劇獲得了藝術昇華的良好機緣。「現代戲劇一旦撿回了這門藝術本身就曾經具有而一度被丟失了的敘述手段，便會面臨一個新的廣闊的天地。」[16]當代的劇作家和舞臺表演藝術家們傾向於把戲劇性「展

[16] 高行健：《我與布萊希特》，《對一種現代戲劇的追求》，中國戲劇出版社1988年，第55頁。

示」和敘述性的特長結合起來運用，並且取得了很好的藝術效果。從演出來看《桑樹坪紀事》、《狗兒爺涅槃》、《凱旋在子夜》、《中國夢》等劇碼，都是這兩者結合的很好的例子。

具體到表演來看，要求演員既扮演角色，同時又要跳出角色，在表演中滲進創作主體的「自我」對物件主體的「自我」的某種判評態度以及有時的客觀敘述。要讓觀眾感覺到有一個作為演員這個創作主體的「自我」在高屋建瓴地觀察著自己的表演，並對創造角色形象和進行高超的技藝表演這兩者的關係，從中加以調節、控制，有時也投以必要的評價意識，讓戲劇性與敘述性有機地結合起來。

北京人民藝術劇院演出的《第二次世界大戰中的帥克》，飾演帥克的梁冠華，在表演被納粹抓去當兵以後，向斯大林格勒進軍的那段戲，便是一例。梁冠華一面以默劇式的、比較有規範的步態表演行軍，一面扭頭向觀眾述說：「現在，帥克正行進在通向斯大林格勒的大道上。」之後，他又同一隻狗交流、對話。狗的形象實體並未出現，是演員假設的，存在於他的想像中。但是，狗的叫聲，狗的大小形狀，狗的行動，卻是由演員同時表演出來的。也就是說，演員既在扮演帥克，又在表現狗的存在，而且還要表現帥克與狗之間的「談話」。當演員以帥克的名義進行行軍表演時，這是「戲劇性」的；當演員一面表演行軍、一面用介紹者的口吻向觀眾說話時，即既是演員又是角色，戲劇性與敘述性得以結合。而演員在與狗交談時，既要扮演帥克，又要表現狗的存在以及自己與狗的關係，就體現出兩者結合基礎上的技藝表演，而作為演員這個創作主體的「自我」，始終在駕馭和協調著角色創造和技藝表演的關係，並且擔負著與觀眾直接交流的任務。

　　在北京人藝推出的《狗兒爺涅槃》中，除了序幕和尾聲屬於狗兒爺的現實生活之外，中間的幾大塊戲都是這一角色的回憶與幻覺。林連昆扮演的狗兒爺，根據這一情況，採取了現實與回憶兩種時空重疊的雙層次表演，即在不關閉大幕來改變化妝和更換佈景的情況下，既扮演現實時空中的狗兒爺，又扮演「閃回」時的心理時空中的狗兒爺。當演員用回憶的語調敘述往事時，他是70多歲的狗兒爺在向觀眾訴說，他的口吻、心理狀態和形體特徵是老人的感覺；一俟由敘述進入回憶中的以往生活的特定情境中時，他便立馬改變原有形態而成了彼時彼地所需要的年齡感覺和心理狀態。比如土改那段，狗兒爺先是站在臺口向觀眾訴說往事，當說到民兵隊長出現在演區時，演員（角色）馬上就進入了回憶中的土改情景。民兵隊長一下場，這段戲一完，演員的心理形體隨之改變，規定情景又回到老年狗兒爺向觀眾絮說的現實時空中。在土地、牲口「歸大堆」（入合作社）後，狗兒爺到亡父墳前哭訴，演員是既「表」又「做」，即既敘述，又表演。一方面，演員富於感染力地表現了人物因失去發家致富的手段而向爹的亡靈哭訴委屈的心情；另一方面，又非常生動地敘述了他自己如何被村長拉去喝酒、談話，又如何經不起掛大紅花的誘惑，終於把土地和牲口倒進「大鍋」去的情境。這種既「表」又「做」的方法，演員不僅扮演了角色，創造了活生生的人物性格，又顯示了高超的技藝，同時，又有對角色厚重的評價意識，是「體驗」與「表現」的高度「同化」。

　　由莫斯科共青團劇院導演執導、中國青年藝術劇院演出的《紅茵藍馬》，全劇採用的也是這種方法。演員既扮演列寧，又作為列寧的扮演者出現。觀眾新奇地看著一個身穿茄克衫、牛仔褲的張秋歌，從觀眾席走上舞臺，當眾換上西裝，並在面對觀眾

的敘述過程中，逐漸由一位客觀的敘述者「化身」為他所敘述的
對象——列寧，又時時從「列寧」中跳出來，恢復為客觀敘述
者。演員說著「列寧走進辦公室」的同時，也就「走進」了辦公
室，幾乎在說著「列寧拿起報紙」的同時，也開始翻閱桌上的報
紙。作為列寧的扮演者，他介紹劇情、評價歷史，既是演員，又
是觀看評述者；作為「列寧」，他是列寧的扮演者所「引述」的
劇中角色，傳達人物思緒、複雜的內心體驗過程。在角色與扮演
者時進時出的轉換中，將當代觀眾與歷史人物情感、思索重疊在
一起，引發觀眾與劇中人物的共同體驗，又與劇中人物保持一定
距離，以當代意識去探究歷史，以歷史的眼光去審視當代社會。

　　顯然，敘述性與戲劇性的聯結，既有片斷內部的細膩、逼
真，重視矛盾衝突，發掘人物心理，又有直接對展示性場面的中
斷、評說，這兩種因素的結合使用，無疑使演出場面別開生面。

二　敘述者：敘事的局部視角

　　對於敘事性作品來講，敘述方式的特徵，自然也體現在敘述
者的設置上。高行健說：「敘述者是用一種歷史的眼光來觀察和
評價劇中發生的事情。」[17]這就是說，敘述者的設立，滲透著現
代人對世界也包括對自身作出的冷靜的評價意識。

　　從整體上看，現實主義的敘述方式大都樂意使敘述者超越作
品的內在關係，成為全知全能的操縱者，在那裡向人們講述一
切，不管是觀者願意不願意。事實上這個敘述者就是作者本身，
即導演性作者。這裡，敘述者是居高臨下俯視芸芸眾生的全能的

[17]　高行健：《我與布萊希特》，《對一種現代戲劇的追求》，中國戲劇出
　　　版社1988年，第54頁。

上帝，是一個超越人物與故事、洞察一切的敘述視角，即敘述者〉人物，他說的比任何劇中人物知道的都多，他類似無所不知的上帝或神，他的眼睛無處不在，具有魔鬼的本領，只要他想看見、想聽見、相知道，任何精神與物質的現實都不能對他構成障礙，歷史和未來都毫不隱瞞，任其穿梭跳躍。

但是，這種全知型隱形敘述者卻有其致命的弱點：人物被分派成善惡分明的二值序列，世界被編排成一種井然、明晰的秩序，一切都在不容爭議的目的趨向中被推向合理邏輯的終結。敘述者只能與事物保持一種外在的關係、一種客觀的評價，它無法傳達出人物的各種深層意識，所以它雖然等同於作者本身並有利於作者的主觀轉述，卻不利於真實狀態的客觀呈現，難以立體地展示物件各層面的特徵。敘述者較難做到大方坦然的「撒謊」和「虛構」，容易使觀眾把作品中人物的體驗、思想誤解為是作者的體驗、思想。

為了使觀眾能像體驗生活本身那樣去解閱藝術家編織的故事，需要一個能夠大大方方「說謊」的媒介——敘述者。這兒，敘述者的職能和作用是緩解、調和藝術家對於真實與想像這兩種需要的矛盾。不管以什麼形式出現的敘述者，它作為觀眾與故事的仲介，往往決定著它所反映的事物的空間關係。同一事物往往因觀察角度不同，或同一個故事因講述方式不同，所收到的美學效應也千差萬別。所以，選取怎樣的視角作為藝術佈局的出發點，往往代表著藝術家的觀察方式和感受方式。

當代戲劇並不簡單否定導演性作者和敘述者合二為一的敘述方法，同時，當代戲劇把敘述者從作者身上分解下來，並把後者設計為角色性演員，敘述視角自然便喪失了全知全能的可能，而轉移到敘述者所處的局部位置。

1 顯型的敘述者（敘述者 ≤ 人物）

　　顯型的敘述者可分成兩種。一是敘述者＝人物，即敘述者和人物知道的一樣多，敘述者只述說人物所知道的事情，好像借某個人物（主人公或見證人）的意識和感官去看、去聽、去想，只轉述這個人物從外部接受的資訊和可能產生的內心活動，而對其他人物，只能像一個旁觀者那樣憑接觸去猜度或臆測其思想感情，但不能斷然肯定什麼。敘述者無權向觀眾提供人物自己尚未找到的解釋，他將其敘述盡可能地嚴格地限制在人物所能看到和知道的範圍之內。這是「自知視點」。另一種是敘述者＜人物，即敘述者說的比人物知道的還少，他像一個不肯露面的局外人，僅僅向觀眾敘述人物的言語和行為，但不進入任何人物的意識也根本不想對他的所見所聞做出合乎情理的解釋。這是「旁知視點」。

　　在《狗兒爺涅槃》中，外加的敘述人業已退出，狗兒爺一生的遭遇，是在狗兒爺的回憶和幻覺中展開，他所回憶的往事和幻覺視象，通過主人公的自敘、回述等自知視角化為具體場面和現實動作呈現在觀眾面前，充分展示他的內心圖景，把回憶、聯想、幻象等內心情感世界外化在舞臺上，成為主人公「心理化了的現實」（黑格爾語）。即便是地主祁永年的亡魂的出現，與狗兒爺對話，也是在狗兒爺獨自默想自語自言之時。這裡，狗兒爺與死去的祁永年的幻影對話，實際上可以理解為狗兒爺的內心衝突，即狗兒爺的內心中同時存在的農民和地主這兩個角色的衝突。在這種情況下，人與魂的對話場面，不僅具有強烈的戲劇性，充分揭示了人物的內心活動，而且賦予了象徵意義，有效地深化了劇作的內涵。在傑克・希伯德的《想入非非》一劇中，主

人公蒙克・奧尼爾在人生旅程的最後一天，回憶起自己一生的各
種人生經歷。在他的自知視點中，他是一位拓荒者、足球明星、
詩人、哲學家、風月場上的好手。他愛好吹牛、貪杯好色……，
真假莫辨的敘述，人們很難分清其中的真實成分。自知視點所展
示的內容限定在敘事者的視野範圍之內。

　　在王培公編劇、王貴導演的《周郎拜帥》一劇中，編導者
讓劇中的孫權承擔敘述者的任務。演出開始時，既是角色又是
全劇敘述人的孫權，領著主要角色，魚貫地一字排開，面對觀
眾，或立或坐，然後一一自報家門：「在下孫權」、「水軍都督
周瑜」、「東吳老將程普」、「長史張昭」、「黃蓋」、「若
玉」、「小喬」……導演還將劇作中的旁白改為說白：「東漢建
安十三年九月，曹操為一舉征服荊州劉表、東吳孫權及新野劉
備，親率八十三萬兵馬，號稱百萬，直下江南。」由兼作全劇敘
述者的孫權直接向觀眾敘述發生在三國時代的這一段歷史故事。
在全劇結尾時，孫權見到周瑜、程普握手言歡，重歸於好，興奮
地說：「我看見曹操的八十三萬兵馬化為灰燼。」然後直接轉向
觀眾，「中國歷史上有名的赤壁大戰，開始了！」全劇是由劇中
的重要角色孫權敘述的，敘述的均是孫權這一「自知視角」所知
道的事，增強了這段歷史敘述的主觀色彩。

　　在移植的彼得・謝菲的《上帝的寵兒》中，主人公莫札特的
命運遭際是由宮廷作曲家薩烈瑞的敘述而為人所知的，這種由他
人所述的當是「旁知視點」。在劇中，莫札特的第一次亮相滑稽
可笑：身材矮小、臉色蒼白，手腳並用地爬在地上像貓捉老鼠似
地撲向美貌少女康施坦莎，高聲傻笑，用嘴發出放屁的聲音，聲
稱要舔成為他老婆的女人的屁股……，將這位稀世奇才，描繪成
放蕩不羈、粗俗可鄙的浪子。之所以這樣，是因為這個頗為不敬

的形象是從他的敵人、宮廷作曲家薩烈瑞的意識中展開的，因而戲劇場景和人物形象都摻入了敘述者的心理內涵。

顏海平編劇、胡偉民導演的歷史劇《秦王李世民》，以六個陶俑的敘述、評價、闡釋，代替劇作所規定的畫外音，並與放置在幕前的兩個陶俑雕塑連接呼應起來。這些兵士和侍從的陶俑，是從旁知視點的角度，作為下層民眾的代表、作為陪葬的靈魂──歷史見證人，來參與敘述的，不僅構成了一種特定的戲劇氛圍，點染了某種濃重的歷史感，而且當陶俑們在戲劇進展中不時說出代表當代觀眾的感受與評價時，昨天與今天便獲得了一種溝通、一種聯繫，也就使劇作獲得了時代感。

從隱形的全知視點向局部的自知視點、旁知視點的轉變，敘述者失掉了全知型的耳提面命和對確定性的迷信。他有所知，也有所不知，不避主觀，通過特定人物的意識或感官，構成種種認識人生、認識生活的獨特角度。

2 多元敘述者

這是一種複合交錯的局部視角。由幾個不同的敘述者，從不同的認識角度，不同的價值趨向，對某一件事或某個人物作出迥然有別的觀察。作者有意識地變化敘述，同時採用幾個局部視角來觀察、描述物件，從而形成複合交錯式的敘述視角。

高行健對《絕對信號》中黑子形象的處理，除了現實場景的少量行為呈現外，採用的就是這種多角度反映的方法。主要包括：黑子自己回憶，想像中的自我，小號回憶、想像中的黑子，蜜蜂姑娘想像中的黑子。三種不同的敘述角度勾勒出三個不同的黑子形象：在黑子自己的回憶裡，他抱怨姐姐頂替父親退休的職位，怨恨老丈人嫌他沒錢而拒他於門外，他是一個怨氣沖天的倒

榧蛋；在小號的回憶中，他是個動輒就飽以老拳的心狠手辣的下
流胚；而在蜜蜂姑娘的視野裡，他坦蕩地將小號對蜜蜂姑娘的愛
戀如實地轉告給她，讓她自己作出選擇，似乎是個情操高尚的謙
謙君子。每個人心目中的黑子形象差異極大，既透出黑子性格中
的某些本質特徵，又不可避免地帶有主觀性和濃厚的情感色貌。
正是在不同的敘述視角對照距離中，構成了多方面的生活態度和
評價，使觀眾對黑子有更為完整的瞭解，獲得了比單一視點更豐
富，更可信的立體真實感。

沙葉新的《耶穌‧孔子‧披頭士列儂》，劇作家選擇了三個
不同的視角去巡看紫人國和金人國裡的種種荒誕現象，即神子耶
穌、聖哲孔子和披頭士列儂對紫人國、金人國的審視。這裡的三
種視角分別代表了西方古代基督教文化、中國古代儒家文化和西
方現代資產階級三重視角，該劇只是假託歷史上三個實有其名的
人物的軀殼，審察「金人國」和「紫人國」這兩個高度抽象化的
金錢拜物教的世界，達到揭示人類在發展進程中物質和精神兩種
文明的異化現象之目的，以便起到警示人類的作用。

荒誕劇《潘金蓮》講述了一個女人和四個男人的故事，一個
男人是一場戲，一場戲一個重心：張大戶的「佛面獸心」，武大
郎的「懦弱善心」，武松的「鐵面冷心」，西門慶的「粉面狼
心」。四種人四種靈魂，依次逼使潘金蓮走向沉淪。劇中圍繞著
潘金蓮的命運，設計了多重視角，竟然出現了施耐庵與當代小說
家李國文《花園街五號》裡的女記者呂莎莎辯論的場面。隨後，
賈寶玉、紅娘、安娜‧卡列尼娜、曹雪芹、武則天、七品芝麻
官、人民法庭庭長、現代阿飛、上官婉兒等古今中外的各色人物
紛紛跨朝越國，或直接介入潘金蓮的命運發展，或為潘金蓮與武
松牽線搭橋，或對潘金蓮的沉淪品評辯說。這些劇外人物的敘

述，是作者在主線之外特設的一條副線。劇中呂莎莎是站在八十年代的角度，去重新認識潘金蓮，敘述並思考這一個無辜弱女子是怎樣一步一步走向沉淪的；施耐庵、賈寶玉、武則天、安娜等，他們都依著各自的時代、各自的國度對潘金蓮作「主觀鏡頭」式的敘述，通過他們與潘金蓮交流感情，比較命運，展開法律與道德上的論辯，引發觀眾從幻覺的情節共鳴中跳出來，冷靜地作理性判斷：封建時代為什麼男人能「三妻六妾」，女人只能「三從四德」？男人可以「三宮六院」，女人只能守「貞節牌坊」？這種敘述形式給作者直抒胸臆、傳達思想以最大的自由，極為有力地加強了敘事體戲劇的敘述作用。作者讓這些人物，對潘金蓮謀殺親夫、武松殺嫂這樁歷史公案，各抒己見，百家爭辯，試圖在不同觀點的多重透視下，從一個被壓迫女性的沉淪史，去重新審視、評價中國女性的歷史命運，使劇作獲得一種形而上的色彩。

3 中性敘述者

在當代戲劇中，無論是劇作家抑或是導演，往往喜歡借用劇中的「主持人」、「敘述者」或歌隊充當自己的代言人，不但串聯劇情，而且隨時可以對劇中人和事發議論，作評說。這就是頻繁出現在當今戲劇舞臺上的中性敘述者。

一般來說，中性敘述者，無固定的稱謂。但他們可以是節目主持人（《魔方》中的當代敘述者、《阿Q正傳》中的敘述者）、「男人」、「女人」（《十五樁離婚案的調查剖析》）、導演、編劇（《未完成的攀登》）、男樂手、女鼓手（《WM》）、「男女演員們」（《野人》）、歌隊（《桑樹坪紀事》、《徐虎師傅》），……他們都是用第三人稱講故事的全知型的敘述者。他

們連綴場景，干預劇情的發展，評價事物與人物，營造氣氛，自由地與觀眾直接進行交流，溝通舞臺與觀眾的聯繫。

《魔方》的節目主持人頻繁穿梭於舞臺與觀眾席之間，對觀眾進行現場採訪，輕鬆自如地回答觀眾所提出的各式問題。尤其是《女大學生圓舞曲》一段，是記者的一次採訪活動，記者對主動報名支邊的女大學生進行採訪。如大學生坦蕩、平靜地陳述因緣，撕去了生活中的偽飾與假面。記者頻頻發話卻又不下斷語，沒有單一的思想路標，沒有主觀的道德評價和傾向性。主持人還走下臺去，對現場觀眾進行即興採訪，觀眾回答眾說不一，主持人不置可否，如此數次。這種敘述故意減弱了場景的主觀色彩，為的是給觀眾留下判斷、思考的充分自由，並以此激發觀眾主觀參與的興趣。

由劉樹綱編劇、耿震導演的《十五椿離婚案的調查剖析》，是一出反映道德倫理的戲，劇作者攝取巧妙的角度，通過一系列離婚案件的透視，向人們揭示出生活的哲理。劇作專門設置了「男人」和「女人」兩個敘述者，他們像晚會的主持人，從中串戲，連貫全劇，把觀眾自然帶入劇情，並和劇中人物巧妙地聯在一起。他們既代表編導者對劇中的人物、事件進行調查剖析，也同觀眾直接交流，引導觀眾介入撲朔迷離的調查剖析之中；他們既是演出的主持人，又是人物和事件的評判者，可以提問題、發議論、道短長；這對中性敘述者同時充當「千面人」，扮演戲中戲裡六至八個角色。因此，這兩個敘述者雖不是戲中的主要角色，但卻是全劇網路結構中的那根「綱繩」，不僅對全劇的內容，而且對全劇的演出形式，都起到提綱挈領的作用。正是「男人」和「女人」，維繫著敘述因素與戲劇因素的關係，維繫著編導與角色、與導演的關係，維繫著演員與觀眾的關係，維繫著共

鳴與間離的關係。

在陳白塵編劇、于村、文興宇導演的《阿Q正傳》中，全劇也增加了一個當代人形象的敘述者。這位穿著整潔入時的當代女性充當敘述者，與生活在辛亥革命時期的各色人等擦肩而過，以一種詼諧、幽默的態度，承擔介紹人物、連綴場景、揭示角色隱秘的內心活動、提供歷史背景、評價人物行為、干預劇情進展等多種職能。如劇尾，已經「大團圓」了的阿Q僵臥在舞臺後區的高臺上，邁著阿Q式的八字步、大擺阿Q相的小D，得意地唱「我手執鋼鞭將你打」揚長而去。此時，當代敘述者走至臺口，直接面對觀眾說：「阿Q死了！阿Q雖然沒碰過女人，但並不像小尼姑所咒罵的那樣斷子絕孫了。據我們考據家考證說，阿Q還是有後代的，而且子孫繁多，至今不絕……。」不無諷刺地將過去、現在、未來連接在一起。顯然，由於當代敘述者的存在，舞臺上發生的不再僅僅是魯迅先生七十年前所講述的那個悲痛故事，而是經由當代人所轉述的、在當代人眼裡看來已「歷史化」了的故事。這種現實／歷史的雙重透視，使《阿Q正傳》產生了令人震撼的藝術力量。

在王培公編劇、王貴導演的《WM》中，中性敘述者是樂手和鼓手。他們作為全劇的敘述者、闡釋者，作為當今時代青年的代表，參加演出。編導者企圖以這種方式，對十年前那個集體戶發展道路進行剖析，對他們在新生活中的不同發展進行嚴峻的審視，構成一個與單純歷史回顧不同的新角度，並從兩代青年對愛情、事業、理想的不同理解與反差，揭示青年人心靈的騷動及青年人的價值。

李家耀導演的布萊希特劇作《潘第拉老爺和他的男僕馬狄》（片斷），啟用的中性戲劇敘述人是在劇中扮演廚娘賴娜的上海

人民評彈團的評彈演員石文磊。演出開始時，石文磊站在臺口對觀眾說：「大家一定覺得蠻奇怪，今朝是青年話劇團演出，伲評彈演員來作啥？開出口來蘇州閒話，身浪著個是外國人衣裳？為啥？賽過到石灰行裡去買眼藥水，推銷木梳走進了玉佛寺去賣撥和尚；跑錯人家，那亨一椿事體？」接著她簡要列說了中國評彈的古老間離與布萊希特「間離效果」的共同點，介紹劇情，解釋潘第拉與馬狄的主僕關係，引發觀眾對演出的期待與興趣。石義磊以琵琶彈撥唱起闡釋性彈詞：「潘第拉老爺有時和善有時凶，對僕人酒醉如朋友，酒醒逞威風，一對主和僕，能否像乳水交融，勿可能，看來還是油和水，斷斷不相容。」當布萊希特著名的半截幕拉開時，轉過身去的評彈演員將琵琶掛於牆上，旋即化身為劇中廚娘，以評彈的蘇州腔去回答老爺的問話。在整個演出中，以評話的說表詞代替開場白與幕間插話，以彈詞代替歌詞，以評彈演員與幕後合唱取代歌隊，形成多方位、多視角、多層次的透視與間離。

高行健認為：「一個好的演員善於從自己的個性出發，又保持一個中性的說書人的身分，再扮演他的角色。」[18]在他的作品裡，中性敘述者的設置極有特色。在《車站》末尾，盲目等車的人群的扮演者，還原為中性敘述者，對著觀眾嘲諷、抨擊他（她）剛剛扮演的角色；在《喀巴拉山口》中，四個演員扮演五個角色，形成四個聲部。在戲劇的開頭與結尾，四個人同時還原為中性的說書人，承擔類似歌隊的敘述者的任務，把發生在喀巴拉山口公路上和高空中的兩則感人小故事，完全包容在他們的敘述之中。在《行路難》中，行當即角色，以演員身分出現在觀眾

[18] 高行健：《要什麼樣的戲劇》，《文藝研究》1986年第4期。

話劇《阮玲玉》劇照

面前的扮演者，他們不完全是中性說書人，而是預分了行當（角色的演員），因此他們既是演員又是角色。在《野人》中，「生態學家」和「扮演生態學家的演員」由同一演員扮演，但他們實際有兩個角色：一是劇中有獨特的生活經歷和內心世界的人物，一是只作為敘述情節和發表議論的中性說書人。前者表現了當代人愛情、婚姻的失衡與心靈的失衡，後者從更為寬泛的背景上，敘述、評論了當代社會和生態環境的失衡，寄寓了劇作者深深的自省與希望。

　　錦雲編劇、林兆華、任鳴導演的《阮玲玉》，劇中的穆大師，是作為回憶者出現的。他是全劇時空轉換的銜接者，時而在一邊解說，時而成為阮玲玉的同時人，但更多的是冷靜審視的局外人。阮玲玉的高貴、光彩和悲劇的萌芽與發展，他在一邊看得清清楚楚。他的旁觀者形象，使他以中性敘述者的身分，造成了布萊希特戲劇美學的「間離效果」，使人在目睹明星閃耀的光彩時，又分明感到危險正在襲向明星。

《桑樹坪紀事》中的歌隊，演員同時兼具群眾角色與中性敘述者的雙重身分，並由群眾角色轉化成中性敘述者而指向象徵。陽瘋子福林當眾扒光青女的衣衫後圍聚的眾閑後生（群眾角色）、打死耕牛時集體祭奠的飼養員和眾社員，……是一種具體的生活場景。隨著劇情的進展，他們在生活場景中千姿百態的神情舉止逐漸轉換成一種非生活的東西，成為程式化的舞步和慢動作，客觀呈現轉變為主觀敘述，使現實場景提升為象徵場景，它超越具像而指向一種情緒或觀念，使戲劇場景具有更為寬廣的涵蓋面。

4 非語言的敘述者

像撿場人、架子鼓的運用、中性舞臺裝置、把臺後工作置於前臺、臉譜化等，通過舞臺語彙傳達出來的敘事意識，也可以看作是一種敘述角度———一種非語化的敘述形式。

架子鼓運用並參與話劇的演出，是一種超常規的藝術行為。《WM》、《一個死者對生者的訪問》的舞臺演出中，架子鼓赫然置於前臺醒目的位置。作為中性敘述者的鼓手並不參入劇情，而是以一個「冷峻旁觀者的內心情緒出現」，以鼓代言，讓充滿豐富情感的鼓聲一直貫串全劇始終。其目的是用來中斷劇情，對於全劇的節奏、速度以及劇情的發展變化都起著無形的調節作用。它本身即在表達一種情調、一種情緒、一種感慨，儼然是一個無言的敘述者。

幾乎被人們忘卻的撿場人再度成為無言的敘述者登上舞臺。在成都市川劇院三團改編的布萊希特劇作《四川好人》中，導演李六乙讓兩位與劇情毫無關係的練功演員充當撿場人，拿著黑禮帽、黑披風從臺右上場，穿著白衣白裙的扮演沈黛的女演員，當

眾戴上黑禮帽、披上黑披風，旋即「化身」為隋達。中國青年藝術劇院演出的《高加索灰闌記》，也出場了撿場人。在每一段戲結束時，表演者取下面具，恢復歌隊隊員的身分，立即推動作為景觀的三個活動車臺，充當撿場人，變換戲劇場景，並以遷換的節奏、速度、情緒控制整個演出的節奏、速度和情緒，營造特定的戲劇氛圍。扮演者自己充當撿場人，當眾完成時空的遷換，使戲劇敘述顯得流暢連續。

當代戲劇也從不回避舞臺性，因而也就不需要把表演場所完全變成像真實生活那樣的逼真環境。中央實驗話劇院演出的《阿Q正傳》，不閉大幕，場景的遷移是在不斷演出的過程中，通過左右兩個車臺的推拉和兩幅畫幕的升降完成的。換景被組織到戲劇行動和演出節奏中去，換景也成了「戲」的一部分和敘事活動。空政話劇團推出的《WM》中，演員在觀眾面前當眾披上戲裝，把後臺準備工作移到「光天化日」的前臺，讓觀眾看到演員變成角色的過程等演出形式，包括中性舞臺的裝置，都起到強化敘述功能的作用。

應該說，當代戲劇敘述觀念的明顯變化，拓展了戲劇敘述自身固有的意義，豐富了戲劇的表現力。無論是戲劇結構從嚴謹、單一，走向鬆散、多元，各種假定性手法對於摹仿生活表像的寫實主義或自然主義戲劇的背離，對劇場性的有意強調，敘述者的出現和敘述視角的轉換等各種敘述性手段的運用，都旨在建立「一個它自身那個種類的有序世界」（邁耶·夏皮羅語）。

第七章　綜合敘事的語言策略

　　作為一門時空綜合藝術，「戲劇形式則是指戲劇的具體化，即舞臺上的演出。正是這種舞臺演出的戲劇形式經常被人稱之為能運用其他藝術形式手段的高級藝術形式：它能如雕塑那樣運用活的人體來造型，能如繪畫那樣運用色彩進行描繪，能如詩那樣運用具有表情能力的詞彙，能如音樂那樣運用人的嗓音來表達思想，等等，也就是說，它綜合了時間和空間的語義化、聲響、視覺、動力等等一切可能有的屬性。」[1]這就是說，作為舞臺藝術，戲劇的符號是由「能如詩那樣運用具有表情能力的詞彙」即語言形式，和造型、色彩、聲響等視聽覺因素即非語言形式構成的。

　　語言是審美情感的載體。戲劇符號的形式，首先表現為語言。亞里斯多德把戲劇語言規定為悲劇的「媒介」，並且把它看作戲劇本體的六大要素之一。他認為：「它（悲劇）的媒介是語言，具有各種悅耳之音，分別在劇的各部分使用，……（所謂『具有悅耳之音的語言』，指具體節奏和音調〔亦即歌曲〕的語言，所謂『分別使用各種』，指某些部分單用『韻義』，某些部分則用歌曲。）」[2]亞氏把戲劇語言看作是戲劇的主要手段、工具或媒介。

[1] ［捷］歐根・希穆涅克：《美學與藝術總論》，文化藝術出版社1988年，第185頁。

[2] ［希臘］亞里斯多德：《詩學》第6章，人民文學出版社1962年。

　　的確，戲劇是語言的藝術。除了劇作中演出說明、敘述闡釋類的語言文字外，戲劇是通過對話和動作來體現其戲劇邏輯的。黑格爾說：「全面適用的戲劇形式是對話，只有通過對話，劇中人物才能互相傳遞自己的性格和目的。」他還指出：「詩的語言和音律的好壞對於史詩和抒情詩固然也重要，對於戲劇體詩則起著決定性的作用。」[3]顯然，語言是決定戲劇藝術本體的主要因素。

　　而戲劇符號的另一形式，是舞臺上那些同樣能夠承載情緒、意思的形體動作、歌舞音曲、佈景道具等物質性存在，這是一種超越語言層面的非語言符號。康德把這些「形象顯現」的物質存在，看成是從體驗到藝術表現的仲介，即審美意象：「至於審美意象，我所指的是由想像力所形成的一種形象顯現。在這種形象的顯現裡面，可以使人想起許多思想，然而，又沒有任何明確的思想或概念，與完全相適應。因此，語言就永遠找不到恰當的詞來表達它，使之變得完全明白易懂。」「天才是處於這樣一種幸福的關係之中，他能夠把某一概念轉變成審美的意象，並把審美意象準確地表現出來。」[4]

　　當代戲劇注重語言的個性化、形象化、動作化及詩化，不管是交流或對話的創作，還是闡釋或說明的撰寫，十分注意其修辭的多樣化和表達的情感張力。像沙葉新的《陳毅市長》、宗福先等的《血，總是熱的》中陳毅、羅心剛，均有一長段迴腸盪氣、感情奔放的臺詞，無疑是當代戲劇語言能力的一種標示。且語言樣式豐富多彩，千姿百態。同時，當代戲劇對非語言式符號情有獨鍾，往往動用舞臺表現的一些非語言式物質存在，營造舞臺氣

[3]　[德]黑格爾：《美學》第3卷下冊，商務印書館1981年，第259、261頁。
[4]　[德]康德：《判斷力批判》，商務印書館1964年。

氛。基於「反對把戲劇變成說話的藝術，即只說話的戲劇」[5]的革命性認識，對傳統「戲」的內涵和外延的開拓與伸展，不斷地充實戲劇的審美因素和表現手段。這種自醒於「話」劇對戲劇本性的失落，使戲劇藝術家進而明確提出「戲劇需要揀回近一個多世紀喪失了許多藝術手段」，並主張「把歌舞、音樂、默劇、面具、木偶、魔術、也包括武打和雜要，都請回到劇場裡來，重新恢復和強調戲劇的這種劇場性，而又不丟棄語言……然而，戲劇之求助於語言，顯然也不必只限於對白式的臺詞」[6]。把戲劇的表現符號擴大到包括語言在內的一切表達方式的綜合上。而在傳統演出中僅僅為演員表演服務的，或僅僅起著點染環境、氣氛輔助手段的音響、燈光、道具等，在當代戲劇中，卻要當作具有獨立意義和地位的「第六個人物來處理」。它們不僅起著原有的輔助作用，還要成為「既是劇中人物心理動作的總體外在體現，又是溝通人物與觀眾感受的橋樑」[7]。

一　語言的顛覆

　　戲劇即詩，戲劇語言即詩性語言。這一傳統的語言定位使戲劇上升到詩的高度。請看：大風咆哮，雷電交加。東皇太一廟正殿，戴著腳鐐手銬的楚國三閭大夫屈原，一會兒佇立睥睨，一會兒徘徊窗前。由於虛偽奸詐的小人——南後鄭袖和張儀的讒害，詩人身陷囹圄。眼看楚國將被強暴所吞併，他悲憤難抑，向著大風雷電傾吐出激昂慷慨的心聲：

[5]　高行健：《用自己感知世界的方式來創作》，《新劇本》1986年第3期。

[6]　高行健：《關於演出〈野人〉的建議和說明》，《十月》1985年第2期。

[7]　《高行健戲劇集》，群眾出版社1985年，第82頁。

啊，這宇宙中的偉大的詩！你們風，你們雷，你們電，你們在這黑暗中咆哮著的、閃耀著的一切的一切，你們都是詩，都是音樂，都是跳舞。你們宇宙中偉大的藝人們呀，儘量發揮你們的力量吧，發洩出無邊無際的怒火把這黑暗的宇宙，陰慘的宇宙，爆炸了吧！爆炸了吧！……

節奏高亢鮮明，飽含著感情的濃汁。其外觀雖非詩的分行排列，卻洋溢著激越濃烈的詩情。這是郭沫若歷史劇《屈原》中著名的「雷電頌」，曾令一代觀者深深折服。不唯《屈原》，一些享譽中外的經典均同樣用詩情征服觀眾。如契訶夫《櫻桃園》中朗涅斯卡婭巴黎歸來時在幼兒室裡的流淚絮語，莎士比亞《仲夏夜之夢》中愛倫娜的那段詩意抒懷和《哈姆雷特》中哈姆雷特的那段著名獨白，曹禺《雷雨》中周沖關於「海……天……船」的天真夢囈……這些想像豐富、色彩鮮明、文思活潑的臺詞，之所以流傳不絕、動人心弦，一個重要的原因即在於它充分體現出戲劇語言的素有特性：詩性。像霍華德・勞遜所說的：「對話離開了詩意便只具有一半的生命。一個不是詩人的劇作家，只是半個劇作家。」[8]顯然，語言的詩性被看作是審察戲劇美的評判標準之一。

然而，在後現代劇場中，語言的詩性被顛覆。隨著傳統的統一完整的劇場趨於分化瓦解，戲劇的結構、人物、時空、語言等要素發生了某種破裂，作品與創作過程、觀眾欣賞、批評理論，甚至生活本身的正常距離逐漸消解，最後，戲劇本體發生裂解，即導致構成戲劇詩的兩大基本形式——造型與語言疏離，有的向

[8]　[美]霍華德・勞遜：《戲劇與電影的劇作理論與技巧》，中國電影出版社1961年。

著動作造型方向轉化，捨棄語言的作用要素；而有的則轉向於語言的放大，走向更純粹的語言試驗。這自然是後現代情勢下語言操作的兩極。

顯而易見，後現代的語言策略的第一步是對語言的驅逐。一般認為，戲劇是一門綜合藝術，即把文學、音樂、舞蹈、美術、建築等藝術要素熔於一爐。但正像我們給話劇取名那樣，現代戲劇首先表現為對「話」即對白上，凸現其語言（文學）的要素功能，以區別於戲曲的重點在「曲」即歌舞手段上。對原有要素中心地位的解構是後現代的慣伎，既然現代戲劇主要仰仗人物間的對白來表現，那麼拆解其重要地位抑或完全丟棄之，戲劇是否依然存在？於是戲劇舞臺上就出現了失卻語言的表意功能而強化動作造型形象的戲劇。被西方評論界譽為「當今最才華橫溢、最富有生氣、最具備權威的導演」的彼得‧布魯克，他對自己所熟悉的語言及相依的文化傳統採取了劇烈的排斥態度。他夢想著的世界性語言，這種跨民族、跨文化的新的表演語彙存在著某種必然性趨向，即：改變臺詞在戲劇演出中過去那種壓倒一切的作用。出於某種直覺，布魯克感受到影視藝術對當代觀眾的審美塑造，鏡像藝術是當代文化消費的主要對象，在鏡像中培養出來的觀眾審美，必然會要求戲劇去適應他們的視覺需要，而傳統戲劇將臺詞語言開掘得日趨貧乏，語言有喪失活力和新鮮感的趨勢，用形象來構築新戲劇既符合當代視覺審美的特徵，也是戲劇獲取新鮮血液的途徑。

當然，把戲劇視為動詞，與作為名詞的戲劇的最大區別並不在於語法上的詞性問題，而是傳統與現代兩種戲劇觀念的標識。這種觀念和形式的戲劇，最早是由一群從事實驗創作的非戲劇人士如音樂家、美術家們發展起來的。遠在1952年的西方，作曲家

行為藝術經典：肖魯、
唐宋的《對話》

Johe Cage和流行藝術家Robert Rauschenberg連袂登場，他們在一個
龐大的房間的不同位置上同時進行講演、跳舞、放映電影、現場
音樂演奏、播放錄音音樂及各種混雜噪音。他們把這樣的戲劇行
為，稱為Happening，即偶發戲劇、境遇劇或行動藝術表演。而
Happening的真正提出是Allan Kaprow在1959年的倡議書，宣稱要
創造一種更接近生活的新藝術，這是藝術家表演的偶發事件，這
種藝術就叫Happening。後來，戲劇家謝潑德採取語言的暴力
（動詞化操作）、引人注目的視覺形象，把戲劇的作用縮減到表
演——一種要求「請看看我，請聽聽我」的欲望。戲劇幻想家阿
爾托構想創造出一種由聲音語言和視覺語言綜合而成「說話、姿
勢和表情的玄學」的「象形文字」式的表演語彙，和格洛托夫斯
基、布魯克尋求的，幾乎都定位於形體意象和動作意象的鋪排
上，意在動詞化的意象更能觸動人的深層意識，使蟄伏的人的欲
望、衝動能夠被充分調動出來。或者說，戲劇表演的動詞化，比
任何一個時代的戲劇表演都具有感官的刺激性，這也許也是思想
縮減時代戲劇的一種表徵。

　　在中國當代語境中，對動作的強調或有意識地作為一種表
達的方式，是在20世紀的最後十幾年中。其中聲勢頗壯的開演是

1989年在中國美術館舉行的「中國現代藝術展」期間一些美術工作者所作的表演：三名表演者從頭到腳包著白布，在展覽館外面來回走動；有人蹲在一堆雞蛋上，作孵化狀，胸前赫然披掛著「孵蛋期間，拒絕理論，以免打擾下一代」的條幅；有人洗腳，有人賣蝦；王德仁在展場上拋撒避孕套……引起最大轟動的是「槍擊事件」《對話》：蕭魯和男友唐宋合作用小口徑手槍向裝置在中央展廳的電話廳開槍，於是公安人員來了，原來充滿戲謔氣氛的展廳一下子變得緊張起來。槍擊事件首開中國行為與事件結合的方式，既富有Happening色彩，又富有極為強烈的行為性、動作性。顯然，這是在新的文化語境中，戲劇本體發生裂解的結果，直接導致構成戲劇的兩大基本形式——造型與語言的分離，於是劇場裡自然出現了失卻語言的表意功能而強化動作造型的戲劇。嘗試先鋒戲劇的孟京輝、牟森們的劇場活動，當是頗有代表性的重視視覺經驗的文本。牟森執導、詩人于堅策劃的獨幕詩劇《關於〈彼岸〉的漢語語法討論》中，就體現出對視覺造型語言的青睞傾向。這個充滿著偶發性質的劇作，其最大的特點是身體的直接出現及空間意識。這是一種先鋒的、激進的「視覺經驗」。它表達了一種社會理想式的視覺經驗，同時又暗示著「遊戲」和「偶然」的創造性經驗。這個劇是在語言動作和形體動作的交替中展開的。全部的動作來自演員的即興創造。演員在教室的兩個大斜角之間拉起一條粗繩索，還有許多根細小的塑膠繩，演員爭先恐後地從繩子的一端懸空地爬援到繩子的另一端。當演員血紅的臉色、暴脹的青筋，淋漓的汗水、隆起的肌肉、粗重的呼吸、喉頭的喘息、亢奮的呼叫、瀰漫的汗味，就在你的眼皮底下呈現，你能不能為這活生生的搏鬥而震撼？這種既定情景下的自由的形體運動，這種隨意得幾近遊戲的狀態，也許《彼岸》的

《與艾滋有關》劇照

內涵正是在這番身體的折騰中被直喻出來了。對於這一詩、戲劇、生活被「身體」的自由進出攪亂，而且在行為中有意自由隨機進行的創造性對話，于堅在《關於〈彼岸〉的漢語語法討論》劇本的後記中寫道：「說它是劇本相當勉強，它沒有角色、沒有場景。它甚至認為，導演從任何角度對它進行理解都是正確的。它唯一的規定性，就是必然和強烈的身體動作結合在一起。這些運動完全是形而下的，毫無意義的，它們自然會在與劇本的碰撞中產生作用。為理解臺詞而設計動作只會導致這個劇的失敗。導演可以完全即興地在劇本的間隔處，隨意編造加入日常人生場景，……總之，這個劇本只是一次滾動的出發點，它只是在一個現場中才會完全顯現。因此，永遠是一次性的」。[9]顯然，這是一種不是表演的表演，是戲劇大致既定情景中的一次自體的形體運動，一次隨意的消耗體能的全身心運動。在這樣的情景中，戲

[9]　于堅：《關於〈彼岸〉的漢語語法討論・後記》，《今日先鋒》1994年第83頁。

劇演出幾近遊戲狀態，演員與觀眾的情緒極度亢奮，精神也處於極度的迷狂之中。

　　而于堅親身參演的《與艾滋有關》也是這樣一個「滾動性」的、一次性的充滿著行動的演出。劇場是一塊鐵板，上面還塗有建築活動餘留下來的黑色油脂，骯髒滑膩。上面放著3個汽油桶改裝成的大火爐、掛豬肉的吊鉤、大案板、菜刀、火鍋、蒸籠、絞肉機等，儼然是個工地的大食堂。在1小時20分鐘內，演員們在切肉、和麵、洗白菜大蔥、絞肉餡、炸肉丸子、燜紅燒肉、蒸包子。看戲的人只看見一群戴著白帽子的廚師在幹活、聊天，那些支離破碎的話聽起來很費力，根本不是臺詞。只有13個建築工人在用混凝土和磚砌牆，他們在劇終時走進表演區，然後把演員做好的飯菜吃得一乾二淨。聲音是即興、含混、嘈雜、瑣碎、片段的，無中心，無主題，割斷了語言的及物性，猶如在飯店裡聽到一些「無關」的談話。牟森經營的戲劇不是現成的。在他這裡，「戲劇」只是一個動詞，不是一個名詞的現成品。不是演「戲劇」，而是通過「演」呈現戲劇，戲劇的過程是演員、表演、劇場動作發生的過程。開始只有一個方向，將要滾動出來的，一切都不能事先預見，充滿著無限的可能性。在這裡，「戲劇的傳統方向被改變了。它是導演和演員在現場的活動，在這種充滿繁殖力的活動中，導演被創造出來，演員被創造出來，劇場被創造出來，臺詞被創造出來，是演員的日常個性決定著每一場的主角、配角……劇本在最後出現，成為戲劇的歷史的記錄，而且它永遠沒有定本。戲劇不再是劇本的奴隸，它的文本就是它自身的運動。戲劇的開始就是它被創造出來的開始。它的結束也就是它的創造過程的結束或暫停。在第一場演出和第二場之間不是一次重複的開始，而是暫停。這種戲劇的創作過程是裸露的，

可以看見它的進展、轉變、擦去、錯誤和完成的所有過程的戲劇。它像古代的戲劇那樣，首先是人的活動，然後才是文字的記錄。」[10]

牟森的另一個實驗主義文本《紅鯡魚》，也試圖通過自己的「身體」，而讓身體內部某一方面不透明的東西變得透明。全劇是這樣展現的：一個中年男子上場，穿和服，捧一個玻璃魚缸，裡面全是泥鰍。他開始獨白（日語），邊自語邊點燃煤氣灶，一邊刷鍋一邊吃一邊說。他背後有一道紗網，紗網內是一間雪白的屋子，屋的一角有一個大圓桶，屋中有一堆煤（摻了許多沙子）。兩位裸著上身的男子上場。無聲地將煤堆扒開，然後用水槍澆灑，邊澆邊和稀泥一樣的煤，滿頭大汗。泥和得差不多時，兩位女演員上場，入浴前的打扮，每人手提一鋼精鍋的水，踩著泥進來，將水倒進圓桶裡，又踩著泥出去，有說有笑的。紗網前的男人繼續邊吃邊說。水提夠後，兩個女人進圓桶裡沐浴。泥和好後，兩個男子開始吃黃瓜、饅頭、餡餅、涼水，邊吃邊說。紗網前的男子吃得滿頭大汗。沐浴的女人幾次將洗過的腳弄髒。再重新洗。吃完饅頭後，兩個男人提一籃「秧苗」進來，插在稀泥裡，全部插完後，突然用裝滿水的小汽球向對方襲擊，女人們反擊……突然，其中一個男子抱起年輕女孩放倒在泥地裡欲強暴，其餘兩人奮力阻止，四人扭成一團，全身是泥。紗網前的男人仍滔滔不絕。終於音樂靜止，四個人躺在泥裡一動不動，吃火鍋的男人也定格，燈光漸暗。全劇結束。這裡不厭其煩地錄了《紅鯡魚》的全過程，不難看出，實際上是通過戲劇實驗文本中的具體行為，展示戲劇的動詞性過程。而正因通過這種方式，劇作對人

[10] 于堅：《棕皮手記》第202頁，東方出版中心1997年。

的存在方式的表達，表現了人的某些與身俱來的原始本能。據說，牟森在排演中，一再強調要向人的隱私進攻，要通過一些曖昧的行為動作挖掘人的內心深處的東西。因為形體動作，那些充滿生命本能和欲望的動詞，有助於引導人們走向生命的最真實的狀態。

顯然，這裡強調的是這種戲劇行為的「偶發」性質和「身體」的性質，強調「即興」創造和「身體」的要素。于堅說：「詩不是一個名詞。詩是動詞」，詩是一個「動作」、「操練」，[11]戲劇也是如此。講究「即興」和「身體」，實際成為視覺文化語境中戲劇的重要特徵和藝術策略。這是一個圖象氾濫的時代，似乎沒有什麼東西是不可圖象化的，人類文化進入向圖象或視覺文化的轉向的讀圖時代。美學家黑格爾早就指出，在人類的所有感官中，惟有視覺和聽覺是「認識性感官」。因為惟有視覺和聽覺的「遠距感官」，可以超越物件對主體的限制來把握事物，或許正是因為視覺本身所具有的優先性，因此視覺或形象在文化中就不但具有發生學上的優先性，而且具有邏輯上的優先性。突出戲劇的「身體」性和動作性，給「以正視聽」的文化時代剛好提供了視覺和聽覺上的刺激抑或是猛烈的視聽覺衝擊。當今的戲劇創作中，引進很多的非語言化的動作、行為的因素，幾乎每一個劇作中都或多或少有舞蹈、雜耍等動作化傾向，甚至行為藝術化。像擅長即興式敘述的牟森的「戲劇車間」，在根據于堅詩作改編的《零檔案》中，劇中人的敘述不時被同臺進進出出的男女演員走路、放答錄機、鋸鐵條、吹風機的嘈雜聲打斷，突出在其中的是演員們似乎在製作什麼。果然，在戲劇接近尾聲

[11] 于堅：《拒絕隱喻》，載謝冕、唐曉渡主編的《磁場與魔方》第310、311頁。

時，鋸好的鐵條被一根根地焊接在一個鐵架上，像一棵枝枝蔓蔓
的鐵樹，每個「枝端」上被演員們戳上蘋果和番茄，像一棵色彩
鮮豔、形狀奇特的化學分子鍵模型。然後，男女演員取下鐵樹上
的蘋果和番茄，向開動的吹風機瘋狂投擲，讓果漿紛落如雨，濺
在戲劇活動空間裡的所有人身上。牟森還著文強調「身體」動作
的即興表演：「《零檔案》是一出充滿了可能性的戲劇。從構想
到排練到現在的結構，都充滿了可能性。」「這是一出關於自己
的戲劇，不是演員扮演別人的戲劇。」「任何一個人，只要願
意，都可以走上這個舞臺，講述自己的成長。」[12]文章透露的，
是強烈的借助戲劇動作滾動戲劇的行為藝術意識。即使像林兆華
導演的《棋人》，也大大弱化了臺詞的表意功能而肆意放大了行
為。演員一邊忙於搭建鐵籠子，一邊毫不經心地說著話，吐詞並
不清晰，許多時候，演員的搭建行為遠遠壓過了臺詞，人們關注
的似乎是演員的技藝。而行為藝術，也總是以人自身的軀體為基
本媒介，嫁接一些戲劇的因素，來進行軀體的展示與張揚。曾經
在北京郊區的一個上頭上，十幾名裸體男女疊在一起，共同完成
《為無名山峰增高一釐米》的行為作品；《九個洞》則是九名裸
體男女將自己的下體相交於地上的洞或凸出物，臥伏作靜止狀，
似在構成一幅人與大地交尾的圖象。其場地及表演的方式，頗有
環境戲劇的精髓流貫其中。實際上，從某種程度上，動詞化的戲
劇與行為藝術達到了高度的一致，實現了對思想縮減修辭的共謀。

　　或許可以說，當代帶有強烈先鋒色彩的戲劇，對「身體」形
象、動詞化表演的沉溺，是後現代社會物質豐富、精神開放的直
接反映，一切的商品化呼喚人的感官享樂，而市場經濟也要求人

[12] 牟森：《寫在戲劇節目單上》，《藝術世界》1997年第三期。

為無名山增高一米（1995年）　攝影／呂楠

的軀體澈底地進入狂歡境界，感性的身體逃離了他者的控制真正成為其自身。正如克拉尼斯・奧爾登伯格在早期的藝術聲明中說的：「我主張一種從生命本身範圍內取得其形式的藝術，它扭曲、延伸、積聚、爆裂、滲透，而且一如生命本身那樣沉重，粗魯、率直、甜蜜和愚笨」[13]，當今的戲劇藝術似乎植根於人體解剖學和人體機能學，展示「身體」以及「身體」的呈現方式，成為當今戲劇乃至藝術的時尚。

對語言的顛覆，這之中包含著另一種意義上的語言的淡化，即對語言清晰度、飽和度的放逐與稀釋，割斷語言的及物性。如《與艾滋有關》一劇，沒有故事，沒有劇本，沒有規定情境，沒有慣常的人物塑造，即興、含混、不太想讓人聽清的臺詞，人們只知其嘴動，發出某種聲音，卻不知其說些什麼，或表達什麼意思。非專業化演員，任何人只要願意都可以到臺上講述你自己，

[13] 引自［美］薩利・貝恩斯《1963年的格林尼治村》，廣西師範大學出版社2001年，第245頁。

儘管這種講述往往被炸肉丸子、豬肉燉胡蘿蔔和蒸三屜包子的雜亂聲所淹沒。林兆華的《棋人》大大弱化了原劇本的臺詞表意功能。演員一邊忙於搭建鐵籠子，一邊毫不經心地說出臺詞，吐詞並不真切，許多時候，搭建鐵籠子的忙碌與敲打聲，以及火的燃燒、鳥的驚飛、爆米花的轟響，完全淹沒了說臺詞的聲音。導演無意讓觀眾在人物身上作過多的情感停留，既不希望觀眾與人物產生共鳴，也不有意造成某種間離，只是在紛雜的舞臺景觀中，捨棄了語言的清晰性和意義承載，使它處於一種若有若無、可有可無的恍惚狀態。

後現代語言策略的第二步，則是極端的語言表現，轉向更純粹的語言試驗。後現代關於語言的一個最基本的觀念是：不是我說語言，而是語言說我。語言猶若巨網，它是一定空間範圍內人們交往時必不可少的遊戲，它擁有一整套遊戲時人們必須遵守的規則。個人正是在語言遊戲中確立了自己，也建立了自己與社會共同體的聯繫。奧地利著名劇作家彼得・漢德克在他的作品中，對語言的戲劇作用與社會功能進行了獨特的「研究與試驗」。他甚至稱自己的劇作為「說話劇」：「『說話劇』是沒有圖象的景觀……它以說話本身來表明世界。」[14]在漢德克潛心經營的「說話劇」裡，沒有演員，只有「說話人」，因為他們除了說話之外別無動作，既沒有年齡、性別的規定性，也沒有被指明何人說何臺詞。漢德克創作的第一部說話劇《預言》，四位說話人開場說到：

　　蒼蠅將像蒼蠅那樣死去。
　　發情的狗將像發情的狗那樣亂拱。

[14] 轉引自麻文琦《水月鏡花》，中國社會出版社1994年，第139頁。

> 被殺的豬將像被殺的豬那樣尖叫。
> 公牛將像公牛那樣咆哮。

　　四位說話人共交替說出了二百零八個句子，都類似引文那樣同義反覆。作者企圖在沒有任何背景的條件下，通過語言的同義反覆，與生動而新鮮的日常語言形成一種比較，它一方面暗示語言在具體使用中才有意義，另一方面又企圖從邏輯上說明，絕對的真理也許只是同義反覆。奧地利哲學家維特根斯坦認為，經驗真理只是或然真理，而邏輯真理卻是必然真理，因為邏輯真理本質上即同義反覆。維氏還認為，語言只是一種工具，它的意義在於運用，語言的運用好比一種遊戲，必須遵守共同規則，否則沒有意義。而漢德克的《預言》在一定意義上說，是實踐和驗證了維特根斯坦的這些哲學原理的。

　　漢德克的第一部上演的說話劇是《侮辱觀眾》，根據文本規定，觀眾走進劇場，立刻就能感到劇場氣氛，幕後傳來移動道具的聲響，前排可以聽見有人發出舞臺指令。開幕鈴聲響起，燈光漸暗，幕起，場內燈光複明，舞臺上空空如也，一覽無餘。四位說話人走上前來，他們衣著隨便，並不特別對著觀眾，開始說話：

> 歡迎你。這部作品是開場白。
> 你將聽到的不是你以前在這裡沒聽到過的。
> 你將看到的不是你以前在這裡沒看到過的。
> 你將聽到的是你以前在這裡所聽到的。
> 你將聽到你通常看到的。
> 你將聽到你在這裡通常看不到的。

你將看不到什麼景象。

你的好奇心將得不到滿足。

你看到的不是戲劇。

今晚這裡沒有戲劇。

你將看到一幅沒有圖象的景觀。

　　在長達一小時的演出中，真理與繆見交織，似是而非的格言警句與不堪入耳的攻擊謾罵摻雜一起。從整體看，許多句子內容互相矛盾，然而文句富有韻律，其中沒有故事，只是說話人對觀眾的致詞。劇本之所以叫做《侮辱觀眾》，是因為大部分文句有「你（你們）」一詞，並且充滿侵犯性。《侮辱觀眾》就在這種不知所云的說話當中進行著，通過這種直接地對觀眾致詞，作品破除了幻覺，戲劇不再是生活的片斷，也不是給觀眾講述故事，觀眾也不再是戲劇外部的審視者。由於漢德克把劇場當作了事件空間，把演出時間當作了事件時間，演員對觀眾致詞這個現實本身就是戲劇藝術的內容，如此觀眾就成為這部戲完成的必須組成部分。由此得出了這樣的結論：

　　a.傳統的觀演方式被改變，觀眾成為戲劇的參與部分；

　　b.戲劇的文學性被表演性取代，戲劇表演的行為本身構成了戲劇藝術的主體內容，因而衝破了現實行為與藝術表現之間的界線，這也意味著：生活與藝術的距離消失了；

　　c.無戲劇形式出現。《侮辱觀眾》將戲劇簡化成說話要素，此劇是對說話形式的研究和表現。

　　在這一結論中，實際上隱含了這樣一個觀念：隨著生活與藝術距離的日漸消失，喋喋不休乃至語無倫次的語言雖可說是對日常語言的還原或逼近，但卻放逐了戲劇語言的詩性。

　　這種語言嘗試也開始在中國舞臺上初露端倪。喜歡玩藝術和「雜交」的孟京輝，在《我愛×××》中玩起了語言的組接、段落的組接、語言與幻燈畫面的組接。這些組接並不是完全按照人的思維邏輯遞進的，而是常常是連續與否定互相糾纏。全劇八個演員，三女五男。沒有具體的事件、行為，都是對話的連續與否定。幻燈不斷地在天幕上投映出革命導師、中外名人、主持人、影星、凡夫俗子直至劇組演員的照片，對話內容世間萬事萬物幾乎無所不包。諸如：「我愛王貴與李香香」、「我愛瑪麗蓮‧夢露」、「我愛約翰‧甘迺迪」、「我愛山口百惠」、「我不愛山口百惠」；「我愛病」、「我愛結核病」、「我愛性病」、「我愛麻瘋病」、「我不愛麻瘋病」。有的段落則是男女演員互相數說對方的身體，一個器官一個器官說下去，同樣最後一句也是「我不愛×××」，如「我愛你帶電肉體的靈魂」、「我愛你帶電靈魂的肉體」、「我不愛你帶電靈魂的肉體」，諸如此類。這裡，劇作者運用的似是「抵消」（cancellation）的手法，即某幾句敘述口語之外又來了正相矛盾的另一句，某個動作之外又加上了與之相悖的另一個，兩相抵充，結果是沒有一句話、沒有一個行動能具有任何意義。這似是典型的懷疑主義的表現。

　　孟京輝的《我愛×××》是一出語言劇。在小劇場演，時間大約一個半小時。戲從1900年起開始，經過了60年代，又經歷了1980年代的集體舞時代，再之後，劇作闡述了一個愛情的時代氛圍，最後到達整體對人文主義的認同。戲剛開始，是「我愛1900年」，「我愛1900年的新年鐘聲」。1900年許多大師級人物辭世，於是就有「我愛德國的哲學家尼采死了」、「我愛法國的大畫家保羅‧高更死了」。之後接著「愛」，一直「愛」到「德國指揮明星卡拉揚出生了」、「法國世界明星加謬出生了」。後

來轉成「我愛祖國」、「我愛人民」、「我愛數理化」、「我愛
許國璋英語第一冊」；「我愛集體舞」、「我愛集體舞在新開的
工地上我們登上了腳手架」；「我愛集體舞在茫茫的雲層裡我們
乘著銀燕飛」、「我愛集體舞在古老的北大荒我們坐上了駕駛
臺」、「我愛集體舞在滔滔的海浪裡我們的快艇任往來」。全劇
一共有七百多個「我愛」，到結尾時已成了一種反諷的「愛」。在
七百多個「我愛」以後，這兩個字在每個觀眾的心目中都不一樣，
有的變得神聖，有的變得毫無意義，有的變得百無聊賴。比如：

「我愛你們這些笑面人」。

「我愛你們這些有人緣的人」。

「我愛你們這些知識強盜」。

「我愛你們這些思想流氓」。

「我愛你們這些身心健康者」。

「我愛你們這些隨大流的傢伙」。

「我愛你們這些守舊派」。

「我愛你們這些群居動物」。

「我愛你們這些花花公子」。

「我愛你們這些牛皮大王」。

「我愛你們這些資本家」。

「我愛你們這些偽君子」。

「我愛你們這些嫩臉蛋」。

「我愛你們這些放冷豔的傢伙」。

「我愛你們這些放煙霧的傢伙」。

「我愛你們這些放狗屁的傢伙」。

「我愛你們這些目瞪口呆的傢伙」。

　　這簡單的一段，經由舞臺上的具體表演：或懶洋洋或用什麼語調，每次效果往往出人意料。但詩意的失落，在既失卻語言的抒情與激情，又失卻語言的邏輯關係與因果關係後，卻使它走向遊戲，這恐怕是在後現代的意料之中的。

二　詩化的符號

　　對戲劇符號詩性的認識，尤其是對戲劇語言的詩性的理解，古往今來的哲人、理論家多有論述。黑格爾說：「詩的適當的表現因素，就是詩的想像和心靈性的寫照本身，而且忠於這個因素是一切類型的藝術所共有的，所以詩在一切藝術中都流注著，在每門藝術中獨立發展著。」[15]黑格爾指出了詩性是一切藝術的共性。詩在戲劇語言中的表現，是思想與想像的結合。小仲馬說：「戲劇家和詩人一樣，也是一個語言藝術家。」勞遜也說：「對話離開了詩意，便只具有一半的生命。一個不是詩人的劇作家，只是半個劇作家。」[16]李‧西蒙孫則說：劇作家不能使他的人物「在他們的高潮時刻變得熱情洋溢和光彩煥發，其原因在於他不能或不願使用輝煌熱烈的詩的語言」。[17]我國現代著名劇作家顧仲彝認為：「詩的戲劇語言的主要特徵是：感情充沛，形象化和精煉。這三者都是戲劇語言的特點，合起來，戲劇語言必須是詩的語言」。[18]

[15] ［德］黑格爾：《美學》第一卷，商務印書館1979年。

[16] ［美］霍華德‧勞遜：《戲劇與電影的劇作理論與技巧》，中國電影出版社1961年。

[17] 李‧西蒙孫：《舞臺裝置就緒》（The Stage is Set），轉自《當代西方舞臺設計的革新》，中國美術學院出版社1997年。

[18] 顧仲彝：《編劇理論與技巧》，中國戲劇出版社1981年，第381頁。

　　中國的當代劇作家們一向視「感情充沛，形象化和精煉」為戲劇語言詩化的標誌，並刻意追求這種意境。如《陳毅市長》中陳毅市長面對市民的慷慨陳辭，《血，總是熱的》中羅心剛的激情言辭，雖然顯得很長，但因其灌注著洶湧澎湃的豪情，仍然蕩漾出抑制不住的詩意。《陳毅市長》「訓話」一場司令員陳毅作的「結束語」：

　　　　我這個人倒不怕什麼染缸，我倒要讓他們看一看，到了上
　　　　海之後，究竟是上海把我陳毅染黑了，還是我陳毅把上海
　　　　染個紅通通的！最後，我套用駱賓王的兩句文章：試明日
　　　　之上海，竟是誰的天下！

　　這段話，山搖地動，響震環宇，洋溢著英雄的勃勃大氣。而結尾「看戲」一場，即將卸任的市長陳毅，由衷地自語道：

　　　　個人太渺小，黨群才萬能，……千秋功罪，自有人民評說！

　　「將軍本色是詩人」。劇作家抓住了陳毅將軍詩人的性格特點，使臺詞具有宏大的氣魄，餘音繚繞，恰似一首中國史的「英雄交響樂」。
　　然而，戲劇語言的詩化，並不是戲劇符號詩化的全部。一個完整的意義、涵義要由一定的運算式傳達，這是符號的展開形式。最基本的運算式是句子（語言），更大的運算式為文本。那麼，構成文本的每個符號，也都承載著完全劇作詩意的任務。在當代戲劇中，對同時構成文本的非語言符號的使用極為普及，幾乎遍及每個劇作，毫不猶豫地把其視為角色創造的重要組成部

分。也就是說，臺詞、對話漸漸地退出了戲劇表演符號的主宰地位，而形體、動作、舞蹈、表演和舞臺的燈光、佈景、音樂等越來越成為戲劇表演符號中不可缺少的重要部分。像《WM》中的架子鼓，其鼓點不僅僅作為物質存在的聲音節奏，而似乎是向人們傾訴什麼，它參與了角色創造的全過程。《阿Q正傳》的舞臺裸露，也並不是簡單地拆除四壁、簡化佈景，它本身亦是一種角色的創造與孕育。《浮士德》使戲劇符號的使用走向極致，使這一外國名劇在中國當代文化語境中透出新意：一隻巨型的充氣遊艇懸掛在劇場內，任其飛來飛去；一支招牌為「鮑家街43號」的現代搖滾樂隊在震耳欲聾的架子鼓的伴奏下演唱一首誰也沒聽明白的英文歌曲；裝滿破電扇、煙囪管兒、自行車輪子的吉普車像廢物收購站的專用車；魔術、皮影戲、電光和化學的玩意兒加上建築工地上常見的升降機和沒有任何遮攔的赤裸的舞臺等，用雜耍式的符號手段構成了戲劇的擬語言語境。實際上這是一種「有意味的形式」，[19]它本身就蘊藏有一定的意義，或者說是源於一種「形式意志衝動」下的深刻的表意作用。

然，作為藝術符號，一般有四個層面。

第一個層面，作為現實符號的物質層，即符號的能指——音——形層面，如文學語言的音——形，音樂的樂音系列，造型藝術的色、線、形等。音——形層面本身沒有獨立的意義，它必須上升到第二個層面，才贏得意義。如戲劇中的音響、裝置、形體動作等，作為自然符號，它只是一種物質性的存在，本身毫無獨立意義可言。

第二個層面，現實意義層。第一個層面作為符號能指，必然

[19] ［英］克萊夫・貝爾：《藝術》，中國文聯出版公司1984年。

帶有相應的所指，即現實符號本身的意義（確指意義或現實意義）。如果沒有這個層面，第一層面就不可理喻，更不能理解整個藝術文本的意義。必須首先理解每個符號的涵義，才能進而理解符號的審美意義。也就是說，現實意義是過渡到審美意義的必要橋樑。

　　第三個層面，藝術涵義層。前面兩個層面即現實符號的能指和所指，合成一個大能指，即藝術符號的能指，它就能產生新的涵義，即藝術（審美涵義）；它超越現實符號本身的意義。藝術涵義是對藝術符號的直接理解，它是未經反思的體驗，蘊含著豐富獨特的個體感受。在這個由現實符號向藝術符號轉化並產生涵義的過程中，就能指而言，是脫離現實意義的形式化過程；就所指而言，則是被消解、被超越的過程。所謂形式化過程，就是現實符號所指被消解，歸入藝術符號能指，產生藝術形式的過程。對於非自然符號的藝術而言，它還意味著現實符號的指稱方面虛化、形式化，含義方面的被消解。例如詠梅：「疏影橫斜水清清，暗香浮動月黃昏」，這個梅花就由現實中被虛化了，不再是自然界的物理形態的梅，而是融合著主體情感體驗的藝術的梅了，成了色、香、姿的形式了。而梅花的現實含義隱退，它不再是世俗眼裡的梅，而是文人墨客審美理想塑造的梅了。第三層面即藝術涵義層是藝術的核心層，是藝術生命之所在。這個層面是不確定的審美涵義的空間，允許個體想像的填充；而只有審美的超越，才能由確定的現實層面進入自由的審美涵義的廣闊空間。

　　第四個層面，是美學的從而也是哲學的意義層。藝術涵義只是一種審美意象，是直接的體驗，它須經反思才能轉化為自覺把握的意義。藝術不但是欣賞體驗的物件，也是理性反思的物件，對藝術涵義體驗的反思，必然產生哲學的自覺把握，即對世界人

生的意義的自覺把握。在這個過程中，審美意象轉化為美學範疇，它成為掌握存在意義的理性符號。顯然，優秀的藝術決不只是倫理說教或者閒情逸致，它應該有美學和哲學的深度，它揭示著存在的意義。

在藝術文本的四個層面看，首先現實符號必須是感情符號（感情意象的符號表達）；其次，現實符號必須超越現實意義，從而僅剩下感情符號的能指（形式化），從而找到向藝術符號轉化、被賦予審美意義的途徑。

法國符號學家羅蘭・巴特關於藝術符號的生成提出了有價值的理論。他認為自然語言是第一性系統，如果它構成第二性系統的符號的所指，那麼就具有確指意義。如果它構成第二性系統的能指，就產生泛指意義。泛指意義是超出確指意義的象徵意義。這就是說，如果第一性系統符號（現實符號）的文本構成了第二性系統符號（藝術符號）的能指，那麼，第二性系統符號就產生了泛指意義，即審美意義，於是第二性系統的符號就構成了藝術符號。羅蘭・巴特得出結論：藝術符號是自然語言產生泛指意義的結果；泛指意義正是「文學性」之所在。很顯然，在現實符號轉化為藝術符號的過程中，現實符號的意義被消解了，被超越了，它被形式化僅剩能指了，這樣，它就可以通過藝術特殊的意指作用轉喻和隱喻功能，來產生新的所指，即文本意義上的泛指（審美）意義，從而轉化為藝術符號。

落實到當代戲劇，現實符號轉化為藝術符號的過程，則表現為對物件形態實用價值元素的捨棄，保留物件形態的審美價值元素，捨棄物件形態的物理性媒介，保留它所標示的觀念（意蘊）。如徐曉鐘執導的《桑樹坪紀事》中「青女受辱」幻化成一尊肢體殘缺的玉雕美人一場。包穀地邊，被閑後生們激怒了的陽

瘋子福林，當眾撕破、扒去了新嫁娘青女的褲子，在眾人驚愕未定、茫然無措之時，福林已撥開紛亂的人群衝了出去，邊走邊揮動手中的褲子，大聲吼叫：「我的婆姨，錢買下的，妹子換下的。」這時，圍攏的眾村民呈半圓型規整地展開，無字歌哼鳴聲起，響起了具有宗教意味的音樂，在青女被按到的地方，躺著的已不是青女本人，而是一尊殘缺的漢白玉裸女雕像。此時，村民們化作歌隊，圍成半圓型，跪向石雕像，蹲在半圓外的彩芳徐徐站起，肅穆地把一條黃綾覆蓋在白玉雕像上。顯然，在這一舞臺語符中，真實的青女被抽象化了，寫實的場面轉換成寓意性的畫面。石像成了遭受不幸的青女的化身。更深層的含義是，石像是千百年來數不盡的與青女遭受過相同命運的中國婦女的象徵。歌隊和蓋黃綢的女子，則是村民們的抽象化象徵，甚至是中華民族的象徵，他們在對石像——苦難的中華婦女，進行一種象徵性的祭奠儀式。因此，舞臺上呈現的，已經由對青女這一個人命運的具體描繪，昇華成了對歷代中華婦女命運的象徵性的哲理概括，完成了由實在向審美的轉捩。

由許雁編劇、王曉鷹導演的《哦，女人們》一劇中，女市長沙柳、女記者楊風、女明星綠原、女翻譯黃綺霞、女教師司徒曉月，都是事業上各有所求、各有所成的知識分子。然而，事業上的成功並未給她們帶來心緒的安寧與情感的平衡。她們仍在尋找「理想的男人」，尋找女性自我價值的客觀認同。導演將原作中的五個男性角色：沙柳的丈夫、楊風的丈夫、綠原的男朋友、司徒曉月愛上的男子和「神祕的無名氏」，合併由同一男演員扮演。彷彿所有的女主人公都面對同一個「男人」。於是，「男人」便超越了實體，超越了具象，成了某種符號、某種象徵。人們感興趣的，不再是具體的戲劇的故事、情節的發展，而是女主

人公們面對「男人」——充滿父權意識、夫權意識的男性社會所呈現的心靈騷動的整體性戲劇意蘊的體現。

在《狗兒爺涅槃》中，「門樓」形象作為貫串性道具一再出現在劇中。從實體層面講，它是狗兒爺在土改時分得的地主宅院的標誌，它是實而又實的物象，在舞臺上被表現得也極為逼真。然而，作為環境與人物活動的關係出現時，「門樓」又是虛實相結合的，它既實實在在地矗立在舞臺的後演區，但人物經過門樓時並不需像日常生活中經過的門樓一樣從門樓之下進出，它已是某種象徵性的物象，它開始衍生出一定的抽象化、泛指的成分。當它在劇情深化過程中一再現身，成為構成主人公狗兒爺與有關人物如地主祁永年之間的特殊關係的契機，並被主人公如此這般地看重以及與主人公的性格特徵、命運遭遇充分顯現出來以後，門樓與主人公的精神世界之間便產生出一種特定的內在聯繫。這時，門樓這一作為中國老式農民炫耀門庭、顯赫財富的標誌，就成了狗兒爺這個傳統小農生產者文化心理結構的象徵和他的精神支柱的象徵，其泛指的哲理含義便得到充分的顯現。於是，「門樓」卸去了物象的外殼體現出的象徵意蘊，也就深化了人物形象的典型意義和思想立意，達到舞臺語彙的詩化意境。

徐頻莉編劇、項益年等執導的實驗話劇《芸香》中「點蠟燭」一場，阿果與葉子結婚後，發現葉子眼睛全瞎了。在愛情與憐憫的雙重作用下，阿果決定與葉子白頭偕老。然而，阿果最終無法忍受與瞎子相伴生活，離家出走，孤苦伶仃的葉子陷入絕望之中。編導是這樣處理的，阿果拿來蠟燭給葉子看，失明的葉子能感受到光的存在。於是，燭光就被象徵為他倆生活的基礎。這時舞臺上出現七、八個身穿緊身衣的演員，以不同的造型作曲曲彎彎排列成一條起伏不平的路。每個演員都手持一根未點燃的蠟

《桑樹坪紀事》劇照

燭。阿果一手持火種，一手牽著葉子，踏上了點蠟燭的途程。阿果點燃了一根蠟燭，蠟燭發出耀眼的光芒。葉子感受到光的存在，也就感受到了阿果對她的愛。接著，第二根、第三根、第四根……，由於蠟燭位置的變化多端，阿果顯得疲倦，點蠟燭的動作也變得遲緩，最後，阿果扔掉火種，走掉了。這時舞臺上已經點燃的蠟燭，鮮明地勾勒出一條曲折多變、起伏不平的「之」字路，由對物象化的指稱上升到對人生之路層面的象喻，超越了物象原先的意義。而葉子蜷縮在舞臺中央，絕望地看著燭光一根根熄滅，最後吞沒在一片黑暗之中。它的每一瞬間的舞臺造型都具有現代美感，而且也體現著特定的內在意蘊。

　　贏得舞臺符號詩意，也可以通過捨棄物件形態的某些枝節的特徵和個別的內容，保留其能顯示本質的形象特徵和意蘊的方式來實現。如《桑樹坪紀事》中那些「圍獵」式的舞臺化場面的藝術處理。飼養員金明愛牛如命，然而公社的「腦系」們卻要宰殺耕牛以果口腹。金明替牛哀告請命，四處碰壁，悲憤之下，自己拿起扁擔向牛砸去。牛是非寫實的，借用舞獅的技巧，由兩個演

員披上牛形外套合演而成。徐曉鐘詩化了村民們殺牛的過程，也就是說，舞臺上沒有模仿殺牛的自然的動作方式，也沒有展現牛被殺時血淋淋的事實，而是以人為的慢動作放大表現了牛臨死前的痛苦及人們心靈所受的刺激。牛被人們層層箍圍，它迷茫不解地望著曾經疼愛它的人們。它輾轉翻滾，悲哀惶恐，四告無援，得到的是如雨般的棍棒打擊。導演抓住了殺牛事件所激起的人們的心理過程，在出路這一血淋淋的場面時，讓牛的掙扎、人們的棍打變形為舞蹈，創造出完全不同於現實動作的高度抽象化了的舞蹈、造型的組合動作，使情節呈現出遠為廣泛至為深刻的社會內容。概而言之，劇作虛去了「對男女青年肉體和心靈野蠻摧殘的」場面，「昇華成為一場象徵『圍獵』的舞蹈」，虛去了「血淋淋的棒殺耕牛」的殘酷場景，「創造了一臺較為悲壯的『圍獵耕牛』的詩化意象」[20]。

上海戲劇學院演出的《芸香》中的「撕信」一場，也是通過對現實物象的變形而具備極高的審美價值。瞎眼老太讓一位姑娘看她所積存的滿滿一箱子丈夫幾十年來每天給她寄來的情書——一群舞蹈演員身披白紗，從黑色底幕中舞出，參差有致地在舞臺中後部列成兩三個橫排，他們兩臂平伸，身前身後都是一幅幅變形為信箋的白紗。於是舞臺上展現了由一層層一片片白紗組成的白信箋的林海，瞎眼老太幸福地回憶著信上的情話，而姑娘在第一幅白綢中看到的是一張無字的白信箋，二、三、四……都一樣，姑娘在信的林海中奔波穿插，姑娘驚叫著奔下場去，瞎眼老太終於明白，她踉踉蹌蹌地投到那信的林海中，撕扯著、拋曳著舞蹈演員們身上那些變形為信箋的白綢條……燈光漸

[20] 徐曉鐘：《在相容與結合中嬗變——話劇〈桑樹坪紀事〉實驗報告（下）》，《戲劇報》1988年第5期。

話劇《海峽情祭》節目單

暗，騷動著的舞隊把她淹沒在林海中，只見黑濛濛的林海上空，條條閃光的白綢被拋上來又飄落下去，一時無數條白綢此起彼落地伴著強烈的節奏音樂在空中飛舞。這裡藝術的虛化、變形所迸發出的強烈的藝術感染力，確是一般寫實戲劇創造所難以達到的。

由莫吉爾編劇、王貴導演的無場次話劇《海峽情祭》，敘述了「寡婦村」的悲慘故事：1950年國民黨軍隊撤離大陸時，擄走了一個漁村的全部青壯年，留下一群孤苦無靠的小媳婦。舞臺演出在這群少婦由年輕而衰老中間，插入了一段「紅手舞」。這是福嫂明白改嫁是個白日夢後的一場，她憤而生絕念，大唱「騷公雞，你給我出來！」相好坤生扮演的公雞頭戴漂亮的雞冠，一手在臀後晃著個雞毛撢子，一手拿著一把誇張得出奇的空心大菜刀，從側幕跳出來，把刀遞給福嫂。福嫂拉開架勢，揮刀殺雞，「九斤黃」血灑場院。紅光閃處，福嫂捂住小腹，大叫：「啊，我來了，血！」後面圍觀的婦女排成橫貫舞臺的行列，魔幻般地一齊舉起戴著鮮紅手套的手，紅色追光照射著她們戴紅手套的手臂；另一隻手一齊捂住各自的小腹，齊聲驚喊：「來了！」這是紅色的騷動，是青春的抗議，是生命的衰變，是女性的集體來

潮，是歲月流淌的鮮血，是個體生命的自戕？其意義似確定而又不確定，卻走向了無限。

蘇珊・朗格曾經說過：「對於分解和抽象出來的形式元素，需要擯棄所有使其邏輯隱而不顯的無關因素，特別是剔除所有俗常意義，而能自由荷載新的意義。」[21]這就是說，應該把分解出來的形式元素，靈活自由地組織構成在一起，使它能夠主動的剔除和自由地荷載。如「黑白」兩色，在胡偉民的《傅雷與傅聰》中，黑白黑白黑白黑黑白白黑黑黑白白白……，在富有彈性的手指下此起彼伏的鋼琴琴鍵，黑燕尾服裡筆挺的白襯衣衣領，傅雷家書和非傅雷家書的白紙黑字，神祕女郎白色拖地長裙臂上的黑紗，黝黑粗壯的貝多芬的《英雄》，蒼白頎長的蕭邦的《雨滴》，黑白，無甚離奇，司空見慣，卻離形脫俗，分明是一個深邃的寓言，在昭示著什麼。再如「紅綢子」的形式意味。徐曉鐘在排演《馬克白斯》時，曾把馬克白斯自身的理性判斷與生命衝動的巨大矛盾以及由此造成的巨大悲劇，概括為「一個『巨人』在鮮血的激流和漩渦中趔趄並被捲沒」[22]，並由此演繹出一塊宴會中的紅綢桌布，馬克白斯在幻覺中與班柯的鬼魂搏鬥，就拿它權充武器，血紅的桌布翻飛，在他身上纏裹，在他腳下踐踏，在馬克白斯安靜下來，神情恍惚地消失在幽暗的舞臺深處時，紅桌布就像他們的影子，長長地、久久地拖弋在他們的身後。查麗芳在《死水微瀾》中的紅綢子，曾烘托過鄧麼姑和蔡興順婚禮的喜慶氣氛，在鄧麼姑和羅德生深夜幽會時，它又成了積蓄已久而今突然迸發的強烈的情慾的外化；當鄧麼姑為保護羅德生而遭受毒打時，則表現出一種血色的慘烈和悲壯；全劇結尾處，它再次用

[21] ［美］蘇珊・朗格：《情感與形式》，中國社會科學出版社1986年。

[22] 徐曉鐘、酈子柏：《馬克白斯初探》，《戲劇學習》1981年第2期。

於鄧麼姑的婚禮，但此時新郎和伴娘們都已成「教民」，至此，紅綢子完全成了對鄧麼姑命運的總括，實現了對這一人物形象精神實質象徵。王曉鷹的《浴血美人》，一幅巨大的紅綢子象徵了鮮血，被用來襯托艾絲倍塔每一次用鮮血塗臉、用鮮血沐浴的殘酷而血腥的行為，它時而像幽靈在艾絲倍塔身邊緩緩飄過，時而像地毯鋪墊在艾絲倍塔腳下，時而像血幕在艾絲倍塔背後映出白衣少女的身影，時而像血河滾動流淌在艾絲倍塔與白衣少女之間，它可以將艾絲倍塔整個籠罩於其中，它甚至還曾直接籠罩在觀眾頭上。王貴在《血染的風采》中也用一塊翻舞的紅綢子表現士兵在戰場上浴血奮戰，宮曉東在《無聲的嘹亮》中甚至直接從每個戰士的傷口「流」出一塊紅綢子，《芸香》中紅綢翻飛構成了「殺人」場面。「紅綢現象」以某種與表面戲劇衝突並無直接聯繫、原本沒有具體意義、然而卻潛含有某種視聽美質的客觀事物，作為對創作主體所感受到的情感內容和生命意識進行直觀外化的感情形式的物質基礎，將這些原無確定涵義的舞臺造型因素，與戲劇演出中的情感意蘊建立非寫實邏輯的但卻有機諧調的聯繫，以形成戲劇演出中的「精神性的背景」或「精神背景」[23]，達到審美表達的藝術目的。

　　創造符號的詩意境界，還可以通過創造景物的隱喻形象、抽象化的意象構造等來完成。如《三百年前》（設計者：李汝蘭），從樂池至舞臺深起，搭起了一組由低向高延伸的「之」字形平臺，形若曲折的「路」；背景由一片海水襯托，海水由錫箔紙拼貼而成；碩大的圓日高懸天空，似在審視著人世的滄桑。一條路、一輪圓日、一片海水，傳達出形象的隱喻資訊。《海迪》

[23] ［德］黑格爾：《美學》，第三卷下冊，商務印書館1981年，第304頁。

（設計者：陳子南、江立方）在空黑舞臺的背景上，由前景的曲折的平臺和背景上用錫箔紙平面拼貼的曲折道路相結合，構成了一條延伸向上、漫長幽深的路。這長路，正是全劇所需要的——海迪所經歷的坎坷人生之路的隱喻形象。

《奧賽羅》按照藝術的抽象形式，在舞臺的中心部位，設計了呈高腳杯底座狀的圓形大平臺，背景的中央正面部位是一個半橢圓型懸掛物——「Ｕ」形物。整個演出給人以強烈的哲理感覺：「整個舞臺景觀的基本形象是圓形的，臺中巨型底座是一個不斷螺旋上升的圓形的平臺，深黑的背景上有一個巨大的圓形的（U形）的東西。從微觀上看原子是圓的，從宏觀上看整個世界也是圓的。圓用單線條來畫，最後要回到起點。奧賽羅和苔絲德蒙娜在圓形的平臺頂端開始相愛，愛發展成恨，最後雙方死在圓形的平臺頂端，他們又回到愛的起點。但世界並不僅僅是圓形的，舞臺景觀還嵌進了大量的三角形。在圓形的世界裡就因為有伊阿古這樣的『三角』，才使世界複雜化了。這是舞臺景觀給我們的啟示。」[24]

蕭致誠導演的《蛾》，被處理成中性的渺茫曠野，燈光奇異的色調和迷茫氣氛，更增加了原生荒野的神祕氣氛。劇中僅有的「一條河」、「一條船」的具象因素，也賦以虛幻的處理，是一種象徵，完成了劇本所要求的「冥冥」之境的創造。戲的結尾，紙疊的小船，在黑色的背景裡，往復旋轉，愈轉愈遠，最後消失在茫茫的冥空之中，帶給人以無窮盡的藝術聯想。顯然，通過高度抽象化的意象創造，揭示了人類對精神理想境界的不懈追求這一基本內容。《蛾》在本質上也歸入象徵詩劇的行列。

[24] 宮曉東：《在〈奧賽羅〉演出座談會上的發言》，《戲劇報》1986年第7期。

　　徐曉鐘的《桑樹坪紀事》的舞臺基本形式是一個荒寒空寂的
巨圓，基本色是一片沉滯渾茫的土黃。圓形的轉檯製成一個斜
面，表現一塊坡地，隨著舞臺的轉動，依次出現制實的窯洞、窩
棚、小徑。十分巧妙的是，在圓的斜面上，利用梯田的曲線劃出
了一個八卦形，它既表現了順山勢而展開的梯田，又成為一幅具
有象徵意義的圖案。八卦，象徵著五千年中華的古老文化，它凝
固在舞臺中央，強調了傳統對今日中國社會的巨大的慣性作用
力。它幾乎成了一種宿命力量的化身，今日的中國農民在歷史的
怪圈中輪迴往復地消耗生命，他們的終點與起點相同。使劇作超
越了某一具體村落的限定，成為一種更為寬泛的生存空間，達到
一種形而上的深度。

　　在當代中國劇壇上，戲劇藝術家們孜孜以求戲劇符號的詩學
意境，往往通過對舞臺意象的刻意營造來獲取詩的意義。著名導
演藝術家徐曉鐘在《桑樹坪紀事》的創造中就說：「《桑》劇在
情感、哲理高潮的幾段戲，我試圖在破除現實幻覺的同時，在觀
眾的聯覺活動中也創造這種詩意的聯想和意境的幻覺，以呈現演
出者的主觀意識，這種詩意的聯想和意境的幻覺我稱之為『詩
化』的意象」，「我在自己的實踐中追求的『詩化的意象』，其
特徵是：不在舞臺上創造現實生活的幻覺，而是通過某種象徵形
象的催化，在觀眾的心理聯覺和藝術通感中創造出再生的飽含哲
理的詩化形象；一個詩化形象的完整語彙，應該是一個哲理的形
象並體現為一個形象的哲理。因此，詩化的意象可能使觀眾同時
獲得哲理思索與審美鑒賞的兩重激動」[25]。

[25]　徐曉鐘：《在相容與結合中嬗變——話劇〈桑樹坪紀事〉實驗報告
　　（下）》，《戲劇報》1988年第5期。

第八章　多聲部的劇場

　　自影電視的膨脹對舞臺藝術構成某種災難性的逼迫時，戲劇家就開始尋找戲劇賴以生存的、有別於影視劇的最本質的特性。得出的結論是：舞臺劇是一種人與人之間的「活的交流」，即「是一種演員和觀眾直接對話、直接交流思想感情的戲劇」[1]，如果「沒有演員和觀眾之感性的、直接的、『活生生的』交流關係，戲劇是不能存在的」[2]。而影視劇則是一種「影子藝術」。兩者有很大的差別，影子藝術無法取代鮮活的、即時的、有臨場感的劇場藝術，就如罐頭無法取代現炒菜肴。觀眾購票總是挑選靠近舞臺的前座，為的是看清楚舞臺上鮮活的表演。那些離舞臺很遠的後座，只能看到演員動作的一個模糊的「影子」，觀眾因而不願意在劇場中觀看這樣的「影子藝術」。

　　既然後座的觀看效果不佳，後座的票子也頗受冷落，那麼劇場何必這麼大呢？於是一些劇人開始追求小小的劇場，這就是近年來風靡大江南北的小劇場戲劇。此風一盛，迷你型的「排演廳」、「黑匣子」就廣受青睞。觀眾與演員的距離縮得小而又小，視聽之間在同一空間中的「活的交流」讓戲劇藝術的生存狀態得到了良好的改善。一時間，劇壇話語中頻頻出現的是法國阿

[1]　［波蘭］格羅托夫斯基：《世界應該是真理的地方》，《對話》1979年第10期。

[2]　［波蘭］格羅托夫斯基：《邁向質樸戲劇》，中國戲劇出版社1984年，第9頁。

大館戲劇《搭錯車》劇照

爾托的「殘酷戲劇」、英國布魯克的「實驗戲劇」、波蘭格羅托夫斯基的「質樸戲劇」，還有美國謝克納的「環境戲劇」等等。昔日的小小排練廳成了主要的演出場所。有時讓觀眾都戴上貓頭鷹的頭套，體會「屋裡的貓頭鷹」的神祕感覺；有時讓觀眾坐在別人的簷宇下，近距離地窺視「留守女士」臥室裡的情變。在豪華的商城劃出一片臨時劇場，上演一個俄羅斯人的「護照」的故事。在上海戲劇學院裝修一新的教學大樓中，也專門辟出一角空間，乾脆名之曰「黑匣子」，引來中外演員在這方寸之地登臺獻藝。而有人始終做著大劇場的夢。而且企望創造更大的「劇場」。當年瀋陽話劇團轉輾南北，在數萬人的體育館推演「歌舞故事劇」《搭錯車》的盛況歷歷在目。而有些劇人則想借開闊的上海外灘為大劇場，作廣場式的全開放的演出。

　　演員選擇了不同的空間，就會有不同的演出方法。在大劇場中，演員臉部表情的功能受到抑制，而必須強化言語的響度和外部形體動作的幅度。言語的延伸則為歌，動作的延伸則為舞。於

是形成了融合詩歌舞於一體的「總體性戲劇」。在小劇場演出中，則更凸現演員與觀眾之間直接的、細微的交流，此時演員的表演更接近自然，更重視內心的深沉體驗及細緻入微的表情。選擇了什麼空間，就會獲得與眾不同的體驗。

這就是說，劇場的選擇是無限的。戲劇本身既可在大劇場演出，也可以以非劇場的面貌出現。觀眾與戲劇的交流關係，既可用欣賞的方式，也可用自身的活動介入戲劇藝術活動。換言之，戲劇既是靜觀代償的觀賞物件，又是一樁參與體驗的實踐活動，其審美價值與實用價值融為一體。作為審美對象，它具有多元的傳達媒介，多樣的演劇形態。而作為實驗活動，它並非只拘于專業演員而讓觀眾也能動地介入演出這一實踐活動之中。觀眾通過自身的參與，體驗到自身力量得以實現的歡娛。

當代戲劇遁出傳統的舞臺空間，沖決壁壘森嚴的戲劇與非戲劇的界限，消解「第四堵牆」的隱喻意義和三面牆效應，使劇場呈現出千姿百態的風貌，從而構成了戲劇多聲部共存的整體的生存格局。

1 正統劇場樣式

按照約定俗成的指意，正統劇場樣式指的是有固定觀眾席位和較好選景能力的建築物，即畫框型劇場，又稱鏡框劇場。一般都是在觀眾廳前有一個升高的平臺。在舞臺與觀眾廳之間有一條鴻溝，那就是容納樂隊演奏的樂池。鏡框舞臺的基本特徵是拱形舞臺框的存在，它把統一的戲劇空間分隔成兩個彼此分離的區域：舞臺和觀眾廳。由於舞臺為第四堵牆所封閉，故這種舞臺樣式又稱為封閉舞臺。這種傳統的劇場樣式構成了當代戲劇整體格局的一項因數，傳統的劇場方式也有其不可低估的價值，豐富著

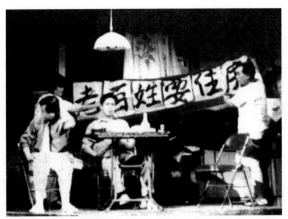

話劇《耷兒胡同》劇照

當代戲劇舞臺。如北京人藝的保留劇目《茶館》以及《紅白喜事》、《天下第一樓》、《小井胡同》、《左鄰右舍》、《耷兒胡同》等現實主義劇作，它們在鏡框式舞臺上，上演場面宏大、道具效果、角色眾多的戲劇，逼真地再現了現實生活場景，以宏大的氣勢，震撼著觀者的心靈。正如有人說的那樣：「一齣《天下第一樓》，因在美琪大戲院上演，我到現在都不能忘懷那走進較為寬敞的前廳時所獲得的一種前來參加文藝界盛會的喜悅心情。這種心情後來在觀看到戲的精彩之處時最終都能轉化為藝術觀賞所急需的情感爆發，那種如癡如醉、酣暢淋漓的感覺就會永遠地伴隨著那出好戲留存在觀眾心中。」[3]

2 亞劇場樣式

　　當代戲劇勃發的生命力，更多地是逸出正統劇場樣式的泛化的亞劇場形式。這種劇場樣式是多種多樣的，不過它們都具有這

[3]　鄒平：《戲劇的自我詰難》，上海文藝出版社1993年，第219頁。

樣一個共同的特徵：表演區和觀眾席處於同一建築容積中，演員與觀眾同處於單一房間的四面牆之中。這是與封閉的鏡框舞臺全然不同的空間觀念。在鏡框舞臺上，舞臺動作被封閉於四堵牆的空間中，舞臺空間與觀眾廳是隔絕的。而亞劇場樣式不再使動作空間隔離於觀眾廳之外，因而它是與封閉舞臺相對立的開放的舞臺。這種劇場的開放程度可以具有一系列變化的序列。如果在一間具有四堵牆的房間內，將舞臺的長方形區域置於房間的一端，將觀眾安排在房間的其餘部分，從正面對著舞臺觀看演出，這稱之盡端舞臺；或者將舞臺的長方形區域緊貼房間的一堵牆，象半島似的凸出在房間之中，觀眾則分佈在舞臺的三面，這就是伸出式舞臺；也可以將舞臺置於房間的中間，讓觀眾從四面圍繞著它，這樣就形成了中心舞臺。

很多劇作出於對劇場樣式的革命性認識，不再使用長久以來阻隔觀眾與舞臺的大幕，而讓演區撤離鏡框式舞臺，企圖拉近舞臺空間與觀眾的距離。首露端倪的有《秦王李世民》、《再見了，巴黎》、《伽利略傳》、《原子與愛情》等。此後出現的探索戲劇《車站》、《野人》、《紅房間·白房間·黑房間》、《WM》、《黑駿馬》、《中國夢》、《桑樹坪紀事》、《搭錯車》、《蛾》、《同船過渡》、《鳥人》等，則進一步發展了舞臺空間的新趨勢。如胡雪樺導演的《生命的韻律》，大膽地打破了單一的舞臺空間，演出不光是前前後後，而且是上上下下，全方位地圍著觀眾進行。有一半觀眾席完全成了演區，而舞臺的一半則成了觀眾席，演員在各演區穿梭轉換於各角色之間。這種整體的氛圍，由詩和音樂縈繞，將作者對人生的思考，以美的情趣，流貫入觀眾的心田。在這裡，劇場被巧妙地改成是有較為固定的觀眾席、又極為流動的亞劇場樣式，使觀演關係達到觀賞和

話劇《同船過渡》劇照

行為參與的相融同體。

　　無論是小劇場戲劇、質樸戲劇、環境戲劇，還是中心舞臺、伸出式舞臺、大館戲劇等的嘗試，都旨在充分利用戲劇演出中觀演空間距離的可變性，為行為參與的審美活動提供物質前提。話劇《人人都來夜總會》的劇場是一個大廳，正在進行歐洲四十年代的夜總會，變幻閃爍的燈光下，一對對情侶翩翩起舞。在觀眾的周圍，歌手在演唱，琴師在彈奏，身著燕尾服的侍者端上一杯杯熱氣騰騰的咖啡。沒有習見的舞臺，沒有一排排固定的座位，觀眾恍惚置身於戲劇特定的情境，感受到熾烈的總體氛圍，從而產生臨場感受效應。《掛在牆上的老B》採用的是伸出式三面舞臺；《母親的歌》是一個由四面觀眾環繞的中心舞臺；《絕對信號》利用小劇場，將觀眾請入「車廂」；《街頭巷尾》索性在劇場內搭起一條八十米長的街道，讓觀眾「生活」在「張家長、李家短」的吵鬧喧囂之中；大館戲劇《搭錯車》則以大戲劇形式，將戲劇搬至體育館，把自己全面置身於觀眾之中，讓觀眾從各種

自由角度來參與戲劇，自然而然地激發出觀眾的一種親切感和參與意識。而親切感和參與意識，正是當代戲劇進行心理交流的不可或缺的審美機制。

3 非劇場樣式

　　當代戲劇還力圖通過非劇場形式來搬演戲劇。一方面，根據中國戲曲傳統，只要有一個空間，有時甚至一塊紅地毯即可粉墨登場，演出的空間環境與人文環境相互重疊。比如出現在街頭的行為藝術。1989年2月在中國美術館舉行的「中國現代藝術展」期間，一些年輕的美術工作者作了行為藝術的表演：三名表演者從頭到腳包上白布，在展覽館外面來回走動；有人蹲在一堆雞蛋上，作孵化小雞狀；有人洗腳，有人賣蝦，有人拋撒避孕套。還發生了虛驚一場的蕭魯槍擊自己的作品《對話》（由兩個公用電話亭和一面鏡子組成）的偶發事件。在英國創辦「開放空間劇院」的美國導演查理斯‧馬婁維茲認為，偶發戲劇「在某些場合，它是這樣一種企圖，想通過把人們所熟悉的活動放到人們所不熟悉的環境中來更新視覺和聽覺。」「它也可能是在某種情境下激發起意識活動的一種方法，在那些情境中，日常習慣和墨守陳規已使事件的真正性質變得模糊不清了。」「它們已經繞過了我們關於『藝術』、『美學』和『建築』的所有陳腐的爭論，他們宣告說，『一個環境』就是一個劇場，『社會行動』就是戲劇；他們宣告說，在某些戲劇化的情境中『人民』就是演員，社會事件的急流就是舞臺調度。」[4]這樣的演劇顯然是在非劇場環境中鋪開的。

4　[美]查理斯‧馬婁維茲：《戲劇的作用》，《世界藝術與美學》第五輯，文化藝術出版社。

　　非劇場的另一方式，是力圖通過現代傳媒，使戲劇舞臺在非劇場空間內得以延伸。話劇《天邊有一簇聖火》、《生命禁區》、《女兵連來了個男家屬》、《孔繁森》等，得以借助電視螢屏而走向千家萬戶。《天仙配》等也借助影視媒介而聲譽鵲起。戲劇借助現代科技向電影、電視、廣播、音帶、光碟投入其活的靈魂，使其生命力得以在非劇場樣式中延展並昇華。馬丁·艾思林說：「不論技術方面可能有多麼不同，但基本上仍是戲劇。」[5]從深層意義上講，這非劇場的戲劇樣式仍然是一種戲劇文化，它的內在的審美感染力仍賴於戲劇的基因而產生。

一　小劇場的空間詩學

　　前蘇聯戲劇理論家尤·斯梅爾科夫這樣說過：「小劇場乃是一個可以變化觀眾和演區空間關係的場地，從而有助於建立一個恰好適合於某個具體的戲劇演出的空間。」[6]著名導演藝術家徐曉鐘也說：「若給小劇場下個定義的話，是否可以說，它是相對于傳統的鏡框舞臺大劇場而言的一種觀眾席與表演區比較貼近的、觀演空間靈活多變的小型室內劇。」[7]這就是說，小劇場戲劇是一種演出空間狹小、觀演距離貼近、觀眾席與表演區界限比較模糊、觀演空間關係可以靈活變化的戲劇藝術。

　　中國當代小劇場戲劇的出現，是在觀念發生轉捩的改革開放的八十年代。1982年夏秋，由北京人民藝術劇院高行健、劉會遠

[5]　[英]馬丁·艾思林：《戲劇剖析》，中國戲劇出版社1981年。
[6]　[蘇]尤·斯梅爾科夫：《小劇場戲劇》，轉引自《中國話劇研究》第2輯，文化藝術出版社，第25頁。
[7]　徐曉鐘語，《劇影月報》1989年第7期。

編劇、林兆華導演的《絕對信號》，在首都劇場樓上一間不大的房間裡上演。這是小劇場戲劇浪潮翻捲的第一個浪頭。它那三面觀眾圍觀、演員穿過觀眾席上場、人物與觀眾頻頻直接交流、不採用寫實佈景、時空在演員表演中自由變換、角色「心裡的話」的外化、演出結束後演員和導演當場與觀眾自由交談等等，構成了不同於傳統的鏡框式舞臺大劇場演出的獨特、新鮮的演劇方式。它打破了傳統大劇場演劇較為隔膜、沉悶的空氣，活躍了當時話劇演出的氣氛。

1982年底，上海青年話劇團緊步後塵，在團裡排練廳由胡偉民執導觀眾四面圍觀的《母親的歌》，出現了南北戲劇家振興小劇場戲劇互相呼應的局面。之後，小劇場戲劇如雨後春筍，遍及全國。如1984年底，哈爾濱話劇院上演了「咖啡廳戲劇」《人人都來夜總會》（梁國衛改編，高蘭導演）；1985年，廣東話劇院推出了《愛情迪斯可》；1985年的南京，南京市話劇團也打起了「小劇場戲劇」的旗幟，將原先演曲藝的小型劇場改成「黑匣子」，上演了《打面缸》、《窗子朝著田野的房子》、《弱者》三個獨幕小戲；1986年，大連話劇團演出了蘇聯話劇《女強人》；1987年，瀋陽話劇團上演蘇聯話劇《長椅》；1988年，中國青年藝術劇院「青藝小劇場」正式使用，推出由蘇雷編劇、張奇虹導演的《火神與秋女》和衛中編劇、高惠彬導演的《天狼星》。中央實驗話劇院在繪景室裡演出了邢進編劇、吳曉江導演的《女人》。南京市話劇團推出了由趙家捷編劇、郝剛導演的《天上飛的鴨子》等，一時，小劇場戲劇風靡大江南北。

1989年4月20日至29日，「中國第一屆小劇場戲劇節」即「南京小劇場戲劇節」在南京隆重舉行。在這次盛會上，參加展演的劇碼有：北京人民藝術劇院的《絕對信號》；中國青年藝術

話劇《情感操練》劇照

劇院的《火神與秋女》、《社會形象》（編劇為墨西哥的巴‧薩‧貝雷斯，導演王培）；上海人民藝術劇院的《單間浴室》（編劇陳達明、姚明德，導演姚明德）、《童叟無欺》（編劇陳達明，導演佐臨、丁鑄宜）、《棺材太大洞太小》（編劇新加坡郭寶昆，導演佐臨、丁鑄宜）；上海青年話劇團的《屋裡的貓頭鷹》（編劇張獻，導演谷亦安）；上海戲劇學院的《親愛的，你是個謎》（編劇趙耀民，導演陳加林）、《一課》（編劇趙耀民，導演陳加林）；南京市話劇團的《天上飛的鴨子》、《家醜外揚》（編劇為蘇聯的蓋利曼，導演周捷筠）、《鏈》（編劇吳仲謀，導演蘇樂慈）；廣州軍區戰士話劇團的《人生不等式》（編劇張莉莉，導演張健翎）、《搭積木》（編劇沈虹光，導演陳坪）；南京軍區前線話劇團的《明天你會多個太陽》（編劇王儉，導演李建平）；黑龍江省伊春林業文工團話劇團的《欲望的旅程》（編劇梁國偉，導演陳力、李明仁、孫兆海）。

　　1993年11月，「'93小劇場戲劇展」在北京舉行。在這次劇展中，參展的劇碼有14臺，其中較有影響的有：林兆華導演的莎士

比亞名劇《哈姆雷特》，王曉鷹執導的現代經典名著、曹禺的
《雷雨》，孟京輝創作的對人性進行新思索的《思凡》，上海的
表現當今「出國潮」的劇作《留守女士》、《大西洋電話》，
蘇雷「火狐狸劇社」的反映當代生活的劇作《靈魂出竅》、
《瘋狂過年車》，反映現代生活的《情感操練》，深圳人自編、
自導、自演的第一部表現人的精神隔膜、愛情的舞臺劇《泥巴
人》，遼寧人民藝術劇院老藝術家演出團首演的關於老藝術家
藝術和愛情周折的《夕照》等。盛況空前，一時給觀眾以巨大的
驚喜。

可以說，游離在大劇院邊緣的小劇場，改變了戲劇藝術徘徊
不前的步履。如果你在小小的茶座擊節聽歌，那個小平臺上的歌
星與你如此相近，你為她每一處輕微的氣聲所感染，你為她收放
有致的眉頭所吸引。那種親友昵談般的親切感便輕輕撫平你勞累
終日的焦躁。正當你半瞇著眼神盡情享受如夢溫馨時，她卻走下
平臺，連唱帶笑地走向觀眾席，又有意無意地把手伸給你。這令
你手足無措卻又興奮異常。這種特殊的方式，使劇人乃至觀眾
都迷上了小劇場。如《掛在牆上的老B》、《愛情書簡》、《情
人》、《護照》、《熱線電話》、《同船過渡》、《離婚了，就
別再來找我》等飄浮在都市霓虹中的藝術精品，以展示人們微觀
世界即情感世界的獨特魅力，即「更適宜于演出心理劇」的方
式，[8]而倍受觀眾的青睞。

那麼，方興未艾的小劇場戲劇何以引起戲劇演出的轟動效應
呢。原因自然是取決於小劇場戲劇本身具備的獨特的美學品格。

[8] 《奚美娟談表演》，《中國戲劇》1994年第1期。

1 「空」的空間

「我可以選取任何一個空間，稱它為空蕩蕩舞臺。一個人在別人的注視下走過這個空間，這就足以構成一幕戲劇了。」[9]這就是說，劇場空間是「空」的，空而無物，沒有固定的舞臺和觀眾席位，致使觀和演之間的空間關係，可根據不同的劇情情景之需要而自由靈活地加以組合和變化。戲劇藝術家可以根據劇作不同的內容和風格特點，以及自己獨特的舞臺構思，在空蕩蕩的劇場空間中創造出多種多樣的觀演空間格局。

在南京首屆中國小劇場戲劇節上，南京市話劇團演出的《天上飛的鴨子》，在空蕩蕩的劇場空間中設置了三個表演區，每個表演區之間，又設有通道相連接，觀眾圍著這三個表演區觀看演出，有人稱這種空間關係為「Y」式或「品」字式。上海送演的《單間浴室》，則由魏宗萬在空無一物的空間表演，景隨情生。1988年，空政話劇團搬演了軍旅作家韓靜霆的《遠的雲，近的雲》，其空間結構是中心式、伸出式乃至環形式因素的多元共存。當演員在劇場中心表演時，觀眾圍坐四周，似乎是中心式；當演員在與中心相連接的一側斜平臺上表演時，觀眾三面觀看，似乎可稱為伸出式；當演員在圓形觀眾席後面的環形平臺上表演時，觀眾席被演員包圍其中，它似乎又是環形式。在該劇的觀演空間關係中，還設有幾條演員從不同方向上場而通向中心表演區的通道，當演員站在這些通道上表演時，它就什麼式都不是了。因此，這個劇在「空」的空間中建構了一個十分複雜奇特的觀演空間格局，它什麼樣式的因素都有點兒，但又什麼也不是。它是

9　［英］彼得・布魯克：《空的空間》，中國戲劇出版社1988年。

它自己，是獨特的「這一個」。

中國青年藝術劇院的導演張奇虹，在導演蘇雷編寫的《靈魂出竅》一劇時，也充分利用了小劇場藝術的空間特徵，著力尋找新的空間組合方式。她最終確定了她稱之為「一無所有」的形式，即讓觀眾三面圍坐，演區略高出觀眾視線，採用一個多棱角的萬字形雙層平臺，塗成白色。將原劇本中提示的牆、窗、床、櫃、沙發、陽臺、醫用藥罐架等一掃而空，只留下兩對圓靠墊。演員採用無實物表演，但感情絕對是真實的、具體的。張奇虹的導演闡釋寫得非常坦白：「這種自由流動式的空靈的舞臺空間，為演員提供了各種新的舞臺調度。為人物的心理空間創造了豐富的舞臺節奏和氣氛，而且它很適應於小劇場的演出。」這種空靈的形式與靈魂出竅的內涵融和在一起，增強了藝術的震撼力量。

王曉鷹導演的《情感操練》，演區只是利用了中國演出公司的排演場大舞臺的一角，觀眾席也在舞臺上，呈現為多邊形斜排。觀眾入場先得經過劇場一條曲折狹長的通道，兩側掛滿白布。演區裝置只有一個矮平臺，既當床，也可當沙發。平臺上方懸掛著一條白布。這麼多的白布既遮蓋了原劇場的建築舊貌，又強調了白色的色彩含義。有人理解白布是憑弔的白幛，因為「婚姻是愛情的墳墓」。有人認為白布通道具有「性」的意味。空間構思強調簡練的白色塊，似在表明最簡單明瞭的白布，可以勾畫各種人生圖畫，「婚姻是世界上最簡單明瞭的事」，也許又是世界上最複雜難懂的事。其全部演出結束時，觀眾以旁觀者的身分為演出鼓掌，心裡竊喜窺探到別人的一段隱私，突然座位後面的大幕拉開，回頭一看，臺上竟有這麼多座位，似乎他們也正在窺視自己。這正是小劇場空間的獨特效應。

顯然，當代戲劇已經開始摸索在「空」的空間裡創造自由多

變的觀演空間關係的可能性，也正基於此，才「會使舞臺上『空景』的『現』，即空間的構成，不須借助於實物的佈置來顯示空間，恐怕『位置相戾，有畫處多屬贅爿尤』，排除了累贅的佈景，可使『無景處都成妙境』」。[10]也就是說，「空」是豐富的蘊示。

2 質樸性

格羅托夫斯基在戲劇實驗中，曾無情地去掉了每一樣不必要的東西：

> 沒有服裝和佈景，戲劇能存在嗎？
> 是的，能存在。
> 沒有音樂配合戲劇情節，戲劇能存在嗎。
> 能。
> 沒有燈光效果，戲劇能存在嗎？
> 當然能。
> 那麼，沒有劇本呢？
> 能。[11]

當格羅托夫斯基去掉所有他認為可有可無的元素之後，也即是將戲劇徹底「貧困化」、「質樸化」，剩下的便只有：演員、觀眾和一塊演員、觀眾共用的空間。

1993年中央實驗話劇院推出的孟京輝執導的實驗劇《思凡》，便充滿著質樸性。在一個小小的空間中，馬是沒有的，床

[10] 宗白華：《美學散步》，上海人民出版社1981年，第77頁。
[11] 轉引自《後現代學科與理論》，臺灣生智文化事業有限公司1997年，第98頁。

也是用一個枕頭虛擬的。三個故事共有七個演員完成，角色可以互換，場景轉換也不要暗場，由表演者的講述自然過渡，舞臺上沒有大道具，只是一個空蕩的舞臺，服裝是中性的且是生活化的，表演自然而又輕鬆。為什麼如此簡煉質樸的演出能博得好評，恰恰就在表演者與觀眾之間的交流媒介是單純的、直接的、沒有更多「附加」的東西，無疑整場演出的核心是演員的個人表演，通過形體語言、假定性空間的建立，使觀眾的欣賞心理坦然而疏暢，在一個空的舞臺上，沒有故事講述所必需的馬、床、房間等實物道具，演員利用小道具而營造空間感，通過演員的相互位置提供行動支點，一臺戲三個故事編織交叉從容一氣呵成，中間沒有暗場和換景的麻煩，體現了小劇場的優點和本性。

　　在北京舞臺上演的蘇格蘭和我國香港地區「進劇場」演出的《魚戰役溫柔》（Fish Heads and Tales），也以它的質樸性，贏得了成功。該劇的舞臺，是一塊天藍色的地毯，上面鋪著幾朵用棉絮做的雲朵。道具最多的時候，也不過是把四把平常的椅子放在劇場空間中，全劇自始至終沒有為了換場而把燈光轉暗，等演員準備好了再打亮。此劇的一處暗場是這樣處理的：當前場戲結束前、女主角扮演的一個孩子被僵化教育壓抑得快要窒息的時候，下課鈴響了，小女孩的眼睛忽然變得明亮而有神，似乎生命再次被喚醒。她從背後掏出一把手槍，這時另外幾個演員也拿著水槍走近觀眾，觀眾看到的是幾個調皮的孩子，他們的水槍已對準了自己，就在這個時候，燈光忽然滅在一片漆黑中，幾個演員發出惡作劇的尖叫聲，觀眾下意識地把自己躲在前排觀眾的背後，而第一排觀眾則只好等待噩運的到來。在一片驚叫嬉笑的片刻之後，燈光大亮，調皮的孩子不見了，下場戲所需的四張椅子已整整齊齊地擺放到位。這樣的轉場便是質樸的轉場，機智的轉場。

此時此刻，觀眾感受到的是在小劇場以外任何地方都感覺不到的藝術氣質。這就是小劇場的魅力——質樸的美。

3 親近感

　　格羅托夫斯基在《戲劇的「新約」》中說：「電影和電視不能搶劫戲劇的，只有一個元素：接近活生生的形體組織……所以，利用廢除舞臺，挪開一切障礙，來消滅演員和觀眾間的距離是必要的。讓最激烈的場面和觀眾面對面地展開，以致觀眾離演員只有一臂之隔，能夠感到演員的呼吸，聞到演員的汗味。」[12] 這就是說，小劇場發生的戲劇活動富於親近感。一方面，作為劇場建築意義上的親近感；另一方面，表現為演出中為這一劇本營造的親近感，使小劇場演出中觀演之間水乳交融。

　　作為劇場建築意義的親近感，即在戲劇活動未發生之前所固有的，在建築學中呈現出來的親近感空間。它離開了從建築結構上將表演區和觀賞區截然分開的大劇場，將戲劇演出的「共用」特性在一個「小」的劇場空間裡突現出來，這使得不是在某個演出局部而是在整體演出構思中將表演區和觀賞區處理成界線模糊甚至是「你中有我，我中有你」成為可能，同時也使創造將觀眾和演員均包容其中並由兩者「共用」的「戲劇空間」成為可能。

　　實際上，小劇場戲劇拆除「第四堵牆」的表層趨動，是為了實現戲劇空間距離的舞臺擴張，也即實現劇場空間的親近感。眾所周知，「第四堵牆」中觀眾與舞臺之間相距著一個「夢幻」的空間距離。正如西方教堂的彩繪玻璃，意在把人引向一個隱喻空間，一個暗示著與我們日常生活的此在空間有一段距離的「他者

[12] ［波蘭］格羅托夫斯基：《邁向質樸戲劇》，中國戲劇出版社1984年，第31頁。

空間」。這樣的空間進行著單向的情感契捨，勢必以喪失劇場性為前提，即造成「劇場的失落」[13]。從劇場在空間上以「小」將觀眾與演員籠納在同一空間，將觀眾在無法分清生活舞臺與戲劇舞臺的界限中觀賞、體驗、共鳴。如《留守女士》設置在一間咖啡廳裡，穿著潔白侍服的女侍笑容可掬地輪番地向觀眾遞送一杯杯熱氣騰騰的咖啡，觀眾在啜飲之中便進入了劇情的發展，如身臨其境，增強戲劇空間的親近性。

對劇本營造的親近感，首先表現在劇作內容對生活親近性的選擇上。《離婚了，就別再來找我》，圍繞一對夫妻離異、女方突然死亡這一事件展開，以公安人員對案件的偵破調查過程為線索鋪開故事。這樣的設計發揮了小劇場挖掘人物靈魂的特點。由於是案件調查，必然涉及到對眾多角色內心世界的追憶，在追憶中男主人公與前妻、與前妻妹妹不斷發展的戀情、妹妹與汽車配件工的戀情三者紐結，造成了一個死亡的契機。一個嚴肅的婚姻主題，人們對情愛的理解，對幸福的追求全部展示在喊出「別再來找我」的那位死者身上，似乎人人都可能成為兇手，但每個人都藏有隱衷，這正是現代都市人的尷尬處境。這部劇作以婚姻愛情為媒體，實際上向我們展示了時代變革帶給文化人的衝擊、時代風尚呼喚的新意識的崛起，人們對性愛、婚姻觀念的新理解，以及種種拋棄和不能放棄的求生本能和生存意義。《熱線電話》則採用更為新穎的形式，把廣播臺直接搬到了劇場，劇中角色的故事是通過無線電波傳達出來的，這本身已構成了交流，當這種交流的熱線再傳達給臺下的觀眾時，那無數個不眠之夜裡傾訴給夜空的寂寞心語，那守候在收音機旁聆聽他人似曾相識的情感故

[13] 姚一葦：《戲劇論集・劇場的失落》，臺灣開明書店1969年。

話劇《熱線電話》劇照

事，一切經驗的趨同與認同，使人們承認了《熱線電話》一戲所構造的世界。

作為演出中為劇本創設的親近感，還表現在二度創作中，在觀演之間建立的戲劇式的親近感關係。如《火神與秋女》中，為了搶救別人的生命財產而致殘的礦工褚大華的命運，被哥哥施以強暴後又被父母逼嫁給一個自己不愛的男子的秋女的命運，秋女與褚大華、王立雄兩位青年礦工之間錯綜複雜的感情糾葛，以及秋女與褚大華之間真心相愛卻又無法實現姻緣的愛情悲劇……，這一切的合力，猶如鉗子一樣夾住了觀眾的心。全劇結尾時，女主人公秋女出於無奈而要回到沒有愛情的丈夫那邊去，褚大華和王立雄為她餞行。在處理這個場面時，導演讓演員喝真的白酒，當劇中人打開酒瓶斟酒、喝酒的時候，那濃烈香醇的酒味一下子就充斥了整個小劇場空間。觀眾像劇中人一樣，共同吮吸著酒精的氣味，也共同體驗著那種沉重的使人喘不過氣來的心情。演員的一顰一笑，一道閃亮的淚光，一聲輕輕的歎息，都清清楚楚地

映入觀眾眼簾，灌入觀眾耳膜，劇場一片沉默。這種強烈的藝術效果，是大劇場很難達到的。顯然，小劇場空間「小」以及觀演之間總體上的近距離，都使觀眾在作為「精神儀式」的觀劇活動中具有比在大劇場中更多地產生人際關係的親近感。這種親近感，與日常生活中親朋好友之間的親近感不同，它是一種群體儀式心理，具有審美的因素和特性。

同時，要通過演員準確、細膩、自然、逼真的表演，不露痕跡地表現出劇中人物的心理。也即是說，大劇場中的「放大」原則被放逐，而應「追求無表演痕跡的表演方法」，因為「觀演存在的空間形式發生了變化，藝術家們在探索避免遠距離交流所必須採取的誇張了生活的表演方法，使近距離的觀眾更自然地接受一次『真實可信』的『生活過程』」[14]。即小劇場表演的親近性是表演比大劇場戲劇更「生活化」。在《絕對信號》中扮演蜜蜂姑娘的尚麗娟，在總結她的表演體會時，提到了她自己給自己規定的三條「戒律」，對小劇場「沒有表演的表演」無疑是極有意義的。這三條戒律是：「一，不許手舞足蹈，即不要有大幅度的形體動作，讓全身處於鬆弛狀態；二，不許大喊大叫，即聲音的運用儘量還原到生活中真實、自然的狀態中去；三，不許眉飛色舞，也就是說多用眼睛的細微變化，臉部表情要控制在極小的範圍裡。」[15]於是，我們看到了那樣一些日常的細節：家具、衣著、說話方式以及劇中人的相互距離，在相當程度上，都非舞臺化了。能不能說，這種變化更趨近戲劇的本體呢？

[14] 徐翔：《空對空——談小劇場戲劇藝術實踐》，《劇本》1994年第9期。
[15] 尚麗娟：《努力加強和觀眾的交流》，《〈絕對信號〉的藝術探索》，中國戲劇出版社1985年，第141頁。

4 參與性

營構一個經過精心安排的藝術空間，創造一種親切的臨場感，使觀眾置身於某種熾烈的戲劇氛圍之中，讓觀眾從戲劇行為內部來參加演出，或許更有助於觀眾去暸解戲劇演出的內涵與意義，增強戲劇的藝術感染力。

小劇場戲劇就是十分強調觀眾參與的戲劇，這種參與包括幾個層面的「參與」。觀眾進入劇場，就空間意義上講，即已構成一種參與活動，在環境心理學家所謂的社會向心空間之中，觀眾進行純物理的參與。觀眾來到小劇場，可能與習慣的鏡框式劇場觀劇方式不同，在這個新的空間中，觀演雙方所構成的為這一次演出所制定的空間存在形式本身就已在體現著戲劇的內容，傳達著特定的涵義，並參與規定情境的創造，即可能整個小劇場都被設計成一個室內景、一個小火車站或一個戰艦的甲板，觀眾也就被演出者邀請到這一「室內」來作客或是與演員同處「小火車站」等待姍姍來遲的火車。也就是說，由於小劇場物理空間距離的縮小，建立一個具有使觀眾享有參與戲劇活動的實感空間，可以使觀眾真實地感受到眼前或身邊的藝術創作環境，他們好似自己也置身於創作活動之中，分享著創作者的歡樂和愉悅。這種「物理性的參與」，主要源自觀演雙方空間距離的縮小而形成的親和感。

當然，在觀劇活動中，觀眾通過自己大腦的思維活動，在積極調動生活閱歷的同時，添補著藝術符號間的空白，構成在演出者引發下，由審美主體積極創造性思維而形成的情感、心理上的參與。簡言之，即誘導觀眾進入劇情規定情境，引發觀眾的心理投入和情感共鳴。如上海青年話劇團的《屋裡的貓頭鷹》，觀眾

一進劇院大門，就由守門人發給每位觀眾一幅繪有貓頭鷹圖案的面具和黑色披風，並被領入一間屋子。穿戴好面具和披風後，來到演出場所「黑匣子」。「黑匣子」裡幾乎伸手不見五指，觀眾只能借助微弱的燈光看見各人面具上眼圈部位塗抹的螢光粉在黑暗中閃閃發光，猶如黑夜之中貓頭鷹的一雙雙眼睛。戲開始了，舞臺上表現的是被關在「屋裡的貓頭鷹」的故事，觀眾也不知不覺地參與了這項神祕的活動，他無法再充當一個冷漠的旁觀者，不得不帶著某種莫名的不安，去關心貓頭鷹的故事和貓頭鷹的命運。這樣，改變了以往簡單觀看的職責，具有了雙重性質：「他既是表演者，又是見證人」[16]。

　　觀眾的行為參與是小劇場「參與」特徵的又一層面，表現為演員在演出中與觀眾的交談、邀請觀眾做局部的參與活動。如《魔方》中主持人根據劇情的需要，在觀眾席上頻頻尋找交談對手，進行即興採訪，徵詢對劇中人物、事件的看法。兒童劇《快樂的漢斯》中，當處處與漢斯作對的那個壞蛋被漢斯捉住後，扮演漢斯的演員突然「跳」出角色情境，直接向小朋友們徵求如何處置壞蛋的辦法，引出了一場演員與觀眾進行活生生交流的「戲外戲」。北京人藝舉辦的「'93戲劇卡拉OK」期間，推出的《二十一世紀重新開庭》，觀眾參與也十分踴躍。此劇故事是現實生活可能存在的：一個女大學生起訴她的父母，說他們沒有愛情，請法院宣判他們離婚。而她的父母向法庭訴說了他們當年撫養孩子的艱辛，並表示他們為了孩子而不願離婚。女大學生的起訴和她父母的律師的辯護詞，在觀眾中引起了極大的反響，觀眾形成不同觀點的兩派。臺上法庭宣佈休庭。這時，主持人來到觀眾之

[16] [法]杜夫海納：《審美現象學》，第75頁。

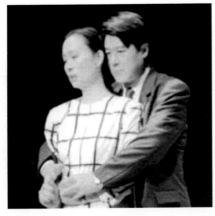

話劇《留守女士》劇照

間，請觀眾發表自己的觀點，被採訪的觀眾各抒己見，暢所欲言，氣氛十分熱烈。《愛情迪斯可》在整個演出過程中，都伴隨著演員與觀眾的直接交流和參與。這齣戲的演出場所是一個娛樂大廳，演出前，舞池內有演員在邀請觀眾跳舞，舞池外的演職員向陸續進場的觀眾介紹戲的內容和形式，並分發「愛情測試表」。戲開始後先由資訊員組織劇中人和觀眾一起玩一個「考愛神」的遊戲，在遊戲中將兩位女主人公的戀愛觀和觀眾和盤托出。接著，兩位女主人公分別向觀眾傾訴自己的愛情遭遇，坦誠地與觀眾探討人生與愛情的真諦。當劇中人的愛情糾葛發展到難分難解之時，戲突然打住。演員一邊邀請觀眾跳舞，一邊向觀眾徵詢對戲劇結局的建議。舞畢，根據觀眾提出的不同方案，再由演員依次進行多種結局的演出。在這裡，演員與觀眾頻繁接觸、交流，自然激發了觀眾強烈的參與意識。俞洛生導演、上海人民藝術劇院演出的《留守女士》，有向觀眾致意、邀請觀眾跳舞並向觀眾贈送飲料的場面，且三面有觀眾圍坐，一些表演段落或上下場的調度安排在觀眾席，增強了觀演之間的交流。澳門大學藝

術學者李觀鼎先生在觀看了《留守女士》的小劇場演出後,他覺得整個劇場都是舞臺,自己彷彿也成了劇中的一名角色,看到動情之處,他甚至想安慰女主角乃川說:「別難過,一切都會好起來的。」格羅托夫斯基曾說:「取消舞臺,讓演員和觀眾在劇場中面對面地相遇……在劇場裡,演員們不僅同臺演出,還把觀眾也吸引到『半活動』中來。」[17]強調的就是觀演的雙向交流和參與,使劇場真正成為演員與觀眾共用的空間。這樣,觀眾不僅是戲劇演出隱喻意義上的合作者,而且作為戲劇活動的有機構成,一再被包容到整體的戲劇活動中去。

二　能指化的舞臺呈現

創造不同的劇場空間,就像是溫習一部戲劇的歷史。大劇場似乎是對古希臘、羅馬式演出的回憶。小劇場則隨時在變換樣式,有時是三面式舞臺,有時是中心式舞臺,有時是伸出式舞臺。這種樣式,讓人想起日本歌舞伎的「花道」,想起中國農村的廟會草臺以及富貴人家的「紅氍毹」。劇場空間的最新結構,有時正是對古代藝術中被遺棄已久的某些藝術精神的重新撿回。

在當代戲劇的舞臺景觀中,新的劇場樣式是多種多樣的。在具體的演出過程中,很多人並不排斥鏡框舞臺的存在,認為在鏡框劇場中創造一些非幻覺主義的戲劇演出還是有可能的。他們在根本不改變傳統的鏡框式舞臺與觀眾廳之間既定的空間關係的情況下,只在表演方法上加以適當的變化。這在《培爾‧金特》、《茶館》、《高加索灰闌記》、《一個死者對生者的訪問》、

17　[波蘭]格羅托夫斯基:《世界應該是真理的地方》,《對話》1979年第10期。

《凱旋在子夜》、《狗兒爺涅槃》等劇碼的演出中有所體現。如
《狗兒爺涅槃》，在一些人物關係富於戲劇性的情節中，導演要
求演員的表演盡可能地採用非常生活化的「水準表演」（河竹登
志夫語），以達到再現生活狀貌的目的。在處理一些由狗兒爺一
人大段回憶往事或吐露心跡的獨白時，則要求演員面向觀眾進行
「垂直表演」（河竹登志夫語）。在這些片斷中，扮演狗兒爺的
演員林連昆，自始至終把觀眾當作他（角色）的知心朋友，滔
滔不絕地把自己的所思所想說給觀眾聽。雖然從臺唇到觀眾席之
間最短也要相隔七八米之遠，但由於這種表演把觀眾當成直接交
流的物件，觀眾也就不知不覺地對這位主人公的命運發生興趣，
也把他當作老朋友一樣對待。顯然，鏡框式舞臺觀念也並非是一
成不變的。和內・阿連奧認為：「空間的運用比舞臺與劇場的形
式更重要，人們按照一定的方式利用空間（根據舞臺設計以及演
出和表演的觀點），正是利用空間的方式將決定特定演出的性質
是幻覺的還是非幻覺的，是參與的還是疏遠的。今天廣泛地提出
的劇場建築問題，其實是一個非本質的問題。在一個畫框型舞臺
上，『間離』的戲劇是可能存在的，而在一個臺唇舞臺上，也可
能存在幻覺的戲劇。」[18]突破了傳統鏡框劇場的美學觀念。

　　當然，也有人在原有的大劇場中對鏡框式舞臺進行改良。如
北京人民藝術劇院從1980年到1987年間，演出的《公正輿論》、
《野人》、《上帝的寵兒》、《縱火犯》、《太平湖》等，導演
都把樂池這條把演員與觀眾隔開的「鴻溝」填平，鋪成平臺，使
原來鏡框式舞臺的臺口被突破，臺唇向前延伸。這種改良，一是
擴大了鏡框式舞臺的表演區，演員既可在原舞臺上表演，也可以

[18]　轉引自胡妙勝：《當代西方舞臺設計的革新》，中國美術學院出版社
　　1997年，第96頁。

在伸出的小平臺上表演；二是把主戲放在小平臺上進行，猶如電影中的特寫鏡頭，把演員的表演直接推到觀眾面前。如《上帝的寵兒》中，導演將演員的表演與改良的舞臺結合起來，要求主人公薩烈瑞轉動著輪椅從鏡框式的大舞臺緩緩登上伸向觀眾廳前沿的小平臺，向觀眾直接訴說他當年是怎樣殺害音樂天才莫札特的情形。在《縱火犯》中，不僅讓演員在經過改良的伸出式小平臺上作「垂直表演」，而且幾度讓扮演消防隊員的演員直接走到第一排觀眾席前的通道上，面對面向觀眾「發問」或「警告」。顯然，這把觀眾們都當成了劇中的「城市公民」，提醒他們嚴防縱火事件的發生。而當縱火事件終於發生時，導演又讓消防隊員們在觀眾席前的通道上站成一排，輪流向全體觀眾提出同一個問題：「誰是縱火犯？」這迫使觀眾們更不能對戲劇事件置若罔聞，在情緒受到衝擊下不由自主地去認真思考問題的答案。西德的馬克斯‧費里茲謝（Max Fritzsche）對此曾這樣寫道：「今天幾乎所有新建劇場都有一個帶有伸出臺唇和可變臺口的寬敞的舞臺，這樣的舞臺提供了許多可能性。」[19]

儘管如此，經過改良的鏡框劇場並未能阻止人們對探索新的劇場形式的渴望。當代戲劇注重觀眾與演員之間的「活的交流回饋」，使劇場體現出總體演出空間的多樣性及具體觀演空間關係的多變性傾向。

1 增加演區密度

分割原先整一的舞臺，增加舞臺表現區域，這是許多當代戲劇藝術家重點探索的問題之一。都鬱的《哦，大森林》不僅把大

[19] 轉引自胡妙勝：《當代西方舞臺設計的革新》，中國美術學院出版社1997年，第96頁。

幕前作為表演區域,而且在第一幕裡,還把舞臺上的兩個部分分割為獨白的區域,作為林宇和孫天長回憶時的表演區;程浦林的《再見了,巴黎》,在第四場把舞臺分割為五個演區:A.和平和顧萱所走的路;B.顧萱的家(臺左側);C.顧仰澤住處(臺右側);D.牛棚牆外;E.牛棚裡面。第五場也把舞臺分割為顧家小屋外和顧家小屋內兩個演區。宗福先、賀國甫的《血,總是熱的》使用燈光分割演區。賈鴻源、馬中駿的《路》試用「客觀和主觀對等的雙層情緒結構」,以分割舞臺、增加演區作為其精神支柱。《野人》中的燈光切割使同一舞臺出現時間與空間各不相同的多種表演區域,使戲劇得以多條情節線索平行發展。陳白塵改編的《阿Q正傳》,每幕中幾個地點的轉換(如從土穀祠到鹹亨酒店,從趙府門前到河邊等),使用暗轉來實行場景的轉換,是擴大舞臺表現力的又一方法。

林兆華導演的《絕對信號》,表現小號的想像時,一束光柱照射在小號的上半身,燈光的切割使小號的形象與動作從守車的現實場景中孤立出來。與此同時,在微弱的燈光下,黑子像幽靈一般地出現在平臺前面右側的另一表演區。想像中的黑子在臺下一拳打去,平臺上的小號隨即跌倒在地。導演用空間割裂增加演區的方法,在視覺上將人物的意識流動加以放大、突出、強調,準確地把握和呈現了人物的回憶、想像和幻想世界,取得了反映人物豐滿內心活動的成功。

很多戲劇藝術家運用上述分割演區的方式來表現人物的內心世界。在《路》中,老實厚道的修路工楊七貴與電子管廠的「白衣姑娘」未婚先孕,內心惶惶不安。當七貴在第一演區想著「白衣姑娘」時,「白衣姑娘」就出現在舞臺縱深的高平臺第二演區上;七貴不想她時,她就隨之消失。在七貴的想像中,她有時與

七貴對話，有時只是默默地注視著七貴的行為。出現在第二演區的「白衣姑娘」，其實只是楊七貴腦海中浮現的形象。

胡偉民執導的《母親的歌》，採用中性的舞臺景觀來破除幻覺，房屋的四堵牆被拆除，僅有一根支柱用來懸掛將軍的遺像，設置有客廳、臥室、廚房、陽臺、庭院、門口六個有所分割又互相聯繫的表演區，既各各相通，又各各透明，360度內任何一個角度上的觀眾，都能同時對六個表演區一目了然。《天上飛的鴨子》，「Y」字形的觀演空間結構，在三個不同方位設立三個表演區，每個表演區之間，又設有通道相連接，觀眾席則包圍著這三個表演區，構成了一個獨特的舞臺形式。1993年春上海青年話劇團演出的《大西洋電話》，在「T」（電話的第一個英文字母）字形的舞臺上，正面設置人物活動的主要場所，即客廳、臥室，又在劇場的幾個角落分別設置了海灘、街頭電話亭、臨時居室等幾個不同的場景點。這樣，演出區域擴展到整個劇場，可以稱之為「輻射式」的多演區空間。

《留守女士》演區的增設極富巧思。對右邊那個非常寫實的局部空間，由演員證實、帶出為不同的環境，或歌舞廳的酒吧，或家中的某一角落。左邊的空間，使用抽象的裝飾圖案暗示環境的更迭，或乃川家的陽臺，或日本的推拉門，或是美國摩天大樓上的一扇窗戶。同時，還利用舞臺調度和燈光變化來直接改變環境，如乃川和子東繞觀眾席一圈後再回到表演區，那裡就成了室外。除夕之夜乃川在家裡思念丈夫，她的妹妹在日本演唱《我想有個家》，兩個不同環境的空間分頭進行故事，最後疊加在一起並建立起若即若離的交流關係。這樣，突破了戲劇場景轉換過程中的停頓和間斷，創造出連貫自如、一氣呵成的格調，在一定程度上擴充了劇作的生活容量。如果把傳統戲劇那樣一場只能表現

一個場景比為「焦點透視法」，那麼分割舞臺的表現方法，則無疑是中國式繪畫的「散點透視法」，激發了觀眾的想像力和創造力。

2 象徵式舞臺

舞臺的設計，以獨特的語彙異常醒目地呈現在觀眾面前，這個空間，不僅是表演故事的場所，與劇情的進展有關，同時，隱隱地對劇作題旨、氛圍作著某些闡示，起著劇情的抽象作用。從某種意義上看，「它是一種在外表形狀上就已暗示要表達的那種思想內容的符號」，「使人意識到的卻不應是它本身那樣一個具體的個別事物，而是它所暗示的普遍性的意義」。[20]這就是當今戲劇演出中蜂湧而出的象徵式舞臺。

在佐臨、陳體江、胡雪樺聯合執導、上海人民藝術劇院演出的《中國夢》中，女主人公明明刻骨銘心的「中國夢」，銘刻著對一個逝去年代噩夢般的回憶，蘊含著古樸民風的溫暖與人情味，凝聚著一個初戀少女的情懷。如今姑娘已去國別鄉，雖成了生意興隆、愛情順利的女老闆，卻深藏著一個溫馨而冷酷、甜蜜而苦澀的「中國夢」。編導者把舞臺的基本內容定為上下對應的兩個巨圓：檯面上的圓平臺與天幕上的虛圓。如戲開始時，在雄渾的歌聲中，映襯著天幕巨大的虛圓，出現了山區放排人志強的身影。當志強被風浪所吞沒，明明悲痛地唱著山歌、緩緩離去時，在天幕的巨大虛圓的映襯下，又一次浮現放排人志強矯健、俊美的身影，戲劇場景首尾相接，彷彿也是一個圓。這實圓、虛圓，乃至環型敘述結構所暗示的圓，就是一種人生境況的象徵。

[20] ［德］黑格爾：《美學》第二卷，商務印書館1969年，第10頁。

　　無獨有偶，由徐曉鐘、陳子度導演的、中央戲劇學院演出的
《桑樹坪紀事》，舞臺的基本形狀是一個荒寒空寂的巨圓，一條
蜿蜒的土路猶如太極圖內分陰布陽的曲線。在一片沉滯渾茫的土
黃色中，麥客上場，舞臺自左向右旋轉；麥客下場，舞臺自右向
左旋轉。一隊精壯的漢子，風塵僕僕，步履蹣跚，順著與轉檯相
逆的方向，自成一卷，首尾相望地走在環形舞臺的邊沿上。沉
重、緩慢地驅動著的圓形轉檯，一再重複的圓形、半圓形的舞臺
調度，首尾相望的環路結構，成為循環往復、凝滯不前的形象圖
式，暗示了一種主題結構，從而達到了一種形而上的深度，即
「企圖通過圓形象徵的方法，用潛意識集體心靈，來治癒我們這
個充滿啟發的時代中的裂痕」[21]，表現了藝術家對歷史靈魂的深
層把握和對民族歷史命運的自省。

　　林兆華導演、中央實驗話劇院演出的《浮士德》，契合歌德
在原作中所表現出的「浮士德精神」，也敷設了一個自由靈活的
象徵式舞臺空間。展現在舞臺上的主體景觀是一個大約與舞臺檯
面呈45度角的、由上而下傾斜的、長方型的大型金屬框架。這個
框架在舞臺前沿的那根橫樑，可根據劇情需要上下移動，當這根
橫樑由上而下降至舞臺檯面時，狀似一座鐵柵，則成了監禁青年
女子葛萊卿的牢獄；而浮士德和葛萊卿的靈魂升天時，則由這根
橫樑自下而上緩緩移動將其托舉到天庭。這個主體舞臺景觀，演
化出浮士德一生所經歷的各種各樣稀奇古怪的戲劇時空，同時也
成為演員表演和展現主要劇情的主演出區域，它那恢巨集的特
點，正與偉大的「浮士德精神」相契合。與此相配合的，則是設
置在舞臺口、舞臺2/3進深處及舞臺最深處的三塊白色銀幕。在

[21]　[瑞士]阿‧紮菲：《視覺藝術中的象徵主義》，《人類及其象徵》，遼
　　　寧教育出版社1988年，第231頁。

演出開始時，導演用一束追光，把長方型金屬框架一側的梯型支架的投影，打在懸掛在舞臺口的那塊碩大的銀幕上，使銀幕畫面呈現出一座高聳入雲的天梯似的剪影。這個剪影，正好成為浮士德一生向著人生最高境界不斷攀登的象徵。舞臺2/3深入及最深處的兩塊銀幕，則交替著打出演員各種表演姿態的形體造型，配合臺詞或音響效果，營造出在劇作中起次要作用的各種戲劇時空。這樣，由金屬架和三塊銀幕有機組成的總體舞臺景觀，層次分明地劃分出主次表演區，給演員提供施展才能的多種舞臺空間及舞臺手段，而且在「虛」（銀幕投影）、「實」（金屬框架結構中的演員表演）結合和「虛」、「實」相生的作用下，使舞臺顯得神妙莫測，從而體現出《浮士德》這部巨著廣博深邃的內涵。

　　王曉鷹導演的「新版」《雷雨》的舞臺設計也別具一格。導演選擇了寫意性的假定時空。當人物靜止，紅燭點燃時，是此時此刻，悲劇發生的十年以後；當燭光消逝，人們活動起來時，就是悲劇發生之時。景物家具，不是按照生活細節，而是根據表演之需置放；同一場景，既是周家，也是魯家。因而，在舞臺上出現這樣的景觀：

> 黑色的軟材料如同燒過的灰燼一樣，分幾層環繞演區，……在它的周圍是沒有邊沿的裸露的舞臺，舞臺建築牆面和柵欄鐵架依稀可見。七零八落的局部景物和道具沿著黑色軟材料環繞的走向置放，加強了整體造型的圍合感覺，暗示角色陷入難以逃離的困境和輪迴，……環繞的幾層黑色軟材料之間留的出口和撕開的洞，便於演員的上下場，並造成角色隱現出沒於灰燼中的效果。演出過程時，有幾次，小片的灰屑般的黑色軟材料從空中飄落下來，部分地覆蓋

在舞臺上的景物表面，使掩埋的設計意圖進一步明確。最後，當演出結束時，位於舞臺後部的大片黑色材料坍落了下來，更大面積地覆蓋了舞臺上原有的景物，原先被遮擋的舞臺背景部建築牆和鐵架完全裸露出來，把毀滅、崩潰的氛圍推向高潮。[22]

顯然，這是一個非現實主義的、主觀情感色彩濃郁、象徵意味極強的舞臺空間。

3 雜耍式舞臺

雜耍式舞臺的引進，是基於遊戲之目的以及觀眾參與的需要而出現的一種新穎舞臺。許多中外戲劇家、理論家都認為，戲劇與遊戲有親緣性。前蘇聯戲劇家米哈依爾・羅申說：「……沒有引人入勝、無往而不在的遊戲，就沒有戲劇。」[23]因此，從戲劇具備遊戲性這一層面上看，觀眾的參與意識無疑是相伴而來的，而舞臺樣式也隨之出現適應這種需要的變化。

大館式：如果在大館即體育館觀看球賽，與成千上萬個球迷一起狂歡，無疑會熱血沸騰。也許你會隨著大夥兒的歡呼聲而盡情地大喊大叫，在一陣又一陣躍起的聲浪中，感到周身通泰，個人的一切煩憂煙消雲散。這就是大館效應。由王延松、陳欲航等聯合創作的《搭錯車》、《走出死谷》，就是典型的大館戲劇，《搭錯車》一劇上演1460場，觀眾達230萬人次，盛況空前，瀋陽話劇團由此一舉成名。萬人體育館內，《搭錯車》撤去了限定

[22] 劉杏林：《我設計〈雷雨〉》，《劉杏林舞臺設計》，中國戲劇出版社2011年。

[23] 轉引自童道明：《戲劇筆記》，中國戲劇出版社1993年，第106頁。

戲劇空間的所有的「牆」，把自身全面置於觀眾之中，讓觀眾從各種自由的角度來參與戲劇，就像讓觀眾為體育比賽鼓勁、為流行歌星叫好。觀眾坐在萬人體育館的看臺上，與觀賞物件構成俯視角，前面探身即是一個龐大的實體空間，上下周圍，萬頭攢動。色彩閃爍，燈光明滅。明時，人們仰見大廈似穹窿般的天宇；滅時，人們覺得觀眾如海潮般的呼吸，構成了震撼人心但又是超出舞臺三維之外的嶄新空間。

摺地攤式：王曉鷹導演、中國青年藝術劇院演出的《掛在牆上的老B》，演出地點多在各種公共食堂或會議廳，演出時演區的正面和左右兩側坐滿了臨時聚集的觀眾，屬於伸出式的三面舞臺。即舞臺形式是伸入觀眾席空間略高的平臺，或由繩子圈欄而成，它的三面為觀眾所圍繞，演出以摺地攤的形式展開。導演將這次成功的實驗經驗，概括為：

1.拉近空間距離。變臺上演出為平地演出，與觀眾處在同一水平面上；將觀眾安排在演區的跟前，第一排的觀眾幾乎能摸著演員的衣服；讓演區和觀眾席都亮著燈，不以光線的明暗來造成空間區分。這樣做的效果是明顯的，規規矩矩意味著高人一等，觀眾必然敬而遠之，隨隨便便則體現著親密無間。

2.直接面對觀眾。設法與觀眾建立直接的交流，向他們致意，請他們諒解，給他們介紹，聽取他們的意見……這從一開始就改變了觀眾旁觀看戲的心理狀態……從而消除與你本能的隔閡，建立和你結為一體的自我感覺。

3.消除舞臺神祕感。不用幕布，不分前後臺，演員當眾化妝，穿衣服，然後到觀眾席裡去與人交談……

4.鼓勵參與創作。這裡所說的是直接的參與。誘使觀眾與演員對話，邀請他們一起跳舞，有時還會有勇敢者上來發幾句議論。這一切都使觀眾異常激動、興奮，因為表演與欣賞的森嚴界線被打破了，觀眾作為一個群體脫離了被動的狀態。雖然他們不大可能徹底丟掉看戲感而完全捲入戲劇活動，但這一點有限的作為，也使他們相當滿足了。這是一種冒險欲的滿足，一種自娛欲的滿足，一種參加創作欲的滿足。觀眾與演員的親切的心理接近，在這裡達到高潮。[24]

中心式：中心舞臺，又稱圓形劇場，四周安排觀眾席且為傾斜式排列，表演區與觀眾區儘量靠近保持親密的感覺。如胡偉民導演的《母親的歌》，100多平方米的排練廳，略略高出地面10釐米左右的平臺，167個座位環繞在四周。在分割為6個互為聯繫依存的表演區的頂部，鏤花的白色塑膠板拼吊為一個華麗的整體，高懸在上空。表演區內，沒有牆，僅有一根支架，懸掛著戰功顯赫的將軍遺像。燈具全部暴露在四周。這個空間能使演員和觀眾共同置身其中。觀眾踏進劇場，吊燈放射柔和朦朧的光，貝多芬鋼琴奏鳴曲在迴盪，使得抽象風格的家具、觀眾的座席、四壁的色彩，都沉浸在一種舒適、安詳、肅穆的氣氛中。中心舞臺把演員置於觀眾之中，觀眾的目光從四面八方投來，宛如一盞盞探照燈、一架架顯微鏡，任何矯揉造作都會破壞觀眾的信念。因而要求演員作「低調表演」，或稱為「沒有表演」的表演。同上面諸種形式一樣，《母親的歌》也從改變觀演之間的物理距離從

[24] 王曉鷹：《尋找話劇藝術的獨特魅力——關於〈老B〉的導演斷想》，《青藝》1985年第3期。

話劇《天邊有群男子漢》
節目單

而拉近了觀演之間的心理距離，並且取得了成功。導演感慨萬
千，著文寫下了這段感想：「1982年歲末，話劇《母親的歌》在
上海青年話劇團首演之夜，面對著早已散盡的排練廳，我百感交
集……終於，我們跳出了鏡框式舞臺，走向開放式的舞臺。我感
到幸福，這是我夢寐以求的時刻。」[25]

　　情境式：根據劇作不同情境之需而建立起的舞臺樣式。如上
海戲劇學院演出的《哈姆雷特》，用兩個頭頂方柱的雕像來掩蓋
原臺框，臺框兩側的外牆用黑絲絨蓋住，與舞臺後牆的黑絲絨背
景融合成一個整體，將鏡框式舞臺改造成根據劇情需要的盡端式
舞臺；《絕對信號》、《瘋狂過年車》、《徐洪剛》、《李素
麗》等劇的故事發生在火車或汽車內，舞臺是根據車廂環境（包
括車內佈置、座位安排）而構成的「車廂式」劇場；《人人都來
夜總會》、《留守女士》的故事發生在夜總會、咖啡廳，劇場則

體現為夜總會風格，成了一種茶座式、咖啡館式的戲劇；《傅雷與傅聰》的黑白世界；上海戲劇學院在「黑匣子」裡演出的《問問嘴唇》；《街上流行紅裙子》、《天邊有群男子漢》的生活化空間營造；《紅房間・白房間・黑房間》以三大色塊構建劇場來凸現青年人的心靈和形而上的思考……凡此種種，在駁雜紛亂的舞臺景象中，打碎「第四堵牆」的隱喻存在，恢復戲劇活動應有的熾熱的創造氣氛，使劇場回歸到演員與觀眾彼此交融、渾然一體的理想境界，「發揮劇場藝術的主要特長——觀眾與演員之間的直接交流」[26]。

26　胡偉民：《中心舞臺的魅力——導演〈母親的歌〉所想到的》，載《文匯月刊》1983年第3期。

第九章　新的綜合：
擴張與泛化

　　作為一種現時的客觀存在，當代戲劇陷入深深的尷尬之中。一方面，戲劇固守自己的傳統地盤，傳統意義上的戲劇仍運轉不已；另一方面，戲劇的本體卻在不由自主地得以稀釋，不斷地向外滲透擴張，戲劇的生命在充滿新的裂變與新的綜合的現代時空中拓展，竟有數不盡的誘惑。

　　傳統戲劇是一種嚴格的、有別於非戲劇的特定現象。然而在當代大眾的審美中，當代戲劇掙脫傳統戲劇概念的單向度的藩籬而返觀觀演兩極的雙向交流，試圖從觀演兩極的緊張關係的緩和中撿拾戲劇失落的富有生命力的表現因數。作為對老亞里斯多德獨尊格局的反撥，戲劇概念的內涵與外延的規定性漸趨模糊，戲劇與非戲劇的界限也日漸模糊。其關節點均維繫於觀演雙方的關係。無論是阿爾托的殘酷戲劇、耶曰・格羅托夫斯基的質樸戲劇，還是彼得・布魯克的實驗戲劇、理查・謝克納的環境戲劇，都旨在強調戲劇是演出者與觀賞者之間的直接對話，即強調群體的直接參與。舞臺在傳統戲劇中專為演員表演所設的空間的三面牆效應，在這些戲劇主張、戲劇實踐中被消融到整個劇場中去。原有的與觀眾固定的物理空間距離和觀演之單一關係，被互為交叉、相互參與的觀演關係所取代。

　　努力消除演員與觀眾之間的有形無形的障礙，必得將「第四堵牆」從臺框移至觀眾席後面，或者乾脆打碎、取消「第四堵

牆」，目的在於使劇場回歸到演員與觀眾彼此交融、渾然一體的理想境界，而不致於再度致使「劇場的失落」。中國青年藝術劇院以摺地攤的形式上演了《掛在牆上的老B》，實現了多年來改善劇場、調整觀演關係的願望。一時，其他劇團紛紛效仿，實驗演員與觀眾的各種空間構成關係，破除鏡式舞臺的拘囿，幾乎成了當代戲劇的共同追求。一旦戲劇獲得與觀眾平等的地位，一旦演員與觀眾在一種真正平等的氣氛中進行交流，戲劇藝術將獲得其最強固的根基，從而消除抑或緩解戲劇的困境。

　　「法則不過是創造的副產品，而創造本身才是藝術的唯一職守」（布魯克斯·阿特金森語）。當代戲劇對已有戲劇模式和戲劇規範的背離，並不在於褻瀆戲劇藝術的純潔性，而意在戲劇概念、戲劇模式的封閉格局中，「突破七十年來中國話劇奉為正宗的傳統的戲劇觀念，想突破我們擅長運用的寫實手法，諸如古典主義劇作法的『三一律』，以及種種深受『三一律』影響的劇作結構；演劇方法上的『第四堵牆』理論，以及由此派生的『當眾孤獨』；表導演理論上獨尊斯坦尼斯拉夫斯基體系一家的壟斷性局面」。[1]若用嚴格的戲劇概念來檢視當代戲劇創作，很多戲劇包括那些很是走紅的戲劇也難以入流。瀋陽話劇團的「大館戲劇」《搭錯車》連續上演1400餘場，足跡遍佈大江南北。它融舞蹈、流行歌曲、造型、音響、燈光等多種藝術表現手段於故事情節之中，把戲劇置放在體育館這樣一個陌生的、龐大的演出空間，以至於當導演排完這部戲時，也意識到它已超越了傳統戲劇概念的規範意義，而不能稱為純粹意義上的「話劇」了，使中國「話劇」由洪深於1928年命名的意義丟盔棄甲。但這一走出鏡框

[1]　胡偉民：《話劇藝術革命浪潮的實質》，《人民戲劇》1982年第7期。

式舞臺的戲劇形式，卻一新耳目，得到了廣大觀眾的認可。特別是它以大空間的形式創造了人與空間的新型關係，達到了真正默契的交流，這在傳統戲劇是堪為神話的。

彼得・布魯克早已清醒地看到傳統戲劇的封閉性，認為「每一種傳統戲劇形式僅僅給我們揭開了一個巨大畫幅的一個小角」，它無以反映超鏈式關係的大千世界的豐厚內容，因此力主「戲劇需要永恆的革命」，[2]破除傳統形式的牢籠。馬婁維茲則宣稱，戲劇的革命、探索，「也許會破壞某些我們最珍貴的美學概念，但也有可能把我們引進一個全新的感覺世界！」[3]唯其如此，戲劇才可能獲得「一種全新的範圍，極廣的可能性」。

匈牙利著名社會文化學家阿諾德・豪澤爾曾講過：「一種類文化或類藝術，它過於偏重外部的功用和過於偏重內部的技藝，都不足以構成一種歷史走向」。傳統戲劇趨向於強調戲劇藝術的認知功能與社會價值，即傾信藝術具有提升人的精神境界、淨化乃至聖化人的生活的特殊功能與價值，藝術家則多多少少被認為具有靈魂工程師的職責。那麼，戲劇是依賴於這個外在價值因素而得以發展變化呢？還是依循內部技巧的因素？它們都有無以克服的窘迫。前者他律論忽視戲劇的獨特價值和藝術規律，而被當代戲劇所抵制；後者，拘囿於自身的規範則日益暴露出自律的封閉性和狹隘性，顯然與當代開放的藝術觀念也極不吻合。因此，如何沖決他律與自律的格局，毋庸置疑成為當代戲劇藝術復興的契機。

正是在這樣的藝術氛圍中，適應大眾需求的心理的緊迫，當代戲劇尋找著超越他律與自律的新的生存機制。「它不尋求藝術

[2]　[英] 彼得・布魯克：《空的空間》，中國戲劇出版社1988年。

[3]　[美] 查理斯・馬婁維茲：《戲劇的作用》，《世界藝術與美學》第五輯。

的特殊的、個別價值，而是追求其綜合性的價值，即把藝術在與總體性的生命的聯繫中加以把握，在藝術與各種文化現象的關係中加以重新探討。它不尋求藝術尤其他文化價值所規定的他律性，也不尋找自己支配自身的自律性，而是去探尋在重構之中把個別化了的各個文化領域統一起來的泛律性」。[4]這種新的綜合態勢，蘊含著對戲劇初創期蓬勃生命力回歸的願望。

聞一多先生曾剖析澳洲的柯洛潑利舞，認為這不單是一種舞蹈形式，在那裡還包含著構成戲劇的眾多因素，顯示了戲劇的綜合本性。它既是「生命情調」最直接、最強烈、最單純而又最充分的顯現，又「是一切藝術中最大的綜合性藝術。它包含著有音樂的詩歌……有造型藝術，舞人的身體是活動的雕刻，身上紋飾是圖案」。每個舞人既是演員又是觀眾。更有意味是，在那隨意選擇的自然場合中，映襯自然界「野火」和「月夜」叢林的背景，構成了富有藝術情味的戲劇畫面。那「野火」與「背景」起到了凝聚藝術的「鏡框作用」：「框外的靜和暗與框內的動與明，發生著對照作用，使框內的一團聲響光色的情緒更為集中，效果更為強烈，藉以刺激他們自己對於時間（動靜）與空間（明暗）的警覺性」，也便於加強自己生命的實在性。[5]初民自發自在的開放天性，正是當代戲劇藝術家所潛心構想的藝術感覺信號。戲劇需要撿回這些富有生命力的藝術表現手段，無論是「原始宗教儀式中的面具、歌舞與民間說唱，要嘴皮子的相聲和拼力氣的相撲，乃至傀儡、影子、魔術和雜技，都可以入戲」。這是「現代戲劇回復到戲曲的傳統觀念上來的一種嘗試。也就是說，不只以臺詞的語言的藝術取勝，戲曲中所主張的唱、念、做、

4　［日］木村重信：《何謂民族藝術學》，《民族藝術》1989年第三期。
5　《聞一多全集》第一卷，第195頁。

打這些表演手段」都可得以充分運用。因此，當代戲劇或講究扮相，或講究身段，或嗓子，或做功，能歌者歌，善舞者舞，這才是一種真正意義上的「完全的戲劇」。[6]

這其實是戲劇形式的多功能化或新的綜合化。而這種多功能不僅是指傳統意義上的編劇、導演、音樂、美術等部門的綜合意識的同化，更重要的是指在現代條件下不拘一格的創新，從姊妹藝術不斷吸取的動態過程中，構成舞臺整體形象的獨特意義層面，創造出一種多媒介、全方位的演劇形式。

人們已不能按照某個嚴格的標準來框定當代戲劇。在嚴格的戲劇自律框範內，傳統劇種、曲藝無以走入純粹的戲劇創作，但是，在當代戲劇中，地方劇種、曲藝均可直接介入戲劇創作，並獲獨立的意義。它不再作為某種技巧，而恰恰因為其獨具的功能而參與了戲劇創作。

蘇珊・朗格曾說：「戲劇」能吞併進入它的舞臺範圍內的一切可塑性藝術。其目的在於加強戲劇的美。[7]這裡強調的正是「綜合性」的實質性的涵義。歌舞的摻入，動作姿態的舞蹈化，是對「對白」、「臺詞」所指的直接意義之外的某種意義的表現，顯而易見的「補充」作用。當某種激情使得語言的表現顯得黯然無光時，只有舞蹈化的形體動作能夠完美傳達這股勃發的情緒。中央戲劇學院把易卜生的名劇《培爾・金特》搬上中國劇壇，其中一場培爾與綠衣女妖談情說愛的戲，僅恃演員的「對白」實顯蒼白。導演讓徐曉鐘扮演者邊說邊舞，結果口中說出的是滿嘴荒唐之言，而舞蹈動作卻輕鬆歡快，造成自娛自嘲的喜劇

[6]　高行健：《對一種現代戲劇的追求》，中國戲劇出版社1988年。

[7]　[美]蘇珊・朗格：《藝術問題》，中國社會科學出版社1983年，第77-81頁。

性氛圍，把一場談情說愛的「愛情戲」化為開玩笑、做遊戲，表現出該片斷的悲劇性蘊含。《桑樹坪紀事》中身著當代服裝的青年組成的歌隊起著「說明」作用，而麥客們組成的舞隊，邁著沉重的步伐，艱難地跋涉在轉動不已的舞臺抑或人生大舞臺，令人感到歲月流淌，歷史的凝滯，一種深邃悠遠的人生感慨油然而生。歌舞在戲劇中獲得了某種程度上的獨立性。瀋陽話劇團推出的《搭錯車》、《喧鬧的夏天》等劇，前者用現代歌舞、流行歌曲聯綴劇情，尤以《酒干倘賣無》、《是否》等強烈音樂節奏的參與，贏得了蘊含深刻與形式優美相統一的藝術境界，後者的歌舞既賞心悅目，又與每一瞬間的情境、人物的心態融為一體，抒情性與意象性極強，頗具感染力。歌舞已不再是外部的噱頭性裝飾，而是滲透在戲劇內核搏動著戲劇旺健的綜合力的作為戲劇生命力的一種實現。

藝術與藝術的界線在逐漸打破，類藝術與類藝術的匯聚、滲透蔚為大觀。魏宗萬的戲劇小品《單間浴室》融默劇、舞蹈、形體、健美於一體。「馬戲拼盤式戲劇」《魔方》則從默劇、音樂、舞蹈、相聲以及雜耍、體育節目的共同參與中構成了令人刮目相待的新的戲劇態勢。在1990年北京亞運會藝術節上，則出現了「人偶同臺」現象，由江蘇省如皋縣送演的《紅螺女》，真人和木偶交替出現，出神入化地造成了一種奇幻的境界，極大地拓寬了戲劇的表現範圍。

這是一個「無所不演的時代」。一個新的泛戲劇時代使戲劇在當代文化的開放態勢中永葆其勃勃生機。新的戲劇實踐所導致的戲劇概念的拓展無疑是對傳統小戲劇觀的挑戰，泛戲劇化的意義在於各種因素的兼收並蓄、眾體皆備，並不追求戲劇本身非常嚴格的純潔性。作為一個現時的客觀存在，泛戲劇的壯闊的藝術

景觀，恰好反映了後現代文化的綜合性、包容性以及寬容品格。戲劇生命正是在多種形式的不斷融合或揚棄中，在多種精神的不斷對抗與融通的大戲劇範疇，喚醒觀眾的情感體驗和參與意識，投入心有靈犀的創造。顯然，大文化、大科學的一個突出特徵是新概念的指數式出現。對於處在大文化背景中的大戲劇來說，它無不處在新的創造之中。誠如未來學家約翰・奈斯比特所說：「對於今天的藝術——所有的藝術來說，如果說有什麼特點的話，那就是多種多樣的選擇。這裡沒有占統治地位的藝術流派，沒有非此即彼的藝術風格，……成千上萬個藝術流派和藝術家都在競妍爭輝而沒有新的主導出現。現在有歷史上的空前眾多的藝術家正在創造著歷史上空前豐富的藝術品。」[8]

一 與生活同構的環境戲劇

可以說，戲劇的開放觀念以及對「情節劇」的拆解，使當代戲劇處於無類可歸的邊緣狀態。從兩個層面可看出這種邊緣現象：一是戲劇藝術與他類藝術間的界限的模糊，一是生活與藝術間之區別的模糊。縮小甚至摒棄藝術與藝術、藝術與生活間的人為限閾，實則是當代戲劇在新的文化語境中的泛化，是戲劇面對當代文化衝擊的一個積極的反應。

在藝術走向生活、逼近生活的原生狀態時，當代戲劇同外部世界並不存有清晰的分界。傳統戲劇的那種舞臺的三面牆效應，使藝術本身與觀眾所處的現實世界拉開距離，而舞臺氣氛以及舞臺帷幕的作用更增加了演出的儀式性，觀眾如朝聖般地隨帷幕的

[8] ［美］約翰・奈斯比特：《大趨勢——改變我們生活的十個新方向》，中國社會科學出版社1984年。

升降而進出劇情，因而造成與現存世界的隔膜感。當代戲劇所處的大文化背景毋須製造距離感。傑姆遜教授甚至認為，非距離化的過程，「可以說正是後現代主義的全部精粹。後現代主義的全部特徵就是距離感的消失」[9]。這使得戲劇走向大眾，為更多的觀眾、更廣的地域所接納，從而使定義嚴格的戲劇僅成為戲劇的一種形式。

換個角度來說，戲劇的現時體驗以及觀眾直接參與過程的欲望，要求在主體上排除幻覺因素，使藝術和生活的傳統人文主義分離不再存在。縮小、取消現實和幻覺或者說是生活和藝術的區別，是當代戲劇的生存策略。所謂環境戲劇，便是拆除生活與藝術界限的一種有效的實驗行為。

這類劇的演出場地，顯然不在舞臺，而是佈置或挑選一個更接近或完全吻合劇中規定地點、景物的環境，其特點在講究環境的真實性、原生性和觀眾的參與性。其理論源起為戲劇幻想家安托南·阿爾托，他在《殘酷戲劇（第一宣言）》中指出：「我們廢除舞臺和觀眾席，用一個獨特的場所來代替它們。這個場所沒有任何分隔物和柵欄，它將成為戲劇行動的場所，在觀眾與演出之間、演員與觀眾之間，建立起一種直接的聯繫，因為觀眾被置於戲劇行動的包圍之中，並隨著戲劇行動的進行而四處轉，這種包圍正是由場所本身的地形造成的。」「放棄現在的劇場建築，我們將使用機庫或穀倉，按照某些教堂、聖地或西藏的寺院所形成的方法加以改造。」「觀眾坐在房間中間，在地板上或活動座椅上，可以跟隨圍繞他們四周進行的各種演出而移動。」「事實上取消了一般意義上的舞臺以後，動作的展開就可以在房間的四

9　［美］弗·傑姆遜：《後現代主義與文化理論》，陝西師範大學出版社1986年。

角進行⋯⋯大廳四周牆壁上面還設有走廊⋯⋯這種走廊允許演員在動作需要時從房間的一處轉移到另一處，動作可以在所有水準上和各種高度和深度的視野中展開。」[10]阿爾托的許多大膽設想都極富有啟發性，並讓後來的戲劇家受益匪淺。環境戲劇的理論重鎮和實踐者理查・謝克納，於1968年提出了環境戲劇的概念及要點：

> 1.劇場活動是演員、觀眾和其他劇場元素之間面對面的交流。
> 2.所有的空間既是表演區域，又是觀賞區域。
> 3.戲劇事件既可以發生於一個經過改造的空間裡，也可以發生於一個現成的空間裡。
> 4.戲劇活動的焦點可以靈活變化，既可以像傳統戲劇那樣只有一個焦點，也可以多焦點，可以同時發生幾個事件，迫使觀眾進行選擇。
> 5.所有戲劇因素都可以平等地獲得表現，一個因素並不屈從於另一個因素，演員也並不比其他的音響和視覺因素更為重要。
> 6.劇本可有可無，劇本既非演出的出發點也非目標。[11]

這些要點顯然在很大程度上受到阿爾托理論的影響，表達了激進戲劇家對戲劇的認識和理解。謝克納在同一篇文章中認為：「空間的充實，空間可以用無盡的方式改變、連接，以及賦予生命——這就是環境戲劇設計的基礎。」「空間的範圍是，佔有空

[10] ［法］安托南・阿爾托：《殘酷戲劇》，中國戲劇出版社1993年。
[11] ［美］理查・謝克納：《環境戲劇・空間》，《戲劇藝術》1989年第4期。

地的空間，包含，或包括，或與此相關，或涉及到一切有觀眾或演員表演的區域」。謝克納的另一重要觀點認為：「劇場本身是劇場外的大環境的一部分。這個劇場外的大空間是城市生活；也是暫時的歷史的空間——時空的一種方式。」[12]謝克納認為有必要接受一種新的定義，戲劇並不建立在傳統把生活和藝術分開的基礎上，在前工業社會，尤其是原始部落中，許多前戲劇活動既是藝術的又是日常生活不可或缺的部分。

顯然，謝克納的環境戲劇理論是建立在三個關係上的：一，演員與觀眾。強調觀眾不是戲劇的旁觀者而是參與者，「一切演出空間都用於表演，一切空間也為觀眾所用」。透過觀眾的參與，戲劇「回到了它本來的戲劇性的不確定性上，把非排練性成分重新介紹進演出這塊平坦的土地。發生的事情不在故事中也不在腳本中，觀眾被邀請而把觀看者這一角色放在一邊，扮起了另外更為主動的角色，故事中的人物面對觀眾的偶發事件，觀眾也遇到了演員的個性」。[13]二，演出與環境。這是其理論的最重要的環節。謝克納認為：「一切空間都用於表演」，「可以在經過改造的空間，也可以在現成的空間中演出」。[14]環境戲劇的演出空間不僅從舞臺擴展到劇場，而且突破劇場走向整個生活空間。三，戲劇與生活。演出空間的擴大，使戲劇與生活成為互滲關係，戲劇包容著生活，生活也包容著戲劇。謝克納的表演理論涉及到日常生活的所有領域，後工業社會中的商人、政治家的生活，都是他的研究對象。

[12] ［美］理查‧謝克納：《環境戲劇‧空間》，《戲劇藝術》1989年第4期。

[13] 轉引自《後現代學科與理論》，臺北生智文化事業有限公司1997年，第103頁。

[14] ［美］理查‧謝克納：《環境戲劇‧空間》，《戲劇藝術》1989年第4期。

　　儘管中國的環境戲劇在抗戰時期就有萌芽，如抗戰時期家喻戶曉的街頭街《放下你的鞭子》，就是環境戲劇的成功一例。但真正有意識地引進謝克納環境戲劇理論並用之實踐的，當在八十年代以來。如由熊國棟導演、江蘇省話劇團演出的《路，在你我之間》，是一出反映社會青年創辦「金陵湖茶社」、自強不息的劇作。演出者將觀眾休息廳佈置成「金陵湖茶社」的一部分，四周懸掛著印象派大師的繪畫，大廳裡回蕩著具有江南特色的現代音樂，幾位由演員裝扮的售貨員正在起勁地叫賣著冰棒、汽水、酸梅湯和演出說明書。開場鈴響過之後，一輛載著各種物品的三輪車從觀眾席的過道緩緩駛來，正在叫賣的售貨員歡呼著、簇擁著三輪，將貨物搬上臺區。觀眾就像向「金陵湖茶社」購物一樣，從角色手裡接過冰棒、汽水、酸梅湯，參觀他們經辦的茶社，聽他們訴說自己的喜怒哀樂，與他們一道去思索這些就發生在你身旁的日常生活情景的社會意義。《街頭巷尾》索性在劇場內搭建一條80米長的街道，讓觀眾「生活」在「張家長，李家短」的吵鬧喧囂之中，營造原汁原味的生活場景，增強該劇的生活氣息。

　　1989年，上海人民藝術劇院推出環境戲劇《明天就要出山》，劇作敘述的是江西某山區深山老林裡插隊知識青年悲歡離合的故事，演出空間包括上海人民藝術劇院內的草坪和小劇場。劇場裡將舞臺大幕、邊沿幕統統拆除，並將舞臺的一角延伸到觀眾席去，在舞臺另一側搭起看臺。劇場的各種出入口均被利用起來，形成一種觀眾圍看演出、同時又被四處出入的演員（角色）包圍的情景。演出過程中，在草坪時，角色邀請觀眾與他們一起跳舞；進入劇場後，表演到「文革」紅衛兵揪鬥走資派時，則將觀眾席中的一名觀眾「揪」到舞臺上去。觀眾的反應極為強烈，

並反過頭來影響著演員的表演，使演劇活動成為雙向互為影響、互為補充的活動。正因如此，《明天就要出山》公演後，上海人民藝術劇院召開專門座談會，徵求專家和戲劇界同行的意見。下面摘引一段座談會上的發言：

　　蘇樂慈：看過，的確很新鮮，有一種觀眾與演出新鮮關係的感受。在草地上，觀眾、演員都很自在，觀眾還沒坐定，松樹下的幾位演員，已經開始喝啤酒，進入情景中了。觀眾這時只感到新奇，還沒有感受到環境戲劇在人們心理造成的強烈震撼。這種震撼是在劇場裡，在紅衛兵上臺後開始的。當這些紅衛兵唱著那麼多年沒聽到的「造反歌」；當那個戴眼鏡的演員再現紅衛兵風貌並說：「你們聽著，再給你們幾分鐘時間，再不說我們就要揪人啦！」的時候，我以為我不會緊張，但還是緊張了，心跳加快，感到咄咄逼人的氣勢。

　　這樣的戲劇空間，這樣的人與空間關係組成的戲，在我們還是一種新的表演形式，能給觀眾一種新感覺，這是以往戲劇所得不到的。我昨日看戲，算是經歷一次戲劇活動、參加一次事件活動。

　　劉擎：環境戲劇新奇，給我們帶來很多東西。深究一下，這種戲劇是一種實驗活動，是一種「構想」。從60年代到現在，經過20多年，這種戲劇完成了多少？目標實現了多少？我有疑問，甚至認為具有某種騙局色彩（這個詞可能不恰當）。

　　我們反省一下自己看戲的感受，觀眾處於不安定、無著落、無可奈何的心境之中，因為在這種戲劇關係中，

觀眾不可能忘掉自己的身分，而投入到戲劇的角色中去，他們飄移在「觀眾」和「參與」之間……

毛時安：看戲時，我自己想參與，腳動了幾下，但又縮回去了。戲結束後，我感到我被欺騙，走在路上很孤獨，當然被欺騙也不是壞事，反正留給我一種混亂，這也許是環境戲劇的力量，讓人們思索……[15]

儘管人們對環境戲劇並不熟諳，能從環境戲劇的演出中獲得充分的審美快感的人也不多。但環境戲劇那種掩抑不住的魅力，又讓觀眾對這一陌生的手法感到新奇並躍躍欲試。

1993年，以《野人》、《狗兒爺涅槃》等劇作震驚劇壇的北京人民藝術劇院著名導演林兆華，以中央電視臺《人間萬象》欄目准予播放為殿後保底，率院內外幾百號人浩浩蕩蕩拉開的北京人藝「'93戲劇卡拉OK之夜」的序幕，實際上也就是環境戲劇的別致表現。關於戲劇卡拉OK，當你進入首都劇場的大廳，便會有所領略。大廳一層左面是一個小小的茶館，右面有一輛「駱駝祥子」用過的人力車，中間橫幅高懸，原來是京華茶葉公司在做中國茶道的精彩表演，北京人藝著名演員於是之等十數人在此恭候，為觀眾簽名並陪觀眾合影留念。再上二樓休息廳，這裡有全聚德香氣橫溢的烤鴨、大順齋的火燒以及啤酒和各種飲料，廳內桌椅環繞，可幾人圍桌小憩，也可一人自斟獨飲。同時，錄影廳裡播放著北京人藝歷年所上演的著名劇碼的精彩錄影。置身於這樣一個環境中，你會充分領略到吃京味、聽京味、看京味的樂趣。

[15] 上海人民藝術劇院院刊《話劇》1989年第11、12期合刊。

　　步入劇場，那裡有一些業餘戲劇愛好者，正在臺上表演。如北京師範大學的三位學生，穿著戲裝，表演著老舍名劇《茶館》裡撒紙錢的一段。其熱愛戲劇的拳拳之心，著實令人感動不已。

　　這些活動進行了約一個小時，主持人便招呼大廳裡的人們進入劇場，正式演出開始了。開始之前，主持人向觀眾們介紹了舞臺的佈置及其用途。左邊是一個真正的鮮花店，既是演出中的一個具體場景，也當場賣花。如果誰想給哪位自己喜愛的演員獻花，便可在現場購買。右邊是一個碩大的螢光顯示幕。主持人提醒大家，要隨時注意自己的形象，因為你很可能被攝入電視鏡頭並在大螢幕上顯示出來，以後還可能會在中央電視臺播出。

　　全部演出共有9個小戲。梁冠華主演的《新年鮮花》，表現了一個「大款」喪妻後複雜的內心世界，他準確、深刻的表演就是在劇場的鮮花店裡展開的，令人叫絕。林連昆的《夜審》，說的是老年人的黃昏戀，由於子女反對他們的婚事而深夜出走，被聯防隊員扣除審問而最終聯防隊員被他們的訴說所感動，反而向他們請教如何處理夫妻關係的問題。正式演出中，亦有卡拉OK之舉，有兩個表現法庭場面的戲，各需兩名陪審員或書記官坐在法官兩側，是即興從臺下觀眾中找來的。《二十一世紀重新開庭》，則由觀眾作陪審團，觀眾參與十分踴躍。

　　廣東省話劇團演出的《一撞鐘情》，結尾是有情人終成眷屬的婚禮場面。男女主人公把觀眾當成是前來參加婚禮的賓客，在劇場裡將糖果四撒給觀眾。站在臺口的喜氣洋洋的新娘、新郎（演員）與亂哄哄地搶接喜糖的賓客（觀眾），增添了婚禮喜慶的熱鬧氣氛。上海青年話劇團的《屋裡的貓頭鷹》，也用環境戲劇的方法，設計了沒有一絲燈光、伸手不見五指的「待拆遷的黑屋」，讓觀眾戴上貓頭鷹面具、披上黑色斗篷，在手電筒光的指

小劇場話劇《屋裡的貓頭鷹》劇照

引下去尋找座位，一切都顯得極為神祕。屋內有巨大的貓頭鷹影像，黑暗中，只有景片上和觀眾面具上的貓頭鷹眼睛在閃光，全場形成了貓頭鷹窺視人的生活的氛圍。觀眾既看了整個演出，也在這特定環境中體驗了「黑屋」下人們煩躁恐懼的生活。

「環境戲劇」作為以創造與運用更為自由、更為廣闊的戲劇空間為基礎的一種演出方式，以及觀演環境的生活化，被廣泛運用，屢試不爽，給不甚景氣的戲劇帶來活力。

《留守女士》是寫兩個配偶均在國外留學的男士和女士，由於生活無聊，在「留守」期間自願成為「合同情人」，最後「留守」期滿，各自出國與自己的配偶團聚的一段故事。這反映了當今上海青年男女對生活的追求和婚姻觀念的轉變，從一個側面使人看到了開放的上海的風貌。由於這齣戲大部分故事發生在酒吧間，因此，在排這個戲時，導演俞洛生忽發奇想，大膽地決定將這個戲放在特定的環境——酒吧間裡演出。上海人藝專門投資，將原先的藝術沙龍改裝成酒吧間，酒櫃、吧桌一應俱全。演出

時，觀眾就坐在酒吧間的吧桌前，一邊喝飲料，一邊觀看演出。
演員幾乎就在觀眾身邊表演。這就大大縮短了觀眾與演員的距
離，雙方無形之中在進行著感情交流。即演員「以他自己的反應
──屏息凝神的注視、歎息、哄堂的笑聲或是觀眾中的幾乎無法
察覺的悉悉沙沙的聲響──鼓舞著演員的情緒，給演員指出方
向；於是演員產生新的適應、新的色彩、新的重點，產生出他在
一秒鐘以前還沒有想到和沒有體會的許多東西」[16]。戲開場時，
在樂曲聲中，劇中的酒吧女老闆麗麗邀請觀眾到「舞池」中去跳
舞，使翩翩起舞的觀眾已經組成為舞臺上的一員，參與了演出而
不自覺；演出結束時，演員再次邀請觀眾跳舞，氣氛十分寬鬆、
融洽。演員不覺得自己在演戲，彷彿是在經歷著一段短暫而又特
別的人生。而觀眾也覺得自己不是進劇場看戲，而是在酒吧間度
過了一個美好的良宵。

　　回歸傳統的書齋戲劇《走近毛澤東》，脫胎於上海青年話劇
團上演的《偉人的情懷》，該劇寫領袖毛澤東的幾件生活逸事，
其中寫到領袖與江青、賀子珍之間的感情糾葛，但觀眾反映普遍
地不理想。為此，編劇決定將劇中江青、賀子珍的戲均刪去，只
寫毛澤東與戰友、與基層幹部、與身邊工作人員、與女兒李敏的
關係。為了使這個劇作更好地展示毛澤東日常生活的「祕密」，
於是將舞臺佈置成一個與中南海菊香書屋相仿的毛澤東書房，觀
眾就在「書房」前觀看演出，整場戲也只用「書房」這一個景。
該劇導演李家耀認為，佈置一個書房作為演出環境，就是要使觀
眾在看戲時，彷彿在瞻仰中南海的菊香書屋，從而引發出對毛澤
東的敬意。扮演毛澤東的張名煜在這樣的環境中演得很成功，又

[16] ［蘇］阿・波波夫：《論演出的藝術完整性》，中國戲劇出版社1982年，
　　第278頁。

由於演員常常從觀眾身邊進出，使觀眾走近毛澤東，感到十分的親切。

　　充滿詩情畫意的花園戲劇《皆大歡喜》，是莎士比亞的精典作品，由上海青年話劇團隆重推出。該劇的演出場地，是充分利用上海青年話劇團那塊900平方米的大花園。舞美工作人員在花園裡一共佈置和選擇了七塊景，全部利用花園中的草地、樹叢、亭子、石凳、臺階、花圃等，並輔之以假的花木、葡萄藤、羊欄等，體現出森林、草原、王宮、茅屋、廣場等環境。由於佈景和道具虛實相輔，既使人有親歷其境的感覺，又使人處處感受到環境劇場的氣勢，這種感受顯然是鏡框式舞臺無可比擬的。如第一場在花園一角發生的故事，環境就在真實的花園樹叢中，觀眾如身歷其境。又如羅瑟琳和西莉婭逃出公爵府來到草原上避難的這場戲，由於大草坪被佈置成一個牧場，遠處製造出羊叫、狗吠的聲響效果，觀眾腳下就是綠茵草地，這無形之中加強了現場感，這種效果也是鏡框式舞臺不能造就的。由於該劇場景多，場地大，演出時演區不斷變換，因此觀眾得拎著椅子不斷地移動，與演員一起走進戲裡去，容易產生新奇感與參與感。

　　1994年酷暑，由徐曉鐘導演，中央戲劇學院表演系畢業班學生以小劇場形式並採用環境戲劇的因素，演出了契訶夫的不朽名著《櫻桃園》。徐曉鐘說：「我也想在演出空間中增強從現成的環境或建築中獲得一些自然美，獲得某些新鮮活潑的場面調度。」[17]因此，戲劇的內景──朗涅芙斯卡婭家的「育嬰室」，被安置在中央戲劇學院新教學樓的前廳，這裡的原建築有四個門、兩根柱、一個走廊，有通向二樓和地下室的樓梯。舞美設計

[17]　徐曉鐘：《貼近欣賞契訶夫──〈櫻桃園〉導演思索》，《中國戲劇》1994年第10期。

徐翔在門框和柱頭上裝飾了俄羅斯建築的花飾細節。戲的外景
——莊園附近的林中空地，被安置在學院的花園裡，這裡有樹、
草地和藤蘿架，舞美設計者裝置了一座俄羅斯小教堂。

第一幕結束時，大學生特羅菲莫夫看著昏昏欲睡的安妮婭，
輕輕地讚美：「我的太陽，我的春天！」新教學樓的北門外傳來
俄羅斯民間音樂，演員在門外唱歌，把觀眾引了出去。觀眾跟隨
著跳著俄羅斯民間舞的演員一起走向校園。演員在那裡將有一場
俄羅斯民間舞的表演。然後進入戲的第二幕。第二幕戲的時間改
在月亮初升，「月光」從四樓上灑下來，音樂聲也從樓上窗戶裡
傳出。這幕戲結束時，娃麗雅為尋找安妮婭從操場那邊呼喚過
來，她見觀眾就問：「你們看見一個姑娘了嗎？兩個小辮？她叫
安妮婭！」然後又呼喊著「安妮婭！安妮婭！」向教學樓走去，
嚮導再把觀眾請回教學樓能容納80個觀眾的演區。

這裡，為營造環境戲劇情景，舞美設計把學院教學樓前廳和
學校花園原有環境的美作為造型語彙的基礎，他在盡可能保留和
展現原有空間和建築本體的美的基礎上，去勾畫人物的環境，描
寫時代，營造流動的戲劇空間。燈光設計從學院南北兩座樓的高
處往下投光，燈光照明體系和燈具位置都作了調整，希望獲得新
的光源效果，增加戲劇的詩情。音響設計重新佈置了音響的結
構，開演前在演出場地西邊的辦公樓一角，播放出小火車站附近
火車行駛的聲響；在前後教學樓之間傳來潺潺的小河流水聲；在
第二幕郊外一場，「遠處傳來樂隊聲」的音箱和女主人公的獨白
主觀音樂音箱位置拉開距離，前者的音響遠在操場的一邊。無
疑，「演出空間是移動的，演出的空間活動出現異質。有『表演
區』的調度，也有『觀、演穿插空間』的調度，因此，演員活動
的空間和戲劇活動的空間是流動的，觀眾的視線和注意力是流動

《關於〈彼岸〉的漢語
語法討論》劇照

的、分散的，有時演員甚至出現在觀眾的背後，形成『包抄觀眾』的空間形式。我們採用多空間演出形式，是想增強觀眾對戲劇活動的心理參與，尋找戲劇空間的新因素和新美質」。[18]

由牟森導演的先鋒戲劇《關於〈彼岸〉的漢語語法討論》，把經過短期形體訓練的男女青年，安排在北京電影學院的一間教室中。教室的兩側各有一個狹長的水泥高臺，沿牆四周放著一排椅子，地板上鋪著一層厚厚的廢舊報紙，四壁、頂棚、窗子也被舊報紙糊得嚴嚴實實。整個空間被文字包裹了起來。觀眾陸續走進教室，看見身穿黑色練功服的演員或坐或躺，猶如即將進入比賽的運動員般做著按摩或暖身運動。但沒有任何號令，既沒有響鈴，也沒有轉暗燈光，不知不覺地在人們沒有集中注意力的時候，演員由形體練習轉入正式演出。此後的演出便在語言動作和形體動作的交替中展開。這種表演未經導演慣常的走位元設計，全部動作來自於演員的即興創造。演員在教室的兩個大斜角間拉起一根粗繩子，還有許多根細小的塑膠繩，演員爭先恐後地從繩子的一端懸空地爬援到另一端。這是一種不是表演的表演，是戲劇大致既定情境下的一次自體的形體運動，一次隨意的消耗體

18 徐曉鐘：《貼近欣賞契訶夫——〈櫻桃園〉導演思索》，《中國戲劇》1994年第10期。

能的全身心運動。在這樣生活化的情景中，戲劇演出幾近遊戲狀態，演員與觀眾的情緒極度亢奮，精神也進入迷狂之中。

戲劇與生活的兩極運動，日漸造成戲劇與生活界限的模糊，自然會產生戲劇生活化和生活戲劇化的雙向運動過程，而這恰恰是戲劇普泛化的表徵之一。

二　戲劇藝術與其他藝術的互滲

就當代戲劇的開放性而言，做恪守古訓的「馴服臣民」恐怕會作繭自縛，難以適應瞬息萬變的當代語境。因此，拓寬、延宕戲劇的外延，由戲劇自身品格的原點向周邊浸潤，在與他類藝術的融合、對接和綜合中發掘戲劇新的美學張力，無疑是當代戲劇藝術自救的良策。

正是在這樣的語境中，要求戲劇「重新」綜合的呼聲越來越高。一方面，戲劇包容了歌舞、雜耍、說唱、朗誦、文學、音樂、幻燈、電影、美術種種藝術元素，戲劇就是一切，意味著戲劇是所有藝術門類的綜合體，按系統論的觀點，將其視作一個系統工程，那麼「整體之和大於整體本身」。另一方面，這些綜合其中的藝術因素能否在整體原則下體現出各自的美，經由重新整合，煥發其藝術活力？對於這種狀態，陳恭敏曾指出：「當前戲劇觀還有一個變化，就是戲劇藝術正從外延分明的藝術向外延不太分明的藝術轉化，這和戲劇從規則向不規則轉化是相聯繫的。」「這樣就形成了戲劇與其他藝術門類的相互滲透，通過雜交，取得優勢。」[19]

[19] 陳恭敏：《當代戲劇觀念的新變化》，《戲劇報》1985年第10期。

　　高行健和胡偉民等對這種擴展身體力行。戲劇革新家高行健在《野人》演出的建議和說明書中說：現代戲劇「不只以臺詞的語言藝術取勝，……導演不妨可以根據演員自身的條件，發揮各個演員的所長；或講究扮相，或講究身段，或講究嗓子，或講究做功，能歌者歌，善舞者舞，也還有專為朗讀而寫的段落。這也可以說是一種完全的戲劇」[20]。「戲劇需要撿回它近一個多世紀喪失了的許多藝術手段」，主張「原始宗教儀式中的面具、歌舞和民間說唱，耍嘴皮子的相聲和拼力氣的相撲，乃至傀儡、影子、魔術與雜技，都可以入戲」。[21]這裡所指的完全的戲劇，即戲劇的本質無限地擴展。

　　著名導演胡偉民則從走向舞臺假定性的途徑這一角度，提出了戲劇藝術互滲的原則：「東張西望」。[22]所謂「東張西望」，就是說向東看，從東方戲劇尤其從傳統戲劇遺產中吸收養料；同時也向西望，對世界各國的戲劇流派進行研究分析，從中擇取對自己有用的東西。胡偉民執導的《秦王李世民》就體現了東張西望、兼收並蓄的藝術態度。一方面用六個演員扮演陶俑來貫串全劇，讓陶俑和角色同場演出，若進若出，高度的假定性是高度民族化的，是「東張」。而劇中升降自如的四個層次、十一塊條幕，得益於戈登‧克雷的舞美設計，明顯地是「西望」。表面上看，「雜」了，但「雜」是否也蘊繫著戲劇本質的衍化和拓展呢？

　　顯然，這種「完全的戲劇」已經無法用單純的話劇、歌劇、舞劇、戲曲等概念來對其分類。因此，體現普泛化色彩的《野人》一劇乾脆摒棄「話劇」的稱謂，而命名為「多聲部現代史詩

[20]　高行健：《對〈野人〉演出的說明與建議》，《十月》1985年第2期。
[21]　高行健：《我的戲劇觀》，《戲劇論叢》1984年第4期。
[22]　胡偉民：《話劇藝術革新浪潮的實質》，《戲劇報》1982年第7期。

劇」。姚一葦的《紅鼻子》搬到大陸，也匯入潮流，多媒介藝術因素綜合運用，集歌唱、舞蹈、雜耍、樂器演奏、獨角戲、表演藝術於一爐，同時舞臺、燈光、佈景、化妝、造型、服裝、道具、音響效果各個環節，也充分發揮著各自獨立又整體協調的藝術功能，使原作類別面目全非。各種各樣的命名隨之出現：無場次戲劇、抒情散文劇、歌舞故事劇、音樂抒情劇、音樂造型劇……，打破了傳統戲劇的固定範式和謹嚴概念，使之流動起來，在藝術的邊緣交叉地帶開出了新的風景線。

1 戲劇小品

戲劇小品是伴隨著各種文藝晚會、綜藝晚會，尤其是八十年代以來一年一度的春節文藝晚會而走入人們視野的。原先是作為戲劇院校培訓和考核表導演人員的教學手段，斯坦尼斯拉夫斯基在《演員自我修養》裡提到的，正是指培養演員的心理技巧和想像力的訓練手段。後綜合了以戲劇為主的眾多傳統藝術形式，穎脫而出，成為觀眾喜愛的獨秀一枝的表演藝術形式。

首先，戲劇小品的外部特徵是「小」，包括人物少、時間短、篇幅短小，只表現生活一隅、人生一瞬。但它把戲劇藝術中集中、尖銳的矛盾衝突這一表現手法據為己有，並且通過詼諧幽默的語言和滑稽誇張的動作表現出來。如黃宏、宋丹丹表演的《超生游擊隊》，就抓住計劃生育中的「游擊隊」現象加以集中提煉，通過誇張而真實的故事情節、幽默而風趣的語言動作，入情合理地告訴人們「多子多遭罪」、「男女都平等」的道理。同時，它還從戲曲中吸收了心理道白的手法，如趙本山、黃小娟合演的《相親》，通過心理道白，讓人物把自己心裡想的說出來告訴給觀眾，更增添了戲劇性和喜劇色彩。在形式上，繼承和發展

小品《超生游擊隊》劇照

了「活報劇」誇張和漫畫式表演的特點。如《超生游擊隊》，小品一開場，懷揣嬰兒「吐魯番」，背著「百寶囊」，一手拎包，一手拿彈花弓子的男主人公登場，東張西望地「認真偵察」後，撥彈花弓為聯絡暗號，臺下則以錘子敲擊修鞋砧子為回號，接著是女主人公挺著個大肚皮，肩背「長白山」，手拉「海南島」，肩掛一個帆布包上場。這一上場，人未開口，就已經產生了令人捧腹的效果。

其次，在語言上，借助相聲中捧哏和逗哏語言的巧妙配合，組織「包袱」和使用笑料技巧，使情節上「陰差陽錯」、「顛倒混淆」，在正常中製造出「不正常」，從而增添了說不盡的喜劇性。這在黃宏、趙本山、陳佩斯、郭達、「王木檀」（石國慶）的小品中都有很好的體現。尤以趙本山的《相親》為最。小品一開始就拋出個讓人不得不笑的「包袱」：身受重托，為各自兒女傳遞情書的「老頭兒」、「老太太」，發現前來「接頭」的竟是四十年前被「棒打鴛鴦散」各奔東西後從沒見面的「老蔫兒」和「二丫」。一個接一個「包袱」扔出來，令人忍俊不禁。同時，借助語氣誇張、節奏快捷的方言、方音，來增強戲劇效果。如既有「普通腔」又有「地方味」的趙本山、說「東北普通話」的黃

宏、講「陝西普通話」的石國慶等，他們的語調，尤如膾炙人口的風味小吃，令人回味無窮。

再次，戲劇小品一出現就與電視結下不解之緣。這種媒介形式的雜交，使每次中央電視臺的春節文藝晚會成了優秀小品的「新聞發佈會」。它還借重電視攝像鏡頭和蒙太奇剪輯手段，進行現場藝術再創作，從廣角度、多方位把在劇場達不到的視聽效果「放大」，小品人物的手勢、眼神、造型等，無不通過攝像機的特寫、定格等手法，淋漓盡致地展現在電視螢幕上，遂使戲劇小品獲得「電視小品」的雅號。

這種綜合了戲劇、電視、相聲等藝術形式的「亞戲劇」品種，它的一切美學觀念，都是由找回親和這個核心出發的。具體呈現為：

非劇場性。戲劇小品不追求舞臺的儀式感，不適合於嚴格意義上的劇場，而多屬於各類晚會、聯歡會，與劇場相距甚遠。以至帶來它對戲劇性的淡漠。如《超生游擊隊》，原劇本為三個人物，即超生夫妻及街道主任。而黃宏、宋丹丹在春節文藝晚會上，則刪去了街道主任一角。若從一般劇場性要求看，主任的上場是戲劇高潮所在，是兼有「懸念」與「激變」雙重效應的。兩個狼狽逃竄的超生者正在為自己巧妙渡過難關，生了一胎又一胎慶倖時，主任突然上場，必使情勢陡轉，這是喜劇性的最佳場面。然而，演出卻毫不吝惜地將這一場面連同主任整個人物一刀砍去，雖遠離了劇場性，卻一夜間風靡全國。

非文學性。戲劇小品以不追求意境，不強求韻味，甚至不需要性格典型為本事，故而拋棄了文學性手段。如寫老年人婚戀的小品《相親》，完全摒棄各種意境資訊，直接通過語言和表演傳達人物與作品內涵。其中一場有如下一段臺詞：

馬丫丫　小紅她媽要走道，兒女們又捉又鬧，死磨硬泡，
　　　　哭喪報廟，尋死上吊，小紅她媽一咬牙就趴了火
　　　　車道。

徐老蔫　這些兒女都是大逆不孝！啊，與他們年輕人親親
　　　　熱熱又摟又抱，老年人就得乾靠？他們要是真對
　　　　爹媽好，用不著給錢給物，煎湯熬藥，痛痛快快
　　　　麻溜地給人找個伴，這比啥都保靠。

由此可見，小品追求的是情緒、意念的直接表露，使觀眾對
演出可「直視無礙，一見到底」，從而構築與演出的最大親和。
這種非文學性還表現在對典型形象的淡漠上，它往往以類型和調
侃來增強類型人物的生動性。如1993年春節晚會上，郭達與蔡明
合演的《黃土坡》，寫一個洋媳婦初見中國公爹的情景。蔡明飾
演的洋媳婦，只是個操洋腔、不曉中國事理的一般外國人類型；
郭達飾演的公爹，也就是陝北普通農民的類型。均無典型可言，
然而卻給觀眾留下深刻的印象。觀眾怎麼也不會忘記洋媳婦對中
國鄉間土語「三棍子打不出一個屁來」的懵懂：「放屁怎麼還要
用棍子打？」怎麼也忘記不了中國公爹把「哈羅」作為「好」的
意思四處亂用的憨勁，居然說出「你爹你媽還『哈羅』吧」的問
候。這裡，拋棄了文學性追求的戲劇小品，借助調侃，強化了類
型人物的生動性。

非職業性。對演員而言，通常不追求演技的規範和表演的細
膩，也不追求人物心理過程的準確揭示，而只需一個粗線條、大
輪廓的戲謔性演繹就可以了。如楊蕾主演的《招工》，寫餐廳女
老闆要招一名工人，結果有兩人前來應招。來自四川的農民老實
巴交，力大如牛；來自北京的市民機靈圓滑，精明過人。女老闆

通過「拉客」和「扛包」來考核兩人，結果，四川農民拉客時心慈嘴笨，沒能拉住客人，但扛包卻不費吹灰之力；城裡人則相反，拉客時伶牙俐齒，馬到成功，但扛包卻捉襟見肘。二人均無需把握什麼心理過程，只是粗線條地做一些「大體如此」的動作罷了。女老闆也未流露任何憂喜，而是時不時發出一種誇張的莫名其妙的、近乎傻姐兒的長笑，正是這種似像非像的表演以及看似不著邊際、毫無動作依據的「長笑」，使得演出妙趣橫生。

自然，戲劇小品以自由、開放、無規則的戲謔，異軍突起，獨領風騷。

2 音樂劇

音樂劇最早產生於美國，它是建立在美國民間音樂（包括黑人音樂、爵士樂、踢踏舞等）基礎上的一種歌、舞、劇三方面結合的喜歌劇，也叫輕歌舞劇。在音樂劇中，歌、舞、劇是並重的。也可以說，音樂劇是以戲劇結構為基礎、以表演為中心、把音樂歌唱、舞蹈表演的魅力發揮到極致的一種新的歌舞劇。

1980年代以來，當代戲劇家們逐漸發現了音樂劇的魅力，認識到中國需要有自己的音樂劇，於是一些劇團陸陸續續地推出了一些音樂劇：瀋陽話劇團的《搭錯車》、《走出死穀》、《喧鬧的夏天》，哈爾濱歌舞劇院的《鷹》，南京前線歌舞團的《海風吹來》，中國音樂劇協會的《秧歌浪漫曲》，中央戲劇學院的《想變成人的貓》、《西區故事》，中央歌劇舞劇院的《推銷樂器的人》，上海的《夜半歌魂》，北京軍區政治部話劇團的《這裡通向天堂》，浙江的《金色的鳳》，以及《海上那一片燭光》、《山野裡的遊戲》、《馬蘭花》、《雪童》等等。這些音

樂劇有的偏重於歌唱，有的側重於舞蹈，有的載歌載舞。音樂劇以歌舞演故事，以獨特的結構和通俗明快、詼諧熾烈及佈景豪華等特徵，使自己有別於傳統而獨具一格。

陳欲航對自己的創作有過一番自我思辨，他說：「如果輕音樂只能給人一首歌一段舞，那麼我們先佔有這歌這舞，再給人一個故事，一個人物，一個命運，一個人生；如果輕音樂只能在較單純的聲光中展示藝術家的個體魅力，那麼我們可以發揮戲劇多媒介綜合的優勢，展示群體藝術的魅力。我們不相信把這幾種觀眾欣賞的藝術表現手段綜合起來反而會沒人看！」[23]正是在這樣的思考中，《搭錯車》把藝術綜合的觸鬚伸進了歌唱和舞蹈等嚴格的姐妹藝術之中，以載歌載舞的形式拓寬了傳統戲劇的表現力。那五彩繽紛、撲朔迷離的舞臺鐳射裝置，那情緒感極強的紅、藍、紫色光，那優美、瀟灑、飄逸的演員形體服裝，與《酒幹倘賣無》、《是否》等流行歌曲的旋律、現代舞的剛勁節奏交匯成濃郁的現代形式感，無不加強著劇場藝術的直觀效應，從而使這個難以歸類的劇作贏得了音樂歌舞劇的美稱，製造了經演不衰的神話。

中央戲劇學院對日本音樂劇《想變成人的貓》作了「描紅」式的演出。這出被稱之為中國「第一出嚴格意義上的音樂劇」[24]，搬演的是一個並不陌生的童話故事：一個叫萊奧涅的貓，渴望人世間的生活和風情，請魔法師將它變成人。對人充滿成見的魔法師，為懲罰它而滿足了它的要求，但僅只兩天的期限。通過兩天的見聞，它深深地認識到「人是偉大的」，人必須

[23] 陳欲航：《「〈搭錯車〉現象」的自我思辨》，《文藝研究》1990年第4期。

[24] 本刊編輯部：《〈想變成人的貓〉訪談錄》，《戲劇》1996年第4期。

用「自己的力量成為真正的人」。演出將一個純樸的故事演得十
分的好看：動聽的歌、優美的舞蹈與真誠熾烈的表演，有機地結
合在一起，而且將它們的張力推到極致。全劇的主題曲《友情之
歌》充滿感情，具有很強的感染力，群眾歌舞場面則顯得十分的
壯觀。可以說，這部音樂劇的戲劇結構相當完整，有起伏發展的
戲劇情節，簡練緊湊，而且充滿幽默與情趣，音樂結構、舞蹈結
構也相當的完整，是戲劇結構、音樂結構與舞蹈結構三者結合得
極為完整的劇作，充滿著音樂劇的魅力。

　　杭州未來世界主題公園，推出了熔高科技手段與音樂歌舞於
一爐的大型音樂劇《未來的夢》。該劇的主題是公園主題的標
示：頌揚和平。故事也十分簡單，沒有習見的人物塑造和性格衝
突，但在一個九千平方米的超大演出空間、多維時空內作全景式
的演出，沒有帷幕升降，卻有最新高科技手段的聲光電所營造的
獨特氛圍，以及對強刺激的音樂歌舞與雜耍表演方式的融合，吸
引了幾十萬人次的觀眾以及依然不斷擴大的觀眾群，創造了中國
演劇史上的嶄新紀錄。導演郭小男創作這部音樂劇，把它定為在
休閒度假中的藝術享受，因而注重好看、耐看、注重對視聽覺器
官的刺激及娛樂，如在偌大的劇場空間架設一條長40米的鋼絲，
讓演員在上面行走，原因就在於，「娛樂是這部音樂劇創作的出
發點和最終目標」。[25]

　　'97珠海藝術節的開幕戲《四毛英雄傳》是一部自創的音樂
劇。它充分發揮音樂劇特定的優勢，使在傳統話劇中無法表現的
成為可能。如有一段表現群眾性炒股的戲劇性歌舞片斷。眾股民
（即群眾演員）一邊高唱「OK股票，美麗股票，熱血沸騰，加

[25] 郭小男、潘志興：《向演出市場全面挑戰》，《文匯報》1997年11月15日。

速心跳」，一邊跳起節律快速、造型多變而優美的現代舞。「美麗股票」這句本來顯得十分唐突的歌詞，出現在劇中顯得極不妥貼，但由於這段精彩歌舞的表現性詮釋而變成神來之筆。《四毛英雄傳》的出現，無疑對中國音樂劇的發展生出了新的希望。

3 相聲劇

　　我國臺灣著名戲劇家馬森先生，自大陸政策開放以來，對中國文學藝術的發展趨勢多有關注。他曾經對戲劇的現象，作過這樣的記錄：「在大陸早已出現了一種叫做『相聲劇』的節目。那是以說相聲的聲口——『說、學、逗、唱』的方式，增加演員和劇情，演出一齣戲劇。我看過的一出『相聲劇』是在天津的勸業場中一家小戲園裡演出的《法門寺》。……演出基本上保持了京戲中《法門寺》的劇情和角色，在裝扮上則是一半劇裝、一半時裝。演員的唱白則全是相聲的說法，所以比原來的京戲易懂、逗笑得多。這樣的演出稱為『相聲劇』非常合適，因為是採取了說相聲的說法來演出一齣戲劇。」[26]這種以「說相聲」方式出現的「相聲劇」，在當代戲劇創作中也頗多嘗試，以薑昆出演的《明春曲》和洛桑、博林合演的《洛桑學藝》最具代表性。《洛桑學藝》表現了藏族小夥洛桑從藝的過程，著力表現了相聲的「說」、「學」功，以洛桑的絕技——口技而聲振劇壇和曲壇，有人故而稱其為「四不像」作品。薑昆等創演的《明春曲》，則融多種藝術形式，把相聲百年興盛史繪聲繪色地呈現在舞臺上，生動活潑，妙趣橫生。

26　馬森：《「相聲」與「相聲劇」》，《當代戲劇》，臺灣時報出版公司
　　1991年，第201頁。

相聲劇《明春曲》劇照

　　被稱作是「整個華語世界的第一部大型相聲敘說劇」[27]的《明春曲》，集相聲、小品、電影、歌舞於一體，但其中的每段相聲可單獨使用。實際上，是由一串相聲拼接而成，並就此對相聲百年滄桑史作回顧總結：

　　大幕拉開，一個白鬍子老頭出現在電影銀幕上──姜昆扮演的敘說老人向觀眾娓娓敘說相聲是怎樣出現的……

　　當老人從銀幕上漸漸隱去時，一陣淒涼的叫賣聲從遠處傳來，一輛古老的木車嘎吱嘎吱推了上來。銀幕不見了，你看到的是清末民初老北京的相聲園子。幾個清朝打扮的小夥計吆喝著，招攬觀眾進園子聽相聲。作為劇中穿針引線的人物「小餃子」與「春姑」開始登場，他們結伴逛廟會，去天橋地攤聽「姜芽子」、「鉤韭菜」說相聲。於是觀眾和他們一起看到姜昆身穿長袍馬褂，頭戴瓜皮小帽，腦後拖著一條大辮子，一副舊藝人裝束，畢恭畢敬走上舞臺，同另外一位相聲藝人「勾蛤蟆」說了一段當年在天橋地攤才能聽到的相聲，你能從中瞭解到早期相聲的表演形式，瞭解當時相聲藝人的卑微地位。

[27]　此說見《錢江晚報》1995年1月9日增刊。

姜昆在銀幕上再度出現時，已是抗戰時期。「國難當頭，匹夫有責」，小餃子和春姑投身抗日運動，積極宣傳抗日。於是小餃子和春姑聽到了相聲的新內容。幾位演員分別扮成熱血青年、日本鬼子和漢奸。等到氣氛烘托到一定火候，姜昆出場了。他在北京雜耍園子裡，用相聲這種形式拐彎抹角痛罵日本侵略者和投靠鬼子的漢奸賣國賊，充分體現了相聲的諷刺力量。

一轉眼，解放了。四合院裡，相聲藝人歡天喜地。舊社會的相聲藝人一下子成了文藝工作者。新社會相聲該怎麼說？相聲怎麼為新社會服務呢？相聲演員一時跟不上形勢，只好「舊瓶換新酒」，連跑帶顛，滿腔熱情地為新社會服務。小餃子與春姑喜氣洋洋地走進了新社會，他們欣喜於相聲確立了作為一種藝術的地位，感歎相聲演員地位的提高。

反映「文革」動亂年代一幕是全劇的高潮。當「文化大革命就是好」的狂熱喧囂響徹劇場時，身穿綠軍裝的革命小將「造反」來了，他們砸爛了相聲園子。相聲演員被趕下了舞臺，但還想著編出「不許人笑」的新相聲，去慰問紅衛兵小將，想借此免於揪鬥，在困境中求得生存。想不到的是，兩個相聲演員在排練時都不由自主地互相指責對方不革命，鬧得勢不兩立。而穿針引線人物小餃子與春姑亦誤解迭出。這幕戲能讓你笑，而笑時又想哭。

改革開放年代，相聲藝術走向繁榮。人們精神振奮，各顯其能。經過80多年的追求，小餃子與春姑也將結婚了。作為相聲愛好者，他們感受到相聲藝術的振興。可是沒多久，他們看到相聲演員又犯愁了——戲劇小品吸引了觀眾，相聲的黃金時代成了過去，相聲演員又開始了思索、探求，立志再創相聲輝煌。

在整場演出中，姜昆要更換六次服裝，說五段精彩的相聲。而五段相聲構成了五幕劇。這五幕之間用電影銜接，把五段相聲

按歷史時間組成一個完整的故事情節。劇中貫穿始終的，是小餃子追求春姑這根紅線。雖不合理卻合情，讓觀眾感到熱熱鬧鬧而又親切自然。

4 時裝表演劇

1970年代末，有一本風靡一時的國產故事片《廬山戀》，讓人得到了一次充分的視覺享受。在這本沒有多少的社會意義深度的電影作品裡，啟用了俊男靚女作男女主角本已一新耳目，而一位名叫張瑜的電影女明星，花樣翻新地在這部九十分鐘的電影裡，展示了一套套款式各異、色彩鮮豔、新穎別致的漂亮、時髦的服裝，幾乎是一分半鐘女主人公就得更換一次服裝，儼然是一次超前的時裝展演。這給當時處在經濟蘇醒中同時又習慣於穿清一色服裝的中國觀眾一次震驚，顯然，對服裝的印象遠遠超過了對該片內容的關注。

1984年，《街上流行紅裙子》在話劇舞臺上展現了時裝的魅力。這裡，紅裙子是多義的。它的國際流行色，使它成為街上流行的款式；它的輕柔鮮豔，美麗別致，也可以看作姑娘們對美：心靈美、人體美、衣著美──人的全面、和諧、發展的追求。它從加上多餘的矯飾到恢復本來面貌的美，也可以看到一種對生活的美、勞動的美、真實的美的舞臺象徵。1985年，一部對傳統戲劇觀念充滿挑戰意味的話劇《魔方》，將非戲劇化的舞蹈、形體和時裝表演引進戲劇，溶匯一體。在該劇第二節《流行色》中，交錯出現了所謂1985年的流行色「紅與黑」，這一娛樂性強同時又豐富多彩的視覺形象，便是觀眾獲得藝術享受的主要通道。

顯然，在當代戲劇舞臺上，已經出現了時裝參與劇作發展的兆頭。一方面，它固然給人賞心悅目之感，另一方面是更重要

的，它承載著一定的意識形態內涵。「紅裙子」實際上失卻了它美的款式，而擔負起一定的價值判斷，它是戲劇發展的道具，作為一種衡量、測定人的精神的必不可少的桿秤。「流行色」揭示的是：許多人都愛追求時尚，然而卻忘記了「自我本色」；為了適應某種環境，不惜時時改變自己的形象。因而「流行色」依然蘊含著沉鬱的人生哲理和教誨。從這個意義上言，時裝在構成戲劇整體氛圍效果時，它是一個重要的構成單位但並未獲得獨立的審美值，它起到輔助的作用，即辨識的、承載意義的對象。

　　真正意義上的時裝表演劇是在時裝剝離意識形態的內涵、時裝作為純粹意義上的時裝以後。也不過是十來年光景，時裝表演的興起突飛猛進，有材料表明中國的時裝表演隊伍數量之多為世界之冠。北京、上海、深圳、大連等城市，經常舉辦國際性抑或全國性的服裝藝術節，就連普通鄉鎮也不少關於時裝表演的文化熱點。當時裝表演以一種世界性通俗文化樣式出現在中國T字舞臺的同時，它遇到了叉點的抉擇：是趨向囿於媚俗的文化娛樂，還是發揮時裝表演自身的職能？是將諸多佳麗引入歌舞廳、夜總會的燈紅酒綠之中，還是視她們為豐富而多變的美的創造？是把時裝模特兒的優劣考核劃進能否進入娛樂場所為準，還是確認她們既是漂亮服飾之載體，又有自己人格、藝格的多維反應？是時裝模特兒本身急功近利、沉溺於渺小的卑瑣欲念，還是崇高自身，讓優美的身姿融入高雅氣度？凡此種種，促使戲劇藝術家思考著能否在時裝表演、文藝演出、娛樂文化之間創造出一種邊緣藝術，讓時裝表演、時裝模特登場演戲？於是，時裝表演劇即誕生在這市民文化心理的轉軌時期。

　　曾經為開發上海旅遊資源而與舞蹈藝術家李曉筠合作創作了《五千年風流》的戲劇家張柱國，不失時機地推出了一部真正堪

稱為時裝表演劇的《紅樓夢》。曹雪芹在經典巨著《紅樓夢》中寫到數百佳麗，每每人物出場，其服飾從頭到腳都有仔細筆墨著力描寫。作為名門望族，她（他）們穿著的都是那個時代的時裝，而妙的是作者蕩開了具體的指稱從未介紹該故事究竟發生在何朝何代，如此一來，時裝就成了純粹概念上的時裝了，更給後代留下了創造的廣闊空間。小說的超越意義顯示出巨大的歷史穿透力，給後人以許多再度運用各種藝術手段重新演繹的機會。電影、電視、戲曲、連環畫、曲藝等相繼問世並炮炮打響，而張柱國則選擇了時裝表演這一外來文化樣式，將最具有民族文化特色的文學巨制，以最具國際文化通俗語彙加以展示，藝術地將小說中提到的服飾描寫立體地推到舞臺的顯著位置，且著意淡化情節，寫意人物，突現禮儀，鋪衍場面，烘托氣氛。作者沒有注重如何不惜能力去詮釋文學作品，而旨在通過飄逸服飾的展示，使這一時裝表演劇獲得別樣的魅力。

　　無獨有偶，導演過歌劇、話劇、舞劇的衡陽市歌劇團主創人員張少華，也在其家鄉和北京等地推出了一臺融歌舞、時裝表演、戲劇小品於一體的「服飾藝術小品」。這一被專家們稱作「服飾藝術小品」的表演形式，實際上就是一臺異彩紛呈的時裝表演劇。它以時裝模特兒的臺步表演各種具有民族風情與地方特點的舞蹈，以舞蹈所特有的人體語言巧妙地傳達戲劇小品的臺詞和人物情感。而最為出人意料的竟是整臺節目中的大部分服裝，都是以草、紙、木板、棕、羽毛、塑膠編織袋等低成本的物品，經過精細的加工和精巧的製作裁剪而成的。這臺熔多種藝術形式於一爐的獨特表演藝術形式，在大江南北演出了400多場受到的普遍歡迎，足見這一劇式招徠觀眾的祕密武器在於時裝表演穿插其中成為戲劇有機組成部分的力量所在。

其實，時裝表演劇式的運作方法，還可見於各臺晚會。在日漸密集的大小晚會中，時不時會出現著裝鮮豔的時裝模特表演。她（他）們似未參加這一節目的表演，也幾乎談不上有補於節目表演內容，卻為晚會增加了鮮麗的色彩和有效的視覺刺激，使觀眾興味盎然，成為整臺晚會熱點構成之不可或缺的點綴。

5 戲曲化

當代戲劇突破戲劇與戲曲間的界線，將兩者組接在一起。如李家耀導演、上海青年話劇團演出的《潘第拉老爺和他的男僕馬狄》（片斷），將評彈與話劇表演結合在一起，作「面向觀眾的音樂性陳述」。北京人民藝術劇院的《蝴蝶夢》，主要角色打破話劇只說不唱的規矩，各自唱出許多民間小曲和戲曲唱段；陳小藝前花娘後田氏、前花旦後青衣，走臺步，甩水袖，兩種身分，兩種面孔，無不見到戲曲的影子。中國京劇院與美國紐約希臘劇團推出的歐裡庇德斯的名作《巴凱》，似是而非，用的是中國戲曲演員，又指向古希臘悲劇精神，是一種「邊緣」的戲劇。紐約希臘劇團的藝術總監peter Steadman說：「希臘話劇和中國京劇這兩個古老的傳統劇種，為一項真正的聯合創作，以平等的身分在平等的基礎上聯合起來，這是第一次。」[28]這是對《巴凱》中西合璧式的溫和滲透的首肯。

上海推出的話劇《梅蘭芳》的互滲則更明顯。戲一開場，臺口的戲碼牌上書寫著「梅蘭芳在吉祥戲園上演《白蛇傳》」的字樣，一陣悠揚的胡琴聲把人們帶到1914年的北京城。在這樣的一部反映京劇藝人的特殊的戲中，時時顯示出話劇味和戲曲特色的

[28]　見《中國京劇》1996年第2期。

話劇《梅蘭芳》劇照

有機結合。扮演梅蘭芳的青年話劇演員白永成有表演秦腔的底子，身段、演唱頗有戲曲韻味，而表演生活中的梅蘭芳時，又十分自然，並不刻意模仿戲曲演員的神態語氣。劇中還有不少上海京劇院的演員參加，丑角白濤既在串場時練武功演角色，又在劇中扮演京劇演員侯笑天。導演蘇樂慈調動了話劇的藝術手段來展現戲曲演員的內心世界。譬如，劇中梅蘭芳夢中回到兒時的戲園子時，滿臺的京劇臉譜、荒誕的夢幻環境和演員的大段獨白，都給人以強烈的感染力。

可以說，以邊緣作為變幻莫測和能夠自如擴展的審美區域，戲劇就會成為任意組合的魔方，眾體皆備，相容並蓄，魅力無窮。「邊緣性」的尋找，藝術與藝術的互滲，其戲劇觀念革新的意義，是遠遠大於劇場意義的。這是當代戲劇在消費文化語境中的明智選擇。萊辛說得好：「非驢非馬，不也是很好的馱載工具嗎！」[29]

[29] ［德］萊辛：《漢堡劇評》，上海譯文出版社1981年。

主要參考書目

1.陳白塵、董健主編：《中國現代戲劇史稿》，中國戲劇出版社1989年。

2.葛一虹主編：《中國話劇通史》，文化藝術出版社1997年。

3.黃會林：《中國現代話劇文學史略》，安徽教育出版社1990年。

4.孫慶升：《中國現代戲劇思潮史》，北京大學出版社1994年。

5.焦尚志：《中國現代戲劇美學思想發展史》，東方出版社1995年。

6.高行健：《對一種現代戲劇的追求》，中國戲劇出版社1988年。

7.程凱華、鄒琦新編：《中國話劇辭典》，湖南師範大學出版社2000年。

8.田本相主編：《新時期戲劇述論》，文化藝術出版社1996年。

9.胡星亮：《二十世紀中國戲劇思潮》，江蘇文藝出版社1995年。

10.胡星亮：《中國話劇與中國戲曲》，學林出版社2000年。

11.張炯主編：《新中國話劇文學概觀》，中國戲劇出版社1990年。

12.丁羅男：《二十世紀中國戲劇整體觀》，文匯出版社1999年。

13.倪宗武：《中國當代話劇論稿》，中國戲劇出版社1996年。

14.王新民：《中國當代話劇藝術演變史》，浙江大學出版社2000年。

15.董健：《戲劇與時代》，人民文學出版社2004年。

16.宋寶珍：《二十世紀中國話劇回眸》，北京廣播學院出版社2000年。

17.佐臨：《我與寫意戲劇觀》，中國戲劇出版社1990年。

18.徐曉鐘：《向「表現美學」拓寬的導演藝術》，中國戲劇出版社1996年。

19.林蔭宇：《導演檔案》，中國戲劇出版社1999年。

20.劉彥君：《東西方戲劇進程》，文化藝術出版社1997年。

21.本社編：《探索戲劇集》，上海文藝出版社1986年。

22.藺海波：《90年代中國戲劇研究》，北京廣播學院出版社2002年。

23.施旭升主編：《中國現代戲劇重大現象研究》，北京廣播學院出版社2003。

24.周安華：《20世紀中國問題劇研究》，中國戲劇出版社2000年。

25.周安華：《深沉悲愴的生命旋律》，學林出版社1991年。

26.中國社會科學院文學研究所：《新時期文學六年》，中國社會科學出版社1985年。

27.朱壽桐：《朱壽桐論戲劇》，江西高校出版社2002年。

28.馬森：《當代戲劇》，時報出版公司1991年。

29.陳世雄、周寧：《20世紀西方戲劇思潮》，中國戲劇出版社2000年。

30.陳世雄：《戲劇思維》，福建教育出版社1996年。

31.劉孝文、梁思睿編纂：《中國上演話劇劇碼綜覽（1949-1984）》，巴蜀書社2002年。

32.林克歡：《戲劇表現論》，中國社會科學出版社1993年。

33.林克歡：《舞臺的傾斜》，花城出版社1987年。

34.許國榮編：《高行健戲劇研究》，中國戲劇出版社1989年。

35.鄒平：《戲劇的自我詰難》，上海文藝出版社1993年。

36.麻文琦：《水月鏡花》，中國社會出版社1994年。

37.董健、馬俊山：《戲劇藝術十五講》，北京大學出版社2004年。

38.顧春芳：《戲劇交響》，復旦大學出版社1998年。

39.陳吉德：《中國當代先鋒戲劇（1979-2000）》，中國戲劇出版社2004年。

40.孟京輝：《先鋒戲劇檔案》，作家出版社2000年。

41.魏力新編：《做戲》，文化藝術出版社2003年。

42.曹婷：《與生活空間互融的現代戲劇演出空間》，中國戲劇出版社2002年。

43.田本相、宋寶珍編選：《新寫實戲劇》，北京師範大學出版社1999年。

44.王曉鷹：《戲劇演出中的假定性》，中國戲劇出版社1995年。

45.周江林：《對抗性遊戲：百年世界前衛戲劇手冊》，中國人民大學出版社2003年。

46.小青選編：《紅房間·白房間·黑房間》，北京師範大學出版社1992年。

47.過士行：《壞話一條街》，中國國際廣播出版社1999年。

48.徐頻莉：《徐頻莉劇作選》，中國戲劇出版社2001年。

49.余秋雨：《戲劇理論史稿》，上海文藝出版社1983年。

50.藍凡：《中西戲劇比較論稿》，學林出版社1992年。

51.朱虹編：《外國現代劇作家論劇作》，中國社會科學出版社1982年。

52.[波蘭]耶日・格洛托夫斯基：《邁向質樸戲劇》，中國戲劇出版社1986年。

53.[英]彼得・布魯克：《空的空間》，中國戲劇出版社1988年。

54.[英]斯泰恩：《現代戲劇的理論與實踐》，中國戲劇出版社1986-1989年。

55.中國戲劇出版社編：《布萊希特論戲劇》，中國戲劇出版社1990年。

56.[法]安托南・阿爾托：《殘酷戲劇》，中國戲劇出版社1993年。

57.[美]理查・謝克納：《環境戲劇》，中國戲劇出版社2001年。

58.曹路生：《國外後現代戲劇》，江蘇美術出版社2002年。

59.[英]馬丁・艾斯林：《戲劇剖析》，中國戲劇出版社1981年。

60.[德]萊辛：《漢堡劇評》，上海譯文出版社1981年。

61.[美]約翰・霍華德・勞遜：《戲劇與電影的劇作理論與技巧》，中國電影出版社1999年。

62.[美]薩利・貝恩斯：《1963年的格林尼治村》，廣西師範大學出版社2001年。

63.胡妙生：《當代西方舞臺設計的革新》，中國美術學院出版社1997年。

64.[美]凱薩琳・喬治：《戲劇節奏》，中國戲劇出版社1992年。

65.[英]詹姆斯・L・史密斯：《情節劇》，中國戲劇出版社1992年。

後　記

　　歷史是一場難以謝幕的悲喜劇。20世紀的中國命運多舛，各種歷史人物和事件紛紛登臺亮相，演繹了一幕幕驚心動魄的活話劇。特別是1970年代中期後20世紀末的20餘年，改革開放的中國，終於迎來了渴望已久的文化解凍。此時，外來現代文藝思潮的激流湧入，加快催生了中國文藝思想和表現形式的快速轉型。在那個四季都洋溢著春天氣息的時代，20世紀後期的中國戲劇，也真正迎來了藝術上「百花齊放」和思想上「百家爭鳴」的時代。在傳統與現代、本土與世界的多元文化交融的歷史語境下，轉型時代的當代戲劇呈現出紛雜多變的青春活力。一批彰顯時代探索精神的先鋒戲劇，爭先恐後登臺亮相。面對轉型時代的一份份新潮戲劇速食，當時中國的戲劇界顯然來不及進行理論的品味與思考。因此，與轉型期中國戲劇創作和演出實踐的熱鬧繁榮景觀，和積澱深厚的古代戲曲研究成果相比較，1970年代中期以後乃至新世紀前夜的中國戲劇理論研究則顯得較為冷場。這一方面表現為相關的研究成果不多，另一方面是研究成果較為表像和分散。

　　出於對中國當代戲劇藝術20多年來，一直堅守與不懈努力下產生的至誠熱愛，也出於對一段與本人自然生命同步的黃金時代的藝術緬懷，拙著回顧上個世紀最後20多年中國轉型期戲劇的藝術變遷，字裡行間中處處瀰漫著一個激情時代的氣息，迴旋著一個文化轉折和藝術轉型時代的「畫外音」。作為一份中國當代戲

劇研究的歷史備忘錄，拙著除了呈現給讀者相隔10年的兩個時代的不同氣息外，更主要是從20世紀的大歷史視野，從時間縱向和空間橫向兩個維度，客觀考察了1970年代中期後20餘年中國戲劇藝術思潮的演進。德國藝術史家格羅塞在《藝術的起源》中曾經說過，藝術科學有兩項任務：一是對其發生發展的歷史流程進行「記述」；二是對其個性特徵進行「解釋」──將藝術特質的「實際情形」歸納為一般法則。因此，拙著從歷時性維度，簡要梳理和「記述」20世紀末中國戲劇的階段性邏輯發展歷程，相應指出各個歷史階段的重要戲劇現象和思潮軌跡。從共時性層面，力圖概括與詮釋20世紀末中國戲劇藝術的共性特徵，總結、歸納支配戲劇藝術生命和發展走向的規律。本著作者對戲劇藝術的理解，在兩個層面，對中國20世紀末戲劇藝術思潮作了史論式的勾勒和描述。這本燒錄著「一個時代畫外音」的論著，就是作者留給新舊世紀轉換時代的一個特別注腳！

　　拙著在寫作的過程中，得到諸多老師和朋友的幫助和指教，在此深表謝意。同時，也吸收和借鑒了學者們的研究成果，謹向這些朋友們、學者們表示感謝。

<div style="text-align:right">作者謹記於杭州</div>

美學藝術類　PH0163　秀威文哲叢書09

20世紀末中國戲劇思潮流變與詮釋

作　　者／葉志良
主　　編／蔡登山
叢書主編／韓　晗
責任編輯／蔡曉雯
圖文排版／楊家齊
封面設計／蔡瑋筠

發 行 人／宋政坤
法律顧問／毛國樑　律師
出版發行／秀威資訊科技股份有限公司
　　　　　114台北市內湖區瑞光路76巷65號1樓
　　　　　電話：+886-2-2796-3638　傳真：+886-2-2796-1377
　　　　　http://www.showwe.com.tw
劃撥帳號／19563868　戶名：秀威資訊科技股份有限公司
　　　　　讀者服務信箱：service@showwe.com.tw
展售門市／國家書店（松江門市）
　　　　　104台北市中山區松江路209號1樓
　　　　　電話：+886-2-2518-0207　傳真：+886-2-2518-0778
網路訂購／秀威網路書店：http://www.bodbooks.com.tw
　　　　　國家網路書店：http://www.govbooks.com.tw

2015年3月　BOD一版
定價：400元
版權所有　翻印必究
本書如有缺頁、破損或裝訂錯誤，請寄回更換

國家圖書館出版品預行編目

20世紀末中國戲劇思潮流變與詮釋 / 葉志良著. -- 一版. --
臺北市 : 秀威資訊科技, 2015.03
　面 ；　公分. -- (秀威文哲叢書 ; PH0163)
BOD版
ISBN 978-986-326-323-4 (平裝)

1. 中國戲劇 2. 劇評 3. 文集

982.07　　　　　　　　　　　　　104001195

讀者回函卡

感謝您購買本書，為提升服務品質，請填妥以下資料，將讀者回函卡直接寄回或傳真本公司，收到您的寶貴意見後，我們會收藏記錄及檢討，謝謝！
如您需要了解本公司最新出版書目、購書優惠或企劃活動，歡迎您上網查詢或下載相關資料：http:// www.showwe.com.tw

您購買的書名：＿＿＿＿＿＿＿＿＿＿＿＿＿＿＿＿＿＿＿＿＿＿

出生日期：＿＿＿＿＿年＿＿＿＿＿月＿＿＿＿＿日

學歷：□高中 (含) 以下　　□大專　　□研究所 (含) 以上

職業：□製造業　□金融業　□資訊業　□軍警　□傳播業　□自由業
　　　□服務業　□公務員　□教職　　□學生　□家管　　□其它＿＿＿

購書地點：□網路書店　□實體書店　□書展　□郵購　□贈閱　□其他

您從何得知本書的消息？

　□網路書店　□實體書店　□網路搜尋　□電子報　□書訊　□雜誌
　□傳播媒體　□親友推薦　□網站推薦　□部落格　□其他＿＿＿＿＿＿

您對本書的評價：(請填代號　1.非常滿意　2.滿意　3.尚可　4.再改進)

　封面設計＿＿＿　版面編排＿＿＿　內容＿＿＿　文／譯筆＿＿＿　價格＿＿＿

讀完書後您覺得：

　□很有收穫　□有收穫　□收穫不多　□沒收穫

對我們的建議：＿＿＿＿＿＿＿＿＿＿＿＿＿＿＿＿＿＿＿＿＿＿

＿＿＿＿＿＿＿＿＿＿＿＿＿＿＿＿＿＿＿＿＿＿＿＿＿＿＿＿＿＿

＿＿＿＿＿＿＿＿＿＿＿＿＿＿＿＿＿＿＿＿＿＿＿＿＿＿＿＿＿＿

＿＿＿＿＿＿＿＿＿＿＿＿＿＿＿＿＿＿＿＿＿＿＿＿＿＿＿＿＿＿